高职高专产教融合艺术设计系列教材

动画概论

（第3版）

姚桂萍　编著

清华大学出版社
北京

内 容 简 介

本书由 8 章组成,第一章介绍了动画的基本概念;第二章介绍了动画的一些分类;第三章介绍了多种动画风格与流派;第四章详细介绍了动画的创作原理;第五章介绍了如何进行动画制作;第六章介绍了如何进行动画片的鉴赏与批评;第七章介绍了动画产业的发展情况;第八章介绍了如何加强动画创作者的基本修养。本书涵盖了动画制作的工艺与技巧,通过对当代前沿动画艺术家的案例研究及详细阐述,探索了这些工艺与技巧的应用。

本书主要是针对本科及高职高专院校动漫相关专业在校生以及其他相关专业学生编写的教材,也可作为数字娱乐、动漫游戏爱好者的参考书。

图书在版编目(CIP)数据

动画概论 /姚桂萍编著. —3 版. —北京:清华大学出版社,2022.7(2025.2 重印)

高职高专产教融合艺术设计系列教材

ISBN 978-7-302-61109-7

Ⅰ. ①动… Ⅱ. ①姚… Ⅲ. ①动画—概论—高等职业教育—教材 Ⅳ. ①J218.7

中国版本图书馆 CIP 数据核字(2022)第 104333 号

责任编辑:张龙卿
封面设计:范春燕
责任校对:袁 芳
责任印制:杨 艳

出版发行:清华大学出版社

　网　　　址:https://www.tup.com.cn,https://www.wqxuetang.com
　地　　　址:北京清华大学学研大厦 A 座　　　　　邮　　编:100084
　社 总 机:010-83470000　　　　　　　　　　　邮　　购:010-62786544
　投稿与读者服务:010-62776969,c-service@tup.tsinghua.edu.cn
　质量反馈:010-62772015,zhiliang@tup.tsinghua.edu.cn

印 装 者:三河市龙大印装有限公司

经　　销:全国新华书店

开　　本:210mm×285mm　　　印　　张:18.25　　　字　　数:529 千字

版　　次:2005 年 10 月第 1 版　2022 年 7 月第 3 版　　印　　次:2025 年 2 月第 7 次印刷

定　　价:79.00 元

产品编号:092189-01

前　言

习近平总书记在党的"二十大"报告中指出：教育、科技、人才是全面建设社会主义现代化国家的基础性、战略性支撑；必须坚持科技是第一生产力、人才是第一资源、创新是第一动力；深入实施科教兴国战略、人才强国战略、创新驱动发展战略，这三大战略共同服务于创新型国家的建设。

本书是动画专业必修的基础课教材，是进行动画学习非常关键的理论基础，是进入动画专业学习的起点。全书共 8 章，涵盖动画理论研究、发展史研究、方法研究、风格与流派研究、动画欣赏与批评研究等内容。本书全面系统地讲解了动画这门艺术的创作规律，并有效地指导了动画创作实践。本书力求对动画艺术的不同层面与整体构架进行讲解，也比较系统地阐述了动画的属性、形态、起源、发展、工艺系统、制作常识和学习途径等方面的内容。大量举证了相关材料和最新研究成果，详尽描述了动画历史的轮廓，对动画的分类、定性和时代划分均做了正本清源的阐述。全书内容切合实际，资料翔实，同时书中收集了大量的珍贵图片，更提升了本书的参考价值与收藏价值，是一本实用的动画专业教材。本书对引领读者了解动画领域的基本框架系统和重要内容，对培养读者了解影片的正确方法，有效提高鉴赏能力，深入学习专业知识点和基本技能，都起着重要作用；对读者深入理解动画这门艺术也具有重要的意义。

现在的动画创作日新月异，近年来，计算机技术、新媒体的发展为动画带来了前所未有的机遇和条件，使得动画的发展呈现出多样化的趋势，并应用在社会生活的各个领域。如计算机应用程序通过运用动画，使程序界面更加生动，增添了多媒体的感官效果；将动画效果应用于游戏开发、电视制作中，可创作吸引人的特技及广告等。同时随着科学技术的快速发展与受众欣赏水平的进一步提高，如何制作出高质量的适应时代要求的动画是动画设计师必须要深入思考的问题，设计师要从动画艺术的定义及功能方面进行深层次研究。动画设计师只有与时俱进，才能在理论及实践的层面上适应动画发展的需要。

在此，特别感谢北京电影学院动画学院原副院长曹小卉教授对教材的专业指导与审阅。正是在曹小卉教授的理论指导与严格把关下，才形成了本书的编写思路，使得本书得以顺利完成。同时也要感谢董立荣、李小燕、石净波、黎贯宇、张利敏、王森海、王新贵、高鹏诸位老师给予的支持与帮助。对在本书编写过程中参阅的大量动画方面的书籍与文献的作者表示感谢！对中外著名动画公司、动画家表示感谢！

编著者本着认真严谨的态度编写此书，但由于编写水平有限，本书对庞大的世界动画的研究是初步的，未能充分展示动画概论要旨，对动画概论的探索还有待进一步深入，要紧随时代脉搏，不断更新观念。本书还有不足之处，敬请读者批评、指正，也敬请专家不吝赐教，编著者将非常感谢！也感谢您能选用此书，希望本书在带给您一些启示的同时，彼此间可以相互交流。

编著者
2023 年 1 月

目 录

左侧竖排：动画概论（第3版）

动画概论（第3版）

第一章
动画概述

学习目标

通过本章的学习,使大家了解动画的起源,认识动画的本质,树立正确的动画基本观念;同时了解各国动画发展简史,从而促进学生对动画的全面客观的认知。

学习重点

掌握动画的起源与发展过程,扎实掌握基本知识,为学习动画打好基础。

第一节　动画的基本概念

一、动画的定义

"动画",顾名思义,是活动的图画,即英文中的 animation(意为赋予……以生命),是指赋予图画生命。由此可知,从字面上说,动画是一种活动的、被赋予生命的图画。animation 包括所有用逐格方式拍摄和制作出来的电影影片。

实际上,早期对动画的称呼在世界上并不是很统一,有些国家称为动画片,有些国家称为卡通片(cartoon)。"卡通电影"早期的意思是指用绘画语言讲述故事的电影形式,也是相对于"真人电影"的名称。当时(20 世纪初)的卡通电影风格简练轻松,往往充满幽默讽刺的漫画意味。而现代卡通艺术则包括了三种独立又相互关联的艺术形式——漫画、连环画、动画片,并已成为它们和"活动的视觉造型艺术"的代名词。而在我国,动画却被赋予了另外一个称号,即"美术片"。

下面是一些词典中对于动画的定义。

在《现代汉语词典》中动的解释:利用各种美术创作手段拍摄的影片,如动画片、木偶片、剪纸片等。

在《中国电影大词典》中动画的解释:用图画表现电影艺术形象的一种美术影片。它曾被称为"卡通片",摄制时采用逐格摄影的方法,将人工绘制的许多张有连贯性动作的画面依次拍摄下来,连续放映时,在银幕上产生活动的影像。这种影片可以展示形体的任意变化,动物、景物、器物的拟人活动充分发挥了真人实物所难以表达的想象、夸张和幻想。

在《电影艺术词典》中动画的解释:美术片在世界上统称为 animation,电影的四大片种之一,它是动画片、剪纸片、木偶片和折纸片的总称。动画片以绘画或其他造型艺术形式作为人物造型和环境空间造型的主要表现

手段，不追求故事片的逼真性特点，而是运用夸张、神似、变形的手法，借助于幻想、想象和象征，反映人们的生活、理想和愿望，是一种高度假定性的艺术。一般采用逐格拍摄的方法把一系列内容分解为若干环节的动作依次拍摄下来，连续放映时便在银幕上产生了活动的影像。

在《不列颠百科全书》中动画的解释：动画制作是使图画、模型或无生物产生栩栩如生的幻觉的一种方法。其基本原理是逐格拍摄，动作以每秒24格的速度进行，因此每一格画面与前一格画面的差别是微乎其微的。其工艺基本上是在透明的底板上绘制物体的各个动作，然后依次重叠在固定的背景上，盖住重叠部分的背景。拍摄时要用一种逐格拍摄的摄影机俯拍已牢固地叠套在背景图上的若干层画面。这些方法在20世纪30年代便已充分发展，以后制作程序日臻完善，近年又发展了利用计算机和视频技术进行制作。

在《大美百科全书》中动画的解释：动画艺术又称动画电影，是指利用单格画面拍摄法经由画家特殊的技巧表现而摄制完成的影片，其内容包括卡通动画、剪纸动画、木偶动画及特殊的合成影片。

卡通动画和一般电影所运用的基本原理其实没什么两样，有所不同的是一般电影的镜头画面是由活生生的真实人物主演，而卡通动画则是以图画形式画在透明的赛璐珞片上，再将一张张静止的画面依电影制作的原理逐个放在固定的背景上交互拍摄，就可以形成连续画面的影片了。不过，有些动画家却故意省略其中的某些制作过程，而凸显个人的表现色彩，如加拿大动画家诺曼·麦克拉伦的作品就是直接将设计和图案画在赛璐珞的胶卷上。

除图画式的表现外，停格摄影的技术也相当广泛地被运用在其他的影片制作上，如肢体动作自如的立体式或平面式的偶戏、教育性质的可动式图表、电视广告或电影片头的"奇幻影画"等。

动画片是电影的一种特殊类型，它同电影一样属于视听艺术范畴。运用活动图画来表现戏剧情节的电影片不再只是简单的"活动图画"，而是把绘画艺术和电影技艺相结合，成为由绘画和电影两个基本要素构成的、具有电影思维和语言的"运动绘画艺术"，是一种独特的、综合性的影片形式。

随着科学技术的发展，计算机技术在动画创作中得到了充分的运用和发挥，动画工作者可以用计算机技术创作出三维动画片，例如，《海底总动员》《冰雪奇缘》《超人总动员》等。（见图1-1）

✛ 图1-1　美国三维动画影片《海底总动员》《冰雪奇缘》《超人总动员》

在这类动画片中，全部人物背景都是依靠计算机来完成的，要用计算机产生动作，使得影片画面效果丰富、动

作逼真,这与以往意义上的动画有了很大的不同。然后利用计算机产生图像,再用摄影机转换成视觉胶片或直接利用计算机将电子信号或数字输出成为视觉信息。

动画的形式是多样化的,有二维空间的、三维空间的,但它们彼此之间有着共通的地方,也就是动画的共性。首先,它们的影像是用电影胶片或录影带以逐格记录的方式制作出来的,要满足电影的基本要素(拍摄、洗印、放映),满足于记录和成像这两个特性。动画的记录是以逐格拍摄的方式进行的,这是它区别于其他一般电影的地方,是所有动画的共性,也是动画电影最本质的特性,作为评判是否是动画的标准。其次,这些影像的"动作"幻觉是创造出来的,而不是原本就存在并被摄影机记录下来的。

二、视觉暂留原理

在人们观看动画时之所以能够感受到画面的连续运动,实际上是因为人类拥有"视觉暂留"这一生理特点。这一现象最早由英国医生彼得·马克·罗杰(Peter Mark Roger)发现,罗杰医生 1824 年出版的著作《移动物体的视觉暂留现象》(*Presistence of Vision with Regard to Moving Object*)开这种现象研究之先河。当人眼在观察事物时,光信号传到人的大脑神经需经过一段短暂的时间。光的作用结束后,视觉形象并不会立即消失,这种残留的视觉称为"后像",视觉的这一现象则被称为"视觉暂留"。这是光线对视网膜所产生的视觉在光停止作用后,仍在视神经中停留一段时间的生理现象。视觉实际上是靠眼睛的晶状体成像,然后由感光细胞感光,将光信号转换为神经电流,传回大脑并进行信息处理的,且感光细胞的感光需要依靠一些感光色素,这些色素的形成同样需要一定的时间。人体为了给新的视觉形成过程留出缓冲,大脑会将之前看到的旧图像在一定时间范围内进行保存,这段时间大约为 1/24 秒。也就是说,只要在大脑中的图像还没有消失之前播放下一幅画面,就会形成一种流畅而连续的动态视觉效果。通常,电影采用了每秒 24 幅画面的速度进行拍摄,每幅画面被称为一帧;而电视的拍摄与播放,PAL 制式的每秒拍摄速度为 25 幅画面,NSTC 制式的每秒拍摄速度则达到了 30 幅画面。如果拍摄高于这个速度,按照正常的播放速率,同样动作的帧数会更多,那么完成动作的单位时间则会变得更长,呈现出慢速播放的效果,这种慢镜头般的拍摄方式我们称为"升格拍摄";反之,如果拍摄速度低于每秒 24 幅,那么完成动作的单位时间则会变短,呈现出加速、跳跃的快进效果,这样的拍摄方式被称为"降格拍摄"。

视觉暂留的原理是动画与电影不可或缺的最根本的原理,而实际上人类在遥远的石器时代就已经尝试对动态图形进行保存与再现。历经了近两万年的岁月,通过了各种途径的尝试与努力,才形成了如今繁荣的动画产业。所以,我们有必要从人类早期的动态图像探索开始进行研究。

三、动画与动画片

动画是指造型之间的运动过程,只是一种技术和手段。动画片就是用动画这种技术和手段创作出来的影片,是电影的一种特殊类型,因此动画是组成动画片的一种重要元素,它决定着一部动画片的质量。如果将动画片比喻为一段文章,那么动画就是组成这段文章的辞藻。一部好的动画影片,其内在的思想性、艺术性和观赏性都是通过一定的动画技巧体现出来的。动画片是"画出来的运动",在影片中呈现在观众面前的每一个形象、每一组动作和每一组镜头无不是由一张张制作出来的画面所构成,这些画面就形成了动画作品艺术表现的最基本的单位。因此,在动画片中动作是否协调,造型是否准确,动画制作水平的高低会直接反映在动画片上。动画片是动画的载体,动画是动画片赖以存在的基础。运用活动图画来表现戏剧情节的电影片就不再只是简单的"活动图画",而是把绘画艺术和电影技艺相结合,成为以绘画和电影两个基本要素构成的并具有电影思维和语言的"运

动绘画艺术"，是一种独特的、综合性的影片形式。

由于动画的发展，其表现手法和形式也越来越多样，现如今所谓的"动画片"实际上早已不仅仅是指画出来的影片了，还包括剪纸、木偶、实物、三维技术等所有以平面或立体美术形式所制作的影片。动画技术的进步与提高很大程度上提高了动画片的表现力。例如，在动画片《埃及王子》中，人们将新的计算机三维技术运用到了影片中，使影片的真实感和空间感大大加强，给影片增色不少，这也大大缩短了动画片的制作周期。（见图1-2）

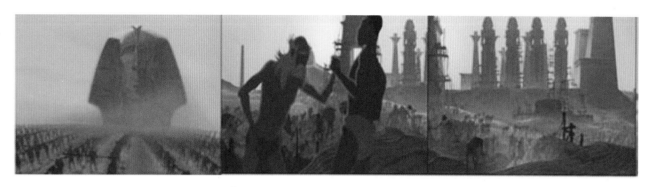

图1-2　美国动画影片《埃及王子》

四、动画片的艺术特征

（一）本质特征

动画片属于电影的范畴，电影与美术又是两种不同的艺术形式，因此美术创作和动画片创作的艺术思维有着共性与区别。

1．动画片与美术

1）共性

动画片与美术都是来源于生活，又反映了生活。它们都是一种社会意识形态，受到社会、历史条件的影响和制约，并还受到一定的社会政治、哲学美学、文化艺术思潮的影响，所以在它们的发展过程中会出现各种思潮和流派。同时，它们的发展都是以一定的经济发展为基础，不可避免地都要受到民族性及上层建筑的制约，所以它们又都有一定的教化意义。美术与动画片都是视觉艺术，它们都有共同的审美特征。

从美术角度研究，动画片是以美术造型手段为基础，借助现代科学技术得以表现事物运动和发展过程的特殊美术形式。就动画的造型来看，几乎包括了一切平面或立体的美术形式与手法，无论是写实的、夸张的、装饰的、象征的或是超现实的，均可任意发挥并不受工具材料的限制。在动画片中包括了美术的各种艺术形态，它以美术为一定的手段，视觉形象在其中起主要的作用。

2）区别

美术与动画片同属于视觉艺术，都是让人们"看"的，但是，同样是让人观看，美术作品和动画影片却有着质的不同。美术作品表现的是事物的瞬间形象。美术创作者必须选取事物发展过程中最具典型的瞬间、最能代表事物形象的一个面来表现创作者在固定的时间和空间内所要体现的内容；而动画片创作者却有更大的自由，相对于美术作品的"静止""瞬间"，动画影片表现的是"运动""发展"。动画片通过摄影机连续放映，创作者可以把无数个固定的画面连接起来，把瞬间静止的事物变得运动起来，组成一个模拟真实而又区别于真实的电影的"时空"。有了这个"时空"，创作者就可以直接表现事物的发展过程，表现事物的运动本质，从而在这些发展和运

动中更完整地表现与揭示自己的创作主题,而美术只能通过固定的画面让观者去联想整个故事发展的过程。在表现方式上动画片这种时空结合的运动性,是动画片与美术的一个显著的不同之处。

美术作品都是静止的,观众欣赏时就可以从上到下、从左到右、从整体到局部来回观看,还可以盯住画面某一部分凝视,想怎么看就怎么看,完全不受限制。动画片则不能给观众这种自由,观众的眼睛受到放映机(准确地说是创作者意图)的限制,创作者限定了观众观看的内容,并且在观看方式上也不能像观看美术作品一样反复观看,想看什么就看什么。相对于动画电影,美术作品在整个欣赏过程中观众参与介入的程度较大,创作者通过作品引发观众的联想和感受,从而完成创作意图的传达。由于观众自身素质、修养、经验的不同,他们的联想和感受也会有所不同。而在电影中则是创作者主观意识的介入程度更大。动画片的创作者可以把事物的来龙去脉、前因后果、发展经过全按创作者的立场观点、思想感受重新组织后展现在银幕上,观众的感受在很大程度上只能是对创作者感受的理解和认同。这种感知方式的强制性是动画片与美术的另一个不同之处。

两者虽然同属视觉艺术,但现代的动画电影不再是单纯的视觉艺术,它已成为一种综合性的视听艺术。构成美术作品的构图、透视、色彩、造型等元素还是在美术本身范畴之内,而现代动画电影几乎包罗了现有的艺术形式:文学、戏剧、摄影、音乐、服装、化妆等甚至包括美术本身。除此之外,现代动画电影还广泛运用计算机合成、数码声音等高科技手段。这一切导致了动画电影在构成上的多样性,这是它与美术的又一不同之处。

就基本特性而言,它超越了美术是静态、瞬间艺术传统观念的局限,从而成为一种"活动的视觉造型艺术",具有表现事物发展过程和运动的功能,使三维空间的美术增添了时间的维向,成为四维的造型艺术。

动画片还有一个显著的特点,那就是动画影片中蒙太奇的运用,这样使创作者可以按自己的意图重新组接时间、空间和事物的发展运动,创造出一种全新的叙事方法。这种特殊的叙事方式区别于其他一切艺术思维,从而使动画片区别于美术而具有自己独特的魅力。

2.动画片与实拍真人电影

动画的历史与电影的历史发展息息相关,这可以追溯到电影的原始时期。电影在雏形阶段就已运用了动画的一些技术手段,但在后来电影技术渐渐成熟起来,真正意义上的动画才随之诞生。动画具备了电影最基本的条件(拍摄、洗印、放映),所以说动画是电影范畴内的一种类型,它与纪录片、科教片、故事片共同组成电影的四大片种。动画电影比纪录电影在电影艺术史中更早组成一个独立的部门,它可以使图画、雕塑、木刻、线条、立体、剪影以至于木偶在银幕上活动起来。由于动画电影的出现,各种造型艺术自此以后才具有了运动的形态。但它与广义上的电影又有一定的区别,它既属于电影但又不同于一般电影。

1)共性

动画片与一般电影一样同属视听艺术,来源于生活,反映了生活。传统艺术一般可分为时间艺术和空间艺术,而动画片与电影却把这两点综合起来,这种综合促成了它们最大限度地吸收了文学、绘画、雕塑、建筑、音乐、戏剧等各门艺术的手段和技巧。它们都是依靠电影技术为手段,以画面和音响为媒介,在银幕上运动的时间和空间里创造形象,以时空运动来进行叙事,再现和反映生活的艺术形式。视觉构成、时空形式和蒙太奇语言是它们共同的基本规律,它们都逼真地还原了人通过感官(视觉和听觉)对生活的感知。一般电影与动画片一样都有假定性,一般电影的假定性与动画电影的假定性的最终目的有本质的不同。故事电影无论通过什么手段表现,它的理想效果就是要观众看起来感觉像真的一样,它的目的是造成真实的幻觉。而动画电影的假定性正是出于它的非真实的制作手段。动画电影是通过自身的感染力令观众明知是假的仍然为之感动,因此它所付出的努力并不是为了亦真亦幻的制造现实,而是通过其特有的夸张和渲染超越现实,展现一个与现实不同魅力的梦幻世界。

2）区别

动画片既然是"画"出来的运动，就决定了它离不开美术思维，这就形成了动画片创作的特殊性：既需要电影思维，也需要美术思维，两者缺一不可，却又有主次之分。一方面，作为电影门类的动画片，电影思维在创作中占主导地位，美术思维是手段，它限制于电影思维，又服从于整体的电影思维。动画片中美术思维的全部任务就是表现电影思维。造型、构图、色彩等美术创作手段已不再是为美术本身服务，而是根据电影思维的需要为动画电影服务。另一方面，美术思维也反作用于电影思维。首先，在动画片当中，电影思维必须通过美术思维来完成，没有"画"就没有动画片；其次，美术思维又给电影思维提供了特殊的无所不包的存在空间和特殊的无所不能的表现手段。在动画片当中，一切都可能发生，一切都可能做到，只要创作者有足够丰富的想象力，这对于一般的电影思维来说是极大的解放。

电影拥有自己本身的艺术价值，而动画片不仅拥有整个影片的价值，美术本身也拥有自身的艺术价值，这也是动画片区别于一般电影的又一个特征。它将美术这种形式发挥到了极致，尽可能少地削弱美术的艺术价值，将它同电影艺术有机地结合。比如，我国水墨动画片《小蝌蚪找妈妈》，其中国画的美学特征在影片中得以充分地体现。

随着动画艺术的发展，动画人对影视艺术的思维、语言和特性在动画中的运用越来越重视。日本动画的成功，在很大程度上就是得益于电影艺术和技法在动画片中的作用。从他们的动画片中经常可以看到很多电影表现手法，如镜头的切换与组接等技巧娴熟自如地运用，从而大大地增强了影片的艺术效果，形成了日本动画的风格和特色。我国以前的动画片由于过于注重美术，忽略了电影要素，曾给国产动画片造成了明显的缺陷。近年来，现代动画片如《大圣归来》等作品做了许多有益的尝试，增添了动画影片的表现效果和感染力。

动画艺术是美术与影视艺术的集合，既有与美术和影视艺术的共同之处，又有超越美术和一般影视艺术的不同之处。不受任何限制的假定造型和时空，使得它拥有几乎无所不能的表现手段。当今科技的飞速发展又促使动画艺术观念的更新。

（二）功能特征

任何艺术形式都有它的功能特征，动画片当然也不例外。动画片从诞生的那天起就带有了很强的功能特征，这包括娱乐性、商业性和教育性。

1．娱乐性

动画片作为电影的产物，从诞生起就是以娱乐为主要目的，从早期的动画片中就能很清楚地看出，娱乐性适合于所有的动画片。动画创作者在创作动画片的过程中就有一种娱乐成分在内，观众在欣赏影片时也从精神上获得一种享受，从而达到一种娱乐目的。在早期的动画当中，娱乐性基本成为动画功能特性的主导，然而随着动画的不断发展，艺术和其他一些成分慢慢被吸纳进来，但娱乐性始终是动画片的最大功能之一。

2．商业性

娱乐与商业似乎是不可分开的一对双胞胎，娱乐的出现就是要服务于商业。因此，动画分为两大类：一类以市场为主（他人娱乐）；另一类以个人想法为主（自我娱乐）。这就形成了动画片的两种类别：商业动画与实验动画。商业动画从诞生的那天起就与商业密不可分，从迪士尼动画片的成功模式到后来日本动画产业的兴起，无不体现出这一深刻的烙印。这一类动画片是以市场为主要目的，以商业运转为中心，以观众的喜好为主导。

3．教育性

动画片作为直观的艺术，具有十分通俗的特点。不同文化、不同国籍的人都能看懂，是大众化的艺术，因此它具有很强的传播性，这一点决定了它肩负着教育引导的责任。"寓教于乐"一直是动画片发展的主要方针，作为具有很强的传播影响力的动画片，它的传播途径广、面积大，在个别时期动画片也和其他艺术形式一样成为意识形态的宣教工具，成为政治和时事的图解。动画片具有很强的教育性，这是因为动画片有很大一部分的观众群体是儿童，所以它的这种教育性就体现得非常突出。尤其这一点在我国是非常突出的，我国的动画片在一定的时期，其教育的成分要远远大于娱乐的成分。例如，我国 1958 年制作的动画片《赶英国》，在这类动画影片中娱乐成分完全被排挤掉了。

（三）艺术特征

各种艺术形式的美学理论都有其共同性和普遍性，动画片也有着属于自身的美学特征。它不同于其他艺术形式的单一、固有的美学特征，动画片的美学特征是多样且多变的。它拥有美术本身的美学特征、电影的美学特征和戏剧歌剧等其他美学特征，是一种综合的艺术特征。动画的艺术特征分为 4 个方面：假定性、制作性、综合性和抽象性。

1．假定性

动画片的假定性可以从两个方面进行说明：一方面是技术上的假定，技术上虽然能用银幕映射出客观世界固有的光色运动这些元素，但它是以二维的平面图像表现三维空间的立体世界，是运用胶片来吸引观众的；在动画电影中的空间是非现实的，是靠画出来或制作出来的空间的假定；动画电影中的时间观念与实拍电影不同，其中每一个镜头、每一个动作都与现实中的时间不同，这是时间上的假定性；相对传统的纯粹动画而言，动画中的角色是非现实的，都不是以真人实物而是以胶片上的影像来吸引观众的，这其中不包括真人动画合成的影片，这又形成了它的角色假定性。另一方面是思想上的假定，动画片来源于创作者丰富的想象力，依靠一些模拟真实的表现形式制造出真实的现实生活或高于现实生活的想象力。动画片与现实中的生活不同，但又依赖于真实的生活。它可以把现实生活高度想象化，使物体按照创造者的意图来任意发展，不受自然规律等其他规律的限制。但是这假定的影片出现在银幕上时又让观众觉得真实可信，观众看后认为它是存在的或是发生过的。也可以用一些技术或形式来象征所要表现的对象，去说明故事，也正是因为运用这些技术和形式，使得动画的表现力非常丰富。

动画片这种不同于真实生活的假定性，正是它吸引观众的魅力所在。在动画片的题材中，童话、神话、民间故事占了很大的比例，就是因为这些题材都是带有浓厚幻想色彩的虚构故事，具有鲜明的寓意、假定与象征的因素，它们的艺术规律与动画有许多共同之处。所以神奇虚幻的故事借助动画的假定性，不仅可以得到淋漓尽致的表现，而且动画艺术的特性也能够得以充分地发挥。两者相辅相成，成为一种人们充满幻想而喜闻乐见的艺术表现形式。

也正是由于动画的这些种种假定性，决定了在动画艺术创作中夸张、变形等手法占有特殊的地位，从而为想象和创造提供了广阔的天地，成为不受时间、空间限制的特殊的时空艺术，能够无拘无束地以它所具有的独特表现力、感染力做出现实中种种人们无法做到甚至难以想象的奇特、怪诞的动作。动画片虽然有别于真人实物影视片带给观众现实物理场景的真实感受，但一部优秀的动画作品却能够以其真实的情感和视听的艺术魅力为人们所认同并被感动。

2．制作性

动画片有很强的制作性，这种制作性本身就具有很高的审美价值。比如，制作精致的木偶与剪纸等，本身就是艺术品，把这些艺术品再组成另一种艺术形式，也就是制作成动画片，就能给观众带来制作材质与制作工艺所产生的美感，而这种材质与制作工艺又强调了动画片的假定性，使得动画片具有特殊的审美艺术价值。

3．综合性

动画片融合了空间艺术和时间艺术，它吸收了文学、绘画、雕塑、建筑、音乐、戏剧等多种艺术元素。它的产生、存在和发展，不仅涉及文学和艺术，综合了戏剧、文学、美术、音乐等艺术成分，还涉及科学技术，综合了摄影、计算机等许多科学技术手段，是一门把艺术与科学相结合而形成的、具有非常广泛的综合性的学科和独特的综合性艺术形式。它有着文学的内涵、造型艺术的形象、戏剧的叙事、电影的语言结构和音乐的灵魂，正是这些不同艺术门类特性最大限度地集中并建立在现代科学技术基础之上，才构成了动画这一非常特殊的综合艺术样式。它们之间相互吸收、相互融合，这种吸收不是简单的拼凑和混合，而是经过改造后，形成了动画片自身新的特性。它能让观众同时领略文学、绘画、音乐、戏剧等诸元素各自带来的审美感受，同时还能感受到这些元素综合后带来的特殊的动画片的综合审美感受，让观者获得更大的享受，体会更多的艺术价值。

随着科技的进步、应用领域的扩大和多视角的需要，动画的表现手法和艺术形式也越来越趋向多元化，其综合性还会不断地加以扩大与发展。

4．抽象性

抽象性可以说是动画特有的美学特征，它可以用假定的、抽象的点、线、面来表现主体意趣，进而追求象外之意的美学特征。很多抽象性的动画作品用色彩、线条加以适当的音乐来表达创作者意图。在艺术实验动画片中，尤其能感受到这点。这种超乎具体物象的图形、线条与音乐能表现出更多"故事"之外的感受，所以有许多艺术家把这看成是动画片的真正本质和灵魂。

（四）审美特征

动画是以绘画为基础的影视形式，它综合文学、绘画、音乐、表演、摄影等艺术手段共同创作，涉及的门类众多，因而形成了自己特殊的创作规律，这种规律也决定了它自身具有独特的审美表达。这些审美特征大体可归纳为幻想性审美、隐喻性审美、夸张和变形性审美、技术性审美。

1．幻想性审美

动画艺术是想象的艺术，是创造梦幻的艺术，天马行空的想象被喻为是动画片的标志。在真人电影中，人们往往追求的是一种真实感，越是接近生活本身，就越能激发观众的热情。而动画片则恰恰相反，动画片不像实拍电影那样着力表现普通人的现实生活，而是要排除理性思维和传统美学的制约，致力于通过幻想使人获得心理或精神的充分解放与自由。它追求的是天马行空的想象世界，动画片的故事中充满着荒诞色彩，并且成为一种独特的审美品质，包含着幻想、怪异、荒诞等多方面。像《大闹天宫》《海底总动员》《猫的报恩》等无一不是以出色的幻想性赢得了观众。幻想性主要表现在以下三个方面。

首先，动画片的选材就具有幻想性，故事中充满着幻想理念或神话色彩。如《崂山道士》《功夫熊猫》《怪物公司》《九色鹿》等动画影片，通过表现幻化无常、腾云驾雾的仙术，或者飞檐走壁的角色，将观众带进幻想的虚构世界，它们或讽古喻今，或寄托当代人的生活理想，成为现代人类补偿自身局限性而产生的一种天真幻想。这

类故事题材是在超越现实的艺术思维方式中产生的,并通过夸张的奇思遐想将人类带进幻想的虚拟世界。

像《爱丽丝梦游仙境》就以梦幻的方式,让爱丽丝进入一个奇妙的幻化境界,并且经历了一系列变化多端的险境,靠着勇敢和机智化险为夷。正当爱丽丝再一次陷入绝境时,她突然被惊醒了,原来这一切都是梦。整部影片幻境奇特,情节发展扑朔迷离、变幻莫测。

其次,这种幻想性、假定性让动画片离"现实"越来越远。故事是想象的,那故事中人物赖以存在的环境同样是假定的幻想性空间。如《亚瑟和他的迷你王国》中的地下小人王国,《千与千寻》中的汤屋等,这些国度是不可能真实存在的,它们只能存在于人类的幻想世界中,在某种意义上被看作是人类的"乌托邦"理想,是一种超现实的想象存在。

最后,基于故事题材的幻想性,电影中表现的大部分人物也是想象的。有着好胜心的玩具、有着责任心的小丑鱼父亲、有着外表吓人却充满爱心的怪物等,这些人物浮现于人们的幻象世界中,是一种超现实存在,它们在动画电影中自由自在,最大限度地表达了人类创造、创新、创意的潜能。

动画天马行空的幻想使之能任意拼贴各种元素。例如,时空交错或超越时空的手法在动画片中广泛应用。因为动画的高度假定性使观众预设了一个以幻想为"真实"的空间,像《哆啦A梦》中利用时空穿梭机将时空任意拼贴,使得各种人物角色串联在一起,随心所欲地畅游在幻想的天地。

2．隐喻性审美

所谓隐喻,是指用一个事物的物象或形象来说明另外事物的意义、思想、内涵或者某种精神。隐喻性是动画创作者最常用的表现方法之一。隐喻是"一种手段,通过它来用较多相似性的东西比喻较少相似性的东西,用熟悉的东西来比喻陌生的东西"。动画创作者运用这种表现方法可以使内容的陈述更加富有色彩,从现实情景中蒸馏出生活里较为深层的和基本的方面,唤起观赏者意识层面的某种情感共鸣或者某种价值理念的趋同性认知。

幻想和现实熔铸成一个暗含寓意的实体,含蓄、凝练、深沉、意象生成的普遍性有机地牵织着动画片的主旨与美学价值的实现。动画影片的隐喻含义来自影片中的表象演绎与内涵体现两方面。比如,《鲨鱼黑帮》中所描写的"海底鱼类世界",这里所发生的一切故事,实际上都隐含着现实社会中人类生活的百态以及价值观念和品质,影片让一个鲨鱼黑帮世界成为现实社会的一个缩影。影片最突出的还是它体现了人们对美好亲情、爱情、友情的追求和向往,以及人性中最珍贵的诚实、善良的精神品质,其深刻的隐喻内涵通过影片表现了出来。

动画片中也隐喻地表达了一些非常深刻的话题,如人类存在的虚无感随着科技的发展、世界的更迭,最终该皈依何处等哲学命题,这些往往成了宫崎骏、押井守等大师对现实忧虑的一种表达途径。《千与千寻》就表现了一个有责任感的艺术大师对人类前途的反思与自省。宫崎骏以其匠心独运的意识,运用动画的隐喻性、夸张性表达影片主题。

所以通过现象看本质,人们会发现在这些充满夸张、奇异的动画世界中处处折射着现实社会的光芒,渗透着现实生活的哲理和思想情感。无论是《怪物公司》中的怪物世界,或是《千与千寻》中所畅想的"油屋",都具有很深刻的隐喻性。由此可见,这些富有想象力的夸张能够极其自然地构成动画片的意义中心或思想灵魂,使其所传达的人情与哲理都更加深化。动画影片表面上是运用丰富的艺术手法绘声绘色地叙述故事,但实际上,它在叙述时已经隐喻出道德批判和价值取向,让观众能心领神会,有所感悟。

3．夸张和变形性审美

文学家高尔基说:"夸张是创作的基本原则。"夸张是在客观现实的基础上,通过故意夸大或缩小客观事实来揭示事物的本质。一切艺术都会有一定程度的夸张表达。最早,夸张被运用于文学创作中,目的是表达强

烈的思想感情,突出某种事物的本质特征,通过无限的想象对事物的某方面有意地"言过其实",用夸大的言辞、动作、情景等来形容事物,营造一种充满诙谐、幽默的氛围。对于动画艺术来讲,无论是外在形象还是内在意义,都具有较强的夸张性特征。通过这种手法能更鲜明地强调或揭示事物的实质,加强动画的艺术效果。这种夸张与一般的绘画夸张不同,它是摆脱绘画常规的一种极度变形,但又要确保夸张和变形符合一定的逻辑,使得观赏者能够不费力气地看懂和接受。

动画艺术在创作上经常运用夸张的手法来反映人们的生活、愿望和理想,并能获得非常强烈和出人意料的效果,使得动画不论是外在形象还是内在意义,都具有较强的夸张性特征。由于动画片经常采用童话、科学幻想、神话等各种样式的文学作品为题材,通过夸张的形式加以体现。所以,剧情和动作的虚拟与夸张使影片妙趣横生、生动活泼,博得观众的喜爱。夸张是动画艺术中重要的表现特征。动画片中无论是人物的刻画,还是环境气氛的描绘,以及故事情节的发展等,都充斥着夸张。夸张手法主要表现在以下方面。

首先,剧本情节的夸张,一部动画影片中无时无刻没有夸张艺术的介入和巧妙运用。动画大师迪士尼说过:动画编剧的首要责任就是把生活卡通化。在选择或编写动画情节时,富有想象力、夸张力的脚本能够充分发挥出动画故事的特性,一方面可以营造原创性的幻想空间;另一方面在打破现实生活逻辑观念的同时,还能够建立一个梦幻般的、更加感人的理想化想象空间。如动画《大闹天宫》《狮子王》《千与千寻》等,这些影片的题材基本上都拥有了想象和夸张的情节,打破了现实世界的规则和逻辑,所以说"情节的夸张"是一部成功动画片的重要基础。

动画片的故事情节所要表现的内容往往是现实生活的夸大。美国动画《怪物史莱克》中的故事情节便是颠覆传统童话爱情观的反常规性例子。片中创作者不仅将史莱克的丑陋予以扩大,就连白天的"美女公主"菲欧娜晚上也会变成惨不忍睹的怪物状。而到影片最后,两人相爱并开始幸福生活时,也绝非重演"野兽变王子"的传奇,而是创造"美女变野兽"的"奇观"。其内在意义旨在渲染一种新的更为现代人接受的爱情观念:俊男靓女、幸福美满的童话世界遥不可及,作为并不完美的普通人,关注自己,了解现实,脚踏实地,才有幸福的可能。

夸张的外部形象表现为使原刻画的物体失去正常的比例,放大或缩小,或把角色最具特色的地方进行夸张处理,使其具有鲜明的个性特征,引起人们强烈的视觉和心理的波动,实现特殊的艺术效果,给人留下深刻的印象。例如,日本动画作品中对美少女的刻画,不但长发飘飘,丰胸翘臀,有大大的眼睛,充满浪漫与柔情,而且人物造型的身材一律被夸张到8头至9头长的比例。还有《怪物史莱克》中史莱克的夸张造型,《僵尸新娘》中怪诞的造型等。用这些经过夸张的造型演绎故事,使得故事情节更加幽默、有趣味性,给观众留下深刻的印象。

其次,动作的夸张是动画产生视觉运动冲击的重要因素,用夸张来表现物体的速度、质感与量感也是动画的重要表现技法。动画中如何以夸张手法来反映力和重量对物体的作用是非常重要的。只有把力赋予造型时,它才开始运动。使其符合人类、动物以及各种具有生命的物质对象的运动规律,或者打破物质世界现实的某种动态规律形成视觉快感,是动画艺术最重要也是最基本的表现特征。

变形是指故意以超乎寻常的艺术体现物对物体原型的特定本质作夸张式呈现的表现手段。可见,变形实际上也是一种夸张,不过是更极端的夸张,特指在艺术想象中,有意识地改变原有形象的性质、形态、特征等,而以异体形象出现,使之更具有表现力,变形与夸张的不同之处在于:夸张毕竟还留有客观世界原有物的"面目",而变形则连"面目"也丢弃了,完全呈现给观众一个陌生的编造实体,是个不同的异类。在叙述过程中,动画片实施事物变形的手法是较为自由的,不一定套用固定的模式,更多的是利用变形想象创造新异的艺术形象,给观众以新奇有趣的艺术感觉。如《百变狸猫》中运用幻术变形的狸猫们,《千与千寻》中千寻的父母,因为贪吃而中了诅咒变成猪等。在时空交错或超越时空的现代科幻动画影片中,由于利用了高科技手段,变形手法的运用就更

为普遍和出神入化,"变形金刚"就是最典型的变形形象的塑造,这些新奇怪异的动画形象不但充分展示着人类原始变形想象的稚拙性与怪异性,而且正是借助这些精彩的变形,动画故事才显得更加紧张激烈和富有神奇的变化性。

4．技术性审美

动画是一种运用现代科学技术使之运动起来的造型艺术,因此也成为人们特殊的动画审美焦点——技术性审美。动画作为一种特殊的造型艺术,除了借助现代技术使其运动外,动画的造型与通常的美术造型呈现的方式也有着很大的不同。动画中的所有视觉形象都不是直接供人观赏的,它还必须运用物理、化学等多种技术手段,形成光电影像并通过屏幕才能发挥它所独具的视觉效果,离开了技术和相关的技术设备,动画就无法实现。由此可见,动画离不开技术的支撑,它是一种运用现代科学技术活动起来的造型艺术,技术性是动画艺术最重要的特性之一。

动画的类型多种多样,有些类型,如剪纸、木偶等,还带有很强的工艺技术性,其制作技术不仅是该类型动画存在的前提,也直接影响着动画作品的艺术效果。动画艺术的技术性决定了科学技术的进步,直接影响着动画的发展。因此,历来动画技术的进步都为动画艺术带来新的面貌。现代计算机技术在动画中的运用更是给动画带来革命性的变化甚至概念的改变。近年来,动画艺术日新月异,高科技在其中显示出越来越重要的作用。如《功夫熊猫2》中,片头的设计就用计算机技术模拟剪纸的效果,达到了意想不到的效果,丰富了画面叙事的类型。(见图1-3)

⊕ 图1-3　美国动画影片《功夫熊猫2》

动画作为一种新兴的综合性艺术,其独特的艺术语言和形式等方面有着诸多课题尚待进一步深入研究,而且对于动画艺术本体及其发展所不断提出的新问题也应予以关注和探索。

(五)表现特征

真人影片中,故事越贴近生活本身,越真实,就越能激发观众的热情。动画是一种假定性的电影艺术,动画电影的故事充满了神奇的色彩,包含了幻想、奇异、荒谬、难以置信等信息,它追求的是一个具有天马行空的想象世界。动画创作的独特形式和感染魅力决定了它自身所具有的独特的表现特征,这些特征大体可归纳为以下几点。

1．造型性

动画中所有的形象,包括角色或是背景,都是运用造型艺术手段以及夸张、变形、寓意和象征等手法人为塑造的。美术是动画影像设计及导演创作的基础,造型性是动画的根本特性之一。

动画造型是一部动画片的基础,造型决定着整部动画片的动画风格,动画设计师能否设计出既符合剧情中人物的性格特征,又能吸引观众的造型,是非常重要的。如美国的唐老鸭、中国的孙悟空、日本的龙猫等,都是家喻户晓的动画形象,是成功的动画造型的典范。

由于动画艺术是一门活动的视觉艺术,因此较之于一般的美术造型设计,动画造型创作更需要兼顾其角色的动态性特征。也就是说,如何赋予动画角色更大的艺术感染力和生命力是动画造型创作中首先要考虑的议题。实践表明,一个优秀的动画造型不仅可以为动画作品增添魅力,也可以为衍生产品的开发创造良好的条件,具有极大的商业价值,被广泛应用于商品标志、包装形象、书刊杂志、连环画、海报、各种服装图案、玩具、游戏、网络、广告形象、体育等方面,这些都给动画制作方带来了巨大的经济效益,所以,一个好的动画造型设计对一部动画片来讲是何等的重要啊! 随着岁月的流逝,也许一些动画作品我们会记忆模糊,但生动的动画造型会永远留在我们的记忆中。

2．简洁性

简洁性是动画重要的表现特征之一。在创作的过程中表达的故事情节、造型应简洁,意图明确、直观,使人一看就知道想表达的意义。在主题创作和人物设计中,常常要忽略与主题意图无关的东西,抓住其主要的图像特征,选择最佳的结构,突出形象特征的表达。有些特征甚至可以放大,以达到突出主题的目的。

由上海美术电影制片厂拍摄的《三个和尚》手法简洁。阿达导演以一个和尚、两个和尚及三个和尚在一起时相互不同的态度进行对比,细节生动,动作极富表现力,人物设计造型别具一格,被认为是"中国动画学派"的代表作。影片寓意简约、概括,结构精练,情节中一切可有可无的东西都被去掉,在结构上做了"减"法,使之紧凑,影片中尽量做到没有废笔。采用"以一当十"的手法,相信最精练的东西才能给观众留下深刻的印象。

画家韩羽所设计的三个和尚的人物造型便是用夸张简洁的手法描绘出来的喜剧色彩很浓厚的角色。人物造型平面化,装饰性很强,人物形象漫画化,身体的头部、躯干,甚至包括五官都是用简单的几何体来表示的。小和尚那上大下小的头形,在比例上具有儿童的特点。胖和尚那扁圆的大脑袋、厚嘴唇、缩脖子、臃肿的身躯,使得这个人物憨态可掬。长和尚那棱角分明的长方脑袋,挤成一堆的眼睛鼻子,剃光了的眼眉,与鼻子拉开距离的薄嘴,以及颀长的身材下的两条短腿,颇有特色。人物衣服颜色只用最简单的原色。这些造型突出了中国漫画简洁的特色。

《三个和尚》的背景设计也较简单。由于影片总体风格是要求民族形式与写意手法的,为此,在背景设想上并不追求环境的真实描绘,只需根据影片规定的情节画上必不可少的东西,做到"意到"就可。以简略的画面形式和构图风格来体现影片所规定的环境,为此,从传统的中国绘画,特别是写意画的处理手法中,运用老子所提出的"知白守黑是知天下式"这一形式法则的普遍意义为该片所要求的画面形式提供了一个理论模式。

影片在人物少、背景简单的情况下选择了中国绘画中常用的散点透视的构图方法,这是因为散点透视便于计白当黑的表现手法,使画面均衡、协调。散点透视等于把舞台面竖立起来,便于做戏,使前后几个角色的举动都能使观众清楚地看到。

3．隐喻性

隐喻性是一种最常用的动画创作方法。隐喻是一种手段,通过它用较多相似性的东西比喻较少相似性的东西,用熟悉的东西比喻陌生的东西。动画创作者使用这种方法可使故事的讲述方式更加丰富、深刻,在现实情景中引申出生活中深层次的方面,能激发观众的情感共鸣或对某种价值观念的认同。

动画艺术中最先将隐喻性用于广阔的社会、复杂的人性的是法国、苏联、捷克斯洛伐克的一些动画创作者,像保罗·格里莫尔的《国王与小鸟》、卡尔·齐曼的《灵感》便是杰出的代表。在中国动画中,也有蕴含道德批判精神的影片,《崂山道士》《九色鹿》《三个和尚》等动画影片就是通过简短精悍的故事对人性中的善、恶、美、丑进行对照,揭露了现实社会中那些自私虚伪的行为与道德。(见图 1-4)

（a）《崂山道士》	（b）《九色鹿》	（c）《三个和尚》

图 1-4　中国动画短片

4．幽默性

幽默性是动画艺术重要的表现因素。美国文学理论家和教育家艾布拉姆斯在《欧美文学术语词典》中对喜剧效果有这样的阐述："一部喜剧作品往往通过选材与巧妙的编排来达到令人赏心悦目的艺术效果。剧中人物和他们的挫折困境引起的不是忧虑，而是含笑会意，观众确信不会有大难来临，剧情往往是以主人公如愿以偿为结局。"在动画作品中，幽默性表现往往是在造型设计、动作设计以及剧情编排中融入喜剧性元素，以引起观众愉悦的审美感知，并使观众在发出会心之笑的同时领悟作品传达的某种寓意。可以说，动画中的幽默性表现既有喜剧、文字、美学等艺术元素，又包含了哲理、心理、生理等更深层面的因素，是一种集多元文化于一体的创作形式。

幽默性表现是世界动画作品中的共通现象，但又具有鲜明的个性化特征。不同文化背景中的观众具有不同的幽默审美喜好，一个地域的人们认为是幽默的表现，另一个地域的人们或许就不会发出笑声。艺术幽默性的表现应当充分注重受众的文化背景元素，否则，再好的题材、再先进的表现技术也不会取得好的幽默效果。

5．童真性

动画影片最大的受众群应是儿童和青少年，他们在动画亦真亦幻的世界里看到了单纯的世界，看到了勇敢、勤劳、善与恶的拼搏，以邪不压正结束这些人性和生活中美好的一面。动画艺术中创造了许多人们想象中的童话世界，有《白雪公主》《花木兰》《玩具总动员》《功夫熊猫》等，影片中人与物心灵沟通，万物皆有人的语言、思想与情感，一切都升腾起生命的火花，将最光明的世界、最美满的情感留在孩子的心中。实际上在科技日益发达的当代，在市场统领世界的生活中，成年人有时渴望一种单纯的美好。动画影片中鲜明的善与恶、单纯的生活、完美的团圆结局迎合了人们心中潜藏的希望，以及对美好事物的向往和憧憬，它是人类心灵的抚慰剂。

6．动感性

对创作者而言，运用各种技术使静态的图画赋予动态的生命感知，使其符合人类、动物以及各种具有生命物质对象的运动规律，或者打破物质世界现实的某种动态规律形成视觉快感，这些是动画艺术最重要也是最基本的表现特征。对观赏者来说，动感性也是动画艺术最具有吸引力、最富魅力和最充满神奇的亮点。如《人猿泰山》中泰山在丛林间的自由穿梭给观众带来了极强的视觉感受，使影片具有浓烈电影感的影像世界。随着三维动画技术的发展，无论镜头运动还是镜头内部物体的运动，都具有无限性。如《埃及王子》中赛马的一场戏，多角度拍摄活用了动画的假定性、虚拟性，虚拟的摄影机在场景中可以"穿人穿车"自由飞行运动，甚至在运动中不断地改变焦距，一种假定性极强的超现实的夸张运动是实拍影片所无法比拟的，技术条件的无比优越为传统的电影语言元素带来了新的表现力。

7. 时代性

动画具有鲜明的时代特征，是集各时期的思想理念与时尚元素为一体的艺术表现形式。我们可以从各国各时期的动画作品中看到令人印象深刻的地域特色、人文文化要素；从动画的衍生产品中充分感受到人们的审美情趣和消费导向的时代特征。今天，伴随着对外开放格局的快速发展，没有一种文化可以不受其他文化的影响而孤立地存在。中国的动画观众正处于经济社会转型期，他们有更多的机会接触外来文化或与外国文化交流。他们将与多种文化进行比较，愿意接受更多更符合时代的价值观念，多元文化的意识植根于观者的心目中。可以说，多元文化的碰撞建立了优秀的作品评价标准，也使观众的观赏行为日趋成熟，成为现代动画观众的显著特征。

例如，对外来文化的某些特征不加处理地原样照搬也是不可行的，要创造性地进行范例式的转换。

动画以无限的想象和丰富的表现力创造了一个与现实世界完全不同的幻想世界。动画电影在叙述过程中运用丰富的表现特征创造的艺术形象给观众带来了不一样的艺术感觉。动画正是借助这些精彩的特征，才显得更紧张激烈和富有神奇的变化性可以使观者随心所欲地畅游在幻想的天地中。

第二节 动画的起源与发展

追溯源头，动画艺术的产生是人类文明发展的必然。动画起源于人类用绘画记录和表现运动的愿望，随着人类对运动的逐步了解及技术的发展，这种愿望成为可能，并逐步发展成一种特殊的艺术形式。

一、动画意识与动画形象

影视动画发展虽然仅百年，但是动画这一奇特艺术的出现距今却已有两三万年的历史。追溯源头，最初的动画更确切地说，是人们头脑中动画意识的一种展现。

在数万年前，我们的祖先就已展现了强烈的动画意识——试图在静态的画面中表现动态的视觉感受，并将这种意识转为最初的动画现象。作为艺术的起源，可以追溯到人类视觉文化遗产的各种图形记载，早在远古时期，人类就有了用原始绘画形式记录人和动物运动过程的愿望。通过有史以来人类的各种图像记录，从现存的资料表明，这种尝试可以追溯到距今两三万年前的旧石器时代。

世界上很多的地方（包括中国）都保存着最早的原始壁画和岩画，这些原始壁画和岩画记录着远古时期原始人类狩猎、舞蹈、祭祀等生活的种种情景。比如，西班牙阿尔塔米拉洞穴内的旧石器时代壁画中奔跑中的野猪有八条腿，这是人类试图用笔（或石块）来捕捉动作的尝试，已显示出人类潜意识中表现物体动作和时间过程的欲望。在这些绘有许多动物形象的壁画中，有一头形象生动的野猪非常引人注目，在它的身体下方，它的前腿及后腿被创作者重复地绘制，这样的位置分布使这个原本静止的野猪产生了奔跑状的动感视觉，这是人类试图捕捉动作的最早证据，它被认为是迄今为止人们所发现的最原始的动画图像。（见图1-5）

我们还会在古代岩石和壁画的浮雕与绘画中发现：法国拉斯卡山洞中"奔跑中的马"被画成八条腿、飞翔的燕子被画上六只翅膀或是跳舞的人有四条腿和四只胳膊等，就是试图在静止的画面中通过人或动物活动过程中的各个连续阶段来反映对运动概念的理解。这种在一幅画面上把不同时间发生的动作画在一起的现象反映了人类对"运动"概念的理解和表现的探索，是动画的最初现象和形态。由此可见，当时的人类在生产生活中除了

用绘画形象地记录生活情景外,同时已具有了表现运动画面的思想,并尝试着将运动状态通过画面显示出来,以表示运动速度与生命的关系。它是人们运用智慧和发明实现表达事物运动和想象思维的结果,是人们在产生美感意识之后为满足精神需要和创造美感的愿望所激起创作动机的心理过程,也是人们生理需求和社会需求的反应。

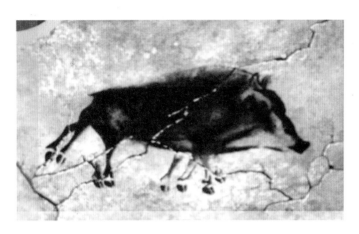

⬆ 图1-5 洞穴壁画中奔跑的野猪

在人类文明的进程中,动画思维和动画现象古老而久远,是人类继而用符号、画面记录劳动生活感受后进而激发想象思维、记录动作过程的自我实现的强烈需求。在远古时期的条件制约下创作了具有原始意向的动画。

在远古时期,我国在用绘画表现人和动物的活动方面有许多记载。在青海马家窑发现的距今5000年到4000年前的"舞蹈纹彩陶盆"上所描绘的三组手拉手在河边跳舞的人形中,每组最边上的两个人物形象其手臂画了两道线条的现象,我们可以做大胆的推测,这是先民们试图表现连续运动最朴拙的方式,也体现了他们记录事物运动的愿望。(见图1-6)

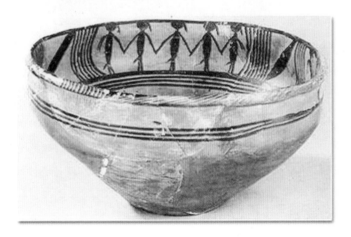
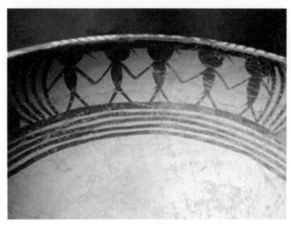

⬆ 图1-6 马家窑舞蹈纹彩陶盆

二、动画思维与动画形成

动画完全是依赖于人们的头脑通过对某些事物的虚拟想象而形成的艺术,因此,动画的创作思维基础一方面建立在创作者对客观世界的经验性认知和积累上;另一方面来自他们丰富的创新意识和联想空间。于是,创造性、经验性、抽象性、运动性思维就成为动画思维的基本特征。创作者的这些内在思维特征,我们可以在许许多

多外显的具有"动画效果"的艺术痕迹中寻觅到。

在约公元前 2000 年的古埃及古墓壁画中，尤其明显且充分地表现了连续的动作。例如，一场摔跤表演的连续过程和歌舞、祭祀过程的表现，壁画中描绘着两个人摔跤的一小段连续动作，其动作分解准确、连续有序，过程表现完整。当观赏者随着走路移动身体观看这些画面时，就会产生画中人物动起来的错觉。这种把不同时间发生的动作通过分解分别画出来，利用观者身体位置的移动，使绘画产生了运动和时间的效应，反映出人类对动作连续表现的欲望。（见图 1-7）

在约公元前 1600 年，古埃及一位法老为伊西斯女神建造了一个有 110 根柱子的神庙，每根柱子上都画着女神连续变换的动作图，当人们驾驭马车经过这里时，就好像看到女神活动起来，显示出欢迎法老的连续动作，也许这是最古老的多帧动画。在古希腊的陶瓶上也发现了连续动作的绘画。陶瓶上绘有人物奔跑的侧面连续动作图案。如观看时将视线停留在其中一个人物上，然后转动陶瓶，就会在人的视觉中形成连续运动的画面，栩栩如生。在一张图上把不同时间发生的动作画在一起，这种同时进行着的概念间接显示了人类"动着"的欲望。（见图 1-8）

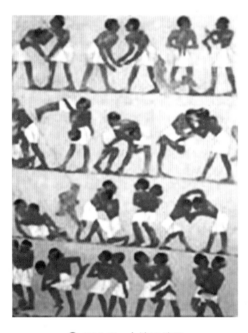

�'t 图 1-7　古埃及壁画

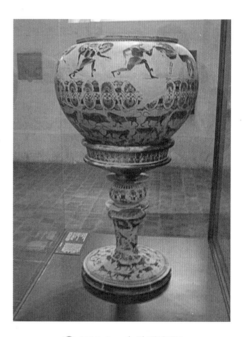

�'t 图 1-8　古希腊陶瓶

早在一两千年前，我国就发明了走马灯，这是一种中国传统的灯笼，在灯内点上蜡烛，蜡烛产生的热力造成气流，会令轮轴转动。轮轴上有剪纸，烛光将剪纸的影子投射在屏上，图像便不断走动。因多在灯各个面上绘制古代武将骑马的图画，而灯转动时看起来好像几个人你追我赶一样，故名走马灯。这是最早通过灯光的照射而呈现画面运动的，是动画现象的进一步发展。（见图 1-9）

意大利文艺复兴时期最完美的代表人物达·芬奇的人体比例图——著名的男性裸体画《维特鲁威人》，是达·芬奇根据当时罗马杰出的建筑家马克·维特鲁威乌斯的名字而命名的。这幅画在羊皮上有四只胳膊和四条腿的人体黄金分割比例图给了我们关于动画的很好启示，这些胳膊和腿的组合可以变化出许多不同的姿势，若将这些姿势通过时间进行排序，再将排序的结果进行逐帧拍摄和播放，一个活动的"维特鲁威人"便产生了。（见图 1-10）

我国马王堆汉墓中的人物龙凤帛画和敦煌石窟壁画中的佛本生故事等，这些绘画同样透露着人类记录动作和时间的欲望。从以上两三万年前的洞穴壁画和四五千年前的马家窑陶盆，从古埃及的神庙石柱和古希腊的陶

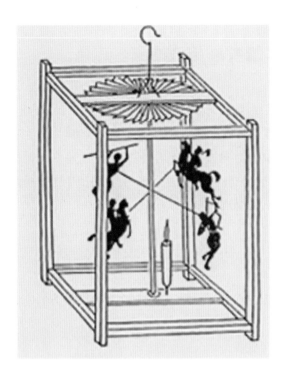

⊕ 图 1-9　中国走马灯

瓶，到中国的走马灯……归纳起来，大致有两种形式：一种是重叠性绘画，就是在同一个画面（物体）上来表现连续动作的不同位置，如阿尔塔米拉洞穴中多条腿的野猪、画有六只翅膀的鸟等；另一种是连续性绘画，就是将不同的场景联系在一起，使用多幅连续的平面去表现运动的空间和时间状态，即物体的运动过程。比如，古埃及壁画中的图画、汉墓中的龙凤帛画等。这些例子都说明，以绘画的形式表现运动的幻象是人类共同的也是一种原始的、本初的渴望。同样，这种渴望一直延续了几千年都未能够真正实现。所有这些带有"动画"视觉效果的艺术作品也是动画形成的原始基础。

从上述例子中可以看出，人类都有用静止画面表现运动的愿望，我们把这种意愿称为"动画意念"。在一张图上把不同时间发生的动作画在一起，这种"同时进行"的概念无不体现出人们记录"运动着的画面"的愿望。尽管这些创作过于质朴，但它们反映了人类对运动概念与生命关系的理解与探索，也是最初的动画意识与动画现象。

这些存在于绘画中的动画现象的图形痕迹，尽管其实都并

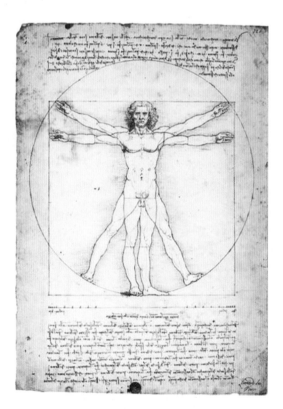

⊕ 图 1-10　达·芬奇的人体比例图《维特鲁威人》

没有真正地表现出动作变化的时间过程，也不能使图中的形象活动起来，而且与现代动画概念有所不同，但却反映了人们渴望记录运动，并在一定程度上实现了使图画活动起来的愿望，从而使孕育着的最初动画现象和形态得以逐步发展起来。正是由于人们的种种期望与探索，启发和促进了现代动画的产生。

第三节 动画技术的发展与成熟

在数千年的人类历史中，与动画有联系的事实依据有很多，我们无法一一考证，但根据历史上几种艺术起源，我们可以认同动画艺术源自人们的生产活动，人们为了记录各种生产活动着的、不断变化的事件，产生了描绘活动图画的愿望，而这种愿望直到 19 世纪末电影技术的逐渐成熟才得以真正地实现。单纯的绘画只能记录动作的瞬间，无论是重叠性绘画还是连续性绘画，都只是把不同瞬间的动作过程画在一起，只是表达了对运动过程记录的渴望，并没有真正地表现出事物运动的时间形态和空间形态，画面仍然是静止的。

一、早期的动画探索

电影史前的各种实验为动画提供了原理；而同时皮影戏、魔术幻灯、拉洋片中的叙事性和表演的成分又为动画作为综合艺术提供了先期准备。

从以下为研究动画而发明的装置的演变可反映出人们早期探索动画的过程。

（一）魔术幻灯

动画的故事（也是所有电影的）开始于 17 世纪欧洲教士阿瑟纳修斯·科歇尔发明的 "魔术幻灯"。"魔术幻灯"是在一个个铁箱里放盏灯，在箱的一边开一小洞，洞上覆盖透镜，将一片绘有图案的玻璃放在透镜后面，经由灯光通过玻璃和透镜，图案会投射在墙上。在 18 世纪末，幻灯更是风行欧美各国。

开始时，幻灯只是单纯地通过灯光和透镜把绘画图案投射到墙上或幕布上，后来魔术幻灯经过不断的改良。到了 17 世纪末，由钟和斯桑（Johannes Zahn）扩大装置，把许多玻璃画片放在旋转盘上，把活动绘画与幻灯结合，致力把活动景象投射到墙或幕布上，出现在墙上的是一种运动的幻觉。这是人造影像首次以转动原理成为光影活动画面的记录，也可以说是最早的光影动画。魔术幻灯流传到今天其现代名字叫 projector，即投影机。（见图 1-11）

 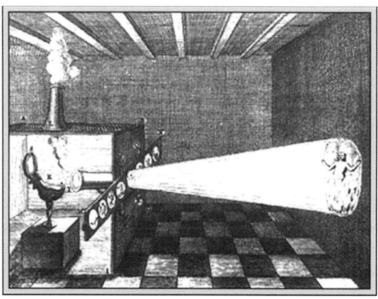

⊕ 图 1-11 魔术幻灯

到了 19 世纪，魔术幻灯的魅力不减，在欧美等地大受欢迎。音乐厅、杂耍戏院、综艺场中，魔术幻灯表演仍是大家爱看的娱乐节目。由于大家爱看，便要加强娱乐性，于是出现了活动画景、透视画等。

中国唐朝发明的皮影戏是一种由幕后投射光源的影子戏，与魔术幻灯系列发明从幕前投射光源的方法、技术虽然有别，却反映出东西方不同国度对操纵光影有着相同的痴迷。皮影戏在 17 世纪被引入欧洲巡回演出，也曾经风靡一时，其影像的清晰度和精致感不亚于同时期的魔术幻灯。

在中国，制作巧妙的走马灯与流传广泛的皮影戏则是与动画最为接近的发明。中国的走马灯与中国民间表演艺术皮影戏在元代随着蒙古军队流传到波斯、阿拉伯、土耳其和欧洲。18 世纪盛行于东欧，被称作"中国影灯"。这种影灯技术虽然不同于现代的电影，但却是现代电影的先驱。其中，源于 2000 余年前我国古代长安的皮影戏兴于唐而盛于宋，是利用动物皮（如驴皮、牛皮或硬纸板等）为材料，进行刻、镂、剪、连制作而成的平面偶像。偶像的关节以钉连接，通过人工的操纵和灯光，能够使刻绘出来的影像投射到半透明的幕布上活动起来。这一民间表演艺术形式配以表演者的唱腔、台词和音响，融民间文学、戏剧、音乐、美术和技巧于一体，使以往的动画现象从静止的绘画艺术中分离出来，成为有光影的银幕视听动态艺术，从而具备了现代电影的各种基本要素。（见图 1-12）

🔺 图 1-12　中国皮影戏

虽然中国早在一两千年前就有了类动画艺术——皮影戏和走马灯，即动画艺术的雏形，但是动画片的真正形成是在欧美经过艰辛探索逐渐发展起来的。

（二）手翻书

在不断的实践中，尤其是"手翻书"的发明，使人们发现当一些画面快速连续或交替出现时，画面内绘画的物体会产生真正运动的感觉。16 世纪，西方首次出现了这种如同火柴盒大小的手翻书，孩子们在游戏中发现它。在每页书的边缘画上动作、表情相近的人物，随着书页的翻动，静止的画面就运动起来了，这和动画的概念也有相通之处。

当时这种能使图画"活动"的书引起了许多艺术家、物理学家的注意。是什么原因使快速翻动的书本像变魔法似地出现有生命活动的奇迹呢？此后，许多人对运动、时间、距离等画面之间的关系展开了各种形式的探索和研究，这个时期也就是人们有意识研究"动画"效果的萌芽时期。（见图 1-13）

🔺 图 1-13　手翻书

（三）视觉暂留现象理论

可以说，从静止的事物中获得运动感知，是人们创造动画最直接的兴趣和动因。在对动画现象着迷的同时，科学家们也对人类生理知觉系统的似动性感知功能产生了浓厚的研究兴趣，彼得·罗杰特（Peter Roget）便是最早从事这一研究的探索者之一。

动画的实现，首先基于对人眼睛的认知与理解。在进一步说明魔术幻灯和动画发展的关系之前，必须提到英国科学家彼得·罗杰特为破解这个难题提供了理论依据。他向英国皇家学会提交了一篇关于眼球构造与物体运动关系《移动物体的视觉暂留现象》（*Persistence of Vision with Regard to Moving Objects*）的报告，在报告中第一次指出人眼有视觉暂留现象，加速了卡通和影视的发展进程。"视觉暂留现象理论"指出：人的眼睛在观看运动过程中的形象时，每个形象消失后，仍将在视网膜上滞留大约 1/10 秒的时间。动画就是利用短时间内播放连续动作序列的画面，而由视觉残留造成角色动作的视觉假象。他的观点引起了以后近 50 年对视觉与画面的实验热潮，动画赖以生存的视觉暂留现象从此被发现。

1825 年，约瑟夫·普拉托根据彼得·罗杰特的文章，结合自己多年的研究经验，发表了一篇《论光线在视感上产生印象的几个特征》的论文，进一步阐明了亮度与时间对快速闪动画面的影响依据。

1828 年，约瑟夫·普拉托又发现，形象在视网膜上停留的时间根据原始物象的强度、颜色、光度强弱和历时长短而变化。在物体表面照明亮度适中的情况下，形象在视网膜上的平均停留时间为 0.34 秒，这是动画产生的理论基础，也是电影发明的理论基础。约瑟夫·普拉托对人眼视觉暂留现象所进行的研究，以及后来人们所做的种种实验，都离不开眼睛的视觉生理作用。（见图 1-14）

⊕ 图 1-14　视觉暂留现象

当时，许多人开始热衷于发明幻盘、视觉玩具盘、幻透镜（诡盘）以及西洋镜、光学影戏机等利用视觉暂留观看动作的器物和玩具。1833 年，约瑟夫·普拉托继续他的研究，他发现流行一时的民间玩具"幻盘"正是利用了这样的原理。1825 年，法国人保罗·罗杰用一个玩具——"魔术画片"证实了这个原则，所谓"魔术画片"，就是在硬纸盘上将最后要形成的画面分成正反两部分，分别绘制在纸片两面，并在纸片两端穿上绳索，使之不断

旋转便会造成有趣的效果。当硬纸盘快速连续翻转时,眼睛还保留着刚过去瞬间的画面,紧接着又有一幅画出现,因此我们不会看到单独的场景,而是组合在一起的正反两面图像互融的景象,如小鸟进笼。这种画面在当时成为相当受儿童欢迎的游戏。过程如下:提供一幅小鸟图片,再提供一幅笼子的图片,当两幅图片快速更换时,我们就可以看到小鸟进了笼子的效果,即看到了一个本不存在的画面。玩者觉得很有趣,而其实并没有一件东西在动,只不过是利用了重叠在一起的印象。(见图 1-15)

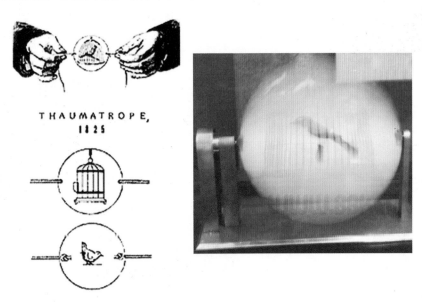

⬆ 图 1-15 魔术画片

(四) 幻透镜

1833 年,比利时科学家约瑟夫·普拉托对人眼的视觉暂留现象进行了 5 年的研究,发明了能使图画活动起来的"转盘画面影像镜",也称"幻透镜"。后来,又改进成简便灵活的视盘,奠定了电影发展的基础。幻透镜由两个圆形转盘所构成,在一侧的圆盘上画上一系列连续的图像,这些图画的是人或动物某种动作的各个连续阶段,并使最后一幅图的动作与最先一幅动作首尾相连。在圆盘前,每一幅图的对面有一条狭长的小孔,然后同时旋转两个圆盘,透过另一圆盘的缝隙可看到动态的影像,或是透过镜子观看,当每个小孔从眼前转过时,就露出一幅图画 (见图 1-16)。幻透镜是带齿轮的硬纸盘,幻透镜不但能使一系列活动画片产生运动,而且能使视觉上所产生的运动分解为各个不同的形象,至此将电影发明的原理向实验推进了一步。

(五) 西洋镜

1834 年,英国的威廉·霍尔纳发明了"西洋镜",也叫"回转画筒"。西洋镜是装在轴上可旋转的圆盘或圆筒,在盘上或筒的内壁画有一组图画,先将分解动作等距离描绘在长纸片上(通常是 8 ~ 12 幅),固定于西洋镜的圆筒内侧,当圆筒开始快速旋转之时,观者可透过任何一窥孔观赏逐渐成形的动态影像,通过这些设备和装置,人们可以看到真正活动的绘画形象。这样,图画就在看的人眼前一幅接一幅地迅速变换着,形成了循环动作,使人觉得图画真的活了起来,看起来好像在连续不断地活动着。(见图 1-17)

(六) 多重反光镜

埃米尔·雷诺是法国发明家、艺术家,是第一部动画电影的创作者。1877 年,埃米尔·雷诺发明了"多重反光镜"。(见图 1-18)

图 1-16　幻透镜

图 1-17　西洋镜

图 1-18　多重反光镜

自手翻书以后,幻透镜、西洋镜等视觉玩具相继出现,基本原理大同小异,也都利用旋转画盘和视觉暂留现象的原理,达到娱乐上赏心悦目的戏剧效果。即在能够转动的活动视盘上画上一连串的图像。当视盘转动起来时,那些死板呆滞、无生命的图像便运动起来,活灵活现地呈现在人们的眼前。利用视觉暂留现象的原理使静止图画运动的目的。这个时期的动画研究仍停留在通过外力使若干单幅静态的图片或照片产生连续动作的现象,而对真实动作的动态捕捉还未开始。

二、捕捉动作的开始

(一)光学影戏机

埃米尔·雷诺(1844—1918 年)作为动画片的创始人,他的名字毋庸置疑地被载入每一本讲述电影史的书中。早在 1877 年,他发明了"活动视镜"。1882 年,发明了"实用镜"的埃米尔·雷诺就开始手绘故事图片,起先是绘制于长条的纸片,后来改画于赛璐珞胶片上。1888 年 12 月,埃米尔·雷诺将魔术幻灯与西洋镜结合,经幕后光源和镜片把活动影像投射到布幕上,发明了光学影戏机,就产生了最原始的动画雏形。光学影戏机可以容纳 500 张手绘幻灯片,他把人物画在透明的纸上,在每幅画中间打了些小孔,使每个小孔都和那个大齿轮吻合,与中间的 36 面镜子以相同的速度转动,这就是现代电影的雏形。具备了现代动画片的基本特点,这一天被法国电影史学界视为动画片的"生日"。

埃米尔·雷诺既是一个动画机器及技术的发明者,又是动画的创作者,他的作品都是由自己独自制作的。1889 年制作了第一部作品《一杯可口的啤酒》。他于 1892 年在巴黎的蜡像馆开设的"光学剧场"放映的"影片",现场伴有音乐与音效,就曾造成相当大的轰动。此后,他于 1890—1891 年又放映了《丑角和他的狗》,片中人物吸收了马戏团小丑的形象和哑剧风格。

1892 年,他用光学影戏机拍摄了第一部动画电影《可怜的比埃罗》,在巴黎蜡像馆放映,片长 12 分钟,是一部漫画哑剧。埃米尔·雷诺的作品在当时被称为是"明亮的哑剧",这部电影也是第一部胶片边上打孔的电影。表现了皮艾罗向科隆宾娜求爱,却遭到了阿尔甘的嘲笑和打击,这是世界上现存最早的动画片,藏于巴黎美术工艺博物馆。埃米尔·雷诺第一次运用了将人物和布景分离的动画片制作方法,并请作曲家加斯东·保兰在后台演奏以便和幕上的动作配合。该作品是由 500 幅图画组成,长 36 米。(见图 1-19)

1894—1895 年,他又放映了他最主要的作品《更衣室旁》,片长达 15 分钟。影片表现的是发生在海滨浴场的一出滑稽故事,开始是海滨浴场的搞笑场面,然后是飞翔的海鸥渲染气氛,这一富有创造性的场面令当时的观众为之震惊。然后有一对来巴黎度假的夫妇,遇一风流客向太太大献殷勤,因为偷看她在更衣室里脱衣服,被其丈夫在屁股上踢了一脚。巴黎夫妇在海里游泳,风流客却被关在更衣室里。经过一段打架场面,最后出现一艘张

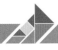

帆的船,帆上写着"剧终"二字。这部影片具备了动画片应具备的各种因素:一定的长度,一个幽默滑稽的故事,三个不同性格的角色。故事有发生的具体环境、背景和完整的结尾,曾被誉为世界第一部动画片。但由于制作粗糙,仍被划在实验性动画之列。

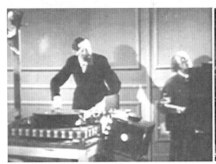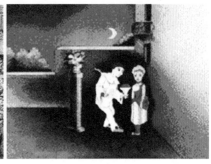

❂ 图1-19　埃米尔·雷诺在巴黎蜡像馆播放动画电影《可怜的比埃罗》

埃米尔·雷诺可以说是动画始祖,虽然他的"影片"如今都已遗失,他的历史地位也颇受争议,但是他对后世实验性浓厚的"直接动画"技法的启示却是不容否定的。他的贡献不仅仅在于动画,他所发明的光学影戏机使电影的放映成为可能,因此他也作为电影技术的发明者被列入史典。

（二）连续动作的拍摄

自1873年开始,爱德华·麦布里奇用若干台照相机拍摄出世界上第一套马在奔跑的连续动作过程的微型立体幻影。随后他不断从事动作捕捉的研究。1877—1879年,他更将马在奔跑中的连续照片翻制成回转式画筒的长条尺寸,将之搬上"幻透镜"放映,使这套动作捕捉的连续照片在幕布上"活"了起来。(见图1-20)

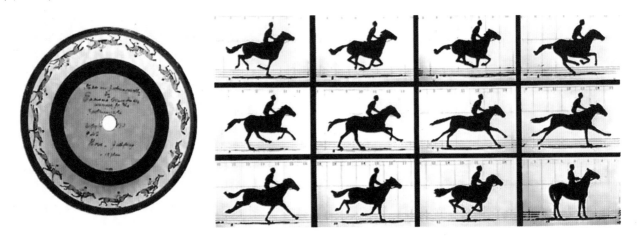

❂ 图1-20　爱德华·麦布里奇捕捉的马奔跑的连续动作

后来他又尝试改良埃米尔·雷诺的"实用镜",发明了"变焦实用镜",被称为"第一架动态影像放映机"。他还将自己所做的研究集成《运动中的动物》(1899年)、《运动中的人体》(1901年)两套摄影集。他和他的助手们当时创造的捕捉与分解方法为生物学与人体学研究以及动画运动规律学的探索提供了很好的研究依据并一直沿用到今天,也为动画乃至电影艺术的产生、发展开辟了新的领域,使银幕艺术向前迈进了一大步。进而出书成为后来学者必要的参考典范。1884—1885年,艺术家汤玛斯·艾金斯也加入了他的行列,他们所建立的分析动作的方式一直沿用于今日的生物学及人体学研究上。(见图1-21)

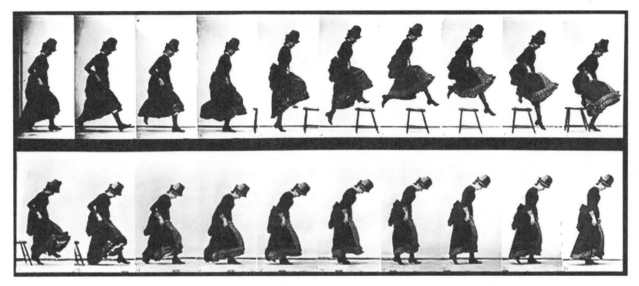

♦ 图 1-21 爱德华·麦布里奇拍摄的女人运动图

动画这一艺术形式作为电影艺术之一，从表面上看似乎晚于电影出现，但事实说明，对运动视觉的记载，早在上万年前就已经萌芽并推动着视觉动感艺术的前进，为电影打下了悠远而坚实的基石，因而一旦机械器材出现时，电影也就自然地诞生了。由此，追溯作为电影始祖的动画的产生和发展，必然涉及其与电影的关系以及电影诞生的过程。

由此看来，电影摄影机发明之前，动画分解与表达动作过程的技术已具雏形，但是比起 1895 年电影的正式诞生，真正动画片的出现却延迟了将近 10 年左右。

三、动画技术的初期

19 世纪末，画已经可以动起来了，但是还有局限，还需要一些发明来促使它进步，这便是电影及电影摄影机的发展，这种新的媒体为动画的进一步实验敞开了大门。实拍电影技术的发明、发展、连续拍摄、胶片洗印和连续放映技术的成熟为动画作为电影提供了大部分的技术条件。至此，技术上的实现离动画电影的诞生只差一步。

（一）电影与动画

很多电影史记载着，继埃米尔·雷诺的"光学影戏机"之后，卢米埃尔兄弟从其父亲那里学会了照相技术，并研制出了"活动电影机"。而后爱迪生推进了电影机械的发展，并给这门新艺术起了一个富有魅力并具幻觉意识的名字——电影。

1839 年，刚刚问世的照相术被引入电影制作中，从而在电影的诞生史上迈出了具有决定意义的一步。1888 年，出现了第一架使用感光胶片的连续摄影机。1895 年，法国卢米埃尔兄弟用间隙遮片装置，解决了使胶片间隙通过片门的难题，成功地制作出了活动电影机，以每秒钟通过 16 个画格的速度拍摄和放映影片，在银幕上再现了真人和实物的活动。卢米埃尔兄弟首先公开放映电影，一群人能在同一时间看到一组事先拍好的影像。卢米埃尔兄弟发明的"电影机"放映了著名的《火车到站》《水浇园丁》等影片，将电影带入了新的纪元。至路易·卢米埃尔拍摄《工厂的大门》时，电影技术从原理到实践，拍摄、洗印、放映的技术已基本完成。电影技术的应用为以后动画的产生创造了物质条件。

电影的原理首先是通过动画家得以证实的，动画在电影的发明之初，先于实拍的电影出现，因为那时候还

没有发明连续摄影机和连续放映机。首先对于电影原理实践演练的，是用幻灯机放映的一系列连续的动态绘画。动画对电影的诞生起过重要作用，它像一抹报晓的晨曦，为电影艺术的诞生带来了黎明的曙光。无论关于电影技术发明的记载有多少疏漏，都无法否认动画人的实践给电影的出现提供了前提和基础，并推动了电影的发明和发展。然而，当实拍电影技术日趋成熟，电影走向了对现实的记录之后，动画人该往何处去？其使命是不是已经完成？经过了 10 年的探索期，终于，动画人反其道而行之，开创了另一条属于自己的独特的电影艺术之路。

动画与电影的发展虽然在技法和机械层面上有所交叉，即两者一样经过底片曝光，并且通常是投射在银幕上，但是动画的美学观与电影不同，甚至更为激进。事实上，动画创作同时汲取了纯绘画的精致艺术以及漫画卡通通俗文化的精神。这种包含前卫精神与通俗文化的两极特性一直都是动画吸引人的地方。

（二）逐格摄影技术

科学艺术的一切发明都绝非偶然。梅里爱在 1896 年通过实验发现，物体通过单格软片曝光可以运动起来。爱迪生使用了"停格再拍"技术拍摄了他的幻术电影，这项技术与"逐格摄影"只差一步。托马斯·爱迪生的新泽西工作室给布莱克顿（纽约晚间世界的卡通画家）拍摄影片，是一个常规的杂耍节目，名字为《闪电素描》，用停机再拍的方法拍摄，以使被画物体动起来（这部影片的版权是 1990 年的，但影片的拍摄可能更早些）。1902 年由爱德文·S. 波特尔创作的《面包房里的趣事》是另一部具有动画前身性质的影片，为泥塑动画，像《闪电素描》一样使用单机拍摄，也用了停机再拍的方法。由于通信不够发达，发明者们很难进行有效交流，因时间交错，所以难以确定谁先谁后。后辈也只能靠有限的资料参考性地溯根求源。然而，逐格摄影技术的最终确立对于动画电影的重大意义无论怎样评价都不会过分。没有逐格摄影技术的发明，就没有动画电影的诞生和发展。

作为电影编剧、理论家又被称为"动画之父"的埃米尔·柯尔见其所在电影公司的一位特技摄影师使用逐格摄影技术，即将物体移动一下拍一格，再移动一下再拍一格，依次拍摄下去，然后将所拍图像连续放映出来，收到了极特殊的效果。埃米尔·柯尔意识到使用这样的技术可以令物体按照人的主观意志任意摆布，于是，埃米尔·柯尔使用了这项技术后便被它迷住了，从此创作了许多早期动画作品。

1904 年，第一部动画影片在法国问世，是由法国人埃米尔·柯尔完成的。他一生坚持对动画本体语言的探索，不断研究新的动画形式，他将每张画面拍成底片并冲洗后，直接用底片播放，这个影片没有故事情节，只是由黑色背景和白色线条的人物动作构成。其中，《方头》是他的代表作品。

1907 年，他掌握了"美国活动法"的秘诀，导演了《南瓜历险记》。在此片中，埃米尔·柯尔第一次赋予南瓜以鲜活的生命，取得了令人惊讶并捧腹的效果。继而他认为用这样的技术可以实现各种想象和创造的可能性，他将其运用到拍摄一系列连续的表现运动的绘画中来，成功地完成了第一部完整技术的动画。

1908 年，他开始用摄影停格的技术拍摄了一部动画系列片《幻影集》，本片无情节无主题，在不到两分钟的影像里，他用最简单不过的线条做了多次变形：人变为酒瓶、酒瓶变为花朵、大象变为房子等，以表现视觉效果、开发动画的假象性为主导，不注重故事情节。该影片技法简单而粗糙，但标志着动画电影的正式诞生。（见图 1-22）

⊕ 图 1-22　埃米尔·柯尔制作的《幻影集》

　　埃米尔·柯尔拍摄的动画不注重故事和情节,而倾向于用视觉语言来开发动画的可能性,如图像和图像之间的变形与转场效果。他所秉持的创作理念是将动画导向自由发展的图像和个人创作的路线。此外,他也是第一个利用遮幕摄影结合动画和真人动作的先驱者,因而被奉为当代的"动画片之父"。

　　詹姆斯·斯图尔特·布莱克顿是美国动画、电影的先驱者,既是导演和制片人,又是编剧和演员的革新者。1900 年,詹姆斯·斯图尔特·布莱克顿拍了称为"戏法影片"的《迷人的图画》,内容表现的是画家本人表演速写的过程。影片虽然不能完全被归入动画影片的范畴,但动画的雏形在此片中已经得以展现。1906 年是布莱克顿对动画做出历史性贡献的一年,动画影片《一张滑稽面孔的幽默姿态》是一部接近现代动画概念的影片,使用了黑板素描和剪贴的方法来简化拍摄程序,在制作过程中反复地琢磨和推敲,不断地修改画稿,终于完成这部接近动画性质的短片。影片一开场是布莱克顿用粉笔在黑板上画速写,接着作者所画的单张画变成活动的。并使用了"剪纸"的手法,将人形的身躯和手臂分开处理,以节省逐格重画的功夫。影片采用的是停机再拍的方法,作者每在黑板上画一幅图画就用摄影机拍摄下来,最后将拍摄的影片剪辑在一起,放映后在观众中产生了巨大的反响,人们惊异自己眼中所看到的能够运动起来的画面。

　　这部影片是保留下来的最早的美国动画影片,它已体现出美国动画日后的风格特征,由此开创了幽默动画电影的局面。影片中,画面的闪动对于早期动画来说是很普遍的,是因为摄像师手动曝光不一致所导致的。这部短片虽然粗糙简陋,但触及了动画之自由联想的特质,凸显了与实拍片趣味截然不同的视觉效果。布莱克顿为动画电影的各种样式开辟了新的道路。这种电影当时在中欧叫作"特技片",在苏联叫作"复合片"。这种拍摄方法在法国叫作"美国活动法"。他们或者用平面绘画的方式,或者用立体的物品作为创作的材料制作影片。这种拍摄方法为 1907 年逐帧拍摄技术的诞生奠定了基础。这一种粉笔脱口秀被公认为是世界上第一部动画影片。(见图 1-23)

✦ 图 1-23　詹姆斯·斯图尔特·布莱克顿制作的动画影片《一张滑稽面孔的幽默姿态》

动画电影在诞生之初，就不仅仅是采用绘画一种手段。逐格摄影是动画制作的先决条件，是动画技术和艺术的本质。逐格摄影技术的最终成熟不但使动画电影的制作成为可能，实现了人类有史以来用绘画表现运动的夙愿，并给动画创作者带来了无限广阔的创造空间。从此，动画电影成为一门独立的电影门类，并以此作为分界，与实拍的电影分道扬镳。如今高科技的计算机动画，无论其制作技术如何日益更新，仍离不开动画最基本的原理。

（三）动画行业形成阶段

在动画行业形成阶段，动画影片由于受资金、环境和设备等因素的影响，发展非常艰难，影片质量一般，内容也相当简单。但在当时的历史条件下，动画艺术家们通过长期反复探索研究，付出了大量的心血，能使画面在银幕上"活起来"已不容易。经过自 16 世纪以来 200 多年漫长的探索过程，动画艺术的发掘研究此时已初见曙光。

1867 年，生于美国的动画家温瑟·麦凯为美国动画行业的形成发挥了重要推动作用。1911 年，麦凯创作出生平第一部动画影片，内容取自"小尼摩"漫画中人物，人物有逗趣动作及其经历的陆离怪事，短片花了很大工夫，共画了 4000 张图画，然后把它们一一拍摄下来，再用手工将底片一一着色，动画从此有了颜色，五彩缤纷。4 年以后，也就是 1911 年，《小尼摩》首次在美国的电影院里上映，使他一举成名。此外，麦凯更擅长在平面动画中营造三维空间的流畅动线，观众甚至以为他参照了真人演出的影片。后来，麦凯又完成了《蚊子的故事》（*The Story of a Masquito*），剧中除了表现角色动作外，还具备了故事的结构。

温瑟·麦凯于 1914 年推出了动画影片《恐龙葛蒂》，在电影史上被公认是具有一定情节的、第一部真正意义上的动画影片，同时也是他最具代表性的作品。这部动画片花了整整两年时间，而它在银幕上放起来不过短短 10 分钟。《恐龙葛蒂》于 1914 年上演，首演那天，麦凯登上台和影片中的葛蒂一起表演。他先出现在舞台上，宣布自己是恐龙的"驯兽人"，手持鞭子将屏幕上的恐龙葛蒂从洞穴中引出。这时，银幕中出现了葛蒂的形象，于是麦凯就对着它说话、做动作，葛蒂在电影里的一举一动与麦凯的真实表演配合得非常好。麦凯问问题，银幕上的葛蒂就回答；麦凯发布命令，葛蒂照办；麦凯责骂它，它就哭泣。后来麦凯扔给它一个大南瓜，它就用嘴接住，吃了下去。在动画片快结束的时候，麦凯仿佛也进入了电影，骑在葛蒂背上走了。短片通过这一系列动作以及一个庞然大物被命名为女性化的名字葛蒂来塑造片中人物顽皮而又腼腆、调皮、喜人的性格。整体感流畅，时间换算精确，显示了麦凯不凡的才华。（见图 1-24）

🔝 图 1-24 温瑟·麦凯制作的动画影片《恐龙葛蒂》

温瑟·麦凯对戏剧效果的掌握也有充分的认知。在创造了《恐龙葛蒂》之后，他接着创作了电影史上第一部长达 20 分钟的动画纪录片《路斯坦尼亚号的沉没》，它是根据一个真实的战时的悲剧故事创作的。从影片的制作方面来分析，麦凯从某些方面已经突破了早期动画仅为制造噱头取悦观众的单一目的。为了

重现当时的情景,这是一部片长仅有 20 分钟的动画杰作,但却画出了 25000 幅画面,可谓是当时突破性的创举。

温瑟·麦凯对动画艺术多方面的开创做出了努力,对于多种角色的塑造、通俗的情节叙事、完整的故事结构以及暗示三维空间的画面美学风格,麦凯是最早提倡要用动画讲故事表达思想情感的人,于是他创作了很多讲故事的动画片,被称作"商业动画的奠基者"。对于早期动画业的发展,麦凯的努力是不容忽视的。同时,他也是第一个发展全动画观念的人。他以一个漫画家专业的素养,为动画开辟了道路,同时也预示了美国卡通时代的来临。

四、动画片的成形

在美国,由于布莱克顿和温瑟·麦凯的成功,美国的动画片厂如雨后春笋般发展起来。也随之涌现出许多动画大师,他们在动画技术、技艺与动画发展上的许多创新使动画制作逐渐朝规模化方向发展,为行业性生产打下了基础。

(一) 动画制作工艺的发展

1. 定位系统

动画片的制作工艺既复杂又繁重,必须有完善的工具、专门的技术和严密的组织。在美国,由于布莱克顿和温瑟·麦凯的成功,动画片厂逐渐兴起。1913 年,第一间动画公司在纽约成立,拉奥尔·巴利是加拿大籍法国画家和动画家(1874 年 1 月 29 日生于蒙特利尔),他为自己的动画片设计出一套行之有效的定位系统(《钉子》),就是在画纸上打定位孔的方法,避免了帧幅转换时产生的跳动,从而形成了序列帧。在序列帧中一套背景只画一次。在前后两帧之间为角色的运动留出空间,插入纸张在此空间中画出中间动作。这样就可以逐步在纸上画出角色在不同时刻的运动形态。

拉奥尔·巴利发明的定位系统解决了从开始就困扰着动画师们的一个问题:如何使处于某一特定环境下的角色运动起来,却不用每次都把角色和背景重新画一遍。这为以后动画的发展奠定了基础。

2. 多层摄影法

1914 年,布雷创立了第一家动画公司,并成为美国第一个获得动画电影技术专利的人。1914 年 1 月,布雷首先取得了"多层摄影法"的专利权,这种看上去"科技含量很低"的发明因其非常实用而一直沿用至今。

3. 赛璐珞动画制作工艺

1915 年,埃尔·赫德(Earl Hurd)发明了"赛璐珞动画制作工艺",他把人物画在赛璐珞片上,活动的形象就可以与背景分开,最后拍摄时再合在一起。这样,不仅节省了很多时间,提高了制作动画片的效率,也扩展了动画片的表现能力。取代了以往的动画纸,画家不用将每一格的背景都重画,建立了动画片的基本拍摄方法。

定位系统的发明与赛璐珞片的运用使得动画片的基本拍摄方法就建立起来了。

4. 转描机

1915 年,在拉奥尔·巴利公司工作的麦克斯·弗雷希尔发明了转描机,他的合作者是他的兄弟乔·弗雷希尔和达夫·弗雷希尔。转描机可将真人电影中的动作一五一十地转描在赛璐珞片上或纸上(见图 1-25)。这个装置允许动作实况连续场景转换为帧帧相连的绘画。

🔆 图 1-25　转描机

1916—1929 年，戴维·福勒斯奇尔创作了动画短片《墨水瓶人》和《小丑可可》，以此进入了动画界。该片是利用转描机结合动画技巧制作出来的。在《墨水瓶人》中，他把故事中的主人公墨水瓶人与真人画家间的关系设计成为互动式的情节关系。影片是由真人与动画结合的，片中卡通形象和戴维·福勒斯奇尔配合一起演出。这一系列都是围绕同一个主题拍摄的，弗雷希尔兄弟塑造了一个戴着帽子的小丑形象，让其在一个图画的世界开始自己的冒险，并对弗雷希尔兄弟做出各种恶作剧。这部影片连续制作了多集，集集妙趣横生。在影片中，人物流畅的运动出自转描机的功劳。这部系列影片是真人动画合成最早也是最成功的作品，其对于后来世界动画的发展和影响巨大，堪称经典。1921 年弗雷希尔兄弟建立了自己的工作室，一直到 1942 年这个工作室在美国和全世界都是第一个仅次于迪士尼的工作室。

其他影片方面，早期有许多卡通是把流行连环漫画搬上银幕，譬如《马特和杰夫》《疯狂的猫》，原本就是观众喜爱的卡通人物，现在动了起来，宛如真人，更增添了人物的魅力。

（二）电影销售模式的建立

1919 年，加菲猫在派特·苏利文公司的奥托·麦斯莫的孕育下，在《猫的闹剧》中首次登台。加菲猫是米奇老鼠出现前美国动画中最重要的角色，受欢迎的程度足可以和后来的迪士尼公司的一些著名卡通人物相媲美，特别是在以知识分子为主的观众群中颇受欢迎。

加菲猫的影片包含了很多表现动画特性的视觉趣味，麦斯莫沿袭了温瑟·麦凯创造葛蒂的诀窍，赋予加菲猫

独特的个性,并设计了好几款的表情和姿势,使得加菲猫在众多动画角色中脱颖而出,成为美国连续 10 年最受欢迎的卡通角色,加菲猫玩具、加菲猫唱片、加菲猫贴纸以及其他琳琅满目的商品建立了一个以儿童为对象兼具创意电影销售模式的新市场。(见图 1-26)

➕ 图 1-26　《猫的闹剧》中的加菲猫

这段时间卡通动画领域可以说是人才济济,出现了许多响亮的名字,如戴夫·弗莱雪、保罗·泰利、华特·兰兹。而 20 世纪 20 年代到 30 年代也创造出了至今仍脍炙人口的动画人物,如幸运兔奥斯华是一个于 1928 年由华特·迪士尼和乌布·伊沃克斯于迪士尼动画工作室在早期所创作的卡通人物。大力水手波派这个力大无穷的水手原来是由埃尔兹·西格所创作,用来替菠菜罐头做广告的,从此以后,波派就成为美国人脑海中想象的英雄主义化身。(见图 1-27)

➕ 图 1-27　幸运兔奥斯华(左)和大力水手波派(右)

在第二次世界大战期间，美国的卡通动画不但成为年轻艺术家钟爱的行业，更是最受大众欢迎的娱乐形式，而卡通明星贝蒂布鲁在原画家的精心设计和修饰下，在 1932 年成为观众心目中性感的象征，声势不亚于好莱坞巨星。

随着动画制作技术上的提高与改进，尤其是赛璐珞片在动画制作中的运用，使大规模动画片的生产成为可能，也为美术创作者开启了一个广阔的发挥空间。当时很多美术、电影工作者投入动画制作行列中，为动画发展注入了新生力量。美国的众多动画片厂都随着这股热潮积极开发创意、研究各种制作技术，创作不同风格的动画片，一时间生产出许多动画短片，并获得丰厚的利润回报。其间主要的影片有米高梅公司的《猫和老鼠》、华纳公司的《兔宝宝》等。由此美国开始了震撼世界的动画发展黄金时代，其中最有代表性的辉煌业绩当属迪士尼公司了。迪士尼公司的发展，使动画成为举世瞩目的商业影视艺术行业，也改写了动画的历史地位，是动画商业发展的里程碑。

随着动画技术的成熟，现代科学技术的发展又不断为它注入新的活力。除了绘画以外，运用各种美术手段，如木偶、泥塑等造型艺术形式来塑造人物与环境，表现故事情节的美术影片相继出现。我国在悠久的文化历史和民间艺术基础上所创作的剪纸、折纸、水墨等诸多形式优美、风格多样的美术片也为丰富国际动画艺术作出了贡献。

随着有趣的动画影片不断出现，动画这一艺术形式渐渐成为人们不可缺少的娱乐内容之一，也逐渐形成了它自身的行业特性，在各个国家发展起来，并出现了许多不同的风格，动画行业就这样悄然形成了。而动画片能够形成独立的艺术表现形式风靡全球，则被公认是迪士尼公司的贡献。

（三）动画创作发展中的两种倾向

技术的进步使得动画创作的艺术理念也逐步确立了起来。法国的埃米尔·科尔和美国的温瑟·麦凯的作品分别代表了动画不同的发展趋势。动画家埃米尔·科尔的动画片一直致力于对动画视觉表现力的挖掘，极富个性和自由创作精神。而温瑟·麦凯是在华特·迪士尼之前对动画艺术性和商业化进行建设性探索的伟大动画家，他的真人与动画合成的影片《恐龙葛蒂》和第一部以动画表现的纪录片《路斯坦尼亚号的沉没》都代表了当时动画片艺术的最高水平，并且取得了良好的商业回报。在他们之后的动画艺术家都分别朝这两个方向发展，最后形成两种倾向：一种是以讲故事的方式，注重商业效应，注重娱乐大众，这一倾向的动画片最后发展成为商业性很强的商业动画片，如迪士尼公司的所有动画长片，都是以追求商业利益最大化为目的而创作的；另一种是强调画面感觉，强调创作者的个性，艺术家们把动画当作一种高尚的艺术来追求，这一倾向的动画最后发展为实验艺术短片，如诺曼·麦克拉伦的《水平线》、特里尔·科夫的《丹麦诗人》、弗雷德里克·巴克的《种树的牧羊人》都体现了动画家自身的艺术追求。

思考与练习

1. 如何认知动画的本体特征？
2. 动画与美术作品相比，有哪些共性和区别？
3. 动画发展历史上有哪些重要的人物？他们作出了哪些重要的贡献？
4. 试论述计算机动画技术与传统动画的本质区别。
5. 举例论述新技术环境对动画艺术创作的重要意义。

第二章
动画的分类

学习目标

通过本章的学习,使大家了解动画的分类,进一步掌握动画的特征与功能以及动画形式的多样化与丰富性,为动画创作打好基础。

学习重点

掌握动画分类的原则,能够进行动画分类研究。

第一节　按技术形式分类

"分类是人类思维活动的重要方法之一"。人类通过分类使混沌的世界展现为有序性,使相互的思想、物质以及各方面的交流、传播成为可能,同时任何科学的分类方法也为我们分析事物的基本特征、寻求事物的发展规律并梳理出更为有序的研究思路提供捷径。

与其他艺术相同,动画的分类并无一定之规,通常与每个分类者的审视角度相关。下面我们以技术形式、传播形式以及叙事形式作为分类层面来对动画做进一步的认知。从动画制作的应用技术分类,动画可以划分为传统手绘动画和计算机动画。

一、平面动画

(一)传统手绘动画

传统手绘动画是将一系列连续变化的画面描绘在赛璐珞片上,采用逐格拍摄方法,再以每秒 24 格的速度放映到银幕上,使所创造的形象获得活动效果的动画制作方法。

赛璐珞于 1915 年发明,由透明的醋酸纤维制成,全名叫 celluloid,简称 cels。以赛璐珞制作的动画一般称为胶片动画。动画师先在纸上绘制动画,然后经由拷贝台的透光,将图案照描在赛璐珞片上,上色与背景并置,再以胶片摄影机逐格拍摄,这就是传统赛璐珞胶片动画的制作过程。人们将它作为制作传统手绘动画的基础,取代了以往在动画纸上绘画的方法,把每一幅图像中角色或事物稍有变化的部分单独画在赛璐珞上,这样相同背景与静止的局部就不需要重新绘制,既节省了时间和精力,也为动画的大规模生产奠定了基础,大大推动了动画产业化的进程。

由于传统动画是以单线平涂动画的手绘方式制作的（单线平涂即在单线勾画的形象轮廓线内涂以各种均匀的颜色。这种画法既简洁明快，又易于使数目繁多的画面保持统一和稳定），所以工作繁杂、成本高，制作周期长。美国迪士尼公司早期的动画片实验了多种赛璐珞片的绘制方法与摄影技术，如美国早期的动画影片《白雪公主》的制作，已经达到非常成熟的技术水平。（见图 2-1）

➊ 图 2-1　美国动画影片《白雪公主》

（二）水墨动画

水墨动画突破了动画电影史上传统的"单线平涂"的样式，将国画中的笔情墨趣与电影艺术完美、巧妙地结合在一起，创造出一种全新的视觉效果，在动画发展史上是一项前所未有的创举。

我国的第一部水墨动画短片是《小蝌蚪找妈妈》（导演：特伟、钱家骏），该片中的角色取自齐白石的中国画写意花鸟形象，影片准确地保持了齐白石绘画的笔墨风格面貌，可以说让观众看到了活动起来的齐白石名画。茅盾就曾评价该片："白石世所珍，俊逸复清新。荣宝擅复制，往往可乱真。何期影坛彦，创造惊鬼神。名画真能动，潜翔栩如生。……"（见图 2-2）

《牧笛》是我国第二部水墨动画片，导演为特伟、钱家骏。该片以水墨表现中国文人画意境，线条优美，笔墨酣畅，渲染的效果更是独树一帜。该片由于受到我国中国画名家李可染及方济众的支持，整部影片有着写生意味的风景和人物，充满着田园生活气息，自然朴素而真挚。

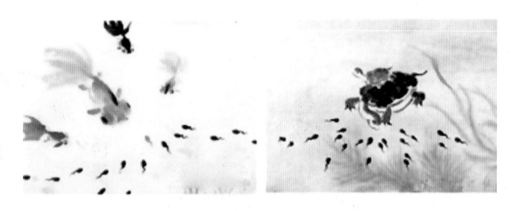

图 2-2　中国水墨动画短片《小蝌蚪找妈妈》

创作于 1988 年的另外一部水墨动画片《山水情》，总导演为特伟，通过感人的故事、高超的动画技巧，将写意山水与古琴曲这两种中国特有的古典艺术代表形式完美地结合起来，在视觉和听觉上共同给观众营造出一个"空蒙灵秀，诗意盎然"的意境。

（三）挖剪动画

挖剪动画又称剪纸动画，顾名思义，是将剪好的、富有联结关节的小纸人儿配上背景（或是没有）放在摄影机下，用手小心操作，一点点拍，创造"动着"的幻觉，是一种历史久远的动画形式。中国传统的民间技艺"皮影戏"就是采用类似的原理。挖剪动画因技术的限制，反而形成了独特的艺术特色。挖剪类动画主要以表现关键动作为创作形式，较难的动作表现或者口型的准确表达都很难制作和展现，因此在制作角色的转面动作时，只制作正面、左右侧面、背面四个角度，或最多再增加左右斜侧面两个角度。这些制作的限制形成了挖剪动画的艺术表现特征，利用这些特征来表现角色的个性或是展现环境的特色，会使挖剪动画的作品发挥其独特的艺术表现力。如果忽视这些特征而去表现细腻、真实的动作效果，反而会失去挖剪动画的意义与味道。

剪纸片通常可分为两类，主要区别在于打光的方法不同，与大部分动画画面一样，剪纸片一般为上打光，以便于观众看清上面的颜色和材质等。但有些画师擅长画剪影，剪影画用的是下打光，使造型具有一种十分厚重的效果。剪纸片的拍摄成本比单线平涂的动画片低，缺点是剪纸人物的表情变化和转面、转身都不能像单线平涂的动画片那么灵活自如，动作有局限，人物动作长久保持一个角度，但这些缺点也正是剪纸片的艺术特色。

中国的剪纸片是 1958 年在万古蟾的主持下，将中国古老的皮影戏、剪纸艺术与电影艺术结合而研制成功的。第一部剪纸片为《猪八戒吃西瓜》，此后还制作出《人参娃娃》《葫芦兄弟》《金色的海螺》等许多优秀的剪纸片动画作品。随着我国剪纸艺术的不断提高，又拓展出了不同特色的剪纸艺术，如画像砖风格的《南郭先生》，山西剪刻窗花艺术风格的《渔童》、装饰画风格的《火童》（见图 2-3），以及水墨画风格的《鹬蚌相争》。

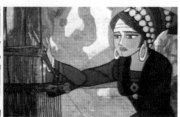

图 2-3　中国剪纸动画《猪八戒吃西瓜》《人参娃娃》《南郭先生》《火童》

水墨风格的剪纸片虽然属于剪纸片的范畴，但同过去剪纸片仍然有着较大的区别。过去剪纸片的人物形象由刚直有力的线条组成，有明确的边缘轮廓，讲究"刀味"，而水墨风格的剪纸片有其自己独特的工艺——拉毛。

由拉毛技术制作出来的剪纸片有以假乱真的水墨画效果，它的拍摄过程要比水墨动画简单，因此，它是个既能降低拍摄成本，又能取得较好视觉效果的动画类型。（见图2-4）

图 2-4　中国水墨剪纸动画《鹬蚌相争》

挖剪动画虽然动作表现不够细腻，但并不影响营造影片绚丽的视觉效果。苏联的剪纸片达到很高的艺术成就，以动画家伊凡·伊万诺夫·万诺和他的学生尤里·诺斯坦为代表。诺斯坦的作品里精致、有深度的画面呈现着中国水墨画"墨分五色"的视觉效果，他以古典、精致的视觉风格和诗意的手法打破了人们对挖剪动画制作的局限，他的代表作品《故事中的故事》被称为"有史以来最出色的动画作品"。（见图2-5）

图 2-5　苏联诺斯坦创作的动画短片《故事中的故事》

他们两人合作的《克尔杰内兹战役》，以公元988年基辅公国统一斯拉瓦地方的战役为题材，采用苏联教堂中的装饰画与壁画的风格，部分画面较长时间凝止不动，颇具特色。该片具有强烈的苏联民族风格，明灿的色彩、优雅的设计、音乐性韵律、精准的时空运作、有力的剪辑，使其成为一部充满古苏联图像的杰作。（见图2-6）

图 2-6　苏联动画短片《克尔杰内兹战役》

另外，费多尔·希特鲁克的剪纸片也很具特色，有着装饰画风格，他的作品有《孤岛》《一个犯罪的故事》《画框中的男人》等。希持鲁克把手绘的二维动画同剪纸动画相结合，使动画片拥有了一种独特的艺术风格。

挖剪动画这种技术形式既可以制作出给儿童看的教育节目，又可以作为拼贴式的后现代艺术，表现先锋实验者的独特思维和创新精神。这种古老的动画形式经久不衰，创作者就是被那不甚顺畅的动作和充满层次感的景物关系所吸引，所以即使现在作为高科技的计算机技术普及了，挖剪动画这种形式还是无法被取代。

（四）其他平面动画

1．各种绘画风格动画

从动画诞生至今，动画艺术的表现形式就在不断地扩展。现今动画应用领域的扩大和多视角的需要，其表现手法和设计形式也更趋向多元化。在动画的领域里，几乎能见到所有的平面绘画形式，如油画、水彩、水墨、版画、喷绘等。许多动画师起初都是从事各类美术创作的，而绘画艺术是多元性的，在不同的发展阶段中有不同的流派出现，它们都有着自己的发展空间和生命力，凡是艺术家用来作画的工具都可以用来做动画。因此，除去上面我们介绍的几种平面的动画形式外，还有其他多种平面艺术形式，例如用普通铅笔、彩色铅笔、钢笔、粉笔、蜡笔、油彩、水粉水彩颜料、沙子等工具或材料制作的动画片。

如 20 世纪 80 年代，德国艺术家弗雷德里克·贝克用彩铅和松脂在毛胶片上绘制而成的影片《种树人》，以梦幻般的画面效果获得 30 多项国际大奖。俄罗斯导演安纳托利·彼得洛夫用普通铅笔绘制的素描动画《声乐老师》，韩国影片《青涩恋爱》的片头水彩动画，诺曼·麦克拉伦在底片上直接绘制图像的动画《美之舞》，都展现出手绘动画的多种创作效果。（见图 2-7）

✤ 图 2-7　诺曼·麦克拉伦直接在电影胶片
上作画（1944 年）

英国动画短片《父与女》凭借其独特的、精湛的画面与剧情，给观众带来了无比的感动。画面表现方面，短片中导演大量使用毛笔的笔触和运用线条绘制的感觉，吸取欧洲插图艺术的经验，并以淡雅素净的色彩和黑白光影的设计意念，采用逆光剪影的表现技法抒写了细腻感人的父女情怀。（见图 2-8）

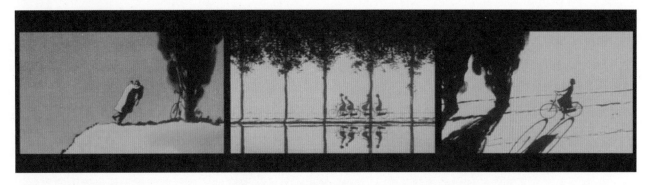

✤ 图 2-8　英国动画短片《父与女》

2．沙动画

动画师们在用手绘动画实现多种创作效果的同时，渐渐不满足于只用笔纸在二维空间展现情节与空间，他们

开始充分发挥造型艺术的特性,寻找生活中再平常不过的物质,让其展现在镜头前,丰富自己的动画艺术创作。

沙子并不是一种普及的动画材料,但用沙子作画不失为一种经济实用、富有创意的方法。大部分的沙动画采用复制箱透光的方法,以黑白胶片拍摄,这样一来透光的部分就变成白色,而有沙的部分就变成黑色。如果以数码设备拍摄,则可以导入计算机后再做影像处理。为了避免绘制的动作错误,可以在复制箱上加一层玻璃,将事先画好的参考图放在玻璃下面,再用手指、刷子、筛子等工具移动沙。不过最保险的办法还是在拍摄前先做一些试验。

沙子在灯光下会产生强烈的明暗对比,如果适当地改变沙的量,可以制作出光影的层次感。还可以尝试类似的材料,例如彩色珠子、种子、土、米、咖啡豆、扣子等。使用在复制桌的正上方打光的方法就可以展现材料的色彩与质感。

加拿大国家电影局的卡洛琳·丽芙用沙来做动画的素材独具个人特色,作品有《猫头鹰与鹅之婚礼》《萨姆沙先生变形记》。(见图2-9)

⊕ 图2-9 卡洛琳·丽芙制作的沙动画《猫头鹰与鹅之婚礼》《萨姆沙先生变形记》

3. 玻璃动画

沙动画与玻璃动画这两种形式都是通过逐格渐进地改变动作而产生"动"的效果。

在玻璃上绘制动画通常使用油彩。油彩涂在玻璃上不容易干燥,使用过后盖上一层潮湿的布,就可以保持油彩的湿润。制作玻璃油彩动画需要用手指或是其他工具涂抹油彩,一帧一帧地改变物体的形状或是动作,因此应该选择适当的玻璃尺寸,以尽量减少制作的难度。1997年,俄罗斯40岁的亚历山大·佩特洛夫克服了环境与技术带来的种种困难,他是用指尖蘸着油彩在玻璃板表面进行动画制作的。将海明威的著名作品《老人与海》搬上了银幕,成为一部具有超强震撼力、情节曲折的影片。使每一格画面都可以独立成为一幅美丽的油画,具有十分强烈浓重的表现力度。影片开篇就是蓝天、白云、大海,还有漂在海上的船只,远远近近的风景绚丽变幻,天上的云朵幻化为大象,云散开去,奔跑出来的是驯鹿,之后悬崖溪流边的雄狮出现……光与影的运动将我们的想象力瞬间调动起来,也不由钦佩艺术家的创造力和表现力。该片是动画创作的先锋性与实验性的代表,是动画制作技术与艺术的新尝试。写实性油画风格的画面与具有节奏感的叙事,视听语言的运用以及带给观者的强烈的视觉震撼、心灵震撼等方面,是作品创作的成功表现。(见图2-10)

在卡洛琳·丽芙制作的油画动画短片《街道》中,使用工具渐进改变油彩的形状能够表现出流动的质感。这流动的质感特别适合表现具有韵律感的动作,如跳舞、走路;另外,利用人物的大小变换和景物的渐进出现可以任意模拟摄影机运动作为转场,效果真实并且如流水般流畅,可以完成真实的摄影机运动不能达到的拍摄效果。

⊕ 图2-10　亚历山大·佩特洛夫制作的油画动画《老人与海》

二、立体动画

偶动画的拍摄原理是定格动画。定格动画是通过逐格地拍摄对象然后使之连续放映,从而产生仿佛活了的人物或你能想象到的任何奇异角色。我们通常所指的定格动画一般都是由黏土偶、木偶或混合材料的角色来演出的。这种动画形式的历史和传统意义上的赛璐珞动画历史一样悠久。立体动画的制作比较接近真实电影的思考方式,但是在拍摄方式上却有很大的不同。立体动画的代表片种就是偶动画。

(一) 偶动画

1. 黏土动画

黏土动画在偶动画中占有很大的比重。黏土可塑性高,黏土拥有神秘的亲和力,它的可塑性很高,能圆能扁,粗细长短,均可随心所欲。但其缺点是在强烈的灯光连续照射下容易变形,且不光滑,变形后不好复原,黏土与黏土接触会粘在一起等。黏土制作的角色尺寸不能太小,这样方便移动和改变它们的形态,而不至于触碰到其他布景。在拍摄前的实验与计划非常重要,包括计算物体的运动规律、设计物体移动的速度,还有测试角色所能承受的动作幅度。(见图2-11)

英国阿德曼公司制作的《小鸡快跑》《超级无敌掌门狗》《驯鹿竞赛》等黏土动画片,面部表情相对丰富,形体动作效果自然、逼真,能够产生较强烈的艺术感染力。

另外一种黏土动画形象是无骨骼的,类似于泥塑。如奥斯卡获奖短片《伟大的刚尼多》,用一大块原始的黏土塑造出希特勒、麦克·阿瑟、巴顿将军、丘吉尔、罗斯福、安德鲁姐妹、尊荣、德军、日军、美军、坦克、军舰等,简单的一块黏土竟将每个形象塑造得活灵活现、生动至极,同时又深刻地反映了战争就是地狱的道理,令人对动画师的想象力和塑造力敬佩不已。(见图2-12)

⊕ 图2-11　英国阿德曼公司制作的黏土动画《神奇海盗团》中黏土动画的口形替换

2. 木偶动画

偶动画比手绘动画更需注重将内在的情绪转换为外在的肢体语言,角色的动作要尽量明显,并且能够直截了当地表达情绪。偶动画的制作材料还包括木头、金属、玻璃、橡胶等。无论使用什么材料,都需要一些基本的设计让角色易于操纵。首先,体型要能承受自身的重量,这也就是为什么很多木偶的腿比较短而脚掌比较大的原因;制作容易操作的关节——有弹性的钢丝是常被使用的工具,并根据角色的动作决定关节的数量。另外,角色需要

⊕ 图 2-12　黏土动画短片《伟大的刚尼多》

具备完整的身体与服饰，可以通过任何角度的拍摄，以防在摄影机运动时穿帮。

　　木偶动画的历史源远流长，而且传播甚广。木偶动画一向在动画影片的领域中占有极重要的位置，而制作木偶片最为成功的国家当推东欧的捷克。欧洲的木偶动画沿用民间木偶戏和木偶玩具的造型。捷克的木偶片具有鲜明的本土特色，曾被誉为世界最伟大的捷克木偶艺术家杰利·川卡一生致力于木偶动画创作，摄制出不少不朽的佳作，有《皇帝的夜莺》《手》《仲夏夜之梦》等作品。（见图 2-13、图 2-14）

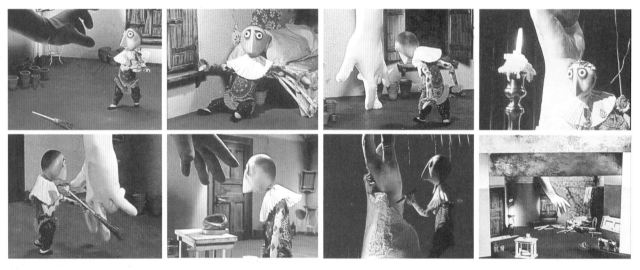

⊕ 图 2-13　捷克木偶动画片《手》

⊕ 图 2-14　捷克木偶动画片《仲夏夜之梦》

　　还把木偶和旧照片以及插图结合在一起拍摄了《好兵帅克》，在国际上享有极高的盛誉。其学生布莱蒂斯拉夫·波亚尔在木偶动画创作方面也有着很高的艺术成就，其作品《狮子和曲子》中的角色传达了诗、音乐和美感，进而成为木偶动画类型的经典作品。这部作品是用捷克传统的木偶手法所作，波贾也因此成为该木偶动画传统的继承者。《苹果树姑娘》影片中对超自然神秘元素的掌控、柔软的人物动作和视觉诗意都是波亚尔技艺的呈现。他在 1974 年着手改编川卡写的儿童书籍《花园》，以使川卡扬名的木偶传统手法创作再度证明了他在 30 年间持续发展的木偶动画技巧的神奇面貌。

　　以动画的理念加以创作，当时的苏联著名导演普图什科就拍摄了大型木偶片《新格列佛游记》。该片场面制作宏大，除了主人公是真人表演外，影片动用了 3000 个木偶道具来扮演小人国的全体演员和作为场面背景，标志

着苏联立体动画片已经具备较高的制作水平。

　　我国的第一部木偶片是于 1947 年拍摄的《皇帝梦》，但是早期似乎与戏曲关系更为紧密，在造型上过于装饰化，表演过于夸张。随着外国偶动画制作经验的传入，新中国的木偶电影在形态上很快显示出了多样性，既有中国戏曲元素，也受到中国民间艺术的影响，还借鉴了西方的同类作品。之后我国还拍摄了一系列优秀的木偶片，比如有《半夜鸡叫》《神笔马良》《阿凡提的故事》。1963 年，著名的木偶片导演靳夕创作了木偶动画长片《孔雀公主》，为中国木偶动画的发展树起了标杆。这也是我国第一部木偶长片，时长达 80 分钟。导演既注意大战争场面、群众动作的掌控，又注意对主要人物表情、性格的刻画，尤其在人物形体的塑造上，打破了一般木偶动画片形象生硬的效果，塑造了体态圆润、表情自然、动作姿态优美的典型形象，为中国偶动画赢得了世界的盛誉。（见图 2-15）

🔆 图 2-15　中国木偶动画长片《孔雀公主》

　　偶动画与平面动画相比，偶动画在三维空间中拥有更为多元的表达方式，可以在纵深方向和立体视觉效果上有更好的表现。但是，由于受到材质等的制约，偶动画中的人物动作远远不如手绘动画来得灵活、细腻，仿真效果不高。

（二）实物动画（第五章有详细讲述）

　　实物动画和偶动画最大的不同在于实物动画保有实物的原貌，而偶动画则依据作者心目中的形象重新塑造。偶动画中的角色是创作者自行设计和制作的人形或动物玩偶，而实物动画则不改变物件原本的面貌，目的是将没有生命的物体模拟成有生命的生物，例如，使用杯子、鞋子、衣服、水果、蔬菜、植物、石头等。

　　实物动画通常有两种表现方式：一种是利用身边所有的已有自己固定形态的物质的本身进行制作；另一种是给予其加工，超出物质本身形态的新的生命体现。这些事物可以是我们生活中的点点滴滴，更可以是"我们"本身。加拿大动画大师诺曼·麦克拉伦的影片《人和椅子》将一把普通的椅子变成了有生命的精灵，与自以为聪明的人展开了周旋。对于材质的利用还有许多优秀的作品，加拿大动画家简·阿隆别出心裁地用碎纸片拍摄的一部动画短片《游移的光》，以其对生命与自然的心灵领悟，运用独特而又最平常的材料，纯净而简练地表达了他对阳光的赞美。

　　与电影中的人不同的是，动画中的逐格拍摄可以使人和道具以全新的角度产生平等之后的符号化的碰撞，从而使之拥有不可思议的、魔幻般的关系。捷克动画家杨·史云梅耶以他超现实的梦幻般的动画创作令世界着迷。他的作品奇妙之处在于他通过物体的动作姿态、个性和对文化的深刻观察将普通的人和物奇异化。他的这些作品都是超现实主义风格，有《石头的游戏》（1965 年）、《在屋中度过安静的一周》（1969 年），以及于 1982 年创作的《对话的可能性》，这都是用各种食物、文具、器具等生活杂物构成的动画片。导演大胆的构思和神奇的想象，把这部动画片中所选用的材料——蔬果、炊具及书和文具的特性发挥到了极致。蔬菜人和炊具人的故事都是在

对比之下存在的,消灭对方就是消灭自我。用我们非常熟悉的材料创造出了完全陌生的画面,用真实而又客观的物件表达对于交流的审视,既抽象而又有深刻的含义。杨·史云梅耶的影片构建的世界更为神奇,同时带给观众的不仅仅是感官的刺激,更是留给他们广阔的想象天地,并引导他们踏入所谓的超现实空间。（见图 2-16）

⊕ 图 2-16　捷克动画家杨·史云梅耶实物动画《对话的可能性》

（三）真人拍摄

　　真人经过定格拍摄后演出的动画风格叫作真人动画。真人动画的技巧被视为"杂耍电影"的一种,它可以表现许多真实世界中人类不能实现的动作。演员表演某种姿势,拍摄完之后再表演另一种姿势,当这些静止姿势被组合在一起播放时,会产生怪异、虚幻的效果。因此,真人动画时常被用来表现幽默或是荒谬的情节。

　　真人动画在表现动作方面具有一些特殊的效果,像表现人物可以不抬腿在地上移动或在半空中停留;表现人在镜头中突然消失或是突然出现,表现不正常的速度;动作也会像机器人似的僵硬;表现物件和真人一起互动,许多不真实的动作可以经由真人动画的技巧实现,而真人动画的场景通常选定真实的环境,这样可以加强 "真实中的梦幻"感觉。

　　1952 年,诺曼·麦克拉伦的实验片《邻居》是典型的真人实物拍摄。该片首开真人逐格摄影的先例,这部作品后来为他赢得了奥斯卡奖。影片叙述了原本相亲相爱的邻居,为了一朵长在两家之间的美丽花朵,引发了一场夺花之战,两人大打出手,最后花毁人亡,两人的坟墓上各长了一朵花。（见图 2-17）

⊕ 图 2-17　诺曼·麦克拉伦的实验片《邻居》

　　1983 年,奥斯卡获奖短片《探戈》中讲述了在同一空间、不同时间出现的人们之间的一种行为关系。各种角色相互穿插,又互不影响。随着时间的推移,越来越多的角色交替重复出现,造成了一种奇异的视觉效果,充分显示出创作者对时空把握的非凡能力。片中非常巧妙地安排了各种人物的路线和动作,以至于即使在中间部分,如此众多的人物充斥着房间的每个角落,开关门的声音已经构成了一首乐曲,却没有任何两个人物发生位置上的冲突。（见图 2-18）

⊕ 图 2-18　萨比格尼·瑞比克金斯基制作的动画短片《探戈》

（四）其他的立体动画

折纸片是美术电影中的一个片种,源于幼教的手工制作,用硬纸片折叠、粘贴,制成各种立体人物和立体背景,采用逐格拍摄方法逐一摄制下来,通过连续放映而形成活动影像。制作时,将纸片刷染成各种色调折叠成所需的形象,串上细银丝或细铅丝作为活动的关节,再粘贴合缝,装上脚钉。其动作操纵与木偶类似。折纸片不同于剪纸片,因为它的人物和背景是立体的;也不同于木偶片,因为它的人物和背景都是纸折叠而成的。从而形成折纸片轻巧、灵活、充满稚气的独特艺术特点,适合表现简短的童话故事。

我国的折纸片是由 1960 年虞哲光创造的美术品种。他利用儿童折纸的方法塑造电影的人物,具有雅拙的艺术特点。先后共拍过《聪明的鸭子》《小鸭呷呷》《一棵大白菜》等多部折纸片。（见图 2-19、图 2-20）

⊕ 图 2-19　中国折纸动画片《小鸭呷呷》

⊕ 图 2-20　中国折纸动画片《一棵大白菜》

柯·海德曼在他创作的《沙堡》中,用沙子、黏土和海绵做成了一大群怪兽,它们在沙丘上建立自己的乌托邦,繁衍可爱的子孙,这种生命形式不是生物,也不是无生物。一阵大风吹来,把它们全部吹化,变成了沙子。(见图 2-21)

上海美术电影制片厂创作的竹子动画片《鹿与牛》,讲述的是鹿与牛和狮子做斗争的故事。导演前所未有地利用中国传统的竹艺,根据鹿、牛和狮子的体态特征与性格特征把竹子这种特殊的材料加工成造型简洁概括但却

生动有趣的动物形象，在世界动画史上留下别具中国特色的"竹子动画"。

捷克动画短片《水王的幻想》是一部以玻璃为材质制作的动画片。该片由于玻璃材质的运用，使得画面有一种晶莹剔透、绚烂夺目的效果，令人赏心悦目。（见图2-22）

⊕ 图2-21　柯·海德曼制作的动画短片《沙堡》

⊕ 图2-22　捷克动画短片《水王的幻想》

20世纪30年代发明的实验技术针幕动画很有特色。苏联动画师亚历山大·阿列塞耶夫和克莱儿·派克夫妻可以说是让针幕动画发扬光大的人，他们在自己的作品《画展》中用针幕表现了多种艺术风格，由抽象派到表现派，由现实主义到象征主义，由固定的造型到变幻的形象，可以说变化无穷。其学生迈克·庄因的针幕动画《心灵风景》是各大影展的座上客，故事讲述了一个人正在画一幅风景画，后来竟走入画中的世界。（见图2-23）

⊕ 图2-23　针幕动画短片《心灵风景》

韩国针幕动画《循环》通过一些简单的事物来论述人类生活周而复始的道理，多变的造型体现出创作者的深厚功底。针幕动画因为其望尘莫及的高难度，所以创作出来的动画作品很少。

（五）合成动画

还有一种特殊的动画形式，是真人与各种动画形式相结合的动画片。真人与平面动画相结合的代表作品有美国迪士尼的《欢乐满人间》。（见图2-24）

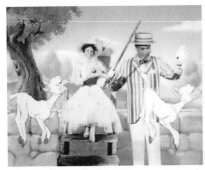

图 2-24　真人与平面动画相结合的动画片《欢乐满人间》

还有法国的《旋转舞台》、捷克的《海盗飞行船》、迪士尼公司的《谁陷害了兔子罗杰》和 20 世纪福克斯公司的《鬼马小精灵》《空中大灌篮》。（见图 2-25）

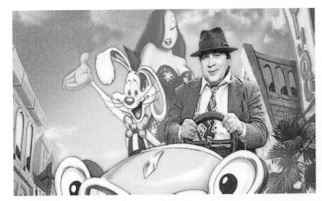

图 2-25　真人与平面动画相结合的影片《谁陷害了兔子罗杰》《鬼马小精灵》

真人与立体动画相结合，有我们前面讲到的真人与实物动画相结合的例子，如麦克拉伦的《人和椅子》，另外还有真人与非实物动画的结合，如迪士尼模型动画《飞天巨桃历险记》中，就有少部分真人饰演的角色。（见图 2-26）

图 2-26　真人与模型动画相结合的影片《飞天巨桃历险记》

真人与计算机 3D 动画形象的结合，有影片《爱丽丝梦游仙境》《精灵鼠小弟》等，《精灵鼠小弟》不但在动画的技术制作上将真人与计算机生成的形象——小白鼠达到浑然一体的境界，而且在情节上也将两者的关系巧妙地融汇在一起，产生了很好的视觉效果。（见图 2-27）

⊕ 图 2-27　真人与计算机 3D 动画相结合的影片《精灵鼠小弟》

从我们介绍的立体动画的各种形式来看，它所选用的这些形形色色、变化多端的材料更进一步揭示出立体动画的创作规律：只要具有丰富的想象，注意观察身边的生活，任何材料都能成为表达思想和感情的创作素材。在这里只是提供一个大家较常用的范围，大家可以大胆去尝试更有创意及特色的工具与材料，去创造更新、更有趣的动画片，这也是我们所期待的。

三、计算机动画

20 世纪 70 年代初，随着计算机技术的普及与深入发展，人们开始尝试运用计算机制作动画。计算机图形技术的出现，大大提高了动画制作的效率和视觉的艺术效果。随着计算机普及与技术的飞速进步，计算机平面动画制作得到了很大的扩展，起初的技术是在计算机二维动画方面，从先前的传统动画片用二维软件上色、合成、制作特效，发展到传统动画片用三维软件制作移动背景及特效。后来，这种技术也被应用在计算机三维动画上，计算机程序将三维模型在三维空间中定义成刻度位置，计算机可以根据两个关键帧的位置，自动生成出中间动画并为模型上色。

随着经济的发展与科技的进步，计算机图像处理技术已经进入几乎所有的商业设计领域中。三维动画技术也日趋成熟，计算机技术惊人的发展速度已大大影响了我们的生活环境与现代产业。尤其是计算机动画的发展，更加大了人类文化与艺术的呈现空间与思维空间。三维动画的开发与应用几乎颠覆了传统动画的制作理念，高新技术的发展不仅为动画的制作提供了全新的工具，还使动画艺术给人们带来了全新的视觉感受，为古老的动画艺术增添了生机盎然的现代气息，也拓宽了人们的思维想象空间，创造出了更多美轮美奂的虚幻空间和真假难辨的影像世界。许多动画作品达到了现代艺术的新高峰。在当今，动画能否取得成功，很大程度上取决于高新技术的运用。对于以现代科技为支撑的动画，开发和研究新技术越来越被人们所重视。

网络的兴起使 Flash 动画具有广泛的影响力，有些 Flash 动画借由互联网传播，建立知名度后再制作成电视系列片，或是发展衍生产品，成为动画新的商业运作模式。现今网络动画开辟了一条不同于传统动画创作的全新模式，为动画的发展创造了更为广阔的天地。

计算机动画图形处理软件一般分为二维软件和三维软件。目前，常用的计算机二维动画及网络动画软件有Adode Photoshop、Flash、Animo、Softimage/Toonz、Us Animation、Painter 等。像美国出品的真人与卡通结合的影片《空中大灌篮》和中国香港出品的动画片《小倩》中就使用了 Animo 系统。《埃及王子》的制作完成就使用了 Us Animation 软件，中国中央电视台的动画片《西游记》就是采用 Softimage/Toonz 软件制作的。

随着技术日新月异的进步，计算机三维动画不仅能模仿手绘动画的技法，而且超越了传统的"原画与动画"

的观念,制作出一些只有计算机三维软件能达到的效果。例如,程序化动画 (procedural animation)、运动力学模拟 (motion dynamics)、粒子系统 (particle systems)、动作捕捉 (motion capture) 等。计算机三维动画技术现在除了应用在影视方面之外,也被广泛应用在设计、医学、建筑、雕刻等领域,成为具有娱乐、虚拟、展示等多功能的技术工具。

三维软件目前在建模、粒子系统、动态仿真、特效生成、角色动画等各方面都占有一定的技术领先优势,常用的三维软件有 3D Studio Max、Maya 等。

计算机三维动画制作的背景、摄影机运动、特效,配合上计算机二维动画或是赛璐珞动画制作的角色,是近年来流行的整合方式。但在实际的应用中,二维与三维之间的界限正变得越来越模糊,很多三维效果的作品可能是使用二维软件模拟出来的(常见于影视广告和特效);而越来越多的二维动画大片因为计算机三维技术可以制作立体、多次的背景,再配合灵活的摄影机运动,便可以融合成充满速度感、临场感的镜头效果,它们两者在功能上互为补充、互相融合,如《人猿泰山》《埃及王子》。(见图 2-28)

(a)《人猿泰山》中泰山在树林里自由地穿梭,其速度感与场景的空间感由计算机三维技术完成

(b)《埃及王子》中运用计算机三维技术制作的分开的红海

✪ 图 2-28　三维动画片

三维动画应运而生和走向成熟,使动画家们得以将潜意识的世界、原始的世界、浪漫的世界以及富于幻想的未来世界更加自由地用夸张的、装饰的、象征的甚至超现实的手法表现出来。许多动画作品达到了现代艺术的更高水准,将令人目眩的动画时代展现在人们的面前。完全用计算机制作的三维动画片有《玩具总动员》《虫虫危机》《怪物公司》《怪物史莱克》《冰河世纪》等。2003 年的暑期大片《海底总动员》更是因为其精良的三维制作、绚烂和绮丽的色彩、温暖而感人的故事情节赢得了众多观众的喜欢。2013 年迪士尼为纪念公司成立90 周年出品的三维计算机动画片《冰雪奇缘》收获无数奖项的同时,有超过 10 亿美元的高票房。近年来,三维影片《怪物公司》《勇敢的传说》(2012 年)、《功夫熊猫(1、2、3)》(2008—2015 年)系列、《疯狂动物城》(2016 年)等计算机三维动画片在视觉经验和票房上的震撼更说明计算机动画作为动画形式的一种类型,它的可能性和艺术表现力正在显现,将成为今后动画发展的主流。计算机不但丰富了动画艺术的生命力,而且使画面的视听效果得到更大的发挥空间,无形中也使动画的表演舞台从平面进入了立体的世界,相信会有越来越多的科技应用于动画片的设计与制作。(见图 2-29)

在游戏制作方面使用了"即时运算"技术,计算机程序能够根据玩家的操作而立即改变游戏的进程,所以角色和背景的设计如果过于繁复,会影响软件的运行速度。现在随着硬件的存储空间与运转速度的增加,虚拟角色能够展现灵活的动作,环境与特效的视觉效果也让人更加满意了。例如,著名的日本系列游戏 FINAL FANTASY III,当我们比较它第一代和最近一代的版本,便可以看出背景画面更加精美,角色动作更显灵活,彰显了制作技术的快速发展。(见图 2-30)

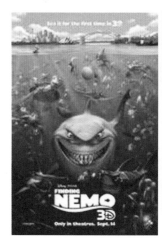

✪ 图 2-29 三维动画片《海底总动员》《冰雪奇缘》《功夫熊猫》《疯狂动物城》

✪ 图 2-30 日本系列游戏 *FINAL FANTASY Ⅲ*

在手机、网络、电视、各种传播媒体上，计算机动画技术创造的虚拟影像无时无刻地影响着人们的生活与思考模式。除了上述的各种功能以外，现在的计算机动画技术更多地在"互动性"方面进行着新的探索与尝试，相信在不远的将来就会有跨越性的进步。

四、其他形式

（一）复合材料

复合材料是指两种或两种以上不同动画技巧之间的混合。创作者借此有意制造一种特殊的视觉效果，因为这种形式造成的强烈实验性和荒谬感使得影片带有一种寓言式的思想内涵，常被用来表达某种抽象意念。这类动画片往往在短时间的画面中包含着较大的信息量，这种实验的动画风格适用于实验短片、音乐录像带或广告。

从 20 世纪初，自立体主义的先驱毕加索率先将非绘画材料融入绘画作品中开始，这种具有多样化和风格化的艺术表现形式就被视觉艺术家们运用到自己的作品中，动画艺术也不例外。波普艺术家们反对拘泥于传统的绘画题材和表现方式，提倡具有幽默、玩世不恭且具有强烈视觉冲击力的画面效果。通过独特的拼贴手法将图片、

照片以及绘画通过重组、结构达到想象的效果,这些来自不同语境的元素和符号看似是被漫不经心地、随意地组合起来,却又形成了另一种新奇的艺术语言。与此同时,在动画领域中也开始出现一些新的思想在变动,一些新的艺术家制作的拼贴动画开始摆脱早期的传统动画一成不变的风格特点,呈现出波普艺术所赋予拼贴语言快乐、随意、自由的特性。

世界上最早的拼贴动画就隐含着这样的特点。1957年,波兰著名实验动画大师波洛齐克和尚·连尼卡两人联合制作了短片《从前》,波洛齐克和尚·连尼卡的拼贴实验动画不但在视觉风格上强调图案设计,而且其运用的动画制作技术也是革命性的。他们将从彩纸上剪出来的几何图形,旧杂志、海报上挖下来的人物轮廓及实景拍摄的影像三者任意拼贴组合,从表面上看像是一个稚气的剪纸游戏,但成熟的创作理念却令人惊讶,充满了创新性。该影片荣获威尼斯电影节实验短片单元银狮奖和德国曼海姆短片节金奖。

在制作这类动画时要注重考虑材料本身的相似性、关联性,也就是将意念联想成形象,再从形象的质感、外形和意念之间找出关联性。使用复合材料表现叙事类型的动画展现了超现实与印象派的风格,镜头也以短的节奏拼贴,画面勾勒出一个虚幻的、变化万千的世界,在看似毫无关联的画面连接、堆砌之中来传达导演的主题。

也有用现成画面拼贴的,也称静照动态化,如美国弗兰克·莫里斯在《弗兰克的电影》中用大量鲜亮的杂志图片使观众目不暇接。(见图2-31)

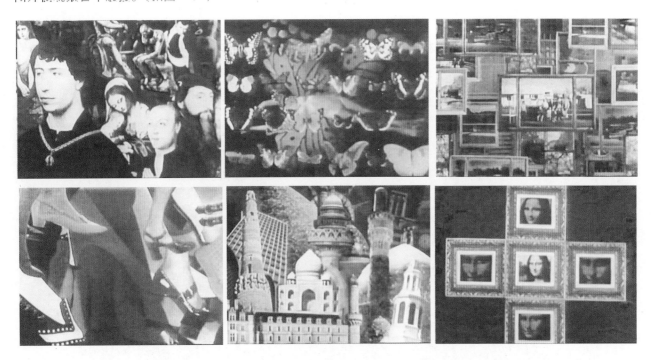

⬆ 图2-31　美国弗兰克·莫里斯创作的动画短片《弗兰克的电影》

结合本土文化与高科技运用,导演陈明创作的《桃花源记》是拼贴艺术表现形式在动画中成功运用的探索。水墨画、工笔、剪纸、皮影等元素都是中国几千年艺术瑰宝的结晶,影片将其拼贴在一起,创造出一幅世外桃源、思想深远的动画,整个画面使传统的艺术符号得到新的视觉体现,细节逼真且动感十足。在制作时,动画师刻意体现皮影的视觉效果,人物像薄片一样地奇特转身,给了国外观众新奇感,为动画的多样形式表现开辟了一条新的风貌。(见图2-32)

拼贴的报纸、海报配上真人表演……各种质感迥异的材料混合在一起,会产生全新的视觉刺激,这使得影片有了看似无限的可能性。但也正因为形式上的完全自由,要创作出独特而创新的复合材料动画反而不那么容易。

✛ 图 2-32 中国动画片《桃花源记》

随着新媒体的日益普及，混合媒体动画最显著的特征就是拼贴形式的多样化，极大地丰富了动画的视觉隐喻，增加了画面的表现力和动感。我国新媒体艺术研究学者邱志杰曾经指出：拼贴是 20 世纪的特色艺术，从开始的偶然性拼贴到超现实的下意识拼贴，从波普的图像挪用、重组到后现代主义的大杂烩，拼贴是一个屡试不爽的途径。

（二）逐格描绘

1915 年，麦克斯·弗雷歇尔发明了"转描机"，这个装置允许动作实况连续场景转换为帧帧相连的绘画，可将真人电影中的动作一五一十地转描在赛璐珞片上或纸上。他在 1916—1929 年创作的《墨水瓶人》和《小丑可可》就是利用转描机和动画技巧制作出来的。动画中的人物展现了如真人般灵活、生动的姿态，令当时的人们非常惊讶。早期逐格描绘的技术依赖一台特制的机器，耗时耗力，而现在计算机和数码摄影机可以轻易完成这项技术。

逐格描绘动画的制作过程一般先拍真人，然后再渲染动画。动画师将动作录制下来，再逐格地描绘它的轮廓或是细节。使用这种技术制作出来的动画动作完全拟真，因此常被用来描绘人类或是动物的动作，就是在真人的拍摄基础上把画面做成二维动画的效果。动画角色的动作表现还要考虑到他的身材比例、重量、影片风格等因素，做适当的夸张和变形。并且在一些地方再加入夸张的二维动画，让人看上去更像是动画电影。

模拟真实的动作同时意味着无法有太多想象力的发挥，有些创作者使用这种技术制作影片的部分片段是为了展现真实之美；也有的创作者选择特别的笔触描绘轮廓，从而产生特殊的影片风格，例如美国的《半梦半醒的人生》《黑暗扫描仪》，使电影呈现出独特的、超现实主义的视觉效果，每一帧都被改变成油画的风格。（见图 2-33）

✛ 图 2-33 美国动画电影《黑暗扫描仪》

　　以上我们介绍的并不是动画艺术形式的全部,在一部动画片中我们经常能够看到多种动画形式的组合运用,随着科学技术的发展以及动画创作者自身修养的不断完善和欣赏者水平的不断提高,动画片也将会出现更多、更新的样式。

第二节　按传播形式分类

　　包括动画播放渠道在内的动画作品传播途径伴随着现代新技术的发展而不断拓展,从最初的影院动画到后来的电视动画,从大众化的网络动画作品到时尚的手机动画作品,动画正以自己独特的魅力向更广阔的领域传播。

一、电影传播

　　在数字艺术尚未普及之前,动画的播出渠道主要是影院,这是由于当时的动画拍摄是以胶片为主。影院动画是动画中备受瞩目的动画形式,通常按照电影文学方式编写故事,叙事结构严谨规范,遵循电影的语言设计故事和叙述方式。它往往是最能代表一个国家动画综合能力的长片。

　　影院动画一般分为短片和长片。长片影院动画片的长度和常规电影的长度几乎是同一标准,事实上影院动画就是用动画的手段制作的电影。它的投资巨大,要在规定的播放时间里(一般为 60 ～ 90 分钟)讲述完整的故事;影片的结构要求清晰紧凑,故事的起因、发展和高潮衔接合理,并有恰当精彩的悬念、噱头和细节;主题要有相当的思想高度,并以精良上乘的艺术品质赢得更多观众。影院动画主要提供在电影院放映,给人以故事大片的冲击力和艺术享受,具有影院效应。例如,美国的《白雪公主》《狮子王》,我国的《大闹天宫》《哪吒闹海》,日本的《幽灵公主》等都属于这类动画影片。(见图 2-34)

　　⬆ 图 2-34　影院动画片《大闹天宫》《白雪公主》《狮子王》《幽灵公主》

　　短片影院动画片的长度不一,没有确切的标准,如《三个和尚》《山水情》《雪孩子》等。影院动画片的故事大多改编自文学作品(童话、神话、小说等),叙事结构是与经典戏剧的叙事结构基本相符,有明确的因果关系,有一定模式的开头、情节的展开、起伏、高潮以及一个完美的结局,同时也具备一部优秀动画必要的三个条件:画面精美、情节生动、音乐音效感染力强。

一部优秀的动画片通常具备以下条件。

（一）画面精美

精美的画面可以说是影院动画片吸引观众眼球的主要因素。片中的画面构成讲究电影影像的空间关系强度，强调影像美学的构成规律。例如，《埃及王子》的对比构图原则，背景建筑宏大雄伟且始终处于暖色亮光中，而前景的人物渺小又处于暗部，加上皮肤的棕色，显得更加无助。另外，片中的色彩冷暖对比原则更使整个片子美感倍增。大仰角、广角镜头、深重的阴影更加深了这种对比。背景强调用三维立体的绘画效果刻画规定性情景，以逼真的效果产生亲切感和说服力。

（二）情节生动

生动的情节决定着你在看这部片子时是否被它吸引和感动，是否被导演设定的这假定性的情境快乐地卷入和触动，是否那样的身不由己。《海底总动员》万里寻亲的主题不算新颖，它讲的是一个关于爱和友谊、勇气和成长、自由和选择的故事，结构上采用的也是常见的双线并行的方式：一边是父亲马林的万里寻亲，另一边是儿子尼莫的成长。影片的主题、结构虽然不算新颖，但是其生动的情节给整个故事注入了想象力之魂。

（三）音乐音效感染力强

音乐音效在要求技术质量的同时，影院动画片更加依赖声音的逼真来渲染和加强画面的感染力。例如，《埃及王子》开篇的歌曲以及音乐。当影片出现悲伤或者欢乐的情绪时，都伴有一段将这种情绪推至极点而达到高潮的饱和状态的音乐出现，观众因而被这种声画组成的戏剧高潮所感动，不由自主地陷入导演设置好的规定情景之中。《幽灵公主》的音乐可以说是非常恢宏、空旷的。特别是阿西达卡告别妹妹并踏上去西方的路途时，画面上拉开群山大地的远镜头，管弦乐队奏出浩瀚宽广的乐声，那种感觉是会让人心胸一荡的。主旋律在片中也以不同的乐器多次出现，很具感染力，为本片增色不少。

（四）制作工艺精良

制作工艺方面，影院动画的画面质量和工艺技术要求更加精良而复杂，例如，《千与千寻》里对水的清澈剔透的表现，《埃及王子》中皇宫纱幕的质感，《怪物公司》里各种怪物皮毛的质感。

（五）剧情浓缩情节

从剧情的安排上影院动画常常浓缩情节，它必须在 1～2 小时内向观众交代一个完整的情节和主题，这就要求高度浓缩故事情节，将重大的主题具体化和缩小化，即用微观与象征性的视听元素表现重大主题。以《幽灵公主》为例，通过人文地理交代故事发生的背景。以主人公的出场方式交代故事的起因，主人公阿西达卡为了保护村庄而中了邪魔的诅咒，不甘心被诅咒致死的他，按照村里女巫的指点向西方的森林寻找解救的方法。这一段如果要按照电视系列动画的创作模式来做，可以大大扩展情节，例如，渲染邪魔的所作所为、人类与邪魔第一次交锋的各种细节以及主人公与家乡和亲人的离别之情等。但是，作为影院动画片，这一段只占了很小的篇幅，每场戏的主题都以 1～2 个极具代表性的镜头告诉或暗示给观众。接下来的故事在阿西达卡的旅途中充分展开，渐渐引出主要矛盾的焦点——人类文明的发展与自然生态的矛盾。故事最后以一种理想化的方式结局，通篇内容环环相扣，在抓住观众注意力的同时，牵引着观众的思考，人与自然这样一个庞大的主题就在这两小时的动画电影中完全影响了观众，这就是影院动画片的功能。

(六) 叙事结构严谨规范

叙述结构相比电视动画和实验性动画片,长片影院动画片的结构更加严谨规范,按照电影文学的章法编故事,严格遵循电影语言的语法规则设计故事结构和叙述方式,影片长度为 80 ～ 100 分钟。

影院动画片的资金投入巨大,创作与制作人员要求水准较高,有优良的剧本和富有创造性与想象力的导演及制作队伍,制作周期较长,一般在一年半至四年之间,这种影片只有强大的电影制片厂和制作机构才能完成、投放市场并获得收益。影院动画片是高投入、高风险、高回报的艺术产品,因而,成功的影院动画片必定是集艺术性、思想性、创造性、可读性于一身的优秀影片,其信息量庞大、思想明确、气势磅礴。如美国梦工厂摄制的动画片《埃及王子》,其开阔的视野、紧张曲折的故事情节、生动可信的人物形象及对埃及建筑、服装、宗教、艺术、语言、风俗、音乐、政治、经济的描绘,哲学、道德伦理的体现,人物心理的刻画与渲染,手绘、CGI 与 3D 技术的综合运用,富有生命力的音效和插曲确实使观众的身心融入了精彩的故事当中。

影院动画片生产具有明显的"高投入、高风险、高回报"特征,因此,为了确保动画片的票房,在决定制作一部影院动画之前,投资方需要更为准确地进行市场调研,无论是动画角色造型设计还是故事情节的编排。在制作期间,投资方还要安排多次试映会,以保证影片的内容能够满足观众的审美期待。同时还要组织相当庞大的机构进行极为周密的衍生产品开发的设计和制作,以确保投入成本的高回报。然而,也正是由于影院动画片的上述特点,决定了其在画面影像质量、动作设计、声音处理等工艺方面有严格的技术要求,并且由于人才与资金投入多,制片风险大,所以在没有充分的人员、思想、技术准备之前,不可盲目拍摄,勉强制作;否则,将会导致影片质量下降。

现代的动画电影长片结合了数码科技,或是全部以数码技术输出画面,从而降低了拍摄成本。但内容仍千变万化,题材从探险到科幻、从历史文化到自然生态,不但画面生动,影视声光特效更能震撼人心,而且结合各种商品的热卖,为动画产业的发展提供了广阔的空间。现在在真人影片中加入动画制作的特效或角色已经成为一种新的潮流,因为动画可以创造出实拍无法达到的效果,如《绿巨人》《侏罗纪公园》《魔戒》中的各种视觉特效。

二、电视传播

(一) 信息传递快,覆盖面广,形象逼真

电视动画主要是指专门为电视播出制作的动画系列片。随着电子技术的迅猛发展,电视作为高科技传媒和娱乐传媒,其信息传递快、覆盖面广、形象逼真、全方位展示等特点得到人们的重视与青睐,成为当代文化的主题形态,成为亿万家庭满足精神文化需求的主渠道。伴随着电视媒介的出现和普及,人们去电影院观赏影片的习惯逐渐被动摇,当以播放便利性为主要特征的电视动画应运而生,更是很快赢得观众的喜爱而迅速发展。

而电视动画片作为电视节目的一种播出类型,更以其连续性、趣味性、生活性、娱乐性深入人们每日的精神文化生活中,它较影院动画片更加拉近了和观众的距离。尽管从大众媒介的总体概念上说,电视动画与影院动画是基本相同的,但在制作技术、创作模式以及资金投入等方面却有较大区别。电视动画片与影院动画片相比,首先,在技术方面,电影与电视的拍摄和记录方式不同。其次,由于载体的不同,两者播映的媒体和渠道也有所差异。运用电影技术拍摄的影院动画,主要是在电影院上映(映期以后也可以在电视上播放),而电视动画则是通过电视播放,是更加接近大众的文化传播形式。最后,由于电视荧屏不但较电影银幕小得多且有频闪,因此画面不够精细或存在某些缺陷,往往也不易察觉,不但对于动画制作工艺要求大大简化,制作的投资比电影少得多,而且更

便于发挥计算机的作用,有利于效率的提高,制作的周期相对较快,时效更好。在制作工艺上远远不必像影院动画那样精致,同时也因为其更具商业性,所以电视网络巨大的影响力将动画推到了生活的前台,而电视动画也在长期的摸索与实验中找到了非常有利的创作方式——多、快、好、省的工艺流程。

（二）制作工艺简化

最突出的是制作工艺简化:动作设计简单化,背景制作简单化,描线上色随意化。传统工艺的描线要求非常严谨,赛璐珞片上一线之差,在电影银幕上可能是一片错误,而电视机屏幕的频闪现象恰恰掩盖了诸多工艺问题。除此之外,电视动画片一般集数比较多,通常有 26 集、52 集甚至更多集。另外,动画片每集的长度也有10 分钟、22 分钟、30 分钟等不同规格。

（三）叙事结构相对简单

电视动画片的叙事结构相对简单,更像是传统说书艺术。它有时是分集叙述一个长篇故事,以人物性格或情节发展为故事发展线索,如《葫芦兄弟》《哪吒传奇》;有时则是固定的角色在特定空间发生的故事,如《机器猫》《猫和老鼠》;有时是由相关的内在线索构成不同的故事,如《铁臂阿童木》;从特定的职业或兴趣爱好出发,描述剧中人物的生活片段,如《灌篮高手》《棋灵王》;虚拟的时空与假定的超能力,如《圣斗士星矢》;以特色的人物性格为主线发展剧情,如《辛普森家庭》;等等。（见图 2-35）

⊕ 图 2-35　电视动画片《哪吒传奇》《机器猫》《辛普森家庭》

（四）全面挖掘剧情情节

从剧情的安排上,电视动画喜欢扩展情节,小题大做,即由许多个微不足道的小故事组成大系列,情节有所连贯,但又分别独立。剧情构思紧凑,重视剧情的可拓展性,剧情可以沿着某条线索无限延伸。电视系列片的人物性格设定较为鲜明、简单,利于观众记忆。电视动画片由于是分集播放,因此要求每一集都要有各自的起承转合、各自的亮点以及高潮,尤其是片头的精彩预告或片尾的悬而未决的问题直接关系到观众是否继续看下去的兴趣。如《樱桃小丸子》《名侦探柯南》等就是成功电视系列动画的例子。

（五）制作水准相对宽松

电视动画片与影院动画片相比,通常制作水准要低,画面影像质量、动作设计、声音处理等工艺技术要求相对宽松,艺术性也相对差些。这是由于它的传播方式不是强制性的,没有规定性的欣赏环境和观众群,生产周期短以及电视屏幕小等因素决定的。另外,由于投入资金数目相对少,因此人才流动性大,不能严格保证制作质量的始终如一。

（六）节目具有较强的持续性和连续性

电视节目的一个重要特征是持续性与连续性,也正是电视节目的这一特征,使往日连载的篇幅极长的漫画

有了被制作成动画片从而长期伴随人们生活的可能。因此在策划此类动画片之初,都会先做市场调查,确定收视对象、发展目标与流行走向,再做剧本规划,设计简洁有创意的卡通造型,在影片的策划阶段就要与合作厂商研究相关产品的推广活动。早期美国的《米老鼠》《猫和老鼠》及近几年我国的《喜羊羊与灰太狼》《大头儿子和小头爸爸》等动画片受到广大儿童及青少年的喜欢,直接带动了一系列相关产品,包括文具及各式服装、服饰、手表的销售佳绩。

电视动画的发展以日本为主,它是当今唯一能同迪士尼动画相抗衡的国家。在迪士尼的动画片中,对角色动作的要求非常高——写实且灵活生动,而夸张变形、弹性惯性的应用也早已炉火纯青,因此在原动画设计中,都会要求动作达到圆滑顺畅的自然效果,这要求动画的张数很多。而善于精打细算的日本人经过详细的评估后发现,拍摄美国迪士尼式的动画片不但是一项难度较高的挑战,而且在资金的投入上也将承受巨大的压力,因此就创造出了制作省力、便捷但又颇具日本动画特色的有限动画。因为日本动画片制作成本低,而电视的呈现画面较小,所以在画面及角色动态设计时尽量简单,只要局部活动就可以了,例如,嘴巴说话,身体可以不动,这种动画的绘制方式我们称为有限动画。在继承和发扬美国早期动画短片之优良模式以及商业效应的同时,日本采取倒过来做的方式——即先用低成本制作要求不高但追求数量的电视动画片,以此考察收视率以及观众市场。日本都是用这种商业模式来操作,然后再决定是否制作影院版的同名动画片,如《机器猫》推出了三维影院版。这在日本的大多数动画片厂或公司已成为一种惯例。(见图2-36)

⬆ 图2-36　日本计算机动画影片《机器猫》

三、新媒体传播

随着生活的进步,动画应用到不同的领域,动画的外延也越来越广,新媒体传播方式的动画也在不断地发展起来。信息化使人类得以通过更快、更便捷的方式获得并传递人类创造的一切文明成果,给人们提供了崭新而高效的交往手段。无论是电影、电视,还是互联网和移动通信,都为动画的发展带来了超越传统的强大动力。信息化时代出现的"网络空间文化"是在互联网或其他通信网络中形成的一个与现实物理空间相对应的信息交流空间。网络化的产生为人们提供了一个巨大的交流平台,使得我们现在能够通过网络把丰富多彩的视觉形象传播到世界的各个角落。

新媒体背景下数字化与网络化带来了人们生活习惯的改变,是构成文化艺术当代传承传播环境的重要因素与时代特征。在新媒体时代,动画既是文化产业,又是一种文化传播的媒介,还是能够广泛应用于人们生活的视角影像工具。现在动画获得了更加丰富的传播渠道,电视、电影动画都与网络视频网站合作,以互联网为发行的平台。而且无线网络的推广使智能手机与平板电脑等移动多媒体终端成为随时随地连接网络的工具,都成为传播动画的有效媒介。在动画产业深度挖掘附加值的驱动下,在数字网络技术和媒介融合的支持之下,动画形成一

种全媒体的传播。游戏业的盛行也进一步带动了动画的发展,形成了动画、漫画、游戏完整互利的产业链。

正是动画传播媒体的多元化可以使动漫进入多种现代传播媒介,从而得到更为广泛的传播。这也让动画有了更广阔的舞台,新媒体动画的最大优点是方便性、互动性、时空性、及时性和综合性。

随着科技的飞速发展和人们对信息量的需求,网络已成为人类快捷联系、实时沟通的互动传播平台。网络动画便是搭载着网络平台的应用和普及而产生的大众化动画制作模式。

网络动画作为一个新兴的动画类型,随着计算机技术的进一步发展,动画设计师在创作中也一定会产生许多新的进步,进入更为广阔的创作领域。

四、其他实用动画

今天,随着科技的高速发展,各种类型的动画形式的不断成熟,许多动画形式的实用短片,如广告、游戏、教学片等相继兴起,成为人们生活中的一部分,推动了社会经济和文化生活的发展。

(一)动画广告

1. 电视动画广告片

使用动画形式制作电视广告是目前很受厂商喜爱的一种商品的促销手法。它的特点就是画面生动活泼,多次重复播放观众也不觉得厌烦。既有夸张、轻松的娱乐效果,又可以灵活地表达商品的特点。如果使用三维动画制作,那么更能够突出商品的特殊立体效果,可以吸引观众产生购买动机,达到推广产品的目的,因此目前使用这种方式制作广告的厂商最多,例如,全计算机制作的动画广告《米其林轮胎》《可口可乐》《脑白金》《康泰克》《耐克》等。(见图 2-37)

图 2-37 《米其林轮胎》《可口可乐》《耐克》电视动画广告片

动画广告中一些画面有的是纯动画的,也有实拍和动画结合的。在表现一些实拍无法完成的画面效果时,就要用到动画来完成或两者结合。如广告用的一些动态特效就是采用 3D 动画完成的,我们所看到的广告,从制作的角度看,几乎都或多或少地用到了动画。近几年来,很多高科技产品都是以三维动画结合实景明星的演出方式来推销商品,如计算机、手机、电视、药品等产品,一般效果都不错。

电视动画广告片给观众的第一印象都是画面活泼、颜色鲜艳,它可以很直接地把产品呈现在观众眼前,使观众印象深刻,并产生购买的欲望。另外,好的动画广告必须充分掌握商品的特色及市场的动向,表现手法要有创意及新鲜感才能打动观众的心。拍摄技法粗糙、画面凌乱、毫无创意的电视动画广告片不但不会得到观众的喜爱,反而会遭到市场的淘汰。

动画广告的长度一般是 15 ～ 60 秒,近年来有些电视动画广告片都以明星或歌星的形象再配合动感的 MTV拍摄手法及三维动画的立体特效来呈现商品的现代感以吸引年轻人,效果有些还不错,因此电视动画广告片的发

展空间还是很大的。

2．电影动画广告片

电影动画广告片与电视动画广告片的区别主要体现在拍摄阶段。电视动画广告片采用计算机扫描上色及合成音乐，最后做成播放带；电影动画广告片则是用底片拍摄，经冲印 A 拷贝（工作带）剪辑后，再结合光学声带，经过计算机处理，使整部影片的色调能够统一，冲印有声彩色 B 拷贝，就可以在电影院上映了。

电影动画广告片一般的长度为 1 ～ 3 分钟，虽然可以更详细地表达商品的内容，但因为制作费用比较高，而观众数量有限，因此目前它的市场并不乐观。但也有大型企业以电影规格拍摄动画广告片，再利用计算机剪辑成电视播出版本，就可以在电影及电视中同时播放了。

3．公益动画片

利用动画来传达环保、交通、教育等公益主题的影片一般称为公益动画片。制作公益动画片应该以简洁明快的方式表达影片主题，如果能够配合创新的造型及动听的音乐或歌曲，那就能更好地加深观众的印象，引起他们的共鸣，达到公共政策宣传的最大效果。

如为弘扬传统文化、传播核心价值观的公益动画广告《梦娃》系列，共 8 集，以天津泥人张作品中的"梦娃"形象为依托，从"国是家、善作魂、勤为本、俭养德、诚立身、孝当先、和为贵"七个方面对社会主义核心价值观进行生动解读。《梦娃》公益广告通过手机、计算机、电视、广播等多终端载体广泛传播，引起社会各界的高度关注，观众反响强烈。（见图 2-38）

✛ 图 2-38　中国公益动画广告《梦娃》

（二）MTV 动画

MTV 动画由音乐 VCD 传播发行，也多通过电视媒体播放。MTV 是 music television 的缩写，意为音乐电视，是比较时尚流行的音乐表现形式，讲究音画结合，画面对乐曲及歌词的意境渲染有着极强的促进作用。近几年动画作为影像元素也成为 MTV 的一种特殊形式，根据主题音乐的风格不同，或活泼有趣，或前卫时尚。林依莲的《纸飞机》、新裤子乐队的《我爱你》（黏土动画）、日本恰克与飞鸟的 *On Your Mark* 等都是此种动画形式的作品。（见图 2-39）

（三）游戏动画

随着计算机图形图像技术的发展和个人计算机的逐渐普及，电子游戏经历了从卡片机到家庭平台，从黑白平面游戏到彩色立体乃至完全模拟真实世界的高智能游戏阶段。游戏场景也发展到今天近乎真实事件及智能模拟的丰富、逼真的游戏空间。今天的次世代高端游戏由三个关键环节构成：科学系统的游戏项目策划、高智能及高仿真度的游戏引擎和高水准的三维游戏内容。

❂ 图 2-39　日本 MTV 动画短片 *On Your Mark*

作为游戏的附属物，主要在游戏发行的前期上市，用以推广游戏的销售。游戏动画大多采用先进的动画图像技术，作品虽短小，但场面宏大，制作精良，紧张刺激，画面逼人耳目，极具冲击力，是受年轻一代关注的动画类型。

（四）教学动画

教学动画是用于模拟演示课堂教学内容的动画，制作过程相对简单，无镜头的复杂运动，不涉及夸张变形，直观有效，可以显著提高教学效率，加深学生对课程的理解，是一项新兴的电化教学新手段。现代的计算机科技加速了动画教学片的快速成长，包括工程、医学、科学、自然、生物学等以前很难摄制的教学片，现在都可以运用计算机动画来完成，因此教育动画片未来的发展将是无可限量的。

（五）虚拟角色动画

用虚拟现实及动画技术制作的近乎完美的栏目主持人、企业吉祥物等虚拟角色，采用先进的 Computer Graphics 数码动画技术，制作出的动画形象逼真，且可以进行各种动作及形式的变换。

（六）其他方式

片头动画创意制作是指在影视节目前的一个简短的动画展示。长度一般在 15 秒以内，通常用节目内容中典型的片段和三维动画或后期特效组合演绎而成，是对整个节目的浓缩与概括，使受众对节目内容一目了然。片头动画的作用在于营造气氛、烘托气势。对整个节目具有非常重要的作用。随着动画技术的发展，片头动画有了更新、更高的要求。

1．电影、电视的片头动画

电影、电视的片头动画可以将剧中人物动漫化，制作成简短的片头，也可以是精彩剧情的合成，让观众对剧集有深刻的印象。或是频道、栏目包装动画，例如《大风车》《相约星期六》及中央六套许多动画制作的栏目包装；影视剧的片头、片中和片尾的动画，例如《罗拉快跑》《青涩恋爱》等。（见图 2-40）

❂ 图 2-40　影片中的动画《罗拉快跑》《青涩恋爱》

2．综艺节目的片头动画

综艺节目的片头动画相对简单，通常是剪辑节目中的一些精彩画面，在画面基础上加一些三维动画，使整个片子更具有看点。

分析这些动画类型的实用短片，它们大致都具备以下特点：创作的精良、个性的彰显、受众的认可、收益的成功。对于动画的分类，我们只是进行了粗略的划分，很多动画形式都是相互交叉、相互融合的，所以有些类型无法准确地界定或局限。我们可以在综合完上述分类后，自己再总结划分。

第三节　按叙事形式分类

随着动画片艺术工业的发展以及各种文化的相互影响，动画的叙事形式由最早的幽默活动漫画短片向后来的剧情动画长片发展，是经历了多种文化渗透的过程而产生的叙事形式。

一、文学性叙事形式

文学性叙事形式具有小说、诗歌、散文等性质。这类影片没有一条戏剧冲突的主线，通常是围绕主人公或某个事件的生活线索展开故事，注重细节的刻画，而不注重编造情节和冲突。同时它还具有可读性，即具有细腻的内心刻画、准确微妙的细节刻画以及内涵丰富的生活信息量。

文学性叙事形式一般分为块状和线性两种。块状的文学性叙事形式不强调时间的先后，不注重因果关系；线性的文学性叙事形式是根据时间的先后顺序来讲故事，注重因果关系。

（一）块状文学性叙事

《回忆点点滴滴》是典型的块状文学性叙事形式，该片没有按照时间先后顺序来讲故事，而是运用隐喻伏笔的手法把女主人公的回忆到思想感情的成长过程表现出来，在回忆与现实交错间，将支离破碎的小故事一气呵成。整个影片运用动画语言的刻画技巧表现文学般细腻描述，反映复杂的人物性格、细腻的情感变化、微妙的心理活动及其内心状态。片中到处洋溢着细腻的文学韵味，我们不仅感受到动画片特有的视觉审美意境，而且同时了解到丰富的人性情感和文化知识。为了力求真实，导演把过去的社会背景、风气、流行事物都一一重现在观众眼前。虽然背景不尽相同，但小学生的往事总是十分相似，我们或许也能在这部片子中找到往昔的回忆。这类影片还有《龙猫》《梦幻街少女》等。（见图2-41）

🔺 图2-41　日本动画影片《回忆点点滴滴》

（二）线性文学性叙事

《小蝌蚪找妈妈》是典型的线性文学性叙事形式，整个故事的开始、发展、结尾都是按照时间的先后顺序展开的。我们在片中不仅看到了中国画的笔情墨趣，看到了对小蝌蚪情感的细腻刻画，而且同时能够体会到影片的文学性。该片故事情节简洁易懂，画意、诗情、哲理三方面同时具备，是典型的文学性叙事形式的动画作品。

二、戏剧性叙事形式

戏剧性叙事形式是按照传统戏剧结构讲故事，强调冲突、戏剧性的因果联系。美国动画就是这种叙事形式的典型，如剧作结构一般使用起（开始）、承（发展）、转（高潮）、合（结尾）的结构方式进行叙事。从迪士尼公司1937年上映的第一部长片剧情动画《白雪公主》，到至今出品的《虫虫特工队》《花木兰》，再到梦工厂的《埃及王子》《小马王》等作品，除了故事结构是严格意义上的遵循传统戏剧冲突规律外，还体现了戏剧性叙事形式的动画片所特有的规律性。

动作刻画强调逼真的表演风格，例如，《美女与野兽》《超人总动员》中动作设计写实逼真，夸张变形等经典的动作规律只在作为陪衬的动物身上保留着，主角人物极少使用。

音乐渲染主题情感，例如《埃及王子》的第一个段落，从希伯来人受苦受难的情景，到躲避追杀的母子、骨肉别离的场面、尼罗河奇遇以及公主救难，催人泪下的音乐与歌词将画面动作的情绪推向极致。《哪吒闹海》由"出世""闹海""自刎""再生""复仇"这五场戏组成，其中"自刎"这场戏是情节发展的转折，也是哪吒成长过程的一个转折。创作者通过细腻的动作，采用反复烘托、渲染、对比的手法，再加上中国传统乐器琵琶、二胡的配乐，宏大而悲壮的音乐将剧情推到了高潮，也将观众的悲愤心情推到了高潮。在哪吒自刎倒地而亡后，音乐变得舒缓而悠扬，使观众的情感得到了缓解和释放，也同下一场戏开始时嘈杂的敲锣打鼓声形成了鲜明的对比。（见图2-42）

⊕ 图2-42　中国动画影片《哪吒闹海》

动画片中假定性的合理性与真实感不但让片中的惊险与奇迹具有特殊的感染力，而且让观赏者的内心得到极大的满足与宣泄，可以说煽情、惊险、奇迹、冲突是戏剧性动画片的主要叙事特点。尤其表现惊险是动画得天独厚的优势，特别是在戏剧性动画片中创造紧张感和冲击力更为突出。影片《小马王》中军官带领捕马者对小马王进行第三次的追捕中，小马王在绝境上的凌空一跃，其紧张感与刺激性不言而喻。

三、纪实性叙事形式

纪实性动画片在这里是一个相对的概念，之所以称其为"纪实"，是它在内容方面有具体的时代背景，或者以真实事件为创作动机，形式上更写实逼真，时间和空间的演变更加符合自然的规律。《种树的人》叙述了一位具

有现实感的普通人的不平凡的创举,类似人物传记性质的故事。《草原英雄小姐妹》是根据内蒙古乌兰察布市达茂联合旗两位蒙古族小姑娘龙梅和玉荣冒着风雪抢救公社羊群的真实事迹编写的,这也是我国动画史上第一部采用写实的真人真事题材的动画片。

纪实类型的动画片所描写的故事具有现实感和时代的烙印,揭示的是社会性现象和问题,作品中塑造的人物具有强烈的生存主张和特有的品质以及现实责任感。相对于前两类动画片的结局,纪实性动画给人留下的是震撼、感伤和同情,但更多的是思考、反省和认知,是完全另外的一种审美体验,这种审美常常是对人格的敬畏和感叹。例如,《萤火虫之墓》讲述的就是第二次世界大战中的日本两兄妹在战争中的悲惨命运。影片通过对主人公小女孩种种细节的刻画,将这个命运悲惨的小女孩可怜可爱、坚韧不拔、善解人意的人物形象刻画得精准到位。生活对于这个4岁的孩子是如此的残酷,而她却怀着感激之情离开了这个世界。这种丰富的生命内涵使得观众产生复杂的心理冲击而不由得伤心泪下,同时留下不平静的内心思索。(见图2-43)

✪ 图2-43 日本动画影片《萤火虫之墓》

从以上所举的例子可以看出,纪实性动画片的故事都贴近社会,贴近生活,走的是现实主义的创作路线。

四、抽象性叙事形式

在抽象性叙事形式里,它不以讲故事为主,基本没有故事情节,甚至连一个具体的形象也没有,表现的是多种图形的运动和变化或者是哲学内涵和诗意境界,以及对音乐的诠释。代表作品有奥斯卡·费辛杰的《研究第五号》至《研究第十二号》、玛丽·爱伦·布特的《光的节奏》、诺曼·麦克拉伦的《线与色的即兴诗》等。(见图2-44)

✪ 图2-44 诺曼·麦克拉伦的动画短片《线与色的即兴诗》

在有的动画景物设计中,抽象类风格常以极简单的符号、色块和点线面的结合来衬托与突出镜头中的人物。在动作设计上,抽象类风格的动作常常表现得极为夸张,完全不符合物理学原理和自然规律,但是正因为创作人员摆脱了思维的束缚,常常可以构思出具有强烈喜剧效果的场景。

第四节　按艺术性质分类

　　动画片在叙事形式上或传播形式上通常是相互交叉的,我们按动画的艺术性质又可以分成商业动画、实验动画和实用短片。

　　在动画刚开始发展时,没有哪一种技巧或风格的动画制作是独领风骚的。但是,当动画制作开始脱离个人创作并进入资本体制商业运作下的生产模式时,华特·迪士尼所运用的赛璐珞片多层次繁复背景与色彩缤纷的讲故事的"卡通动画"就成了商业动画市场的主流,而把其他风格、形式、技巧的动画制作方式推向了非主流的位置——也就是所谓的"实验动画"。同时发展的还有一些实用短片,如广告、游戏、教学片之类。

一、商业动画

　　商业动画的发展主要体现在两个方面:迪士尼公司的成立和发展,以及迪士尼公司之外的美国动画及其他国家动画的发展。

　　迪士尼公司的成立和发展使之成为国际知名的卡通动画中心。最初迪士尼公司是以艺术的号召为成立的目标。但后来,初期的研究和发展精神渐渐变质,逐渐走向以观众品位为主的趣味写实风格。到了20世纪20年代,迪士尼片厂开始致力于发展大众化的卡通动画。迪士尼呈现给观众的世界是五彩缤纷而迷人的,作品大多采用家喻户晓的童话故事为题材,内容不外乎是王子、公主之类,以动画电影的特有条件,配上富丽炫目的色彩、优美动听的音乐、极力呈现人工化的温情世界,并且作品颇具教育性,标榜提高儿童的情操,因此很轻易地就获得儿童及家庭观众的喜爱。美国政府也力捧迪士尼,将其影片作为文化宣传,推销到全世界去,这样迪士尼动画就所向披靡地在全世界影坛占领商业领导地位,形成了商业动画市场的主流。

　　迪士尼动画成功的模式也使得迪士尼之外的其他美国动画公司纷纷效仿。华纳卡通制作出了《兔宝贝》《蝙蝠侠》《超人》《铁巨人》。现今执美国电视卡通事业牛耳的汉纳·巴贝拉公司几乎垄断全美的电视市场,我们耳熟能详的电视卡通片《摩登原始人》《瑜伽熊》就出自该公司之手。另外,还有影响深远的"美国联合制作公司"制作的《马古先生》;后发制人的米高梅公司,作品有《汤姆与杰瑞》《勇敢的鼠妈妈》等;福克斯公司的《加菲猫》《鬼马小精灵》《冰川世纪》等;与迪士尼共争商业动画天下的梦工厂,代表作品有《埃及王子》《小马王》《怪物史莱克》《辛巴达七海传奇》等。梦工厂的出现是对迪士尼公司一个极大的威胁,同时也促使了迪士尼动画的现代化。美国动画所包含的天真的视觉效果、清晰易懂的玩笑幽默,以及条理分明的技术表现,构成了强烈自主的动画风格,他们极少批判人类的失败、社会状况,或者是心理纠葛,认为电影应该跟着大众的流行走,形式和内容不用太复杂,电影中的道德观也很单纯,那就是善良必定战胜邪恶。可以说美国动画是当今商业动画的霸主。

　　大型影院动画片不仅是一个篇幅和制作规模的问题,也是高品质的艺术质量和精湛的技术水平的象征。赛璐珞片的发明,标志着动画片制作向大规模工业生产的转型,也使得迪士尼公司创造的美好梦想成为可能。彩色胶片与录音技术的成熟,使得《白雪公主》成为一部经典的动画电影,这部历史性作品是动画艺术和技术的巅峰标志。1937年,圣诞节之前的第四天,在好莱坞最有影响力的卡塞剧场放映结束时,所有观众都站起来鼓掌,影片的精良制作和艺术感染力令观众惊奇。人们开始重新审视动画艺术的美学体系,并奠定了后来的国际化动画产业竞争的基调。当时动画产业面临许多挑战和机遇,多元文化开始出现相互渗透的苗头。迪士尼公司率先迎接时代变化的浪潮,用事实刷新了动画的叙事形式和本体语言定义,使得动画片成为一种独立的艺术形式和商业

文化形态。迪士尼公司不断推出新的影院动画剧情片,有效地扩大了商业动画的影响力。流行至今的作品包括《木偶奇遇记》和《幻想曲》(1940 年)、《小鹿斑比》(1942 年)、《音乐与我》和《南方的歌》(1946 年)等,更重要的是这种生产方式和艺术规律还在延续。

日本的动画公司一直保持着对传统动画工艺的探索,始终将计算机技术置于后期加工技术的服务地位。其中,宫崎骏领导的以"吉仆力"为品牌标志的影院动画片个性鲜明,深受专家和观众好评。影院动画一直以来在借助孩子的力量抗衡电影,特别是日本动画片在策划阶段就在打这个主意,他们赠送首映式入场门票给小孩子,目的是为了换得两个以上大人的票房收入。日本有影响力的影院动画片包括《太阳王子》(1968 年)、《大提琴家》(1982 年)、《风之谷》(1984 年)、《天空之城》(1986 年)、《柳川堀割物语》(1987 年)、《萤火虫之墓》(1988 年)、《魔女宅急便》(1989 年)等,20 世纪 90 年代之后《回忆点点滴滴》《红猪》《侧耳倾听》《龙猫》《平成狸合战》《幽灵公主》等,是大家熟悉的作品,动画票房收入相当可观。尤其值得关注的是,2001 年的《千与千寻》在上映后的短短几个月之内,票房收入就超过当年《泰坦尼克号》在日本的票房总收入,这正说明了动画产业在日本有着举足轻重的地位。

在美国动画占领商业动画霸主的同时,俄罗斯、欧洲、中国、日本等国家和地区的商业动画也有着各自的发展,我们将在下一节中给大家做详细的介绍。

二、实验动画

实验动画其实是包含两种不同类型的动画"实验":一是形式上的"实验",比如用各种材质做的实验;二是内涵上的"实验",也就是除了形式上的实验外,在动画的内容上做的创新和研究。当然,所谓的"实验",在动画发展史上未必一定是"前卫"——走在时代(主流)的前端,反而是以和主流的"卡通动画"做相反对比之后得到的结果,"实验动画"因此包含了极为前卫的"抽象动画"。第二次世界大战爆发前,实验动画的发展以欧洲为主要场所;第二次世界大战爆发后,实验动画在美国东西两岸分别展开历史的新篇章。

早期的实验动画和抽象动画大体上都是结合抽象几何图形与旋律性的古典音乐作为其表现的媒体去做动态的研究。例如,瑞典的维京·伊格林的《斜线交响曲》是一部经过精确分析与设计的实验电影,展示出时间、节奏与整体结构的音乐性及其因明暗与方向变化而产生的运动感;德国的奥斯卡·费辛杰的抽象动画都是配上著名的交响曲,所以可以看成是利用抽象的形状在空间与时间的变化来诠释这些名曲,代表作品有《研究第五号》至《研究第十二号》;美国东岸的玛丽·爱伦·布特早期的抽象电影都是根据数学公式去做出不断变化的光影、线条、形状、颜色与色调,这些东西的翻滚、竞逐随着音乐伴奏而更显醒目,代表作品有《光的节奏》《同步色第二号》《抛物线》等。还有很多从事实验动画的创作者,他们都在各自的领域实验和创作着,为提升实验动画的地位做出了不懈的努力。当然,非抽象性的实验动画也有以较传统的图像作为其叙事题材的。

但是到了 20 世纪 60 年代以后,实验动画在形式上与内涵上则有着不同的发展方向。动画创作者不再以线性的图像来创作抽象动画,而是以纯物质的抽象性来进行动画乃至实验电影的创作,并对电影的本质进行探讨,这时期实验动画的发展大抵以美国为主。例如,美国动画家布里尔的电影常喜欢用单格技巧、快速蒙太奇的技巧及拼贴动画的方式,以纯抽象动画的动态变化来探讨人类视觉心理与生理的极限点;康拉德以探索电影的终极能源——放映机的投射光——为其动画的主体。他 1965 年创作的作品《闪烁》是以一连串的黑画面与白画面交错结构生成,再加以不同模式的变化;保罗·夏瑞兹的实验动画 *NOTHING* 就是用闪烁的单格画面或单格颜色所形成的快速蒙太奇效果,对电影的间歇运动、色彩的时间关系、影像的先后次序等电影本质加以探索。

除了直接利用动画来探索电影过程的本质外，另外一个流派则是借由超现实的绘画做动态变化来探索潜意识非叙述性的内在逻辑。像哈利·史密斯自 20 世纪 50 年代开始，使用超现实拼贴的技法营造出一种诡异的神秘气氛，让观众进入自我意识流的状态中，如《魔奇特色》。同时还有卡门·达文诺、杰若姆·希尔、拉瑞·乔登等动画工作者，他们都以持续实验动画的精神独立探索动画或电影的本质。来自绘画或其他领域的美学发展也不断影响实验动画的发展，并借由各独立动画工作者的作品而发展出新的动画风格与形式。就操纵单格画面与连续画面的时空关系而言，实验动画的"实验"直指电影（及动画）本质的核心，也可以说是大大拓展了实验动画的新领域。除了欧美等一些国家制作实验短片外，也有很多亚洲国家创作了很多的艺术短片，如中国、日本、韩国、马来西亚等，其中以韩国发展较快。

实验动画从形式到制作无拘无束，给了动画艺术家一个极其广阔的创作空间，泥土、糖果、珠子、水墨、毛线、折纸、铁丝、木头甚至是橘子皮都成了艺术家创作的工具。而内容题材上的多样化更是给了动画艺术家们一个深入思考的机会，他们反映当代人的生活状态、社会的善良与丑恶、哲学上的思考、历史与未来、时间与空间等题材。短而精、精而广、广而深是实验动画的特色。总结这些抽象或前卫动画工作者的特质，可以说他们都是在主流之外独立构思、设计、拍摄、完成自己作品的作者。他们都具有独立性、原创性，并利用美学探索问题（纯美学或非美学的问题）。他们制作出来的实验动画与商业动画最大的区别在于：他们不以盈利为目的，不着重于在电影院、电视上播放，因而使其在功能上、表现上与商业动画有着较大的区别。在国外的动画电影节中，实验动画大放异彩，而越来越多的大型电影节如奥斯卡、戛纳等也已经重视艺术性实验短片的存在。目前在我国，没有形成实验动画的创作群体和媒体播放的渠道，有创作、经济、观众接受方面的各种原因，但我国实验性质的艺术短片最终会通过大家的努力走上正轨。

动画的这种分类只是认识动画的一种方法，很多动画形式都是相互交叉、相互融合的，所以有些东西无法准确地界定，我们可以在综合学习完上述分类后，自己进行总结划分，更为重要的是我们要去了解各种动画技术形式的特点，以及前人已经达到了怎样的艺术高度，我们如何在此基础之上创作出更有新意的动画作品。

思考与练习

1. 根据不同技术形式的动画片，论述其艺术特点。

2. 动画基本分类的主要特征是什么？

3. 试举例说明新媒体带给动画片形式与内容的影响。

4. 动画片的主要传播形式有哪几种？

5. 影院动画片的长篇片长一般多少分钟？试举例说出你最熟悉的几部片子的名字。

6. 一部优秀动画片必要的三个条件是什么？

第三章
动画的风格与流派

学习目标

通过介绍中国、美国、日本等国家的动画的艺术特征，引导学生了解动画的风格与流派。紧密结合各国的本土文化和政治、经济以及当时的文化思潮，认识动画艺术的创作规律，从而对各国的动画发展及流派有全面客观的认知。

学习重点

了解中国动画、美国动画、日本动画的风格与流派。

世界动画电影在发展过程中由于受到各国文化艺术发展状况、艺术思潮的变更、政治经济等诸方面社会因素的影响以及艺术家个人艺术观的不同，出现了许多不同的风格和流派。在动画观赏中，各国不同的文化背景往往形成不同的审美取向与创意、创作风格。

第一节 中 国 动 画

一、中国动画发展概况

中国动画电影作为一门新兴的综合艺术，自20世纪20年代初开创以来，历经了艰难曲折的发展历程，大致可分为以下5个时期。

（一）萌芽与探索时期（1922—1945年）

1918年，随着《从墨水瓶里跳出来》等美国动画片陆续进入上海，动画片让身处半殖民地半封建社会的中国人深深着迷。抱着创造中国人自己的动画片的信念，以万籁鸣、万古蟾、万超尘、万涤寰为代表的第一代中国动画人应运而生，成为中国动画片的鼻祖。从1922年开始，万氏兄弟在上海先后制作了多部动画广告片，他们从美国动画片中获得启发，研究动画的制作技术和拍摄方法，终于解开了早期卡通动画电影的秘密。经过数年的探索，1926年，中国第一部颇具影响的动画片《大闹画室》问世，揭开了中国动画史的第一页。此后，万氏兄弟不辞辛苦、坚持不懈地致力于中国动画的创作，1935年推出中国第一部有声动画片《骆驼献舞》。

20世纪40年代，万氏兄弟又创作了中国动画第一部长片《铁扇公主》，本片一经推出便大受欢迎，发行远及

东南亚和日本地区，为中国动画进军亚洲乃至国际市场打响了第一炮。（见图3-1）

● 图3-1　中国第一动画长片《铁扇公主》剧照

此后，一批宣传抗战的动画片，如《马儿号》《保家乡》等也应时而生，成为呼应社会、唤起民众的宣传片。由此可见，中国动画片在创作初期虽然起步艰难，但是第一批动画人通过百折不挠的学习和坚持不懈的探索，终于创作出具有民族特色并与时代紧密相连的动画片，走出了中国动画坚实的第一步。

（二）稳定发展时期（1946—1956年）

1949年新中国成立后，东北电影制片厂开始了动画片的创作。当时的动画影片主要有这样的特点：在题材上，以童话故事服务于少年儿童，拍摄了《小猫钓鱼》（1952年）等动画片；在风格上，踏上民族化的道路，制作了木偶片《神笔》（1955年）、动画片《骄傲的将军》（1956年）；而在技术上，由黑白片向彩色片转化，摄制了中国第一部彩色木偶片《小小英雄》（1953年）、第一部彩色传统动画片《乌鸦为什么是黑的》（1956年）。（见图3-2）

● 图3-2　中国动画片《小猫钓鱼》《骄傲的将军》《乌鸦为什么是黑的》剧照

（三）繁荣时期（1957—1965年）

1957年，上海美术电影制片厂建立，这是中国第一家独立摄制美术片的专业厂。厂长特伟在第一时间提出了"走中国民族之路，敲喜剧风格之门"的创作理念，开启中国动画从传统文化艺术中汲取营养、力求表现出中国独特风格的新时期，并取得了骄人的成绩。在动画片《骄傲的将军》中，将军的脸谱借鉴了京剧的人物造型，动作设计上采取京剧的程式，片长仅30分钟的剧情里充溢着浓郁的民族气息，给人以耳目一新之感，对当时动画片的民族化探索起到了极大的鼓舞作用。

同时，中国的动画艺术家们积极致力于开拓动画艺术表现手法的领域，提高动画表现技艺。1958年，中国第一部剪纸片《猪八戒吃西瓜》出炉，为中国动画增添了一个富有鲜明民间艺术特色的新品种。1960年，折纸片《聪

明的鸭子》以情趣盎然和生动活泼的特色为中国动画再添一笔浓墨。同年,水墨动画片《小蝌蚪找妈妈》的诞生震惊了整个世界影坛,也为世界动画影坛增添了最能代表华夏风范的新片种。该片获得 1963 年瑞士第 41 届洛迦国际电影节短片银帆奖,随后又屡获殊荣。水墨动画的魅力再次证明了"只有民族的,才是世界的"这一至今仍被人们反复提及的艺术创作理念。

20 世纪 50 年代末到 60 年代中期形成了新中国动画发展的第一个高潮,这一时期也是民族风格逐渐走向成熟的阶段。其中扛鼎之作当属动画片《大闹天宫》上、下集(1961 年和 1964 年),影片在造型、设景、用色等方面借鉴了古代绘画、庙堂艺术、民间年画的特色,同时又融入了中国传统戏曲的表演艺术,使家喻户晓的孙悟空形象跃然银幕。(见图 3-3)

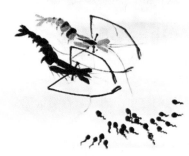
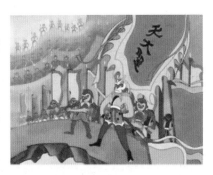

➊ 图 3-3 中国早期动画片《猪八戒吃西瓜》《小蝌蚪找妈妈》《大闹天宫》剧照

(四)复苏时期(1976—1989 年)

1966—1975 年这一时期的中国动画事业受到了严重阻碍,发展缓慢。从 20 世纪 70 年代末至整个 80 年代,我国的动画事业迎来了第二个春天。动画人秉承创造"民族风格"的道路,以更大的热情投入题材内容、艺术形式和制作技巧等方面的开拓。同时由于改革开放的良好契机,中国动画业通过积极对外交流,借鉴国外经验,呈现一派生机盎然的景象。1979 年,中国第一部彩色宽银幕动画长片《哪吒闹海》问世,这部被赞为"色彩鲜艳、风格雅致、想象丰富"的作品代表中国动画片创作新的崛起。这 10 余年间,全国共生产电影动画片 219 部,产生了一批代表中国动画片创作新高度的优秀影片,如《雪孩子》(1980 年)、《猴子捞月》(1981 年)、《天书奇谭》(1983 年)、《鹬蚌相争》(1983 年)等。而一大批长篇多集电视动画片的问世也吸引了大量不同年龄层次的观众,其中包括《葫芦兄弟》(1987 年)、《邋遢大王历险记》(1987 年)、《黑猫警长》(1984—1987 年)、《阿凡提的故事》(1981—1988 年)等。其他如寓意深刻的《三个和尚》(1980 年),巧妙构思、针砭时弊的《超级肥皂》《新装的门铃》(1986 年)等也都达到了很高的水准。(见图 3-4)

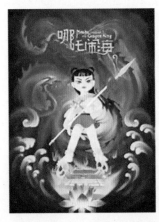

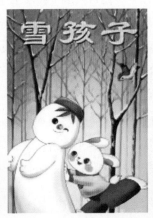
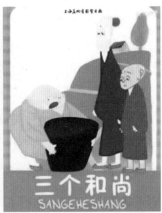

➊ 图 3-4 中国动画片《哪吒闹海》《天书奇谭》《雪孩子》《三个和尚》

这些"实验动画"代表着现代艺术理念对中国动画的影响，增加了中国动画新的风格样式，是创作者独立探索、个性创作的体现。在这一时期，中国动画开始了系列片制作，为即将到来的转型期做准备与铺垫。

（五）中国动画的转型、发展期：20 世纪 90 年代至今

1．20 世纪 90 年代的中国动画

20 世纪 90 年代中国动画走上了有别于传统的新路，也是中国动画发展的转折期，从 1989—1999 年 10 年期间共出品了 254 部动画片。在这一时期，市场经济时代的开始加快了国内动画加工业的发展，国内动画相关制作公司和单位如雨后春笋般涌现，动画从业者队伍不断加大，与国际动画从业者、动画公司的交流开始频繁，引进、学习最新动画技术、管理模式和商业模式，加大了国内动画片生产，动画产业的竞争逐渐激烈起来。

1）动画产业发展的政策支持

改革开放以来，中国动画业发展步入市场经济时代。从 20 世纪 80 年代后开始，中国动画业发展深受美国、日本等国家动漫"文化侵入"的影响。国内创作生产的动画数量远远满足不了当时国内市场的需求。到 90 年代后，国家开始重视发展动画业，出台了一系列对于动画业的扶持政策，吸引了众多的动画相关制作单位和动画从业者加入行业，中国动画业开始发展起来。

90 年代之前，我国对动画实行"按计划生产、统购包销"政策，严重限制了中国动画事业的发展。1990 年国家广电总局召开了首次全国动画联席会议，听取了各电影厂联合提交的《关于发展我国动画电影事业的汇报》，并提出了三点建议和希望：要加强合作，发展横向联系；要大力发展动画系列片；要繁荣民族动画影片。在这次会议上提出的"扩大对外交流，设法承接国外来料加工"和"大力发展动画系列片"的工作方针对中国动画产业的格局产生了决定性的影响。

中国的动画家们认为：在新时期、新的传媒形式不断发展的情形下，必须发展系列动画，才有可能在外来动画的压力下寻求一条发展道路。1996 年，中宣部和新闻版署联合启动"中国儿童动画出版工程"（即 5155 工程），建立起华东、华北、中南、东北、西部 5 个动画出版基地。

2）上海美影厂改革探索

从 20 世纪 90 年代开始，国家文化产业相关政策开始调整，取消了动画业的统购统销制度，上海美影厂开始进行尝试体制改革，而原本上海美影厂享受的是国家的固定拨款及定价收购。这突来的情况对于上海美影厂自身发展来说是一个极大的打击。同时随着老艺术家等前辈们的退休，动画创作上后备力量不足，厂内动画片的创作和生产持续低下，"中国学派"由此也慢慢开始没落和沉寂。

在国内市场经济的推动下，上海美影厂从沉寂中走出，加大了对外合作与交流，厂内开始新的探索改革，从之前只负责制作动画影片向开始考虑动画前期策划、投资、制作、发行、营销等全面制片管理模式转型，这对当时的上海美影厂来说无疑是艰辛的。在 1995 年，上海美影厂摄制完成了 13 集剪纸片《十二生肖》，这部作品是自筹资金、自行发行、版权归上海美影厂所有的中国美术电影全面推向市场化下的第一部美术片。完成了中国美术电影长达 45 年计划经济体制到市场经济体制的根本改变，实现了中国美术电影史上一次质的飞跃。

上海美影厂与上海教育电视台、上海华侨文化交流公司联合制片，摄制完成了百集动画系列片《自古英雄出少年》（1995 年），讲述古今中外名人成长的故事，体现优秀人物思想品德与崇高精神。这部作品是由上海美影厂自筹资金、自行开拓市场，也是当时中国第一部向社会公开筹集资金摄制的系列动画片，迈出了市场经济探索的第一步。（见图 3-5）

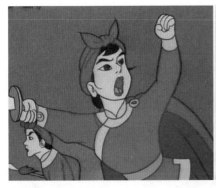
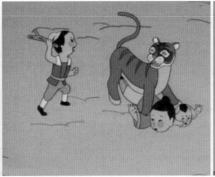

↟ 图 3-5　中国百集动画系列片《自古英雄出少年》

　　上海美术电影制片厂制作的大型动画影片《宝莲灯》（1999 年）该片改编自神话故事《沉香救母》,片长 83 分钟,历时 4 年制作,这是上海美影厂在 80 年代后推出的又一部动画长片,也是中国美术电影进入市场化模式后探索、尝试制作的第一部影院动画片。上海美影厂的动画创作人员开始了解国际上动画的制作流程,影片在艺术风格与制作技术上都进行了新的尝试。（见图 3-6）

↟ 图 3-6　中国动画影片《宝莲灯》

　　由上海美影厂在 2001 年打造的国内第一部音乐系列动画片《我为歌狂》的市场化成功运作,为后期发展积累了宝贵经验。该片是针对青少年学生群体制作的中国首部青春校园动画,创造了收视高峰,周边产品也变得空前火热起来,衍生品的利润占了总利润的 2/3。这部动画片从内容到形式上已经开始考虑国内动漫受众群体的心理需求。

　　经过厂内不断调整,在 2008 年,上海美影厂投资百万翻拍了经典之作《葫芦兄弟》,将原来总长度 130 分钟的动画系列片剪辑成 8 分钟的动画电影,进行了部分的画面修复和重新配音的工作。凭借这部经典动画片的口碑和宣传等,最终收入 850 万元的票房。在后期宣传和推广上更是与上海文广集团强强联手,通过借助 SMG 这个大平台的丰厚媒体资源,为影片在互联网、电视和手机等平台进行了全方位宣传、推广和互动等。动画电影《葫芦兄弟》的票房表现是上海美影厂在新时期下经过调整后走向市场化道路的一次尝试,也是一次新突破。

　　转型中的上海美影厂也出现了一些问题。作为国营单位体制改革的上海美影厂,优势与劣势一直共存。上海美影厂试着在动画电影创作、生产方面下大力气,每年约有 1 ～ 2 部规划,后期相继创作的《帅狗黑皮》（2005 年）、《西岳奇童》（2006 年）、《勇士》（2007 年）、《葫芦兄弟电影版》（2008 年）、《马兰花》（2009 年）、《黑猫警长》（2010 年）、《西柏坡》（2011 年）和《少年岳飞传奇》（2012 年）等,虽然一直坚守中国传统动画艺术风格,专注民族民间特色的各种类型题材。2012 年后,翻拍了国宝级动画片《大闹天宫 3D》,最终票房逼近 5000 万元,满足了不同的观众需求。这个重新修复版的经典名作似乎又给了我们一些希望,但上海美影厂绝不能仅仅靠着翻拍旧作来塑造企业新画面、新形象,我们还需要更多的经典之作再现。（见图 3-7）

⊕ 图 3-7 中国动画影片《西岳奇童》《葫芦兄弟电影版》《黑猫警长》《少年岳飞传奇》

3）动画创作

随着我国改革开放的步伐加大，国内动画业的发展也受到积极的影响。国内的动画相关企业与动画从业者加大了与国外优秀动画企业的合作与交流，数字技术的广泛应用取代了传统手工绘制等方式，大大节约了动画生产成本，提高了动画制作效率。国产动画转向生产动画电视系列片为主，出现了系列化、连续化、大型化的国际潮流。

这一时期，中国生产的优秀动画长片有《马可波罗回香都》（2000 年）。优秀短片有《鹿与牛》（1990 年）、《雁阵》（1991 年）、《医生与皇帝》（1990 年）、《抬驴》（1981 年）、《眉间尺》（1991 年）等。优秀系列动画片有《大盗贼》（1989 年）、《舒克和贝塔》（1989—1992 年）、《葫芦小金刚》（1993 年）、《蓝皮鼠与大脸猫》（1993—1994 年）、《哭鼻子大王》（1994 年）、《大头儿子和小头爸爸》（1995 年）、《1 的旅程》（1997 年）、《傻鸭子欧巴儿》（1997 年）、《学问猫教汉字》（1998 年）、《海尔兄弟》（1998 年）、《怎么来的》（1998 年）、《西游记》（1999 年）、《猫咪小贝》（1999 年）、《霹雳贝贝》（1988 年）、《的笃小和尚》（2001 年）、《中华传统美德故事》（2000 年）等。（见图 3-8）

⊕ 图 3-8 中国动画系列片《大盗贼》《蓝皮鼠与大脸猫》《大头儿子和小头爸爸》《西游记》

20 世纪 90 年代是中国动画发展史上一个非常重要的阶段，中国动画业不仅取得了快速发展，同时繁荣发展的背后也暴露了很多问题。这个时期的中国正成为国际动画的重要加工地，严重阻碍了本土原创动画事业的发展，中国动画创作相对于世界动画发展出现了缓慢的趋势。

2．中国动画事业发展的新世纪——21世纪

进入21世纪后,中国动画事业发展进入高潮时期。经过国内动画业十多年的艰苦创业和探索之后,中国的动画相关企业注册数量逐渐增多,国产动画系列片和动画电影的生产数量持续增长。随着国家推行"动画精品工程",在新时期动漫产业的发展过程中,国产动画片开始注重动画质量和经济效益。与此同时,全国范围内各大动漫基地也陆续建立起来,吸引和扶持了众多动漫相关企业入园发展。但此时中国动画事业发展从世界动画发展形势来看仍然处于初级发展阶段。

在世界范围内,中国动画业出现新的发展趋势,数字技术的应用引爆了一场新的革命,它不仅大大降低了动画的生产成本,更是提供了更高质量的动画生产能力。这也为后来的个人化动画创作提供便捷,加速了中国本土原创动画事业的发展。

进入21世纪以来,国家重视动漫产业的发展,连续出台了一系列意见和措施促进国产动画的制作和播出,国家出台的相关扶持政策和文件助推了动漫产业各领域的快速发展。

1）电视动画的发展

动漫行业进入了快速发展的时期。2000—2003年就出品了193部动画。系列动画片开始出现了新的发展形势,动画片的受众群体定位开始广泛化,不再是传统以低幼龄群体为主。国产动画片故事题材更为多元化,内容更加丰富,比如动画片《我为歌狂》(2001年)倾力打造了国内第一部青春题材的系列动画片。国产动画片质量在这个时期开始提高,代表作品有中央电视台制作的大型动画连续剧《哪吒传奇》(2003年)、《喜羊羊与灰太狼》(2005年)、《秦时明月》(2007年)、《中华上下五千年》(2009年)、《魁拔》(2011年)、《摩尔庄园》(2011年)、《赛尔号》(2012年)、《熊出没》(2012年)等。(见图3-9)

🔹 图3-9　中国动画系列片《哪吒传奇》《喜羊羊与灰太狼》《秦时明月》《魁拔》

经历动漫产业的探索、积累和发展后,近十年人们开始反思国产电视动画事业的发展,逐渐考虑在动画质量和效益上需要有实质性突破,从"以量取胜"转向"精品动画"。

2）动画电影的发展

坚持中国特色"民族化",加强国际化概念意识,国内动画电影产业体系日趋成熟。国产原创动画电影创作生产量开始大幅增加,动画制作水平明显提高。随着近年动画电影市场的表现,一部分动漫企业慢慢探索出新的方向,以《喜羊羊与灰太狼》《熊出没》等为代表的系列影院动画。其中除了传统的传媒集团和电影制作公司外,高科技的互联网科技相关企业也积极加入动漫产业中,像腾讯、淘米网这样的互联网企业近年参与投资的动画系列电影《洛克王国》《赛尔号》等都取得了不错的票房收益,这也是中国动漫产业的一个良性发展的表现。

21世纪以来,国产三维动画电影制作数量也开始增多,整体的三维动画电影制作水平在稳步提升中,如国内

推出的三维动画电影《魔比斯环》（2006年）、《兔侠传奇》（2011年）等，国产动画电影作品逐渐从量变走向质变。2012年后，随着国产影院动画《大闹天宫3D》和《大圣归来》（2015年）、《哪吒之魔童降世》（2019年）、《白蛇缘起》（2019年）的上映，整体制作水平开始提高，票房收益增多，打开了国产3D动画电影时代新序幕。（见图3-10）

🔆 图3-10　中国动画影片《魔比斯环》《兔侠传奇》《大闹天宫3D》《大圣归来》

随着互联网和新科技的发展，我们今天很容易在互联网平台或其他移动端、社交网络、门户等平台了解到动画相关领域的最新资讯，从而大大吸引了动画爱好者和普通老百姓的积极参与，刺激了线上和线下的动画周边消费，中国的动画在新时期逐渐打开了市场，从过去单一的动画片发展到现在有了发达的动画周边衍生品，促进了我国动画产业链的完整和成熟发展。这些都使我们有理由相信，尽管今天的中国动画还未在真正意义上走出低谷，但在广大动画工作者的不懈努力之下，我们终将迎来中国动画的明媚春天。

二、中国动画学派创作风格

（一）民族性

1957年，中国动画元老特伟先生提出的"走中国民族之路，敲喜剧风格之门"的创作理念一直影响着中国动画。几十年来，中国动画人借鉴自身悠久历史的绘画、雕塑、建筑、服饰，乃至戏曲、民乐、剪纸、皮影、年画等民族、民间艺术资源，创作出令世界动画业为之惊叹的动画精品，并以中国动画学派的独特技艺引起广泛关注和赞誉。50多年来，上海美术电影制片厂拍摄了近500部动画片，累计20000多分钟，其中在国内获奖100多次，国际上获奖70多次。1967年10月，周恩来总理在接见日本电影代表团时这样说：中国动画片是在中国电影事业中找到独自方向的比较卓越的部门。

1. 深厚的文化底蕴

中国动画中我们能够处处感受到中华民族深厚的文化底蕴，动画的创作者力图将中国文化的气质、内涵融进动画形式中，中国的民间故事瀚如烟海，包罗万象，其中不乏发人深省、富有哲理之作，十分适合于动画的二次创作。于是在中国动画中，我们见到了许多以民间故事为基础改编的优秀作品。民俗资源是动画题材取之不竭的源泉，无论是原始的神话传说还是民间故事，都是动画乐于表现的题材。中国第一部动画长片《铁扇公主》就取材于古典小说《西游记》，而《宝莲灯》源自我国古老的民间传说"沉香救母"的故事，《阿凡提的故事》出自

新疆地区的民间故事,剪纸片《水鹿》则是根据我国台湾地区的民间故事改编。可以毫不夸张地说,中国动画表现地域之广泛,内容题材之丰富,很大程度上得益于中国几千年历史进程中流传下来的瑰丽的神话故事和优秀的民间传说。在动画题材的选择上,有来源于谚语的《三个和尚》、来源于成语的《骄傲的将军》、来源于寓言的《鹬蚌相争》、来源于小说的《大闹天宫》、来源于童话的《小蝌蚪找妈妈》、来源于民间传说的《蝴蝶泉》等。在主题上继承了中国传统文化艺术的美学观念,有一个哲理化的主题,用一个相对简单的故事来阐述表白。在内容上力求做到民族化的故事、民族化的情节。又如,《牧笛》《山水情》等水墨动画片脱胎于中国画中的写意花鸟和写意山水;《大闹天宫》《哪吒闹海》《天书奇谭》等传统动画片借鉴的是中国古代民间故事,美术风格则借鉴的是寺观壁画;动画片《九色鹿》的故事和造型均取自北魏时期的敦煌壁画,其编剧就是敦煌艺术研究专家、工笔国画家潘洁兹先生。(见图3-11)

✛ 图3-11 中国动画艺术短片《九色鹿》借鉴敦煌壁画故事

《渔童》《金色的海螺》等剪纸片吸取的是中国皮影和民间剪纸的外观形式;《南郭先生》《火童》则融合了汉代画像石和画像砖的刚健风格。(见图3-12)

✛ 图3-12 中国动画艺术短片《南郭先生》《火童》

在《三个和尚》中,人物的举手投足、清新的背景音乐设计均借鉴了中国戏曲;《骄傲的将军》《医生与皇帝》将京剧脸谱赋予角色。中国动画片中描写的神仙、鬼怪、法术也完全本土化,像峨冠博带、行走驾云的太白金星;时而钻出地面的土地爷;穿着红兜肚、脚蹬风火轮,可以变成三头六臂的白胖童子哪吒;手持如意金箍棒、一个筋斗十万八千里的孙悟空;还有顺风耳、千里眼、人参娃娃……这些植根于中国神话、童话、民间传说和文学作品的动画形象全然土生土长。即使表现现代生活的动画片,从服饰习俗、环境描绘到人物面貌、性格特征,也都纯然是一派中国气概。正是对优秀传统文化的借鉴和对本土现实生活的提纯,使中国动画片呈现出地道的中国风貌。

2. 对民族绘画形式与民间工艺美术形式的追求、探索、借鉴

中国是一个历史悠久、有着独特民族文化和丰富民间艺术的大国，诸多优美的艺术形式为中国美术片的成长提供了广阔的沃土。多年来，中国美术家们在这片沃土上经过辛勤的耕耘取得了宝贵的成果与经验。美术片作为一种特殊的美术形式，与美术自然有许多共通之处。我国动画电影家许多出身于绘画界，传统绘画遗产对他们有强烈的吸引力。而中国丰厚的绘画遗产为他们的"民族化"提供了纷繁多样的美术风格，因此对民族艺术形式的挖掘和利用便体现在动画创作中的方方面面。5000年悠久文明史形成的丰厚的文化底蕴造就了不同风格的中国动画家，带来了中国动画片百花齐放的格局。即便同是水墨动画片，《小蝌蚪找妈妈》用的是齐白石的画意，《牧笛》取的是李可染的笔法，而《雁阵》表现的是贾又福的墨趣。这使中国动画片在形式上无仿无循、千姿百态，从而得以独树于世界动画之林。

综观中国美术片的发展和创新，与美术家的合作与支持有很大关系，这也是中国美术片特点之一。《大闹天宫》作为我国第一部动画长片，其题材取自《西游记》，即为成功的"集成创新"范例。原画设计师张光宇先生把多年积淀下来的传统文化修养、艺术创作带入了角色造型设计之中，不仅采用了传统艺术样式，同时还借鉴了古今中外艺术大师的技巧与风格，充分展现了中国动画的美学意蕴与鲜明特色。鲁少飞评价张光宇"集大成而革新"。《大闹天宫》中，孙悟空、玉皇大帝、土地爷、巨灵神等艺术形象的塑造，其背后有中国传统美术体系作为支撑。孙悟空这一形象的问世不仅成为中国动画最为家喻户晓的角色，更在世界动画人物形象中拥有了高关注度。在塑造影片主角孙悟空时，张光宇先生广泛地吸收了中国传统艺术中的民间木刻、剪纸、京剧艺术装饰风格以及古人绘画，西方的毕加索、马蒂斯等人的艺术形式都给予他灵感与启迪。最终形成了独特的浓重装饰风格。同时孙悟空的整个形象、衣着、动作都紧紧扣住人物性格，摒弃了1941年《铁扇公主》中类似米老鼠形象的孙悟空造型，使得该形象更加符合我国受众的审美倾向。（见图3-13）

图3-13　中国经典动画影片《大闹天宫》中的人物造型设计

在《大闹天宫》的场景设计风格方面，创作者吸收了古代壁画、建筑等民间艺术的优良传统，又充分发挥想象创造力，不仅极具装饰特点，与人物相得益彰，还成功地营造了一个梦幻感十足的神话世界。

张光宇先生带给我们的启示是，中国动画的发展必经"继承—集成"之路，将传统精神与时代的内涵融合交汇，才能开创中国本土新的动画语言。

又如，《哪吒闹海》根据古典小说《封神演义》的部分章节改编，是我国第一部彩色宽银幕影院动画片。影片的造型总设计由著名现代美术家、工艺美术家张仃先生担任，他在人物和背景设计中汲取了我国壁画、门神和民间绘画中的色彩等艺术精华，并用具有装饰性的中国工笔重彩画风营造出极具观赏价值画面，使影片鲜明地体现出中华民族深厚的文化底蕴。使人们感到常见又新鲜，既有传统的东西，又有提炼加工。影片的背景采用了中国工笔重彩具有装饰风格的处理方式，对山石结构施以有规律的皴法。在道具上，如房屋样式、室内装饰、人物服饰花纹等以唐宋时代为依据，将影片的时间背景推得久远一些。音乐的配器上主要以民族乐器为主，武打时用京剧的打击乐器，抒情时则用弦乐器，这种变化用于情绪感染，起到了很好的烘托作用。特别是运用2000年前的中国古乐器编钟，那浑厚质朴的音色为影片增添了民族气息。（见图3-14）

⊕ 图 3-14　张仃先生为《哪吒闹海》设计的人物造型

　　《天书奇谭》是根据明代小说《平妖传》部分章节改编而成。影片中的 20 多个人物造型以江浙一带的民间玩具和门神纸马艺术形式为基础,结合漫画的夸张手法,设计得生动有趣。袁公的形象设计者参考了中国民间广受好评的关老爷的形象,关公的形象特征其实已经深入人心,而且非常具有符号化:丹凤眼、红面孔、连鬓虬髯、慈眉善目、伟岸威仪。因为关公本身就是一个人们主观臆想出来的成功的英雄形象,所以说影片中将袁公的形象与关公嫁接在一起是非常成功的,因为关公正直威武的性格特征和气质都符合袁公在影片中的表演。(见图 3-15)

⊕ 图 3-15　袁公的形象借鉴木版年画中的关公红脸造型

　　中国民族特色的动画片不断涌现,而其中最优秀的就是表现形式上独树一帜的水墨动画。《山水情》充分发挥了中国水墨画的特色,用高超的动画技巧将写意山水与古琴曲这两种最高水平的中国古典艺术完美地结合起来,把中国画的形、神、气、物通过动画的形式表现出来,可以说是极具中国特色的动画类型。

3．中国民乐的运用

　　中国动画具有浓郁的民族风韵,不仅表现在画面上,也体现在声音元素上。不论是短片作品《骄傲的将军》《三个和尚》,还是长片之作《大闹天宫》《宝莲灯》,都不遗余力地将民族音乐元素融入其中。例如在《三个和尚》中,运用板胡演奏主旋律。《山水情》中没有任何对白,只有古琴浑厚、富有时空感的声音,使影片充满了中国式的优美韵味。琴声空灵飞扬,时而轻柔时而凝重,时而忧郁时而果敢,充分体现了琴师复杂、坚决的心理。古琴像是秋日从树上飘落的树叶,仅仅只拨弄心灵的一根细弦,却动人心魄。那浓浓的师徒情深通过名家的古琴独奏已传达得无以复加,古朴又不失情趣的民族音乐的运用正是全片的亮点之一。《山水情》是最能体现意境的作品,影片的结尾处,少年端坐在崖巅,手抚琴弦,深情的琴声在山川大河间回荡,老琴师在琴声中渐行渐远,终于消失

在云海之中，这一曲将故事推向高潮，画面音乐不停地在山水间切换变化，让人思绪万千。而琴声连绵不绝，"天人合一"的高远境界通过水墨淋漓的画面和优雅的音乐体现了出来。该片画面含蓄、苍劲，在空灵的山水之间更加重了写意的笔墨，画功已臻炉火纯青。片中大量使用的古琴曲丰富了这部短片深邃悠远的人文情怀。（见图3-16）

↑ 图3-16　中国水墨艺术片《山水情》

在《大闹天宫》中，使用中国传统京剧武打戏的音乐节律来把握打斗场面的节奏感，以及采用气势宏大的钟鼓乐表现灵霄宝殿的恢宏气势等，这些都形成了带有自身独特魅力的中国动画音乐风格。

4．中国风格的叙事形式

动画电影是绘画与电影结合的艺术。从我国动画电影的整体来看，美术思维大大胜于动画电影思维，偏重于把绘画语言作为动画表现的主体，电影语言退到了其次，将动画艺术变成绘画艺术的"动画化"。

我们看到的是人物的举手投足、伸展变化形成了追求节奏和韵律感的中国动画风格。它不像迪士尼动画那样圆熟和甜腻，也不似东欧动画那样过分简洁和夸张，而是有着其特有的创作观。中国风格的叙事形式，重形式而不重电影的手法，重教化结论而不重叙事过程，重教育性的结局而不重欣赏的过程。

（二）多样化

中国动画创作最突出的风格之一是汲取民间文化精髓，生成具有独特风格的动画美术韵味，从而形成多姿多彩的动画表现形式。

1．水墨动画

中国水墨画艺术经过千年历史的锤炼，风格独树一帜，擅长用"写意"和"神似"等手法体现中国传统的美学思想与民族风格，在国际上享有盛誉。中国水墨画相传已有1000多年的历史，其表现风格主要是突出水与墨的渲染效果，无论是人物还是背景都没有边缘线，意境优美，气韵生动，虚实相生。水墨动画片就是在此基础上发展起来的一种具有鲜明中国特色的表现艺术。

1960年7月5日，我国第一部水墨动画《小蝌蚪找妈妈》的诞生打破了绘画不能产生动态的传统观念，将中国动画艺术的民族风格推向新的高峰，这是世界动画史上的一个创举，也奠定了动画电影"中国学派"的地位。影片成功地将之与动画巧妙结合，每一个场景都是一幅出色的水墨画，柔和的笔调充满诗意。影片展现水墨技法，没有边缘线，完全突破了一般二维动画"单线平涂"的制作方法，将国画大师齐白石笔下的蝌蚪、青蛙、鸡、鱼、虾、蟹等搬上了银幕，赋予它们以新的生命，角色的动作表情优美而灵动。影片中，纯朴简约的写意传神之笔所构成的景、物比单线勾画、色彩平涂更富有质感。可以说，影片的每一个镜头都是一幅动人的画面。

　　水墨画的创作通常是在宣纸上完成的,但水墨动画却是在特有的动画纸赛璐珞片上创作的。"我们虽然在银幕上看到活动的水墨渲染的效果,但实际上只有在静止的背景画面中才能找到真正的水墨笔触,只有背景画面才是如假包换的中国水墨画。原画师和动画人员在影片的整个绘制过程中始终都是用铅笔在动画纸上作画,一切工作如同画一般的动画片,原画师一样要设计主要动作,动画人员一样要精细地加好中间画,不能有半点差错;如果真的要在宣纸上用水墨画出那么多连续动作,世上没有一位画家能把连续画面上的人或动物的水分控制得始终如一。"也就是说,传统的水墨动画片制作与传统的手绘动画并无本质上的区别,只是制作过程更为烦琐、耗时,其中的奥秘和关键程序集中在摄影部分。画在动画纸上的每一张人或动物,到了着色部分都必须分层上色,即同样一头水牛,必须分出四五种色彩,有大块画浅灰、深灰或者只是牛角和牛的眼睛边框线中的焦墨颜色,分别涂在好几张透明的赛璐珞片上。每一张赛璐珞片都由动画摄影师分开重复拍摄,最后再重合在一起用摄影方法处理成水墨渲染的效果。也就是说,我们在屏幕上所看到的那头牛,最后还是靠动画摄影师"画"出来的。工序如此繁复,光是用在一部水墨动画片摄影所需要的时间就足够拍成四五部同样长度的普通动画片。

　　从1960年上海美术电影制片厂创作第一部水墨动画至今,总共完成了四部水墨动画作品,它们分别是1960年的《小蝌蚪找妈妈》(导演:特伟、钱家骏)、1963年的《牧笛》(导演:特伟、钱家骏)、1982年的《鹿铃》(导演:唐澄、邬强)、1988年的《山水情》(导演:特伟、阎善春、马克宣)。(见图3-17、图3-18)

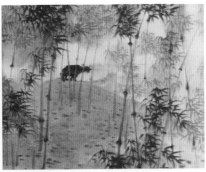

⬆ 图 3-17　中国水墨动画片《牧笛》

⬆ 图 3-18　中国水墨动画片《鹿铃》

　　水墨动画没有轮廓线,水墨自然渲染,浑然天成,产生墨迹浓淡有致、笔法虚实相辅的效果,打破了历来动画片"单线平涂"的制作方法,意境优美、气韵生动,使动画影片意蕴深远,具有了前所未有的艺术审美价值。水墨动画片的摄制工序极其繁复,光是用在拍摄一部水墨动画片的时间就足够拍成四五部同样长度的普通动画片,是创作集体以水滴石穿的功夫和毅力所创造出来的奇迹。

2. 剪纸动画

我国剪纸片是借鉴民间剪纸和皮影戏的艺术表现特点发展起来的动画电影片种。据记载,剪纸片是万古蟾带领胡进庆、刘凤展、陈正鸿等年轻人经过一年多的实验做出来的,在1957年推出的中国第一部剪纸片名为《猪八戒吃西瓜》。自此,中国的动画电影有了一个新的品种。

在许南明主编的《电影艺术词典》中曾这样定义剪纸片:"它以平面雕镂艺术作为人物造型的主要表现手段,以戏曲皮影戏装配关节以操纵人物动作的经验,制成平面关节纸偶。环境空间则由绘制的纸片及贴在玻璃板上的前、后景构成,玻璃板之间相隔一定距离以便分层布光。拍摄时,将纸偶放在玻璃板上,用逐格拍摄的方法把分解的动作逐一拍摄下来,通过连续放映而形成活动的影像。"剪纸片最大的优点是其制作成本较之普通手绘动画要低,但剪纸人物的表情变化以及动作设计操纵空间的灵活性都有一定的限制,只能在二维平面空间中展开运动。

此后,中国剪纸片的创始人万古蟾吸取了皮影剧、窗花、剪纸等民间艺术特点,1959年结合电影技巧来进行创作的《渔童》在筹备剪纸前,万古蟾曾带领工作人员深入浙江舟山群岛体验渔民的生活。技术上也有了很大的改进。首先,这部影片使用了多层景的移动,从而在一定程度上摆脱了皮影戏纯粹平面的效果,导入了电影的"纵深"概念。其次,影片中大量使用了动画的手段,不再局限于剪纸的技术。如莲花从盆里伸展出来、金鱼的游动、水珠的滚动,以及海上的波浪等,均使用动画手段完成。动画处理的物体运动在银幕上的效果要比剪纸(皮影)来得流畅和自由。再次,各种景别的交替使用也远较《猪八戒吃西瓜》来得灵活。如老渔翁从江里捞上了渔盆,这时影片给了特写,当渔盆在特写中放下时,已经是放在桌子上,表示老渔翁已经回到了家里。这是电影特有的省略方法,也是皮影戏所无法做到的。最后,人物动作的设计开始表现出剪纸片特有的魅力,这种魅力在于影片中的现实人物和神话人物的动作拉开了距离,现实中的人物动作是我们所熟悉的,带有仿真（正面人物）或夸张（往往用于反面人物）性质的动作;而神话人物渔童则具有一种舞蹈性的动作,被平面化了的舞蹈具有一种非常特别的装饰美感。如果说《猪八戒吃西瓜》这部影片还带有皮影戏的痕迹,那么《渔童》已经是完全成熟的动画电影了,其在技巧上的完善,使以后的剪纸片在很长时间上模仿和沿用它的经验与技术。如果不是因为这部影片幼稚的政治观点,它本来可以成为一部传世的经典之作。（见图3-19）

图3-19　20世纪60年代初,上海美术电影制片厂万古蟾导演和工作人员在制作剪纸片《渔童》

1963年,万古蟾与钱运达合作导演了剪纸片《金色的海螺》,人物造型完美、富有个性,背景线条明晰、色彩和谐,具有浓郁的民族风格,这标志着我国的剪纸片创作又达到了一个新的水平。影片使用了诗化的旁白来进行故事的叙述,这样便给了人物以更为自由的表现空间。带有戏曲风味的舞蹈化动作贯穿了人物的所有行为,即便是像撒网打鱼、纺线织网这样的劳作也能够做到风格统一、动作优美。从表演上来说,这是一部剪纸风格相对浓烈的影片。在造型上,这部影片糅合了一定的绘画技术,人脸不再是简单的平面剪纸,而是在剪纸的风格下呈

现出色彩晕染的效果,从而使人物脸部有细腻的色彩变化,这样便能够使人物的面部表情经受得住特写镜头的考验。这样一种绘画的手段,因为充分考虑了剪纸的风格,所以能够做到相对和谐,成为一个完整的整体。在叙事上,这部影片采用了叙事诗的方法,将一个民间故事用一种诗化的语言进行描述,当诗化的语言同诗化的美术形式和诗化的表演结合在一起的时候,风格化的作品便诞生了,表现出成熟的民族风格和高超的艺术技巧。(见图 3-20)

⊕ 图 3-20　20 世纪 60 年代初,上海美术电影制片厂万古蟾导演与工作人员在制作剪纸片《金色的海螺》

　　20 世纪 80 年代,由胡进庆导演的《鹬蚌相争》(1983 年)代表了剪纸片这一时期的最高水准,这部影片在南斯拉夫、加拿大、联邦德国和国内获得诸多奖项,并有多项剪纸片工艺制作上的新发明。

　　"鹬蚌相争"的故事来自成语"鹬蚌相争,渔翁得利"。影片作者强化了鹬和蚌的"相争",强化了"仇恨"这样一种阴暗的"初级情感"。当鹬从蚌的口中夺去了一条小鱼之后,蚌便将鹬的腿夹出了血;而鹬也是非要报复不可,你来我往,不依不饶……从而对主题进行了更为生动和深入的阐释。在形式上,这部影片如同水墨动画片《牧笛》,影片中的人物和动物都是水墨绘画的写意风格,但在人物和动物的行为上却极为写实。这样一种"写实"是通过动画手段和增加活动关节的技巧来获得的。如鹬的长脖子,为了使它能够柔和地弯曲,作者竟在鹬的脖子上设置了 10 多个关节,出现了一种写实与写意结合的风格。写意主要表现在美术形式和场面调度上,写实则主要表现在人物和动物的造型以及行为上。这样一种虚实相间的剪纸片倒是很符合中国式的动画艺术电影样式。(见图 3-21)

⊕ 图 3-21　胡进庆导演的水墨剪纸片《鹬蚌相争》

　　之后剪纸片在形式和内容、表现和叙事等方面没有进行更多的探索。20 世纪 90 年代的市场化使剪纸片没有出路。进入 21 世纪以来,上海美术电影制片厂的剪纸片几乎已经停止生产了。2008 年制作的一部名为《葫芦兄弟》的剪纸影院片是用 1986 年前后制作的剪纸系列片《葫芦兄弟》重新剪辑制作而成的。

3．折纸动画

折纸动画是动画电影的一个片种。它的制作方式：用硬纸片折叠、粘贴，制成各种立体人物和立体背景，拍摄时将动作分解为若干循序渐进的不同姿态，通过逐格拍摄的方法摄制。动作的操纵与木偶相似：将纸片折成所需的形象，然后串上细银丝或细铅丝作为活动关节来操纵。

与剪纸动画相同，折纸动画的最大优点是其造价的低廉性，但与剪纸动画不同的是，剪纸动画片仅能表现二维空间状态，而折纸动画片则具有三维空间的表现能力，可以创造立体感知。此外，主要由"面、线、角和圆筒"构成人物造型的折纸作品，具有极高的抽象感。因此，在简洁夸张中追求神似，是折纸片突出的表现特征。在动作表现上，折纸片比较适合展现大幅度的明快的动作，这与低幼儿童的欣赏习惯相吻合，这也是折纸艺术创作的动画作品大多以简短的童话故事为题材的主要原因。

上海美术电影制片厂的虞哲光是中国折纸片的创始人，也是著名的木偶艺术家。1958年他观摩陕西省第1届木偶、皮影会演受到触动和启发，回来后经过潜心研究，1960年编导了我国第一部折纸片《聪明的鸭子》，为中国动画电影增添了一个全新的样式。该片讲述了红头、绿头、黑头三只小鸭机智、巧妙地战胜小黑猫的故事。针对幼儿特点，虞哲光确定小鸭造型既要稚气、可爱，又要体现折纸不似而似的艺术风格。于是他从自己折叠的两百多只小鸭中选了三只色彩分别为红、绿、黑的头较大的小鸭来体现影片的主要形象。单纯而笨拙、可爱又可笑、充满情趣的三只小鸭受到孩子们的喜爱。该片于1981年9月参加意大利第11届吉福尼国际儿童电影节放映，获得一致好评。（见图3-22）

✦ 图3-22 导演虞哲光与中国第一部折纸片《聪明的鸭子》

李荣中导演了《蓝骨》《鳄鱼、巫婆、小女孩》。李荣中导演在创作这两部折纸片中，在运用折纸片主要表现手法和主体材料基础上，采用粗、细、薄、厚等各种质地的纸，又创造性地在纸片边缘处理中带着剪纸的情趣；在独特的纸雕人物造型上，把薄薄的纸片在立面的空间里展示各种抽象和具象的"面"，时而尖如刀锋，时而圆如太阳，按各种形状的需要在空间里延伸、旋转。如在《鳄鱼、巫婆、小女孩》原造型中的立体斑马倒地成为死马时，忽而变成了平面。从平面变成立面，又从立面变成平面，正是在折纸片中的创意。（见图3-23）

✦ 图3-23 中国折纸片《鳄鱼、巫婆、小女孩》

4．木偶动画

中国的木偶戏已有2000多年的历史。木偶动画片是借鉴中国民间木偶艺术发展起来的一种动画表现样式。通常，木偶采用木料、石膏、橡胶、塑料、海绵和银丝关节器制成，以脚钉定位。拍摄时将一个动作按顺序分解成若干环节，用逐格拍摄的方法——拍摄下来，通过连续放映而还原为活动的影像。木偶动画形象生动逼真，立体表现力强，因而深受中外动画艺术人的喜爱。

木偶动画包含了更多民族工艺的特色，尤其是在以木偶为民族传统工艺品的国家，它们是在本民族艺术的基础上制作的木偶动画，所采用的造型都来自民族传统形象，是对民族文化的传播以及对本民族文化在世界范围内的发扬。我国动画片《曹冲称象》就是带有我国木偶工艺特色的木偶动画。中国木偶片主要有以下三种表现形式。

杖头木偶是指采用木棍作为躯干主体，上面装有暗线和活动关节以操纵动作的木偶。表演时，表演者一只手举起操纵棍，另一只手掌握两根连接着木偶双手的铁杆，扣动操纵棍上的暗线和机关，可以使木偶的眼睛转动或张嘴说话，表演各种姿态，一般看不见脚部。由于需要采用真人直接操纵，因此可练习各种表演动作。1965年上海美术电影制片厂拍摄的《南方少年》就属于这种形式。（见图3-24）

<p align="center">🔼 图3-24　杖头木偶表演及《南方少年》</p>

布袋木偶是以简单的布袋为服饰，运用手指技巧操纵的小型木偶。一般采用木料雕成连颈的木偶头形，头部的下面有布袋，布袋两边为袖口，另装有可以张合的木制手。操纵时，将手掌套于布袋中，以拇指、食指、中指为主，其余两个手指为辅，表演时一般不露脚部。1962年木偶大师杨胜带领他的学生及次子杨烽来到上海美术电影制片厂，由著名导演虞哲光执导，历时半年，中国第一部彩色木偶舞台艺术电影纪录片《掌中戏》诞生了。影片出色的木偶表演技艺受到好评，并获得1964年澳大利亚第13届墨尔本国际电影节优秀奖。（见图3-25）

提线木偶是木偶的各关节缀以提线，表演者在上方提线操纵，使木偶的各个部位包括表情能够活动。与上述两种木偶表现形式的不同之处是，提线木偶全身均可出现，真人操纵可以连续拍摄。1955年由靳夕编导的木偶影片《神笔马良》便属于这类表现形式，该片1956年8月获得意大利第8届威尼斯国际儿童电影节儿童文娱片一等奖。（见图3-26）

我国的第一部木偶片是于1947年拍摄的《皇帝梦》，但是早期似乎与戏曲关系更为密切，在造型上过于装饰化，表演过于夸张。随着外国偶动画制作经验的传入，新中国的木偶电影在形态上很快显示出了多样性，既有中国戏曲元素，也受到中国民间艺术的影响，还借鉴了西方的同类作品。20世纪五六十年代我国共摄制了40余部木偶片，选取了不同的题材，有童话、传说、民间故事等。

✪ 图 3-25　中国第一部彩色木偶舞台艺术电影纪录片《掌中戏》

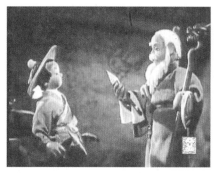

✪ 图 3-26　中国第一部提线木偶片《神笔马良》

　　我国著名的木偶片导演靳夕也曾在 20 世纪 50 年代远赴捷克学习木偶片创作，1963 年他完成了我国第一部木偶动画长片《孔雀公主》的拍摄，为中国木偶动画的发展树起了标杆，这也是我国第一部木偶动画长片。《孔雀公主》全片长达 80 分钟，该片是根据傣族长篇叙事诗《召树屯》改编而成的。影片情节曲折，人物众多，姿态各异，动作复杂，导演既注意了大战争场面、群众动作的掌控，又注意对主要人物表情、性格的刻画，尤其在人物形体的塑造上，打破了一般木偶片形象生硬的效果，塑造了体态圆润、表情自然、动作姿态优美的典型形象。尤其是孔雀独舞和众人群舞的设计，以及展现我国西双版纳南国风情特色的背景设计，都充分显示出我国高超的木偶创作技艺，为中国木偶动画赢得了世界的声誉。（见图 3-27）

✪ 图 3-27　《孔雀公主》的设计、制作场景及影片效果

在我国,木偶片占据着重要地位,具有代表性的作品包括:1958 年 6 月上海美术电影制片厂根据小说《西游记》改编的《火焰山》,1958 年长春电影制片厂美术片组制作的《自作聪明的小驴》,1961 年上海美术电影制片厂以聊斋故事改编的《一只鞋》,1963 年上海美术电影制片厂根据侗族民间故事传说改编的《长发妹》,1965 年根据著名相声演员马季同名相声改编的《画像》。

20 世纪 80 年代,中国木偶片迎来了创作的高峰,并有意识地进行了各种民族化风格的探索。导演方润南 1979 年制作的《愚人买鞋》首次将中国传统文化中所具有的"空""虚"的审美意象植入木偶片中,影片的环境不再是对真实的模仿,而是类似于戏曲舞台的象征,从而大大提高了偶类影片的艺术性。虞哲光 1981 年制作的《崂山道士》首次将国画的山水背景与人物活动的立体空间结合在一起,而且做得非常妥帖,实属不易。其中人物的某些动作和念白还结合了中国戏曲的表现手法,令人耳目一新。《真假李逵》(1981 年)是一部风格较为极端的影片,人物的造型向几何体靠拢,因此有一种玩具的意味,人物的动作也是高度风格化,并带有鲜明的戏曲表演成分,影片导演詹同后来将这一风格继续用在木偶片《假如我是武松》(1982 年)之中。《西岳奇童》(1984 年)是一部受到广泛好评的影片,影片的木偶表演将童趣融入了风格化的动作之中,塑造了一个可爱、可亲、可信的儿童主人公形象。这部影片之所以特别,是因为在 20 世纪 80 年代,风格化表演的木偶片大多使用喜剧风格的剧作,而《西岳奇童》从总体上来说却是一部正剧,它的主要任务不是博人一笑,而是使观众感动,这是创作的难点,也是这部影片成功的原因。(见图 3-28)

🔸 图 3-28　中国木偶动画影片《西岳奇童》

《眉间尺》(1991 年)也是一部非喜剧类型的木偶片,这部影片强调镜头和光效的运用,使用了中国木偶片中少见的风格硬朗的光效,人物动作则相对较少,是一部风格独特的影片。木偶片《阿凡提》系列(1979—1988 年)在剧作和风格化的处理上均有突破。这个系列的影片大量使用悬念推理的结构方法,并使之与诙谐幽默的结果联系在一起,从而使影片能够在充分发挥动画片所长的同时牢牢吸引观众,也使这个系列影片的制作能够延续将近 10 年之久。在木偶表演上,这部影片充分发挥银丝木偶形体柔软的特性,使阿凡提这个人物的形体动作表现出与其他影片不同的节奏和风格。具体地说,便是将戏剧化、舞蹈化的表演风格恰到好处地融入阿凡提这个传奇人物的动作中去,从而造就了这个人物独特的个性。影片的风格化不仅表现在人物的表演上,同时也表现在场景的处理和调度上。可以说,《阿凡提》是 20 世纪 80 年代木偶片的一个高峰,也是中国木偶片史上的一部杰作。(见图 3-29)

🔸 图 3-29　《阿凡提》的拍摄现场及影片剧照

随着老一代艺术家的退休，后起的一代创作者在艺术修养上后续乏力，无以为继。由于还有个别导演在努力，使木偶片一直都在为外商生产制作影片，尽管规模不大，却保持了一定的制作和创作水准，使得木偶片的订单能够一再延续，制作出了《倔强的凯拉班》（1996年）、《环游地球80天》（1997年）、《格兰特船长的儿女们》（2004年）等影片，中国的木偶片一直维持到了今天，并在2005年推出了重新制作的完整版《西岳奇童》。

（三）中国动画风格的形成

综观中国动画的发展过程，动画艺术家们对民族艺术形式的挖掘和利用，使得中国动画逐渐形成其独特的风格。

1. 程式化

程式化的表演是中国戏曲艺术遵循的一贯规则与标准，中国戏曲程式化表演的妙处就在于其严格的程式化规律下的艺术自由。程式化原本是舞台艺术的理论规则。动画的程式化表演源于戏曲表演艺术的规范，是对表演形态及表演观念的借鉴。

戏曲表演程式化是在中华民族千百年来形成的审美习惯和审美趣味下创作出来的，这样的艺术形式呈现出鲜明的民族特征，中国动画最独特的标志就是受绘画和戏曲的影响形成的程式化风格。这种标志在《大闹天宫》《哪吒闹海》《骄傲的将军》等影片中得到了完美的体现。

2. 意象化

许多优秀动画创作者借鉴了中国传统文化中"抒情写意"的美学思想，充分展示了他们对美的认知，以及他们特有的审美意识，在此基础上形成了一种独特意象化风格。在艺术创作中更多倾心于艺术家的主观臆断，它比来源于生活中经过提炼的形象组合更屈服于主观意识，有时更显得"形而上"一些。

意象化主要体现在以下几个方面。

（1）线条的意象化。由于动画片本身并没有现实造型，艺术家通过线型构造物象并进行主客观抽象结合，在外形构建过程中还预示人物外表形象应该具有喜怒哀乐，要充分表现模拟人类的生理结构的性格和爱好等因素，这样就能使想象到形象之间跃然纸上。因此，在外形、色彩、服装、发型、装饰物及道具等方面，全面表现出角色的个性及习惯，让观众可以立即对角色有所了解并产生兴趣。

（2）虚拟叙事风格的意象化。在影片《骄傲的将军》中，特伟导演在将军骄傲的原点上并没有用大量篇幅交代和渲染如何打胜仗。按惯例似乎应在开篇上讲足将军的英武与战绩，这样才对骄傲的根由有所铺垫。然而，导演只是用了文武官员们列队迎接凯旋的将军，以及善于溜须拍马的文员几句甜言蜜语和将军举鼎射雁拉开了全片的序幕。这种虚拟点缀的叙事手法并未减轻将军原先英勇善战的形象，而更多了点幽默、讽刺的意味。将军得胜回府就陷入了溜须拍马、谄媚奉承的旋涡中。在对将军沉溺于歌舞升平而懈怠松弛的描绘中，导演更是以刀枪入库、蜘网布织、老鼠窜扰、遇农夫举石轮、射雁不成等几笔作了交代。抓住典型事例而非事件，忽略深入刻画的细节叙事过程，揪整体故事的因果关系而省略小事件的发展过程，这正是该片抽象性意象叙事的特点。

（3）动作的意象化。如《小蝌蚪找妈妈》影片中对动作的处理，用灵活性、人格性的水墨意象为造型，并通过笔法的抑扬顿挫和水墨的意态情趣将小蝌蚪的形象生动地表现出来。片中那些没有任何感情器官的、墨点似的小蝌蚪巧妙地将它们游动时尾巴运动的频率变化转化为这些小生灵传达情感的方式，频频地摆动表示欢乐，缓

缓地移动表示惆怅,传神地表达了它们的感情。

(4)情景的意象化。《牧笛》中水中浴牛的场景中,画面大面积地留白,却让人感受到了水波的荡漾,领略到春意阑珊的美感。大面积地留白并不会使画面显得苍白,这种有限的留白传递了无限的画意,使画面充满了诗意,这种极简练的表现方法意到笔不到,让观众充分发挥自己的想象力,体会"计白当黑"、虚实结合的境界。

3．教化性

"寓教于乐"是中国动画很鲜明的一个特征。尽可能深刻的思想内容与尽可能完美的艺术形式的结合,是20世纪"中国学派"动画家们的艺术追求。

相对于国外动画强大的娱乐功能,中国动画没有重视本身的娱乐性,而是将重点放在教育功能上,忽略了娱乐的过程。可以毫不夸张地说,过去的中国动画片是一片净土,在这里没有暴力,没有血腥,更没有色情。在教育使命感的思想指导下,我国动画创作的题材与表现手法大多定位在青少年层面。《曹冲称象》《骄傲的将军》《小蝌蚪找妈妈》《神笔马良》《三十六个字》等,无论从人物造型、场景设计、动作编排还是作品音效中,我们都能看到这种定位的审美尺度。

以上的风格特征形成了中国动画艺术既不是一种纯粹的商业动画,也不是一种纯粹的实验动画,而是将二者混合起来的一种风格样式。从中国经典动画作品中可以看出,民族文化是一个国家动画发展的基石,决定其发展道路。动画作品和一个国家的文化有很大的关联,只有作品表现方式和主题与民族文化很好地结合,才能创作出成功的作品。

第二节　美　国　动　画

美国动画是世界动画电影的一个重要组成部分,美国动画电影是工业化生产线上的模式化产品,许多作品已经很难看到创作者们的个性,但不得不承认,美国动画电影在世界动画电影中占有独特又重要的地位。美国动画电影经过几十年的运作,以迪士尼公司为龙头,还有华纳、梦工厂、哥伦比亚、福克斯等公司,已经形成成熟的制作发行模式。整体看来,美国动画电影注重商业性、娱乐性、技术性,观众群范围广泛,无论儿童还是成年人,都在电影的观众定位范围内。

美国动画电影在文化方面则极力渲染彰显美国海纳百川、包容性强的雄心和气魄,创作者们收集整理世界各地的传说、名著、寓言、童话和神话等故事,在后现代社会重构和改写经典这种大语境下,对故事加以美国化的包装,以美国人的价值观进行新的诠释与呈现,在世界动画电影范围内取得了商业上的巨大成功。

一、美国动画的发展阶段与迪士尼动画

美国迪士尼公司作为享誉世界的著名电影公司,自华特·迪士尼于1923年创立该公司以来,创造了大批诸如米老鼠、唐老鸭、白雪公主、灰姑娘的卡通人物形象以及近几年的《狮子王》《玩具总动员》《花木兰》等脍炙人口的经典影片,在好莱坞乃至在全世界经典影片宝库中都占据重要的位置,其经久不衰的卡通人物形象受到了几代人的喜爱,也使迪士尼公司成为名副其实的卡通王国。美国迪士尼公司的发展也有效地推动了美国动画业的发展。

（一）美国动画片的开创时期：1927—1937年

华特·迪士尼1901年11月5日出生于芝加哥，他带给全世界人民的不仅是一个迪士尼公司，而是一个崭新的美国动画神话的开启。迪士尼创建的动画生产机制和美学体系至今被全世界效仿。在他的整个动画生涯里，他共获得了30多次奥斯卡奖。

1．迪士尼公司的创业时期

1920年，来自堪萨斯城的漫画家华特·迪士尼邂逅了另一位漫画家乌布·伊沃克斯，两人一同创建了伊沃克斯—迪士尼美术广告公司，以制作报纸广告为业。迪士尼和伊沃克斯转入堪萨斯电影广告公司（Kansas City Film Ad Company），并在那里学会了动画制作的基本功。迪士尼利用空余时间制作了多部短片，推出了属于自己的第一部卡通故事片《红帽小骑士》，将这些作品卖给堪萨斯剧院老板弗兰克·纽曼（Frank New-man），并给这些短片冠名"纽曼的欢笑动画"。1922年迪士尼辞去工作，自立欢笑电影公司。他雇来伊沃克斯，两人一起合作了多部"欢笑动画"系列。

欢笑系列在当地打响名气后，迪士尼又雇佣更多的年轻艺术家制作各种童话穿越剧，如《灰姑娘与穿靴子的猫》。这个时期的迪士尼离动画大师还差得很远，他只是一味地模仿菲力猫和弗莱雪兄弟的作品，对叙事和笑点的把握完全没有概念。迪士尼的这些短片成绩尚可，但发行商破产后，这个稚嫩的公司立刻陷入了财政危机。迪士尼完成新系列《爱丽丝漫游卡通国》的试播集后便宣告破产。《爱丽丝漫游卡通国》很快被一个发行商相中，迪士尼对自己创意的信心、甘冒经济风险的勇气，使他在动画这条路上坚持走了下去，并逐渐成为动画界世界级的领军人物。（见图3-30）

⊕ 图3-30　迪士尼早期动画《爱丽丝漫游卡通国》

"欢笑卡通公司"短短一年的创业历程虽未能给华特·迪士尼带来实质性的经济收益，却给他留下了三笔宝贵的遗产：首先，全新的卡通片叙事方式均改编自传统的民间故事，同时加入大量的现代笑话使其时尚化；其次，迪士尼的公司洋溢着淡化等级观念、愉快欢乐的企业文化氛围，并将这种企业文化成功地灌注到了他们的作品中

去；最后，起步阶段的华特·迪士尼开展了多元化经营：在创作卡通片的同时，华特也兼职做新闻纪录片的摄影师，并开展了儿童摄影业务。这三个方面将贯穿在此后华特·迪士尼的创业史中，并成为日后迪士尼公司睥睨天下的不二法门。

1923年10月，华特·迪士尼和罗伊·迪士尼两兄弟成立了迪士尼兄弟制片厂。10月16日，华特和罗伊同温克勒小姐签订了一份合约，由温克勒小姐出资购买爱丽丝喜剧的发行权。这一天标志着迪士尼公司的成立。那时的迪士尼制片厂只是一个还处于创业阶段的小公司，资金困难，也没有什么名气。但它凭借推出的几部动画默片，而逐渐发展起来并在好莱坞站稳了脚跟。这几部动画默片分别是：《爱丽丝系列片》《幸运兔子奥斯瓦尔德》和米老鼠系列之《疯狂的飞机》和《骑快马的高卓人》。华特在制作这几部动画默片时，也表现出了他丰富的想象力和对动画制作的认真执着。

华特·迪士尼是一个非常善于观察生活和具有无限想象力的人。早期塑造的卡通形象就表现出了他丰富的想象力，没有创新意识和丰富的想象力是很难从我们习以为常的生活中挖掘出创意来的。他所创作的卡通形象多数来自他对生活细微的观察，能激起他灵感的东西有妈妈讲的童话故事、农场的野兔和偷吃面包的小老鼠。他结合生活，发挥出自己无限的想象力，创造了一个个动画明星，制作出了深受观众喜爱的动画片。《爱丽丝梦游仙境》原是英国童话作家卡罗尔的一部作品，在西方流行极广。这是他在幼时听他的妈妈弗洛拉讲过的一个童话故事。故事中奇异的想象、瑰畸的色彩，都曾使他如痴如醉。他知道，如果能让爱丽丝在银幕上活动起来，一定会让千百万青少年观众和他们的家长为之倾倒。

他利用原著中的人物编织成新的故事情节，再把真人引进卡通片，形成系列，只要观众喜欢，就不断地拍下去。一个儿时的童话故事激起了他的灵感，拍摄了多部充满欢笑并且深受观众喜爱的爱丽丝影集。这部爱丽丝系列片也让迪士尼公司在业界站稳了脚跟。

在爱丽丝系列影片连续拍了两年之后，很难再有什么新意，观众对爱丽丝系列喜剧影片的喜爱程度也慢慢开始降低了。因此，他决定创造出一个全新的卡通形象。当时，卡通明星"菲利克斯猫"风靡美国，但他并没有随波逐流也去创造一个"猫"的卡通形象，而是另辟蹊径，创造了一个"兔子"形象，它就是"奥斯华"。它的原型是他童年时代曾居住的仙鹤农场附近的一只野兔。这只野兔长着硕大的耳朵，一双小眼睛警觉地东张西望，十分机敏活泼。这只野兔深深地留在了他的记忆深处。他在童年时代就为这只野兔作画，并给它取名叫"哈里"。他根据对野兔哈里的记忆，塑造了一个年轻、精力充沛、活泼敏捷、俊俏智慧而好冒险的卡通形象。他使这个卡通角色做出了人类的姿态和表情，使得卡通影片增添了新的趣味，也受到观众的好评和欢迎。（见图3-31）

⬆ 图3-31 迪士尼动画形象——"幸运兔子奥斯华"

2．塑造了誉满全球的米老鼠

据 PBS 纪录片《美国印象：华特·迪士尼》介绍，在奥斯华的版权被环球影业夺走之后，华特·迪士尼与他的合作伙伴伍培·埃沃克斯（也译作乌布·伊沃克斯）商议再创作一个新的动画形象来"夺回"奥斯华。伍培先后设计出一只青蛙、一只奶牛和一匹马的卡通形象，但华特都不满意。伍培在创作过程中发现了一个规律：用一个大圆形做人物的头部，如果加上三角形的耳朵就是一只猫，加上长长的耳朵就是一只兔子，加上圆耳朵就是一只老鼠。考虑到市场上的卡通猫已经够多了，于是他在大圆形上加上了大圆耳朵和尖尖的嘴巴，又加上了鸭梨形的身体和细长的四肢，便成了米奇最初的形象。（见图 3-32）

🔺 图 3-32　米奇与奥斯华

华特最喜欢说的一句话就是："一切都始于一只老鼠。"新的人物形象设计出来后，华特和伍培讨论怎样把新角色推向公众。恰好，当时美国飞行员查尔斯·林德伯格驾驶"圣路易斯精神号"单翼飞机，成功地完成了人类首次飞越大西洋的壮举，成为一代美国人心中最了不起的冒险家。直到 1928 年 3 月，相关题材的报道仍热度不减。华特说，这个社会热点我们必须抓住，就让米老鼠开飞机吧，我想观众会喜欢的。两人约定，由华特编写剧本，伍培负责制作。华特根据林德伯格的事迹构思了一个简单、有趣的故事，这就是最早制作的米老鼠短片——《疯狂的飞机》（1928 年）。（见图 3-33）

1928 年 5 月 10 日，《疯狂的飞机》在好莱坞日落大道的电影院试映，虽未引起轰动，但观众反响还不错，令华特信心倍增。华特用最后的资金又拍了两部米老鼠短片。在第二部《骑快马的高卓人》中，米老鼠是一个勇敢的骑手；在第三部《威利号汽船》中，米老鼠又成了一个能干的船员。在第三部的制作过程中，华特采纳了其兄罗伊的建议，使用了有声电影技术，所有音效都是以光学的方式直接记录在胶片上的（而不是像前两部那样单独录音），声音与画面完全同步。《威利号汽船》被认为是世界上第一部有准确记录的有声动画。同年 11 月 18 日，该片在纽约殖民大剧院上映，引起轰动，观众甚至要求工作人员将影片再放一次。多年后，媒体评论该片"敲响了无声电影的丧钟"。（见图 3-34）

3．华特·迪士尼不断开拓动画艺术和技术新领域

评论家们认为在极有影响力的艺术界中，华特是一位伟大的创新者。他一直在不断地摸索新的动画艺术和技术，并且大胆地进行尝试，不断地进行创新。在好莱坞，华特对动画艺术和技术新领域的开拓一直处于领先地位，这也奠定了迪士尼公司动画领头羊的地位。迪士尼公司的创新精神是它取得巨大的成功和能够成为动画业霸主的秘诀之一。以下几个方面充分展现了华特在动画艺术和技术的大胆创新方面所取得的成就。

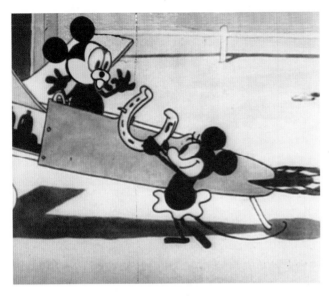

图 3-33　米老鼠短片《疯狂的飞机》

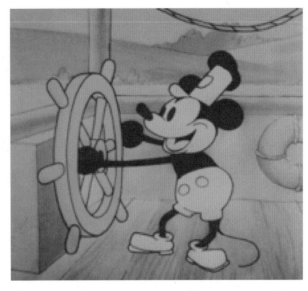
图 3-34　米老鼠在动画片《威利号汽船》里一鸣惊人

1）声音出现

1927 年,世界电影史上第一部有声电影《爵士歌王》轰动了纽约。电影工业在一夜之间就发生了急剧的变化,每一部影片的制作人都急着想为自己的影片配上音乐、音响效果和对白。华特意识到潮流发展之快,动画片也将不可避免"有声化"。 1928 年迪士尼制片厂制作了世界影史上第一部有声卡通片《威利号汽船》。

1928 年先后完成了米老鼠系列动画《疯狂的飞机》和《骑快马的高卓人》,可是在发行时遇到了困难,没有一个发行商对此感兴趣,认为这两部短片的形象没有特色,主角只是一个有趣的动物,不能打动观众。这时声音技术的出现为他们的创作开拓了思路,最后经过讨论,决定把声音作为米老鼠的特色。经过艰难的实验,利用节拍器解决了画面与声音的同步问题。迪士尼并非是第一个将声音运用到动画中的人,但他是当时把声音和动画融合得最好的人,使音画达到同步,成为看得见的音乐。声音技术的发明在动画作品中得到淋漓尽致的运用,声音用来渲染影片气氛,加强视觉感染力,动画艺术的历史在声音的烘托中又前进了一大步。

华特·迪士尼每一个重大贡献似乎都基于他的创造性思维、挑战困难的勇气以及对时代变化的敏感性,他率先预感到电影将不可阻拦地向有声电影发展,并且认识到声音对动画的重要性。作为动画角色生命的一部分,他试图通过声音的表现力提升动画艺术的品质,并且成功实现动画视听"大概匹配"到"精准配合"的实验。于是建立了一个同期声画系统并将其应用到《威利号汽船》(1928 年)的制作中。

《威利号汽船》是世界上第一部音画同步的有声动画,这部动画片的独立放映确立了动画的艺术地位,并且初步完成动画从辅助角色到艺术主体地位的转型。在 8 分钟的时间里,音乐和动作配合得天衣无缝。他很好地利用音乐来支持了角色动作的夸张性和滑稽性。他大胆地引入艺术要素到动画的概念中。这部影片从根本上提升了动画的艺术地位,并且初步摆脱了动画与杂耍艺术的关系。影片的情节看似微不足道,但是这个情节很重要:影片的人物甚至那只船完美地与音乐翩翩起舞,即使笑话也是为声音而设计的。比如,米奇强迫母牛张开她的嘴巴,这样他才能在她的牙齿上弹奏木琴,让视觉元素给了声音一个合法的身份。影片并且一改以前粗略的音响效果,追求准确的声音和必需的声效。动作的指向更明确合理,让联想成为有意义的联想,从根本上提升了娱乐的格调。(见图 3-35)

由于影响力颇大,这部动画影片成了电影史上第一部有声动画影片。此片的问世,标志着米老鼠形象的正式诞生;同时,移动背景的拍摄技术首次运用在这部动画片中,并取得了很好的效果,米老鼠开始成为家喻户晓的人物。

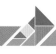

⬆ 图3-35　华特·迪士尼在绘制米老鼠（图左）及动画短片《威利号汽船》（图中和图右）

《威利号汽船》使得迪士尼和他的工作室声名鹊起，甚至受到了奥斯卡奖的垂青。《威利号汽船》的巨大成功不仅给华特·迪士尼带来了荣誉，也坚定了他的信心。他知道仅凭声音特色并不能保证米老鼠的长久发展，便开始招聘更多的制作人员来壮大自己的力量。在制作米老鼠动画片的同时，开始创作全新动画形象和探索新的动画技术。像把分镜头剧本运用到动画的创作中，使未来影片的形象提前以视觉化形式呈现出来，可以方便地对动画中的片段进行修改和定位。

他懂得通过音响和绘画的结合可以产生一种新的喜剧。在他第一部"愚蠢交响乐"式的动画片《骷髅舞》（1929年）中，他使几个骷髅形象的卡通人物随着作曲家圣一桑的音乐跳芭蕾舞。这些骷髅把自己的四肢脱下来，用胫骨敲着它们干瘦无肉的胸膛，发出一种木琴的声音。该时期他大量运用了英国和德国浪漫主义的表现手法，场景画面重视主观性、自我情感的表达以及蕴含丰富的想象，呈现给观众的是鬼魂幽灵出没的古堡、链条的响声，以及时钟在十二点时敲打的声音等，产生了模拟性或非模拟性的恐怖效果。在这部动画片中第一次将音乐作为电影的基本元素，全片并没有具体的故事内容，主要表现了几个骷髅随着音乐翩翩起舞的动作动画。（见图3-36）

⬆ 图3-36　迪士尼动画片《骷髅舞》

2）动画色彩方面

色彩是华特·迪士尼对于动画技术的另一个发展，1930年，美国天然色公司已经研究出把三种主色的底色合在一起的方法。虽然彩色电影技术还处在摸索的阶段，这种三色合成彩色的方法还不能用于拍摄故事片，但却可以用于拍摄卡通片。他抓住机遇，抢占先机，获得了两年独家使用这种三色合成彩色的方法。迪士尼公司的动画艺术家和动画设计师是首批试验染印法彩色胶片的先驱，并制作了世界上第一部彩色动画片《花与树》，这也是第一部获得奥斯卡动画短片奖的影片。

1931 年美国电影艺术与科学学院专门为华特·迪士尼作品设置了"最佳动画短片"的奖项,华特·迪士尼创作的《花与树》一举夺魁。1932 年 7 月 30 日在好莱坞的格劳曼大剧院首映,此后华特·迪士尼创作的动画片全部有了颜色,并随着色彩技术的发展,动画片的质量有了很大提升。(见图 3-37)

图 3-37　迪士尼动画片《花与树》

在《花与树》获得成功的同时,华特·迪士尼还凭借《米老鼠和孤儿们》荣膺了奥斯卡特别奖。这个奖项通常是颁发给在电影领域做出过突出贡献的大师的。在他之前,只有大名鼎鼎的卓别林得到过这个荣誉。

(二) 迪士尼公司初期的动画长片:1937—1949 年

迪士尼公司在很早的时候就开始对动画进行不断的探索和追求,发展到 20 世纪 30 年代,终于在动画艺术和技术领域逐渐开花结果,取得了成效。1937 年,迪士尼公司推出了世界上第一部长片动画电影《白雪公主》,片长达 84 分钟,这在美国动画片史上是个史无前例的创举。

影片具备了动画长篇叙事题材的基本要素,同时故事情节的戏剧性冲突通过对一些细节的造型处理来改善原来童话文本的语境,不需要颠覆任何正统价值观。迪士尼公司大胆地在这部影片的方方面面探索动画形式的新维度,使得整部影片浪漫而亲切,充分发挥了动画家特别的想象力。影片是影史上第一部发行电影原声带的作品,可见迪士尼公司作品对音乐的重视。

"多重景深"拍摄技术首次得以应用。影片完美的艺术性、精美的制作效果令观众惊叹,轰动国际影坛。它运用彩色胶片合成录音技术,创造了动画长片的奇迹,使人们开始重新审视动画的价值和艺术魅力,也使迪士尼公司的经营方向发生改变。该片的成功上映,改变了迪士尼公司长久以来只创作短片的模式,进而迪士尼公司开始把目光转向影院长片,这也标志着主流商业动画技术趋于成熟。这部动画片有意识地尝试将公众对动画的认识引领到一个前所未有的新高度。(见图 3-38)

该片在当时就荣获了四项世界第一:世界第一部影院长篇剧情动画片;世界第一部使用多层次摄影技术拍摄的动画;世界第一部有隆重首映式的动画电影;世界第一部获奥斯卡特别成就奖的影片(一座大奥斯卡金像奖及七座小奥斯卡金像奖)。

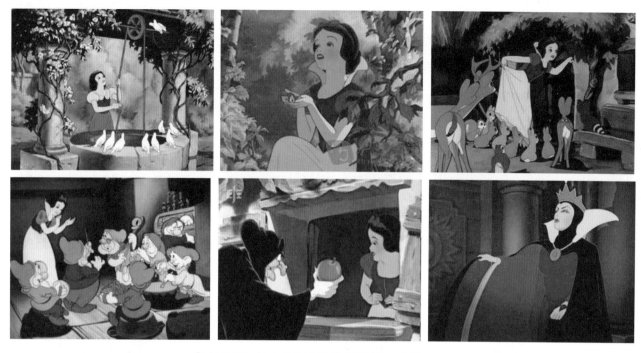

🔶 图 3-38　迪士尼公司早期动画长片《白雪公主》

《白雪公主》之后摄制的《木偶奇遇记》（1940 年），在商业上并没有获得成功。这部影片的格调虽然很不和谐，但在迪士尼公司的作品中却是一部优秀的大型影片。1940 年摄制的影片《幻想曲》，1941 年摄制的影片《小飞象》和 1942 年摄制的充满伤感气息的《小鹿班比》，更是奠定了迪士尼公司动画龙头的地位。

（三）1943—1949 年战争时期的短片

不过华特·迪士尼的动画梦却被第二次世界大战给打断。美国参战后，由于大部分员工都被征召入军，工作室没有足够的人力资源创作长篇作品。美国政府在这个时期也委托迪士尼公司创作了不少战争主题的宣传短片，其中一支由唐老鸭主演的《唐老鸭应征入伍》短片，将军人入战场的心境与惨况以幽默形式表达出来，在当时很受欢迎。（见图 3-39）

🔶 图 3-39　迪士尼公司战争时期的动画片《唐老鸭应征入伍》

1946年，因战争很难凑够钱拍摄一个长的动画片（在当时长片需要3～4年才能完成），华特·迪士尼让艺术家制作系列短片，这些短片可以连接在一起，作为一个影片合集。以合集形式发行的影片有《三骑士》《为我谱上乐章》《米奇与魔豆》《旋律时光》等。（见图3-40）

⊕ 图3-40　迪士尼公司战争时期的动画片《三骑士》《为我谱上乐章》《米奇与魔豆》《旋律时光》

（四）美国动画片第一次繁荣时期：1950—1966年

第二次世界大战结束后，迪士尼公司于1950年拍摄了《仙履奇缘》，其实这部影片是当年迪士尼公司的豪赌，这时距离迪士尼公司上一部卖座电影已经是1941年播出的《小飞象》时的事了。在公司资金周转不通畅时，又花费300万美元去完成这部动画电影，若这部电影没有成功，华特·迪士尼苦心经营的动画帝国将就此陨落。所幸本片上映后，获得了相当好的评价与票房，也将正在面临危机的迪士尼公司从财政赤字中解救了出来，使迪士尼公司迎来了黄金时期。在这一时期，迪士尼公司几乎每年都推出一部经典动画片，题材也都非常多样化，如《爱丽丝梦游仙境》（1951年）、《睡美人》（1959年）、《森林王子》（1967年）等影片。

无论是以王子公主为题材的《睡美人》，还是以小说《彼得·潘》改编的奇幻动画电影《小飞侠》（1953年），或是以动物角色为题材的《101忠狗》（1961年），又或是改自历史传奇故事的《石中剑》（1963年），以及横扫13项奥斯卡提名的《欢乐满人间》（1964年），都显示出迪士尼动画取材的多元性。（见图3-41）

⊕ 图3-41　迪士尼动画片《小飞侠》《101忠狗》《石中剑》

1955 年第一个迪士尼乐园——加州迪士尼乐园正式揭幕,迪士尼乐园的巨大成功也标志着华特·迪士尼达到了个人事业的顶峰。不过,就在迪士尼公司无论是在大银幕还是在主题乐园,在发展都颇有成绩的巅峰期,华特·迪士尼却在此时得了肺癌,最终于 1966 年 12 月 15 日逝世,同年他苦心宣传制作的《森林王子》成为其在世的最后遗作。

（五）美国动画蛰伏时期：1967—1988 年

在 20 世纪 60 年代美国整个动画业开始衰落,进入了萧条时期。导致美国动画的衰落主要有三方面的原因:一是电视的普及性。二是电视动画逐渐发展起来,质量却很低。网络电视一年一个季度需要 10 ～ 20 集,每集 30 分钟的动画节目。因此为了加快动画制作的过程,许多动画制作人采取了一些快捷的技术。这样大规模地生产快制作、低预算的电视动画片,导致了电视动画的质量快速下降。汉纳和芭芭娜是电视动画的代表人物,他们创作了电视系列片《猫和老鼠》《辛普森一家》等。但他们为了缩短制作周期而节约开支,用偷工减料的技术措施来替代本应的手工绘制,大大影响了动画效果。三是以往华特·迪士尼都会直接参与剧本与歌曲的创作过程,凭其天马行空的创意与热情带领员工创作了无数佳作,在他离世后,创意部门顿时面临群龙无首的窘境,致使往后几年迪士尼公司作品产量极少。

这个美国动画业曾经的"霸主",制作了无数经典影片并对美国动画做出了不同寻常的贡献的动画先驱,却在动画界开始走"下坡路",极大地影响了美国动画的发展。美国动画处于衰落时期的时候,那些高质量的动画影片大部分是由那些小型的、独立的制片人制作的,或者是别的国家而非美国的动画影片,整个 20 世纪 70 年代,只有数部动画片,质量也平平。

迪士尼公司的资深动画师和新的动画制作者一起继续制作了《猫儿历险记》和《罗宾汉》影片,并获得了成功。另外,较有影响力的《救难小英雄》在 1977 年 6 月上映。（见图 3-42）

❀ 图 3-42 迪士尼公司动画片《救难小英雄》

由于《救难小英雄》影片十分出色,迪士尼公司的动画师在 1990 年又推出续集作品《救难小英雄澳洲历险记》,这是迪士尼公司的第 29 部经典动画,也是迪士尼公司经典动画首度推出同样是经典动画续篇电影上映的纪录。

（六）美国动画第二次繁荣时期：1989 年至今

1. 美国动画的复兴

美国动画的复兴时期是指 20 世纪 80 年代晚期至 21 世纪的开始。美国动画复兴的最主要的原因有两方面。

一是随着高科技的不断发展,计算机技术被用来制作动画影片,这不仅唤醒了传统动画艺术的活力,而且产生了让人意想不到的效果。当时,许多运用计算机技术制作的动画影片,以其魅力又把观众从电视机前重新吸引

到了电影院。动画从 20 世纪 60 年代萧条的状态中复苏了，到了 80 年代后期，迎来了美国动画的第二个繁荣时期。

二是美国许多大的娱乐公司在经历了 20 世纪七八十年代动画的衰落以后，重新改革和复兴公司的动画制作部门。新一代领导人艾斯纳重新改革迪士尼公司，使其在美国动画界再度崛起。迪士尼公司在 1988 年推出的《谁陷害了兔子罗杰》，标志着好莱坞经典动画的复兴再次来临。1989 年推出的动画片《小美人鱼》，标志着迪士尼公司的重新繁荣，开始重塑它的"动画黄金时代"。90 年代，迪士尼公司几乎每年都推出一部二维动画大片。迪士尼公司崛起后，各个大制片公司也纷纷涉足动画界，美国新涌现出其他的动画公司，如梦工场、20 世纪福克斯公司、派拉蒙公司等，纷纷开始投拍动画电影。而华纳兄弟公司在 1962 年关闭了动画部门后，90 年代又重新开始制作动画片。这一时期的美国动画丰富多彩、异彩纷呈。如梦工场制作的动画影片，科技含量高，题材也丰富多样，制作拍摄的四部大型动画片，1998 年的《小蚁雄兵》和《埃及王子》，2000 年的《勇闯黄金国》和《小鸡快跑》，在当时引起了全美动画界的瞩目，也是美国动画史上具有代表性的作品。1999 年，美国派拉蒙公司与华纳兄弟公司联合推出的动画片《南方公园》一度风靡欧美。

美国动画在这个时期生机勃勃，充满了活力，各个动画公司在竞争中不断创新进取，不仅提高动画制作的质量，注重动画的艺术性，推出了一部部优秀杰出的动画电影，促进了美国动画的发展，也丰富了世界动画艺术宝库。

2．迪士尼公司动画再现辉煌

迪士尼公司从 20 世纪 80 年代至 90 年代，一代新人逐渐代替老一辈的动画艺术家。他们的思维方式有了新的变化，将传统的美学观念和制作方法都做了根本性的改变，也正是这些改变，给迪士尼公司带来了第二个黄金时代，特别是迈克尔·艾斯纳出任迪士尼公司的董事长以后，使迪士尼制片厂又重新获得新生，恢复了以前的活力。艾斯纳是一个商业奇才。在他的领导下，迪士尼公司转亏为盈，成就了商业意义上的美好童话故事。这一时期，迪士尼公司的动画片有以下特点。

迪士尼公司与史蒂文·斯皮尔伯格合作的《谁陷害了兔子罗杰》以其精致的手绘动画艺术和强大的演员阵容让迪士尼公司名利双收，标志着迪士尼动画的复兴，也标志着好莱坞经典手绘动画的"归来"。（见图 3-43）

图 3-43 迪士尼公司动画片《谁陷害了兔子罗杰》

为了跟上时代的进步，适应市场的变化，迪士尼公司大胆地将高科技技术运用到迪士尼电影和卡通领域。1986 年，迪士尼公司推出了第一部大量采用了计算机二维动画的篇剧情动画片《妙妙探》，1988 年，迪士尼公司开始步入高科技的计算机动画时代。1989 年，在使迪士尼动画再次步入"黄金时代"的代表作之一《小美人鱼》中，迪士尼公司第一次也是最早把计算机机软件上色运用到动画上。影片中的画面色彩协调，特别是许多水下的片段，给观众留下了深刻的印象。

20 世纪 90 年代,迪士尼公司仍然不断地创新进取,逐步提高计算机技术在动画片制作上的运用。1991 年推出的《美女与野兽》中的许多片段是运用计算机技术制作的,还将二维动画与三维动画相结合。如片中的美女与野兽共舞的画面就是用三维动画的软件制作成二维动画的效果,让画面的精彩达到了让人意想不到的效果。这部影片也是电影史上到目前唯一被提名为奥斯卡最佳影片的动画片。

在 1992 年推出的《阿拉丁》中,那块用计算机技术制作出来的"会飞的魔毯",在影片中起了重要的作用。迪士尼公司使计算机动画技术越来越灵活,在影片《美女与野兽》《阿拉丁》里,计算机技术还只是用于绘制场景。但到了 1994 年的动画影片《狮子王》里,大量应用了动画特技,并且将计算机技术开始用在有生命的动物身上。《狮子王》这部影片席卷全球,并获得多项奥斯卡奖项,至今都仍是迪士尼公司最成功的作品。（见图 3-44）

✝ 图 3-44　迪士尼动画片《美女与野兽》《阿拉丁》《狮子王》

1995 年迪士尼公司投资,由皮克斯动画工作室拍摄的《玩具总动员》是世界电影史上第一部完全由计算机制作的三维动画电影长片。这部立体动画片是推动动画向三维领域发展的里程碑,也让皮克斯动画工作室和迪士尼公司获得了"双赢"。之后,迪士尼公司继续与皮克斯动画工作室合作推出的《虫虫危机》（1998 年）和《玩具总动员》都取得了成功。2000 年,迪士尼公司没有依靠皮克斯动画工作室,完全靠自己制作了第一部计算机动画片《恐龙》,虽然被认为有点沉闷乏味,但还是取得了成功的票房收入。迪士尼公司在动画制作的技术方面的不断创新和提高,巩固了迪士尼公司在动画片领域的行业地位,激活了迪士尼公司帝国的生命之源。迪士尼动画从蛰伏到重生,再次步入"第二个黄金时代"。（见图 3-45）

而今迎接来的是更多的真人电影以及精美的 CG 动画。在第一波黄金时期的作品《睡美人》《仙履奇缘》都已成功改编为真人版电影后,《美女与野兽》《阿拉丁》《小美人鱼》《花木兰》也以真人形式跃上大银幕与观众相见。

3. 皮克斯动画的时代来临

进入 21 世纪,由皮克斯推出的《海底总动员》《怪兽电力公司》《超人总动员》深受年轻人的喜爱,当然迪士尼也顺应时代,在剧本和技术上做了各种尝试,包括制作以可爱外星人史迪奇为主角、背景设定在夏威夷的《星际宝贝》,以及首度挑战全以 CG 技术制作的动画《恐龙》,虽都未能在票房上有所斩获,前者倒是靠着可爱的史迪奇卖了不少的周边衍生品。

图 3-45　迪士尼动画片《钟楼怪人》《玩具总动员》《虫虫危机》

2005 年以前，求新求突破这段时间被称作"第二次前文艺复兴期"，除了上述提到的一些作品，迪士尼公司也一口气推出了不少经典续作，如《小美人鱼 2》《小姐与流氓 2》《仙履奇缘 2》，稳稳抓住老影迷，并且拍摄的真人电影《加勒比海盗》的票房和评价都很成功。然而，迪士尼公司在动画制作上依然遇到了瓶颈，《星际宝贝》《星银岛》等手绘动画皆没有带来理想的回响，从而促使罗伯特·艾格积极修复迈克尔·艾斯纳之后与皮克斯的尴尬关系，最终得以与当年的皮克斯联合创办人、同时也是苹果之父的乔布斯合作，以交换股票的形式并购皮克斯。（迈克尔·艾斯纳在任期间，曾向乔布斯争取皮克斯旗下人物的版权及发行权，但双方因为获益比例谈判失败而陷入僵局，使两者关系非常紧张。）

并购后，在皮克斯工作室灵魂人物约翰·拉斯特的领导下，使负责发行的迪士尼公司达到了一个全新的巅峰，自《汽车总动员》（2006 年）开始，皮克斯的片头 LOGO 变成了 Disney·PIXAR，往后几年推出的作品如《料理鼠王》（2007 年）、《机器人总动员》（2008 年）、《飞屋环游记》（2009 年）也为合作打下了良好的基础，如今在大众眼中，迪士尼与皮克斯已是密不可分的关系，不过这还不是罗伯特·艾格任期做出的最大创举，2009 年并购超级英雄大本营"漫威影业"后，才是迪士尼公司娱乐版图扩张的真正开始。（见图 3-46）

图 3-46　迪士尼与皮克斯合作的 3D 动画片《汽车总动员》《料理鼠王》《机器人总动员》《飞屋环游记》

4．收购漫威娱乐公司

2009年漫威娱乐公司被迪士尼公司以42.4亿美元收购为子公司。漫威娱乐原子公司漫威电影工作室（Marvel Studios）则成为到影业集团子公司。漫威帮助迪士尼发展到更多的观众群体，并且扩充了真人动漫电影的内容供应，双方计划每年推出两部真人动漫电影。漫威旗下包括"复仇者联盟"在内的众多超级英雄在影坛成功地编制出一张营销巨网，将同样是动画巨擘的DC公司远远抛在身后。漫威还为迪士尼公司价值30多亿美元的消费品市场提供了一系列崭新的动漫人物形象。与皮克斯公司一样，漫威娱乐将保留着大部分自治权，充分享有自己独立的文化和特色，而迪士尼公司今后最重要的工作就是给予他们足够的支持。

本次并购成就了迪士尼、漫威的双赢结局，漫威娱乐终于不用担心制作超级英雄电影的庞大开销，而迪士尼也弥补了过去无法吸引男性市场的不足。几年后漫威电影宇宙的扩张与票房获利，却把迪士尼推上了娱乐帝国龙头宝座，而《复仇者联盟》在创下影史票房第五高的纪录（15亿美元）后，2012年迪士尼公司又收购了拍摄《星球大战》的卢卡斯影业，将战场扩张到外太空。2015年并购后的第一部作品《星际大战：原力觉醒》又刷下惊人票房，全球狂吸20亿美元。自并购后，漫威还没有出品过任何一部票房低于3亿美元的作品，为迪士尼公司创立以来之新高。

完成对漫威的收购后，迪士尼公司CEO罗伯特·艾格就大力鼓励部门间的"资源共享"；2011年，导演唐·霍尔选择了漫威的"超能陆战队"漫画改编，并将想法提交给约翰·拉塞特，该项目于2012年6月正式通过，进入了筹备阶段。《超能陆战队》就是迪士尼公司与漫威联合出品的第一部动画电影，取材于由Steven T.Seagle和Duncan Rouleau在1998年开始连载的以日本为背景的动作科幻类漫画。影片于2014年11月7日以3D形式在北美上映。为了协助迪士尼公司制作该片，漫威首席创意官乔·科萨达也率领旗下团队友情支援。影片是迪士尼公司首次创作日本风格的主人公，就连片中场景也颇有日本动画之感。该片导演唐·霍尔曾执导2011年的《小熊维尼》，另一名联合导演克里斯·威廉姆斯则是《闪电狗》的编剧和导演，与此同时，约翰·拉塞特作为该片的制片人加入了影片的制作中。此番合作可谓是迪士尼公司内部的强强联合，不但结合了漫威和迪士尼的两大团队，还融合了中西方的文化特点。

《超能陆战队》主要讲述充气机器人大白与天才少年小宏联手菜鸟小伙伴组建超能战队，共同打击犯罪阴谋的故事。尽管影片是根据漫威同名漫画改编，但从角色的名称、背景、性格到故事情节都做出了巨大的改动。大白的面部设计让人想起一种日本传统风铃，导演唐·霍尔在拜访日本的寺庙时汲取了灵感。大白的肢体动作设计则模仿了企鹅宝宝。《超能陆战队》作为迪士尼公司和漫威漫画首次联手的作品，融合迪士尼公司浪漫的叙事构架，比传统的迪士尼公司的作品增加了很多超级英雄战斗元素，比漫威宇宙的故事又多了各种温情，有亲情，有兄弟与机器人的情谊，有团队之爱，有稳定而持续的萌点和笑点，还有个温馨的结局：虚张声势的大反派不是真心反派，而是一个无助父亲，被主角的团队拯救而不是消灭，超能陆战队将继续守护地球。使迪士尼公司的第54部动画成为又一经典。本片也获评为第87届奥斯卡最佳动画电影。（见图3-47）

5．原创动画

传闻因罗伯特·艾格在参加我国香港地区的迪士尼乐园的开幕典礼时有感，惊觉乐园中最受欢迎的角色竟然都是皮克斯出品，几乎看不到迪士尼的原创角色，使迪士尼公司更加努力往计算机动画领域深耕。自2009年《青蛙王子》后，手绘动画的时代正式告终，之后推出保有手绘感的3D动画《魔发奇缘》，与获奥斯卡最佳动画提名的《无敌破坏王》都深得人心；《冰雪奇缘》是2013年迪士尼3D动画电影，该片包揽了2013年度金球奖、安妮奖、奥斯卡的最佳动画长片，也是迪士尼第7部全球票房进入10亿美元的电影。2016年来全球收益的部分突破10亿美元票房的动画电影有《海底总动员2》（2016年）、《疯狂动物城》（2016年）等。（见图3-48）

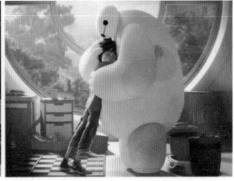

✿ 图 3-47　迪士尼公司与漫威合作的 3D 动画片《超能陆战队》

✿ 图 3-48　迪士尼公司 3D 动画片《海底总动员 2》《疯狂动物城》

　　美国迪士尼公司自 1923 年由华特·迪士尼创立以来,一直在动画片上不断地摸索、创新、发展。从动画片的有声到无声、黑白到彩色,传统的手绘动画到计算机动画时代,迪士尼公司以其敢于冒险、大胆创新进取的精神确立了它在美国动画界的"领头羊"地位,也为美国动画的发展做出了卓越的贡献。迪士尼动画把人们带进一个充满了幻想和童话故事的魔幻般世界,让人们在这个世界里追寻梦想,唤起回忆和消除压力。而迪士尼公司主题乐园的建立和发展,动画与电影制作,电视网络,还有特许品牌经营等产业,让迪士尼公司把生意做向了全球,向国际市场扩张。迪士尼公司也从一个"童话王国"发展为一个现代跨国企业。美国动画产业的发展在全世界是最早和最具有规模的,其中迪士尼公司就是最具有代表性的企业。虽然迪士尼公司的发展并不是一帆风顺的,也经历了起起落落,但从发展的观点来看,它始终是向前发展的,它的繁荣兴旺推动着美国动画业也向前发展。

　　美国许多其他动画公司在与迪士尼公司的竞争中,制作了一部又一部既杰出又有票房号召力的动画片,塑造了一个又一个为全球人所熟悉和喜爱的经典动画明星。这使得美国动画界百花齐放,异彩纷呈,确立了美国动画片在世界动画史上的重要地位。

二、美国其他动画公司

迪士尼公司自 1989 年推出了动画片《小美人鱼》以后，标志着迪士尼动画的再度繁荣。迪士尼公司的重新崛起，也促使许多其他的动画公司涌现，如梦工场、20 世纪福克斯公司、派拉蒙公司、华纳兄弟等，纷纷都投拍动画电影。

（一）梦工场的动画制作

1994 年，迪士尼公司总裁威尔斯意外去世。而艾斯纳却没有让为迪士尼电影立下汗马功劳的杰弗里·卡曾伯格接任威尔斯的职位。于是，卡曾伯格毅然离开了迪士尼公司，联合著名大导演史蒂文·斯皮尔伯格和音乐界的泰斗大卫·格芬，成立了自己的公司——梦工场。这三位动画界的顶尖人物组成了强大的阵容。其中杰弗里·卡曾伯格曾让迪士尼动画达到一个高峰。他从 1984 年起连续十年担任迪士尼制片部总裁，曾制作出《小美人鱼》《美女与野兽》《狮子王》《阿拉丁》等动画片，创造了辉煌的成绩。它的创建，与老牌动画巨头迪士尼形成了正面竞争的格局。动画方面，梦工厂是唯一能与迪士尼公司抗衡的电影公司，制作的动画包括《埃及王子》《怪物史莱克》《小马精灵》《辛巴达七海传奇》《小鸡快跑》等。

之后几年，梦工场陆续推出几部非常有票房号召力的大型动画片，如《小蚁雄兵》（1998 年）、《黄金国之路》（2000 年）、黏土动画片《小鸡快跑》（2000 年）等佳作，让梦工场冲破了迪士尼公司一家独大的局面。（见图 3-49）

图 3-49　梦工厂动画片《小蚁雄兵》《黄金国之路》《小鸡快跑》

梦工场在 2001 年暑假推出的《怪物史莱克》获得了奥斯卡大奖。2008 年的《功夫熊猫》影片对中国的元素运用让人赞叹，获得了影评人的高度评价。（见图 3-50）

（二）华纳公司的动画制作

华纳公司成立于 20 世纪 20 年代，在 20 世纪 30 年代开始了动画片的制作之路，但是途中遇到困难，曾一度关闭了动画部门，从 1962 年关闭直到 20 世纪 90 年代才重新拾起动画制作这个行当。

图 3-50 梦工厂动画片《怪物史莱克》《功夫熊猫》

1930 年以来,华纳公司开始制作时长 6 分钟的系列动画短片,如《兔巴哥》《疯狂曲调》《快乐旋律》《猪豆子》以及"达菲鸭"系列短片等,他的这些动画短片获得当时电影公司的青睐,成为这些公司推出动画电影播放前进行市场预热的首选。其中诸如兔巴哥和达菲鸭这样的角色成了历史上经典的动画明星,而当中最耀眼的明星还得数兔巴哥,它曾经三次获得奥斯卡提名,并且在 1958 年成了奥斯卡小金人的主人。(见图 3-51)

图 3-51 华纳动画片《达菲鸭》《兔巴哥》

1996 年,由篮球巨星迈克尔·乔丹出演的《空中大灌篮》就是由华纳推出,曾经产生了巨大的轰动效应。这部影片是篮球巨星迈克尔·乔丹和华纳的动画明星们如兔巴哥一起合演的一部真人和动画相结合的影片。这部投资 8000 万美元的大制作动画片,在全球赚了 2.5 亿美元票房,成为当时风靡全球的经典之作。1999 年,推出了音乐动画影片《国王与我》;同年,还与派拉蒙公司联合推出了曾经一度风靡欧美的动画片《南方公园》。1999 年年底,华纳又推出了动画影片《钢铁巨人》,该片在美国上映期间,凭借曲折的故事、生动的人物形象获得

了观众及影评人的一片赞誉。铁巨人与小孩间细腻的情谊和动感十足的刺激镜头，深深触动了观众，美国各大媒体纷纷赞扬这是近些年来难得一见的佳作。（见图 3-52）

🔺 图 3-52 华纳公司动画片《空中大灌篮》《国王与我》《南方公园》《钢铁巨人》

多年后，华纳公司汇聚好莱坞影星和公司旗下的兔八哥、达菲鸭、猪小弟、火星人、爱发先生、大嘴怪、燥山姆、BB 鸟、歪心狼、崔弟和傻大猫等动画明星，联合这些动画明星推出影片《巨星总动员》，收到了很好的效果。

（三）米高梅的动画制作

米高梅公司成立于 1924 年，由米特罗公司、高德温公司、路易斯·B.梅耶公司三家合并而成。米高梅在电影业中很快获得成功，但他们不愿在动画方面冒险。直到迪士尼公司有所成就之后，他们才涉足动画领域。米高梅公司创建自己的动画部门，推出许多动画片，其中的一部名为《银河》的片子获得了学院奖，从而打破了迪士尼公司对该奖项长达七年的垄断。

1939 年期间，威廉·汉纳和约瑟夫·巴伯拉继影片《加洛潘女孩》之后第二次合作。两人采用了"猫"和"老鼠"的原型，为《猫和老鼠》这部动画片创作了第一部剧集《甜蜜的家》，在之后的 16 年中，两人共同专心制作汤姆和杰瑞卡通片，每一部平均都要花费一年半以上的时间。后来，《猫和老鼠》获得七次奥斯卡奖和七次学院奖。《猫和老鼠》的成功归功于吸引人的故事、欢闹的情节和令人无法抗拒的角色个性。威廉·汉纳与约瑟夫·巴贝拉共同创作了《摩登原始人》《瑜伽熊》《猎犬哈克利伯利》等著名的卡通形象。（见图 3-53）

🔺 图 3-53 威廉·汉纳与约瑟夫·巴贝拉创作的动画《摩登原始人》《瑜伽熊》

（四）福克斯公司的动画制作

福克斯电影公司是由默片时代的大公司福斯电影公司和20世纪影片公司合并而成。1997年,福克斯公司推出动画电影《真假公主》,它的内容是关于俄国罗曼诺夫王朝著名的"真假公主"的故事。在2000年,福克斯公司推出了曾定名为《冰冻地球》的动画片,这是一部科幻动画片,主题是以拯救人类和地球,片长为95分钟,情节险象环生,引人入胜,画面雄伟壮丽,在场景音乐等方面借鉴过《星球大战》的技巧。这部动画片采用了传统动画与CG动画结合的手法,这种手法在创作动画片的时候是很少用到的。

2002年时,福克斯推出的《冰冻星球》在动画市场上反响平平,后来投资6000万美元签下的蓝天工作室,用三年时间制作出了让众人喜爱的动画片《冰河世纪》(见图3-54)。《冰河世纪》选用的是弃子归乡的故事,风格幽默搞笑而又饱含浓情,感染着广大影迷,成为第一部票房突破两亿美元的动画长片,使福克斯公司在动画领域站稳了脚跟。2005年,蓝天工作室推出了继《冰河世纪》后的第二部动画长片《机器人历险记》。

⊕ 图3-54 福克斯动画片《冰河世纪》

三、美国艺术动画概况

美国的独立制作动画人在20世纪80年代后发起了反商业的动画浪潮,他们制作的动画片有着不同的制作路线和制作风格,与美国商业动画工业完全不同,这些作品有的是批斗世俗,有的是创作人自发感想即兴创作的,形式上多选择短篇这种富有集中表现的形式。从此,美国的动画片赋有内涵的表现力随着这些作品的出现而得到了丰富。

UPA公司的兴起可以追溯到1941年迪士尼公司的那场动画师的罢工运动。在这动荡时期离开迪士尼公司的艺术家们中,斯蒂芬·博萨斯托、大卫·希伯曼和扎卡里·施瓦茨于1943年成立了"美国联合制片公司"(简称UPA)。UPA公司最初采用合伙制,他们合作的第一部影片《连战热潮》是为富兰克林·罗斯福拍的竞选影片,由美国工会出钱,恰克·琼斯导演。他们的理想是改革动画既定的风貌。UPA公司以极少的资金创业,大部分的艺术家只拿极少的报酬甚至不拿报酬。

UPA公司成立时期正值第二次世界大战时期,UPA公司与美国政府合作,在战时为政府做宣传,制作宣传动画片和军事培训片,因而有了初步的发展。因为有限的预算和十分清晰的要求,UPA公司对动画风格形式的核心进行了革新,以扁平的人物设计、流线型的背景和风格化的运动为主要特色。以"有限动画"的方式创作,用较少的张数来画,并加强关键动作,以强烈的故事性和有力的声部设计来带动剧情的发展。

战争结束后,UPA公司与政府之间的合作终止。后与哥伦比亚影业公司合作,在此期间共制作了两部电视动画系列片《杰拉德波音波音》和《马克先生》。战后由于当时美国阶级斗争和哥伦比亚公司的施压,UPA公

司内与共产主义有关联的艺术家们都受到了排挤,约翰·哈伯雷是一个共产主义的政治家,在这次事故中被强行逐出了 UPA 公司,之后 UPA 由鲍沙斯特主持。尽管鲍沙斯特带领着 UPA 公司继续前进,但是缺少了约翰·哈伯雷的 UPA 元气大伤,已经大不如从前,最终遭到哥伦比亚影业公司的抛弃,于 1959 年终止了合作。

史蒂芬·鲍沙斯特为了挽回 UPA 公司,他将 UPA 公司作为抵押,争取到了与 CBS 的一份合作合同,他们决定制作一部新的电视连续剧,然后当作品完成后,观众们似乎对此并不感兴趣,最终 UPA 公司被出售给了亨利·萨伯斯坦。之后的 UPA 公司并没有什么大的起色,最终以倒闭告终。

UPA 工作室的影片大胆生动并具有革新意义,动画卡通与现代艺术结合紧密。UPA 公司动画艺术形式的影响力在世界各国的动画制片领域随处可见。UPA 公司从成立到最终走下历史舞台只有短暂的三十多年,相对于迪士尼公司来说,存在的时间很短。在影响力上,UPA 公司也不如迪士尼公司那样深远,导致了很多人并不了解其历史和对后来动画艺术发展的影响。

UPA 公司虽然已经倒闭,但是它创造出来的动画经典《杰拉德波音波音》和《马克先生》的产权仍存在。21 世纪初期 UPA 公司被经典传媒收购,在 2012 年经典传媒又被梦工厂收购。

美国动画为世界动画电影的一个组成部分,美国动画电影是工业化生产线上的模式化产品,许多作品已经很难看到创作者们的个性。但不得不承认,美国动画电影在世界动画电影中占有独特又重要的地位。美国动画电影经过几十年的运作,以迪士尼公司为龙头,还有华纳、梦工厂、哥伦比亚、福克斯等公司,已经形成成熟的制作发行模式。

美国动画电影在文化方面则极力渲染彰显美国包容性强的特点,创作者们收集并整理世界各国的传说、名著、寓言、童话和神话等故事,在后现代社会重构和改写经典这种大语境下,对故事加以美国化的包装,以美国人的价值观进行新的诠释与呈现,在世界动画电影范围内取得了商业上的巨大成功。

四、美国动画的创作特征

20 世纪 20 年代之后,迪士尼的崛起将美国动画艺术提升到另一个高度,经过几十年的发展、演变,美国动画在内容和形式上都创造了独特的风格,特别是其严谨的叙事手法和精良的制作技术,至今别的国家仍难有超越。迪士尼公司对于动画的理解,决定了美国动画片作为大众娱乐工具的发展方向,他们挖掘了动画多方面的表现力,建立了美国动画片的鲜明风格,进而将其影响力扩及整个世界。

在美国商业动画中,一切创作目的都是为了取悦观众。它的基本原则就是充分调动所有的视听手段,让观众融入剧情中,感受剧中人物的喜怒哀乐,在观赏中得到情感的宣泄,在视觉与听觉上得到满足。以下让我们紧紧围绕观众的需求,以迪士尼动画为例来讨论美国主流商业动画片的创作特征。

（一）故事取材丰富多样

美国是一个由移民形成的国家,早期的移民把欧洲文化带到美国。移民来自世界的各个角落——欧洲、南美洲、非洲和亚洲等,每个移民族群都有各自不同的文化。这些不同的文化在美国开放、自由的环境里融合,共同形成了美国文化,这也注定了美国文化是多元性的和极具包容性的。为了赢得世界各国的观众,美国动画电影在商业至上的前提下,在全球化的大环境中打破了世界观众群的欣赏局限层面,对世界各个民族和国家的艺术表现采取吸纳与包容的态度。美国的发展历史决定了美国文化中开明的思想和生活方式,能够包容不同国家的文化与习俗。在这种文化影响下形成的动画大多取向于未来幻想和喜剧幽默,甚至取材于其他国家的历史传说和故事。

美国动画经常将别的国家和民族的文化资源拿来，对其进行"美国化"之后，再重新推广到世界各地。自第一部影院动画片《白雪公主》改编自《格林童话》开始，迪士尼公司广泛地从经典故事中取材，把许多世界儿童耳熟能详的童话、寓言和民间传说改编成动画片，如《风中奇缘》根据英国小说改编，《钟楼驼侠》取材于法国雨果的《巴黎圣母院》，《美女与野兽》取材于法国神话故事，《狮子王》的原形是英国莎士比亚的悲剧《哈姆雷特》，《埃及王子》是《圣经·旧约》中的《出埃及记》的故事。（见图 3-55）

⬆ 图 3-55　美国动画影片《美女与野兽》《狮子王》《埃及王子》

（二）宣扬美国文化价值

文化价值观是人们的一种内隐文化，处于文化最深层的价值观念体系，是决定文化性质、方向和特点的最根本、最重要的因素。它的形成与一个民族的历史经历、社会发展和民族构成有着千丝万缕的联系。美国的文化价值观包括很多方面，其中个人主义价值观、英雄主义价值观是其核心部分。

美国动画电影在题材的选择方面往往会选择全球性的主题，将诸多商业元素组织在一起，在确保票房收入的前提下设计出一连串迎合观众的故事，同时影片也蕴含着美国深层次的文化立场——传播美国的价值观。美国电影包括美国动画电影在讲故事的同时，也在潜移默化中向世界各国的观众传达出美国特有的文化体系。

影视作品至少具有双重属性，一为娱乐产品；二为文化载体。因此，美国动画影片能以娱乐方式向他人传递美国的精神和价值观。个人主义是美国社会价值观中最为基本的、重要的价值观。美国在资源丰富亟待开发的早期，机会虽多，可是蛮荒之地仍未开辟，必须鼓励个人的自立自强。所以美国文化强调个人价值，崇尚开拓和竞争，讲求理性和实用，重视个人的奋斗过程和追求个人价值的最终实现。美国人认为每个人都应该根据自己的意愿和能力主宰自己的命运，只有通过自己的努力才能改变社会地位和实现自己的人生梦想。1998 年，迪士尼推出的动画电影《花木兰》也是一部以个人英雄主义为主题的文艺作品。内容取材于中国古代花木兰代父从军的故事，但迪士尼将木兰被动地替父从军变成了主动地寻找自我。在人物设定上，木兰被定位为一个生性善良、活泼勇敢的女孩，其突出的性格特点是独立自强。当父亲被征召上战场时，木兰看到父亲在练剑时因年迈和伤痛而摔倒，她不忍心父亲离开。在莫名的证明自己的意识下，她换上男装，决定代父从军。在军营里，木兰靠着自己坚强的毅力与耐性，不但成功地隐藏了身份，而且克服体能上的劣势，练就了一身超群的武艺。在雪山与匈奴的战役中，木兰果断地利用最后的火炮制造了雪崩，使敌人全军覆没。在发现单于混入城时，她没有选择袖手旁观，而是凭借坚强的意志和勇气打败了单于，解救了皇帝与国家，最后为花家光宗耀祖。木兰成功地完成了寻求自我存在和追求自我价值的人生梦想。（见图 3-56）

"小人物"蜕变成长为"大英雄"是美国好莱坞电影中屡试不爽的经典套路，在美国动画电影里，这种招牌剧式同样具有典型性，动画电影中的"小人物"通过努力实现个人价值的同时往往担负着或拯救世界或成就辉煌的重任。动画电影《功夫熊猫》则通过面馆伙计阿宝明确表达出"相信自己，人人都能成为大侠"的思想，这个天资较差的熊猫最终成长为一个战胜武功高强的残暴的神龙大侠。熊猫阿宝的成长过程，相信对于大多数观众而言都具有强烈的亲和力。影片从小人物入手，对于凡人成就英雄梦的处理，交织着理想与现实、期望与失望

的反差,影片最终圆了英雄梦,颠覆了观众对"高大全"式英雄的神秘光环的幻想,极大地满足了观众潜意识里对英雄主义的期盼。(见图3-57)

⊕ 图3-56　美国动画影片《花木兰》

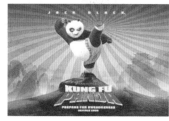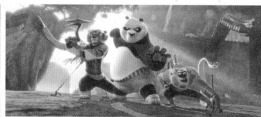

⊕ 图3-57　美国动画影片《功夫熊猫》

美国动画电影注重传达的文化精神是:再渺小的个体也可以拥有一个巨大的梦想,再柔弱的力量也可以建立起改变命运、征服世界的勇气和信心。这种力量悬殊的对比符合美国"个人英雄主义"精神的一贯表达。如影片《料理鼠王》中的主人公老鼠雷米,为了实现自己的厨师梦想,改变自己作为老鼠所面临的人人喊打的命运,顶住亲人们挤兑挖苦的家庭阻力,以出色的厨艺击败了专横势利的主厨,征服了巴黎饮食界最严厉苛刻的美食评论家伊苟。雷米之所以选择这样一条艰难的道路,是因为他真心热爱烹饪,甚至为此甘愿把自己置身于充满危险的环境中,他希望可以在这个不欢迎他的世界里有一席之地。问题是作为一只老鼠,要坚持并实现做厨师的梦想,得需要多大的勇气和智慧啊!影片结尾处,美食评论家伊苟娓娓道出影片的中心思想:"不是每个人都能成为伟大的艺术家,但伟大的艺术家可能出生于任何地方。"雷米虽然是只弱小的老鼠,但不代表他无法成为优秀的厨师,任何事情都有可能发生,只要你有天分、有信仰并懂得努力不放弃,这就是影片所要表达的主题。(见图3-58)

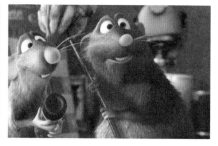

⊕ 图3-58　美国动画影片《料理鼠王》

其实没有人能够否认动画艺术所具有的强大教育功能,这是由该艺术本体特有的传播性质所决定的,然而教育不等于说教。迪士尼公司更擅长将美国人意识与潜意识中所能接受的思维定式、价值取向巧妙地融入娱乐性极强的动画表现形式里,让人们在不知不觉中获得欲望的满足,最终实现精神活动的平衡和补偿,因而深受美国人青睐。受众的快乐感觉来自影片的编排,满足了受众对丰富想象力的视觉需求。美国动画中的人物塑造源于生活,而又高于生活,让人易于产生共鸣。英雄主义和个人主义是美国文化的价值核心,也是美国动画最为普遍

的表达主题。轻松愉快的内容背后都隐藏着美国民族的英雄主义和个人主义,并且在他们看来,这种英雄不仅是美国本土的英雄,更是被全世界人民所称赞,他似乎也担负着保卫全人类、拯救全人类的思想观念。

(三)娱乐为目标

动画片深受大众喜爱的原因之一在于它不断地制造娱乐欢快气氛,动画片在于它的故事通俗易懂、跌宕起伏,形象善恶分明,想象丰富离奇,娱乐喜剧元素多,能给观众带来无尽的欢笑……

以制造娱乐为目标的美国动画片,尤其在迪士尼的影片中,这种烘托欢乐气氛的片段已经演变成一种歌舞形式的传统,载歌载舞的歌舞剧方式在最大限度上保证了影片的娱乐性,并串联起主要情节。例如,《狮子王》中的"阿库啦马塔塔"。《白雪公主》是世界上第一部动画长片,结构形式也是"歌舞剧",这种结构的方式似乎已经形成了一种相对固定的模式。相对轻松,让人看后心情愉悦。表达了一种心情,烘托了一种气氛,生动形象地塑造了人物形象,更好地表现了人物内心和叙事。

美国动画片在故事设计方面注重喜剧情节的安排和大团圆的结局,并且穿插许多烘托气氛的段落。这些段落虽然未必在故事发展中起到关键作用,但它们可以制造欢乐,而这正是观众们想要的。这类结局是比较符合受众观赏心理需求的,这种现象我们可以从格式塔心理学理论获得解释。根据格式塔理论,当不完全的形呈现在人们眼前时,就会引起视知觉过程中产生一种强烈的冲动力去将它恢复到完全的形,在这种追求完整、和谐的倾向作用下,人们会自觉地将原本不够完全的形状加以修补完善,使之获得视知觉的满足。因为在人们的潜意识层面中存在着某些共存的道德审美标准,最朴实的莫过于"好人应当有好报,恶人应当受到惩处",因此,尽管影片的大团圆结局被泛用而显得有些"俗套",但是至今依然是受众观赏心理层面最为期待的结局。或许正是对这一点的理解,美国动画影片几乎都沿用这样的结局模式。如《埃及王子》是以摩西带领希伯来人成功战胜埃及军队的追杀,最终走出埃及而画上本片的句号。尽管《怪物史莱克》对传统爱情理念进行了颠覆,但其最终结局依然保留了有情人终成眷属的大团圆模式。《海底总动员》中爸爸马林非常疼爱尼莫,总担心他出事,可是尼莫上学的第一天就出事了,他被人类抓走了。马林开始了漫长的寻子之路,一路上经历了诸多波折,但他没有放弃希望,一直在为回归大海而努力。影片结局无疑是美好的,马林终于找到了尼莫,在寻找的过程中,父亲领悟了爱的真谛,儿子也学会了成长。(见图3-59)

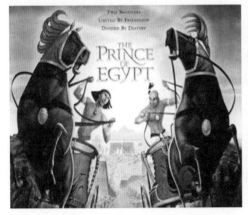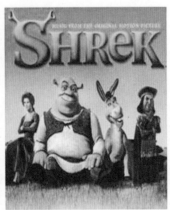

图 3-59 美国动画影片《埃及王子》《怪物史莱克》《海底总动员》

在动画片当中设计一个或数个喜剧角色(或称为丑角),对于制造欢乐效果也是很重要的手段,有时候这种角色的受欢迎程度甚至胜过主角。例如,《怪物公司》中的绿色独眼怪物,他的个性好动,可以衬托出主角的沉稳,他负责闯祸、出丑,博君一笑,并在危机时刻陪伴主角解决问题。(见图3-60)

✛ 图 3-60　美国动画影片《怪物公司》

《花木兰》中的木须龙是影片画龙点睛的角色，不但一出场就趣味横生，缓解了木兰遭遇困难时的紧张气氛，更拥有自己独特的个性与目标，甚至带动剧情的发展，是功能完整并且效果显著的丑角设计。（见图 3-61）

✛ 图 3-61　美国动画影片《花木兰》

（四）亲情、爱情、友情的诠释

亲情，原本的含义是特指来自带有共同血缘脉络的群体之间的一种特殊情感，它始终演绎着"血浓于水"的逻辑表达。在亲情的概念中带有强烈的范畴特指性，它也是人类集体潜意识中留下深深印记的、不能随便挥之而去的刻骨情感。正因如此，动画中表现亲情与友情的作品比比皆是。

较之其他题材作品，亲情与友情的故事主要突出一个"情"字：人间血浓于水的亲情，人类相互依存的友情。当创作者将这些人们生活中无法缺失的情感浓浓地抒写于动画之时，就能够比较容易地抓住观众的思绪，使之进入角色而形成情感与心理的共鸣。美国动画"新秀"皮克斯公司，自成立以来创作了许多脍炙人口的作品，其中大打情感招牌便是其获得成功的秘诀之一。皮克斯公司创作的《玩具总动员》《怪物公司》《海底总动员》等几乎都以情感为主题，将细腻的情感演绎得丝丝入扣，感人肺腑，因而深受观众的喜爱。

《冰雪奇缘》中主人公安娜和艾莎比以往的公主有了更复杂的内心世界，面临更深刻的矛盾，但她们心中的信念与彼此的信任不曾失去过。虽有过失望与不解，有过孤独与迷茫，但他们用勇气与爱打破了一切壁垒，"真爱"总能穿越千年冰雪，破解万年诅咒，冰雪温暖人间，带来阳光与希望——多么宏大的世界观。迪士尼通过这部影片在传统与创新中找到了平衡。（见图 3-62）

对于美国人来说，浪漫的爱情可以称为其大众文化中恒久不变的神话之一。动画爱情片最大的特点便是展现最为纯真、理想化的爱情，无论是公主、王子，还是平民百姓，无论他们经历多少艰辛与苦难，只要正视困难、脚踏实地、坚信爱情，终将得到圆满的结局。迪士尼早期动画有许多描述爱情的影片。从 1937 年出品的《白雪公主》，到 1950 年的《仙履奇缘》，再到《睡美人》《美女与野兽》等一系列童话改编的动画片，都曾风靡一时。由西方

童话改编的动画爱情片中,王子和公主不但心地善良,而且俊美漂亮。这取悦了大众渴望完美爱情的潜在心理。在浪漫爱情的"催眠"下,美国人相信,爱能战胜一切。

☝ 图 3-62　美国 3D 动画影片《冰雪奇缘》

（五）充分展示高技术

美国大众文化研究学者在探讨美国发展神话时曾经提出,美国人相信,技术是好的,是确保美国永久繁荣,确保美国神话的动力。科学是人类的臣仆,进步是美国的特产,因此美国人始终怀有深深的技术万能情结,这种情结表现在动画创作中,就时常演变为不惜巨额投入,充分利用高科技来打造动画经典大片。

高科技是美国动漫给观众的强烈印象,由高科技构建的大场面和视听效果令人叹为观止,这些特征在动画大片《冰川世纪》系列等影片中被展现得淋漓尽致。《冰川世纪 1》在 2002 年上映后,其视觉效果备受称赞,蓝天工作室的名头也一炮打响,凭借《冰川世纪》三部曲,蓝天工作室一跃成为足以与皮克斯、梦工厂形成三足鼎立的动画巨头。计算机技术为美国动画加上了浓重的一笔,从而开启了美国动画创作的新天地,也进一步形成了美国动画的高技术特色。

皮克斯动画工作室是一家专门制作计算机动画的公司。与迪士尼合作制作了世界上第一部全计算机制作的动画长片《玩具总动员》并在全美上映（由迪士尼发行）。影片以 1.92 亿美元的票房刷新了动画电影的纪录,成为 1995 年美国票房冠军,在全球也缔造了 3.6 亿美元的票房纪录,还为导演约翰·拉塞特赢得了奥斯卡特殊成就奖。由此计算机特技迅速融入动画创作的领域里面。《玩具总动员》被称为是继《唐老鸭和米老鼠》赋予动画片声音和《白雪公主》赋予动画片色彩之后的第三次飞跃——赋予动画片 3D 技术 。（见图 3-63）

☝ 图 3-63　美国 3D 动画影片《玩具总动员》

因为皮克斯动画工作室对科技的不断追求,在 1992 年,由皮克斯研发小组开发的计算机辅助制作系统（CAPS）获得奥斯卡科学工程金像奖。1993 年,在拍摄了 9 组广告之后,皮克斯为 IBM 制作了企业标识。RenderMan 程序研发小组获得奥斯卡科学工程金像奖。皮克斯凭借精彩的创意和先进的技术获得了成功。

皮克斯正在挑战一个新高度，那就是不再靠物理仿真技术吸引观众，而是超越了以往计算机动画中以技术挂帅的原始阶段，回归到靠内容题材的升华和剧情的内在含义为主旨的制作模式，将神奇的计算机技术与传统的人性理念相结合，创造出感人至深的动画故事。

在每部影片的制作中，不断突破技术壁垒，2006 年 6 月 9 日，《汽车总动员》由约翰·拉塞特和李·安克瑞奇共同执导。由于采用了新的"光线跟踪"技术，使得皮克斯的影片水平更上一层楼。如托尼·德瑞斯举了《勇敢传说》里面的例子：梅莉达一头蓬松卷曲的红发便是用了全新的物理引擎模拟出来的（传统的头发模拟是使用类似糨糊的体积模拟，而不是一丝一丝地进行碰撞模拟。糨糊里面每一个点的波动会传播到周围的点，并且有一定的传播速度和衰减程度，最后这一大块糨糊被赋予头发丝状材质。而梅莉达的蓬松卷发则更类似于多体的弹性和非弹性碰撞，故而传统的头发模拟引擎派不上用场）。托尼·德瑞斯和皮克斯动画师团队绞尽脑汁，终于制作出梅莉达那一头真假难辨、极具表现力的秀发模型——当然，这头秀发的模拟计算量还要我们的超级计算机能承受。皮克斯最大的竞争优势在于其高超的驾驭新科技的能力，新的科技能更好地模拟出物理，渲染出更漂亮的图形，也为更好地讲故事服务。（见图 3-64）

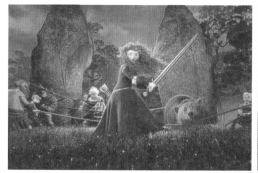

⊕ 图 3-64　皮克斯动画《勇敢传说》海报，女主角的一头红发包含了 10 万个单独的有限元，
可以以 100 亿种可能的方式碰撞

2013 年的《冰雪奇缘》除了有迪士尼动画经典的歌舞桥段和童话故事之外，漫天飞舞的雪花显露出了迪士尼的技术实力。背后是迪士尼的艺术家和来自加利福尼亚大学洛杉矶分校的计算机物理专家们运用冰雪动力学技术开发出的渲染引擎。（见图 3-65）

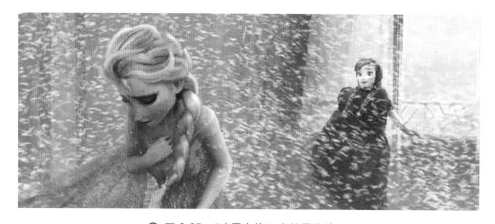

⊕ 图 3-65　《冰雪奇缘》中的雪花效果

2014 年的奥斯卡最佳动画长片作品《超能陆战队》让业界见识到了迪士尼新杀手级渲染引擎 Hyperion 渲染器的实力。电影中的虚拟有着丰富的细节和宏大的场景。Hyperion 渲染器可以处理复杂的光线反射效果。有句话是电影是光影的艺术。光影间的变化越丰富，我们看到的场景也就越接近真实。（见图 3-66）

⊕ 图 3-66 美国 3D 动画影片《超能陆战队》中的场景设计

这是动物城中撒哈拉广场的成片剧照,放大细节,我们可以看见各种体态各异、穿着不同的动物们在广场上朝看各个方向行走,做着不同的动作。不用多说,即可知道一套能够支撑如此复杂即时运算的程序有多么强大。(见图 3-67)

⊕ 图 3-67 美国 3D 动画影片《疯狂动物城》中的场景设计

随着 3D 技术的不断发展和对电影各方面技术的运用,美国动画片的视听冲击效果具有绝对的震撼力。迪士尼和皮克斯动画影业首席创意官约翰·拉塞特说:"进一步采用 3D 技术和计算机特效能帮助我们以最好的方式讲述故事。"也正是如此,美国才推出了系列动画片《快乐的大脚》《冰河世纪 2》《汽车总动员》《疯狂动物城》等卖座的动画影片。随着技术的不断发展,3D 必将成为未来美国动画发展的主流。(见图 3-68)

⊕ 图 3-68 美国 3D 动画影片《疯狂动物城》

（六）体现时代性

动画片作为提供娱乐与视听享受的一种工具，在内容与形式上需要与时代趋势结合。有的时候，甚至一部或一批动画片能引领一个时代的潮流。动画片在观念与意识形态方面应该反映一个时代的价值观，符合当时的大众审美、道德等标准，如此才能够让观众觉得亲切，符合观众的心理期待，引起共鸣。综观动画片发展的历史，我们可以看到这是一个必然的规律，可以说，动画片发展的历史从一个侧面反映了人类社会文化、艺术、审美、道德、思想发展的历史。

如迪士尼公司在创作《花木兰》时，没有直接地照搬中国民间故事，而是以花木兰的故事为内核，实质上却在诠释着美国现代的开放、独立、个性化和幽默乐观的人文精神。所以在动画片《花木兰》里，创作者将传统的女扮男装"代父从军"的核心主题中所包含的"自我牺牲"与"忠孝"价值观彻底换掉，又按照美国人的世界观赋予了花木兰在全球化语境下的全新灵魂，即"张扬自我，实现自我"与"爱情至上"的美国意识。正如美国动画片《花木兰》的华裔角色设计师张振益所言："以往的女性角色都是弱者，那些等待英雄相救的公主已经不符合时代潮流，在这一点上，木兰代父从军的行为与美国女性的反叛精神十分吻合。"

动画影片真正的内核是主题精神，迪士尼的动画电影通常会在行云流水的故事之中向观众传达一种爱与关怀的思想。近年来的《长发公主》与《冰雪奇缘》中，勇气与爱是其中最打动观众的部分。在如今的《超能陆战队》中，主题精神更进一步，原本作为超现实存在的漫画人物们，经过主创人员的改编，看起来更具有人情味。这部电影虽然同样讲述了一个传统的正邪交锋的故事，最终的结果也是正义战胜了邪恶，善良得以保留，然而与以往不同的是这部电影其实没有真正意义上的反派，电影中的人物皆是两面性的，主角小宏为了复仇险些失去自我，而最终反派卡拉汉教授也有着自己的辛酸，这样的故事不禁让观众对正义与邪恶进行思考。而作为迪士尼动画电影，传统迪士尼公司的爱与希望同样也在《超能陆战队》中得到发扬，私人健康助手大白便是这样一个传递"爱"的精神的角色，它为小宏的健康而无私地付出，它虽然是一个由冰冷机器组成的机器人，却能够传达出人类所无法传达的温暖，这种符合时代精神的真诚的爱不仅能够打动观众，同样也带给观众无尽的思考。（见图3-69）

⊕ 图3-69　美国3D动画影片《超能陆战队》

美国是一个时尚而又多元的国家，它虽没有悠久的文化历史，但有着自己独特的文化价值体系。多年来，迪士尼公司的动画一直处于全球动画市场的领导地位，这些成绩不是偶然，而是一种必然。美国动画的成功告诉我们，动画电影的创作要有文化内涵，而这种文化内涵只有植根在本国丰富的文化土壤里才能茁壮地成长。

第三节　日　本　动　画

日本动画为树立自己鲜明的民族性格而走过一段漫长的道路，早期的实验动画受到欧洲和美国的影响，而商业影视动画又走过一段学习迪士尼继而转向寻求东方风格之路。日本与美国的相近之处在于历史短，又缺乏自

己本土的文化传统,而绘画、文学、哲学等都是由中国传入的。由于文化上的渊源关系,日本剧场动画曾经有一段时间采用中国的传统故事,譬如《白蛇传》《西游记》等,虽然其中的情趣和美术风格有所变异。另外,采用其他世界名著的情况也不少。《龙子太郎》出现后,日本人逐渐强调本土化的倾向,但是绘画风格则依然明显带有中国痕迹。

从宫崎骏以后,绘画转而采用写实风格,故事的取材也摆脱了诸多传统羁绊,走出了一条独具东方情思的清纯之路,自此日本动画在世界上的形象真正地被确立起来了。

一、日本动画发展概况

第二次世界大战以后,日本动画迅速崛起。经历了半个世纪的发展,日本动画确立了独特的造型风格与叙事风格,并建立了完整的产业链,动画成为日本文化娱乐产业的重要组成部分。

1. 萌芽时期(1917—1945 年)

1913 年,日本动画的开创者之一——北山清太郎就已经尝试使用纸张和墨水来制作动画。 1917 年 1 月,下川凹天制作的《芋川椋三玄关番之卷》被认为是日本的第一部动画片。同年,北山清太郎的《猿蟹和战》和幸内纯一的《涡凹内名刀新刀之卷》问世,这三人为日本动画的发展做出了启蒙性质的贡献。(见图 3-70)

1921 年,北山清太郎成立了日本第一个动画工作室,专门生产动画影片,如《野兔与乌龟》。后因为地震影响,动画制作不得不中断。作为日本动画电影的创始人,北山清太郎在 1913 年就使用印度墨进行了第一批动画创作实验,其中北山清太郎的《桃太郎》(1918 年)是首部在国外上映的

🔴 图 3-70 日本早期动画《涡凹内名刀新刀之卷》

日本动画片。尽管他采取的是手工艺制作方式,但非常多产,第一年就制作了 6 部短片。

大约在 1925 年,已经有金井吉郎、山本大藤延郎和村田安茨创建日本动画公司。在欧洲最负盛名的日本动画师是山本大藤延郎,他 18 岁时投身于另一位动画创始人幸内纯一门下当学徒,从 20 世纪 20 年代中叶开始自立门户。作为一名严肃的艺术家,山本大藤延郎不满足于将动画仅仅视为一种搞笑艺术,而是致力于将其发展成为面向成人的戏剧电影。在完成几部反响平平的电影后,他于 1927 年制作了《鲸鱼》,该片在动作与悬念的设置方面都极为出色,成为首部获得国际奖项的日本动画片,被法国发行公司收购并成功发行。在这部作品中,山本大藤延郎使用了一种特殊的技术,他将人物从 Chiyogami(一种透明的纸,当时只有日本才有)上剪下来,然后置入前景与后景之间,将其排列在重叠的多层玻璃平面上拍摄,这些黑白影像呈现了一种充满魅力、复杂明暗交叠的意境。在《鲸鱼》中他追求的是一种流动的"全方位"的运动效果,而非当时那种有限的简单动画。这位被称为日本动画界"怪人"的动画家,代表作还有《马具田城的盗贼》(1926 年)、《小狗平平的宝盒》(1936 年),1930 年山本大藤延郎制作了他的首部有声动画电影《通关口》,1937 年,他的首部彩色动画电影《月桂公主》问世。山本大藤延郎在日本拥有极高的知名度,以他的名字命名的"大藤奖"更成为日本一流的动画片奖项。

1930 年以后,涌现出新一代动画家及其作品,其中有苇田岩雄的《蜜月历险记》。政冈宪三本来是一位电影

演员，后来成为动画导演，虽然命运多舛，但他一直领导着他的制作团队；除了一些宣传性的影片，他还制作了一些基于传说改编的短片，并且在20世纪20年代后期完成了他的优秀动画处女作《猴岛》，1933年完成了日本第一部有声动画片《力和女人世界》。日本发动侵华战争时，濑尾光世拍摄了许多美化军国主义、鼓吹侵略的"国策"动画片。他于1943年推出享誉世界的杰作《蜘蛛与郁金香》，影片故事改编自一个乡村故事，原著作者是横山美智子。这部文学作品为她赢得了由《朝日新闻》日报发起的文学奖，其中讲述了一只瓢虫遭遇一只蜘蛛追杀的历险记，当雷公引发的暴风雨过后，百花凋零，只有瓢虫藏身的郁金香幸免于难。

2．探索时期（1946—1973年）

日本动画是从1956年10月成立东映动画株式会社后开始壮大的。在当时的领头人大川博（1894—1971年）的带领下，于1958年推出第一部取材于中国神话故事的彩色动画长片《白蛇传》（该片取材于中国古代传说《白蛇传》，并结合了西方化的表现手法），大获成功。该片由东映动画株式会社推出，并获得第一届威尼斯儿童电影节特别奖，在日本首次放映便引起轰动。该片的成功标志着日本成为商业动画大国。1959年推出的日本第一部超宽银幕动画片《少年猿飞佐助》也取得了良好的商业回报。（见图3-71）

图3-71　日本动画片《白蛇传》《少年猿飞佐助》剧照

至此，东映公司平均以每年一部长片的出产速度为动画市场提供了大量的影片，一直到大川博去世。东映公司是日本动画工业的摇篮，正是在大川博的领导下，才使得日本动画摆脱了手工阶段，走向了产业化，并滋养出一批著名的动画大师，比如，手冢治虫、宫崎骏。日本成为动画大国，离不开这些动画艺术家的努力。

手冢治虫出生于日本大阪，1951年他由大阪大学医学部毕业后不久，他就弃医全身心地投入漫画创作。他的漫画借鉴了电影镜头语言来表达故事内容，是一种有别于传统的连环画和四格漫画的叙事漫画。这种新漫画是根据情节的需要，对一页画纸进行分格，每一格表现一个镜头。通过画面的大小、多少和各种极具动感的线条来表现情景、渲染气氛，从而让静止的漫画"活"起来。这对于习惯于欣赏影视作品的现代读者来说，如同看电影、电视一样，除必需的对话外，无须任何文字说明便清楚明了，日本漫画新时代也随之诞生。

1947年，手冢治虫发表了第一部长篇漫画《新宝岛》。1950年开始连载的《森林大帝》为他奠定了日本新漫画创始人地位。1952年《铁臂阿童木》问世，他在作品中赋予小机器人以纯真、善良、勇敢和百折不挠的精神内涵，轰动了日本。1956年，手冢治虫加入了东映公司，从此开始了他的动画生涯。1961年，手冢治虫成立了自己的"虫制作公司"，将《铁臂阿童木》加以改编制作，并于1963年元旦开始在电视台播放，成为日本第一部电视连续动画片，从此也在日本漫画界形成了将成功作品改编为电视动画长片的不成文惯例。手冢治虫还以很少

的资金和人力投入探索出一条以尽可能少的动作和绘画数量表现尽可能丰富内容的动画片制作途径,从而促进了电视动画的发展。1966 年,手冢治虫的第一部彩色电视动画系列片《森林大帝》使电视动画与电影动画一样,实现了大量生产,并成为取得巨大商业利润的娱乐节目,把日本动画片提升到一个新的层次。(见图 3-72)

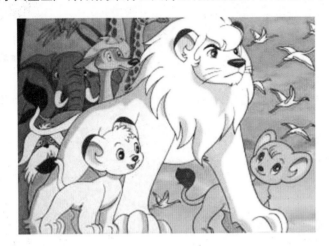

✛ 图 3-72　日本动画系列片《森林大帝》《铁臂阿童木》

　　手冢治虫开创的这种电视动画的制作方法被日本动画片广泛采用,并成为日本动画的一大特点。日本如今之所以能够成为世界电视动画大国,在很大程度上得益于手冢治虫以极少的画面表现精彩故事的动画片创作理念和方法。从此电视动画与电影动画一样重要,在播放娱乐节目的同时,还能取得巨大的商业回报。电视动画片更重视利用光影、声效、剪辑、不同角度的镜头等手段制造充满刺激感、速度感的视觉效果,以此掩饰画面的粗糙。

　　日本电视动画的时代就此开始。手冢治虫创作了有别于迪士尼以感人的故事情节取胜的路线,而是以极少的画面表现精彩的故事。这一时期还产生了日本独特的动画制作技术——LIMIT ANIME(每秒并非标准的 24 帧而是只有 8 帧的处理技法)和 BANK SYSTEM(将多次出现的相同画面存档,反复使用)。当时,无论是从作画角度还是从商业角度,大家都认为每周制作一集动画是不可能的。手冢治虫的虫制作公司通过将 LIMIT ANIME 和分镜表系统引入制作,大大提高了作业效率,为日本动画的产业化奠定了基础。

　　进入 20 世纪 70 年代,松本零士的《银河铁道 999》(1978 年)上映,动画成为一种大众化的休闲娱乐方式,动画业的巨大商业潜力得到充分的释放。而《机动战士高达》(1979 年)的出现,则标志着一个新动画时代的到来。重要作品包括藤子不二雄的《机器猫》、宫崎骏早期的电视系列动画《鲁邦三世》《阿尔卑斯少女海蒂》等。(见图 3-73)

3．成熟时期（1974—1989 年）

　　1974 年,《宇宙战舰》(松本零士)的上演在日本引发了一场动画热潮。这个时期日本动画经过探索期,逐渐成为一种产业走向成熟。1982 年,《超时空要塞》(美树本晴彦)的上演促成日本第二次动画热潮的爆发。

　　这时期以宫崎骏为代表。宫崎骏是书写动画史诗的人,在他手中,动画具有了史诗般的恢宏气势和震撼人心的魅力。1984 年 3 月,宫崎骏的《风之谷》上映,此片在国际上引起不小的轰动,迪士尼将他尊称为"动画界的黑泽明"。1985 年,宫崎骏与高畑勋两人成立了"吉卜力工作室"。他的作品还有《龙猫》《天空之城》《魔女宅急便》《红猪》《百变狸猫》《幽灵公主》《千与千寻》等。他成为日本动画界的领军人物,将人类科技文明和大自然当作作品讲述的核心,体现了人类的前途和命运,从作品中我们能看到他对未来世界深深的忧虑。(见图 3-74)

✪ 图 3-73　日本动画系列片《银河铁道 999》《机动战士高达》《机器猫》

✪ 图 3-74　宫崎骏导演的动画影片《幽灵公主》《天空之城》《红猪》《千与千寻》

　　1983 年，日本动画市场上出现了世界上第一部 OVA 动画（OVA 是指不在电视或电影院播出，而只出售录像带）。20 世纪 80 年代到 90 年代初正是日本 OVA 动画片繁荣发展的时期，代表作如《吸血姬美夕》《银河英雄传说》《银河女战士》。

4．分化时期（1990 年至今）

　　在 20 世纪 90 年代初，日本动画曾一度进入了"冰河时期"，但随着庵野秀明的《世纪福音战士》（1995 年）的推出，这部集多种题材要素于一身的动画片，无论是在思想力度还是在制作水平上都达到了相当的高度。推出后不久，便取得了罕见的成功，迅速跻身经典作品行列。随着影片的成功，"冰河"开始解冻，日本动画又进入了一个全新的发展时期。这以后，日本动画的内容更加多样化，动画题材与制作人员也开始产生了比较明显的分化。日本动画呈现出一种多元化的发展方向，各种题材类型相互碰撞、相互融合，产生了许多风格迥异的动画作品。而漫画与动画的相互整合已经成为一种普遍的表现方式。（见图 3-75）

⊕ 图 3-75　庵野秀明导演的动画系列片《世纪福音战士》

　　同时,日本动画为了迎战迪士尼动画,以科幻动画来打开动画市场,大友克洋和押井守两位新生代动画家肩负起了这个任务。大友克洋的作品写实、精致、诡异大胆,被称为"日本动漫之圣"。作品有《阿基拉》(1988 年)、《老人 Z》(1991 年)、《回忆三部曲》(1995 年)、《完美蓝色》(1997 年)等。(见图 3-76)

⊕ 图 3-76　大友克洋导演的动画片《阿基拉》《回忆三部曲》

　　押井守的动画作品电影感极强,个性风格尖锐,对镜头的把握与理解极为准确,被称为日本动画界的鬼才,作品有《攻壳机动队》(1995 年)、《机动警察》(1998 年)等。他将完美虚幻的未来世界展现在人们的面前,表现了人类发展的最高文明导致人类毁灭的结局,让观众们不寒而栗。两者的动画作品在国际上均享有很高的盛誉。

　　综观日本动画的发展,其速度是飞速的,在海外的影响力也在不断地提升。日本卡通正在悄然地改变着人们的生活方式,如今它的发展势头依然强劲,而且会在相当长的时间内继续保持领先地位。日本的卡通发展史也告诉我们,对于一个国家的卡通业来说,挑战与机遇是并存的。只有在不断的创新中,才能获得持续发展的不竭动力。在商业动画领域,凭着自己的风格和巨大的产量,日本是唯一能与美国抗衡的动画大国,而且随着动画片的大量输出,日本的文化和价值观念也传播到世界各地。

二、日本动画的创作特征

（一）造型风格化与动作风格化

日本动画以"机器人""美少女"角色为代表，走出了一条与其他国家不同的动画之路。日本动画片大都追求一种唯美主义，不仅背景画得细腻逼真，深度感和层次感都很好，而且将男女角色都描绘得极为标致靓丽。女子一律颀身修腿，长发飘逸，大大的美目里眸子黑润，光亮有神；男子肌肉饱满，个个像健美运动员，形成了特色鲜明的唯美化和模式化的日本动画人物造型。

与美国动画相比，日本动画人物造型有着大大的眼睛、有棱角的鼻子、尖尖的下巴、相当于 8 个头部长度的身材比例、被美化到极致的外貌等夸张的人物设定，加上充满浓郁日本文化氛围的故事情节，均已成为识别日本动画的显著特征。与充斥着英雄美女和人性化动物角色的美国动画一样，"美少女"和"机器人"作为日本动画的两大要素，也成为其独有的商业符号。日本的动画造型大多取自日本的漫画。在日本，少女漫画和少年漫画是深得青少年喜爱的。少女漫画中，是青春如诗、多愁善感的情怀；而在少年漫画中，视角更多的是指向青春期的男孩，他们大多拥有酷酷的外表，有着异想天开、离奇梦幻的思想，有着某种体育技能（如《足球小将》和《灌篮高手》中的人物形象），总之几乎个个都是热血少年。（见图 3-77）

⊕ 图 3-77　日本动画系列片《足球小将》《灌篮高手》

日本动画初期就在制作方面形成了"经济"和"迅速"两大特点。其早期倾向于以剧情为主，认为只要故事脉络清晰，动画中的人物动态不够流畅也无大碍，更由于 TV 动画存在着时间性和制作预算等限制，因此对于每秒帧数不得不加以控制。因此，与美国动画相比，日本动画在动作的连续性和流畅感方面明显处于劣势。美国动作偏软，日本动作偏硬。美国动画是为了表现动作而表现动作，日本动画表现动作是为了表现剧情。不过事实证明，这也促成了日本动画能够在画面上有超越动态本身的更佳表现。另外，在日本动画片中一般要给主人公设计一套完美超酷的动作，在播放时运用电影的镜头语言来加强动作的美感。目前的日本动画基本上达到了原有帧数不变就可以让作品产生"时间感"的效果，在此基础上创作理念也开始转变为以角色为中心。随着日本动画的进一步发展，其鲜明的个性化特征正被越来越多的观众所接受。

（二）电影化与写实化

日本动画很注重利用电影的手法来讲述现实中的故事，看日本动画更多的是在看构图，看电影语言。日本动画表现一个人物的动作往往要分开 4 ～ 5 个镜头，每个镜头其实动态不多，但效果很好，可以说日本动画的创作

手法更像电影。比如,今敏的《千年女优》通过滴水不漏的剪辑,衔接流畅的分镜头让观众看得目不暇接,惊讶于动画也能做出犹如故事电影般的效果。而日本人也很擅长把很多电影的东西用动画来表现,如《人狼》《攻壳机动队》。(见图3-78)

图 3-78　日本动画电影《千年女优》《人狼》《攻壳机动队》

日本动画电影人没有美国人那样的实力,于是他们选择了动画编排与制作走电影路线的创作思路,将故事电影的蒙太奇语言和各种叙事方式运用在动画电影之中。充分调动电影语言,全方位变更镜头角度,加快场面切换速度,频繁移动背景,强化光影效果和音响效果,以此造成对观众视觉神经的猛烈冲击。可以说,日本动画片在组合驱动画面产生最为强效的动态视觉方面是用足了心思,使得他们的动画电影有一种东方式的亲和力与特殊的魅力,亦真亦幻地贴近青少年心灵,使青少年观众流连忘返,不仅迎合了受众的观赏心理,也获得了高额的利润回报。抛开故事情节不谈,上述手段的运用是日本动画片吸引观众的重要因素。

日本动画对于画面的处理具有很强的写实性。如对背景的处理基本上忠实于素材原来的样子,只是在色彩和结构上加以改进,更接近照片的质感。《人狼》中房子全部是实景拍摄,场景设计也是运用工业制图的方式准确地再现。《攻壳机动队》最后场景的一个厂房的俯视镜头是先用3D将模型建好之后,再用手工绘制,力求做到写实真实(见图3-79)。而宫崎骏的很多作品也对片子中所处的时代环境进行了细致写实的刻画。

(三)民族化与国际化、现代化

日本的动画片虽然不像中国传统动画那样采取民俗化的表现形式,但它总是不遗余力地将日本的民俗文化和民族性格一点一滴地渗透到作品中,使之与动画的表现形式完美地融合,从而形成了自身独特的表现风格,并获得良好的文化传播效果。日本动画在体现日本文化风味方面成绩卓著,对于民俗文化信手拈来又不造作,因而深受现代动画受众的喜爱。

民俗相与民族魂的有机融合是日本动画民俗风格的主要特征。民俗相的再现往往贴合着民俗之美而自然袒露:漫天飞舞的樱花、女儿节的木偶娃娃、男孩节的鲤鱼旗等,都传达着浓郁的日本气息与风情。即使是很小的细节,日本的动画片也能将其民俗文化的一面充分表现出来。如《灌篮高手》里拉拉队员扎的头巾,《平成狸合战》里两队狸猫会战时为鼓舞士气用的扇子以及狸猫们身着的服饰等,这些细节无不体现着日本的民俗文化的特点。民俗之美强化了日本动画的风格,也将这个民族爱美的历史呈现在观众面前。(见图3-80)

日本动画最初是模仿美国迪士尼等著名动画公司的作品风格及制作手法起家,但随着制作成本的下降和制作质量的提高,与本国特有的漫画文化相融合的日本动画逐渐走上了与世界其他地区动画截然不同的发展道路,形成了现今的风格。它既有本民族的特点,又紧跟时代潮流,多元化的题材、高质量的制作水平使得日本卡通走向国际化与现代化。

⬆ 图 3-79　日本动画电影《攻壳机动队》中的场景设计

⊕ 图3-80　日本动画影片《平成狸合战》

(四) 题材多样化

日本动画在成为日本国民经济支柱产业的同时,日本动画的题材呈现出多样化的特征。在创作的主题和题材上,日本动画不再单纯地注重过去,而是转向现在,转向世界和宇宙,用新的观念和方法去创作。

日本动画对传统的文化、外来的文化进行现代化的改造,注重整体的素质和能力,更多地关注人的思想和人类本身,具有开拓创新的精神。制作出的针对社会不同年龄、不同层次人群观看、欣赏的动画片有影院片《龙猫》《红辣椒》《蒸汽男孩》等,系列电视片《聪明的一休》,故事、艺术短片《山村浩二短片集》,儿童片《樱桃小丸子》等,青春片《美少女战士》等,音乐片 *On Your Mark* 等,体育片《灌篮高手》,侦探片《名侦探柯南》。(见图3-81)

⊕ 图3-81　日本动画系列片《聪明的一休》《樱桃小丸子》《美少女战士》《名侦探柯南》

(五) 技术运用的讨巧性

日本动画与美国动画在技术运用的心理上存在着根本的差异。美国动画耗费巨大的资金,希望将最真实的造型、场景、物品搬上银幕,他们认真研究动画片中的每一个动作,力求打造动画精品。而日本从手冢治虫开始更多关注的是动画人物的内心,而非其外表。手冢治虫认为,动画最重要的是故事,只要将故事讲得生动好听,就算是两张纸片也一样可以吸引观众。于是,手冢治虫开发了一整套制作流程——"有限动画",即通过有限的画面、动作和材料来表现尽可能多的内容,最大限度地节省制作成本。

从技术上讲,"有限动画"制作技术最初是基于经济方面的考虑,久而久之,这种投资少、见效快的制作技术变成了许多动画人的职业习惯,这其中日本动画最具典型性。由于有限动画技术会牺牲画面和动作的流畅性,因此追求完美的迪士尼很少使用。日本的动画片大部分是通过"手工作坊式"生产制作出来的,他们用来制作的资金很少,而且在动画前期发行的漫画在一定程度上使观众对断断续续的画面和动作有了视觉适应力,对此宫崎骏曾说:"赶档期被置于首位。以致动画片最大的特点——会动的画——也被尽量缩水。而观众能够接受这种奇怪的东西也是由于动画片的老大——漫画的影像语言早已渗透于整个社会。""促使日本动画片放弃'动'的元素的正是漫画手法的导入。简单明了的冲击场面非常符合赛璐珞的特性,所以每帧画面都显得具有张力,人物也都是俊男靓女。人物的生命力不是靠连续的动作或表情进行表现,而是在一幅画中展示其所有的魅力。登场人物不是复合体,而是强调其某种属性,并加以意向化描写。从前那种依靠'动'来展现的富有戏剧性的画面已

经成为历史。"这种与传统动画（用足够的动画张数来保证流畅的画面和连贯的动作）截然不同的制作技术为源源不断地制作出大量动画片提供了基础。

三、日本的电视动画

（一）动画与漫画的关系

世界动画发展的历程里，日本开创了一条不同于欧美传统的分叉路，就是把漫画与动画结合起来。将漫画中的技法借用到动画里，如漫画中动作的符号化、表情的符号化、抽象的符号化都在日本动画中鲜明地体现出来，而一些有影响的动画作品也纷纷推出"漫画版"。由于漫画与动画在表现形式上相互补充，促使漫画业与动画业的发展走向全面合作。

（二）创作群体的数量与质量

日本漫画的快速成长与繁荣带动了动画事业的发展，整个卡通界呈现出一派欣欣向荣的景象，可谓名家辈出、佳作迭现。如高畑勋、宫崎骏、大冢康生、近藤喜文、松本零士、大友克洋、林太郎、押井守、高达、新海诚、今敏等动画家的崛起，使日本动画在数量与质量上有了较大的提高，创作出了一系列享誉国内外的佳作。

（三）特殊的创作模式

1．漫画电视化

先出大量的漫画，漫画受欢迎后再改编成动画，这是日本动画的一大特点。从漫画到电视动画一般分为三种方式：①找出漫画中观众喜欢的一集制作成电影；②把十多集的动画片编一个大结局改成电影；③利用漫画中的人物和故事重新编一个电影。

2．工艺上的改革

日本动画的制作工艺相对于美国动画要简单，它减少动画的张数，增强单幅画面的美感和欣赏性，追求画面本身的造型效果和视觉上的愉悦效果，这样既降低了拍摄成本，又增强了动画片的艺术性及观者对它的兴趣。同时，对于一些光、影以及符号化的表现，日本动画都做得非常好。

第四节　其他国家动画发展概况

一、俄罗斯动画

（一）俄罗斯动画发展概况

俄罗斯动画在世界动画史上占有非常重要的地位。俄罗斯动画非常注重对其民族文化艺术的挖掘，并以精致的画面结合简练的电影语言，形成自身独特的表现魅力。俄罗斯动画片的发展大致可分为以下 5 个阶段。

1．苏联动画的萌芽阶段（1912—1929 年）

1907 年，当逐格拍摄法出现后，苏联摄影师、画家兼导演斯塔列维奇便开始独自从事动画创作的探索和实验，并最终获得了成功。他于 1912 年创作的《美丽的柳卡尼达》《摄影师的报复》等一系列作品是苏联也是世界动画电影艺术史上最初的艺术立体动画片。1917 年，在列宁领导下，取得十月革命胜利，建立苏维埃社会主义共和国联盟（简称苏联）。1924 年，画家梅尔库洛夫摄制完成了影片《星际旅行》，标志着苏联动画片摄制已开始初具规模。

苏联的电影大师们较早懂得建构电影蒙太奇理论的重要性，因此苏联动画也具有深厚的电影文化的色彩。苏联动画历史上有两位著名的人物，即马雅科夫斯基和吉加·维尔托夫，前者同时是诗人。他们所特有的超现实主义品位以及对流行事物、政治、社会讽刺主题的兴趣开创了苏联动画的基调。

做出杰出成就的动画艺术家还有伊凡·伊万诺夫·万诺，他与查克斯合作导演。后来他根据经典故事和民间传说创作了许多专供儿童观赏的动画作品，例如《萨莫耶特男孩》和《西伯利亚北部》。身为画家和插画家的米柯艾尔·柴克汉诺夫斯基于 1929 年导演了杰作《邮局》，作品根据经典儿童故事改编，描述了一位邮递员传递世界各地的邮件的故事。他于 1930 年重新将这部作品制成有声片版本，该片是动画历史上的一部重要作品。

2．苏联动画发展史中的"黑白"阶段（1930—1939 年）

20 世纪 30 年代初，动画职业在苏联逐渐固定下来。1936 年，按苏联政府的决定，成立苏联动画制片厂。但由于受到当时的形式主义浪潮以及"宣传鼓动片"理论以及苏联电影事业负责人的主观干涉等诸多因素的影响，苏联这一时期的动画片只是在数量上得到了发展，而在质量上却发生了停滞甚至后退。其中，乔尔波于 1933 年拍摄的《大都市交响曲》、伊伏斯登三兄弟 1934 年摄制的《拉赫马尼诺夫的前奏曲》，就是受到了这些因素的影响。同一时期，一批新锐的动画片导演不断掌握现实主义方法，也创作出一些内容和造型处理出色的、以政治题材为主的优秀动画作品，包括伊凡·伊万诺夫·万诺改编自马雅科夫斯基同名诗作而来的《黑与白》（1932 年），霍达塔耶夫执导的影片《小风琴》（1933 年），等等。由于电影在苏联较早产生了强大而独立的美学体系，动画片自然只能徘徊在主流文化的边缘。因此，苏联动画很长一段时间被当作一种教育儿童的电影。早期作品通常源自民间故事的改编，例如动画片《小沙皇杜朗台》（1935 年）。普图什科于 1935 年拍摄的大型木偶片《新格列弗游记》则标志着立体动画片的发展又进入一个崭新的阶段。随着美国动画领域的繁荣，苏联艺术家渐渐开始关注动画艺术的潜能，其中，《七瓣花》《金画》（根据普希金原作改编）、《卡什旦卡》（根据契诃夫作品改编）等显示出观念转型的趋势。

3．苏联动画艺术发展的黄金阶段（1940—1959 年）

第二次世界大战爆发后，苏联许多才华横溢的动画家都投入战争宣传片的制作。战争摧毁了美国等动画大国对动画片商业发行管道的垄断，好莱坞动画业逐渐走向衰落。而此时的苏联动画电影业却迎来了它的黄金时期。动画家们在这一时期推出具有讽刺性的反法西斯电影标语动画片，及时地配合反法西斯战争。战后，苏联动画电影导演将社会现实主义的创作方法与民间艺术的优良传统相结合，对本国和其他国家及民族优秀的民间传说、神话故事和童话、寓言等题材进行编创，获得了相当大的成功。如勃龙姆堡兄弟的《费加·扎伊采夫》（1948 年）、阿玛尔里克和波尔科夫尼科夫的《七色花》（1948 年）、切哈诺夫斯基的《渔夫和金鱼的故事》（1950 年）、《青蛙公主》（1954 年）、阿达曼诺夫的《冰雪女王》（1957 年）等，都是这一时期的佳作。（见图 3-82）

⊕ 图 3-82　苏联动画片《冰雪女王》剧照

1954 年以后的苏联动画片开始向多样化演变，制作了一些供成年人观看的讽刺片，其中尤凯维奇和卡拉诺维奇的《矿泉浴场》（根据马雅科夫斯基原作改编的非常尖锐的动画影片）比较突出。

苏联动画片社会现实主义方法和继承民间艺术与古典文学的进步传统也在这时得到了巨大的发展，这不但表现在那些影片的思想内容上，而且表现在创作者的构思和艺术手法上。动画家借鉴国家丰富的文化遗产，包括寓言、神话和传统偶剧作为创作素材。苏联动画艺术大师伊凡·伊万诺夫·万诺的著名作品《长着驼峰的小马》是这个时期创作出来的代表作，它成为苏联动画片社会现实主义创作风格的标志性作品。在社会主义国家时期，苏联的动画电影呈现出鲜明的民族特色及政治色彩。

4．苏联动画创作风格逐步转变阶段（1960—1990 年）

20 世纪 60 年代以后，随着动画电影作品的增多，创作题材范围日益扩大，动画家们的表现手段也得到了更新。苏联动画制片厂不仅拍摄儿童题材的影片，也开始涉足拍摄供成年人观看的影片，如《巨大的不快》（1961 年）、《澡堂》（1962 年）、《罪行始末》（1962 年）、《框中人》（1966 年）、《岛》（1973 年）等，表现出了强有力的时代责任感和公民责任心。这个时期新人辈出，他们的动画作品在造型语言上也表现出强烈的独特性。同时，老一代大师也开始了新的创作，如伊凡·伊万诺夫·万诺创作了《左撇子》（1964 年）、《克尔热茨河之战》（1971 年），获得了 1972 年南斯拉夫萨格勒布电影节大奖、美国纽约国际电影节大奖；阿达曼诺夫创作了《长凳子》（1967 年）、《这事我们能干》（1970 年）、系列片《小猫加夫》（1976—1978 年）；苏捷耶夫创作了《窗子》（1966 年）、《小男孩卡尔松》（1968 年）；女导演尼娜·索莉娜的作品《门》（1987 年）；捷日金创作了《洋葱头历险记》（1960 年）；科乔诺奇金创作了 12 集系列影片《等着瞧》（1969—1981 年）。这些作品运用各种造型手段表现出风格、形式的多样化。

进入 20 世纪 80 年代，苏联动画片更加注重影片的商业效益，因而它们的影片也越做越长，有的和一部普通故事片长度相当，有的呈多部（集）的态势，主要用于电视台播放，使动画片的影响越加深入。动画家们对人物的动作和角色进行细致的分工，充分利用动画片和木偶片的艺术成分，让动画片与故事片相抗衡，如《第三行星的秘密》（1981 年）。

5．俄罗斯动画更加多元化发展阶段（1991 年至今）

1991 年年底，具有近 70 年历史的苏维埃社会主义共和国联盟，在短短几年的政治剧变和独立浪潮中宣告解体，作为国家实体不复存在，随即成立了"独联体"。苏联的主要动画片生产部门分属各国。从苏联解体到 2002 年，俄罗斯动画在形式上更加多元化，而动画的风格则更多地传达出忧伤和沉重的气息。如亚历山大·佩特洛夫根据海明威名作摄制的《老人与海》（1997 年）等。这些影片虽然有些晦涩，但同时也开创了动画片意识上的先锋性和实验性，对当代动画片具有深远的影响。

（二）俄罗斯动画的艺术特点

俄罗斯的实验动画有着较高的艺术水平。其形式多样,开创了动画电影意识上的先锋性和实验性,对当代动画电影影响深远。亚塔曼诺瓦的《船上的女芭蕾舞者》是用水彩画的形式配合简练细致的人物线条,把一个女芭蕾舞者的优雅表现得淋漓尽致,用夸张的手法让人真正地感受到芭蕾艺术的魅力,轻盈的一点一跳不但征服了所有船上的乘客和水手,更征服了自然的风暴。短片《孤岛》同样是用简练的线条勾勒出一个无助的原始人在一个岛上的生活,或许正应验了萨特的名言"每个人都是一块孤岛",在导演的安排下,我们看到当代这个物质至上的社会对于个人的忽视。俄罗斯动画天才尤里·诺斯坦的动画《雾中刺猬》根据俄罗斯民间故事改编而成,全片清新幽雅,充满了人性化的童趣,也展现了思想者孤独的意境。

随着创作题材范围的日益扩大,动画片的表现手段也得到了更大的发展。形式上也开始吸收欧洲自由多变的风格,一些象征主义、印象主义、表现主义的动画短片的创作色彩纷呈,同时保持俄罗斯动画片鲜明的绘画性和俄罗斯民族钟爱的华丽斑斓的色彩,人物造型不似美国、日本那样追求完美,而是突出个性化。自 1925 年至 2002 年,俄罗斯（包括苏联）共生产动画片 4435 部。

苏联及其解体后的俄罗斯动画片在世界动画片历史上占有重要地位。在 20 世纪 60—80 年代,苏联动画片的影响力可以同美国抗衡。苏联政治生活的持续动荡,使其创作进程也呈现出阶段性的特点。早期的苏联动画政治色彩十分鲜明,它甚至作为政府的政治宣传和部分人政治言论的一部分,其形式则基本采取写实主义。20 世纪 80 年代以后,它的内容逐渐触及现实。

二、加拿大动画

加拿大动画起步较晚,在第二次世界大战期间由于受美国动画的影响,政府决定要打造自己的形象,让世界了解加拿大的文化,所以开始正式关注动画的发展。加大动画片以其独特的表现手段和鲜明的艺术特色一直享誉国际动画界。加拿大动画业的历史大致可以分为四个时期。

（一）加拿大动画业建立的初期阶段

1939 年,加拿大动画片正式诞生,恰好同年加拿大国家电影局所属动画片厂成立。但是更准确地说,早在 1920 年以前,多伦多的沃尔特·斯瓦费尔德、哈罗德·佩勃迪和伯特·科布就开始制作动画片了。当时这些最初的尝试被作为"丢失了的影片、动画片"之类的遗产保存下来。

加拿大动画史上的第一位制作者应该是布赖恩特·弗莱伊尔,他曾是一个画家、插图画家、演员、剧院美工、战时飞行员和电影导演。他于 1927 年出品了名为《微笑》的 12 部动画系列片,但其中只有两部是完成片。《跟着燕子》和《一个坏武士》这两部片子都是用剪影技术制作,并率先采用了原始配乐,影片在技术和艺术方面至今受到业内人士的称誉。但是这些影片都没有投入市场公映,影片的制作人也没有从中获利。弗莱伊尔的贡献是独一无二的,并且堪称加拿大动画片的先驱。他在动画片的运动技巧和视觉效果方面所取得的成就现在看来仍然是十分杰出的。

1939 年,加拿大 NFB（国家电影局）成立,约翰·格里尔森被指定为第一个国家电影委员。格里尔森于 1941 年邀请诺曼·麦克拉伦来加拿大国家电影局任职。诺曼·麦克拉伦出于对动画事业的热爱,毫不犹豫地从纽约来到加拿大。由于他的努力,使加拿大动画电影跻身于西方现代艺术的先锋行列。1941 年,麦克拉伦最后又采用 1900 年的影片《困难的脱衣》中的方法拍了特技影片《邻居》（1952 年,该片获奥斯卡最佳动画片奖）和《椅子的传说》,完成了《美之舞》《小提琴》《母鸡之舞》（1942 年）、《线与色的即兴诗》（1959 年）、《同步曲》

（1971 年）。其特点是直接将形象手绘在电影胶片上，强调色彩与音乐的配合，成为表达作品情绪和内容的重要因素。因不用摄影机来制作影片，所以被称为"绝对电影"或"纯粹电影"。麦克拉伦的影片除了表现手法十分现代化之外，总是充满人情味和高尚的思想。他总能直截了当地或者曲折地表达他在生活中的某些感受，以及对现实做出的某些思考，或多或少地蕴含着某种或深或浅的哲理。他自己在从事动画电影艺术创作的同时还培养出一个配合默契的动画片创作集体，即一批继承并发展了他的动画美学思想的后辈。

（二）加拿大动画业的发展和兴盛时期

在 1957—1966 年，加拿大国家电影局发生两件大事件：一是搬迁新址；二是迎来了新一代的动画家。新人的到来不仅为加拿大动画产业带来了新鲜血液，而且带来了充满活力的进步因素。这些艺术家制作的影片在绘图风格、制作方式、技术手段和探索主题方面均各不相同。20 世纪 70—80 年代，加拿大动画家在令全世界的动画家羡慕的条件下工作，电影局的动画片导演们充分发挥自己的创造力并依靠技术上的优势制作出大量的动画片。其间主要代表性人物的代表作品有：科·赫德曼的《陶陶》（1972 年）、《沙堡》（1977 年）、卡洛琳·利夫的《猫头鹰与鹅之婚礼》（1974 年）（见图 3-83）、《街道》（1976 年）《萨姆沙先生的变形》（1977 年）。

图 3-83　卡洛琳·利夫的动画艺术短片《猫头鹰与鹅之婚礼》

（三）加拿大国家电影局以外的动画片生产情况

在国家电影局以外，CBC（加拿大广播公司）和魁北克广播公司都建立了聘用极富才能的动画家的图片部。这些动画家们主要靠制作电视广告片为主，无论是个人的生活还是事业，都处于举步维艰的境地。尽管经济威胁总是存在，但是加拿大动画家和其他国家的动画家一样，正在不断地证明自己丰富的想象力和顽强的艺术生命力。加拿大动画片在绘画和主题方面都在世界动画电影的领先者中保持着独创性和必不可少的地位。例如，蒙特利尔的艺术家、动画家弗雷德里克·巴克的代表作品《木摇椅》（1981 年）、《种树的人》（1987 年，见图 3-84）、《大河》都是以动画片的形式讴歌大自然及保护人类生存环境的成功范例，他那独特的个人艺术风格得到了国际动画界的公认。

（四）加拿大国家电影局 20 世纪 80 年代以后的成就与辉煌

20 世纪 70 年代前后加入电影局动画制片厂的年轻艺术家在 1980 年以后纷纷脱颖而出，硕果累累，令国际

🔺 图 3-84　弗雷德里克·巴克创作的动画艺术片《木摇椅》《种树人》

动画界刮目相看。比如伊休·帕泰尔的《天堂》（1984 年），这部放映时间仅 15 分钟的动画影片是全部手绘完成后再用计算机控制的摄影机拍摄制作的，并且巧妙地把版画技巧同传统的动画片技术和哑剧融为一体。由于其新颖的构图和丰富的想象力，这部独特的实验性动画影片广受好评。该片 1985 年先后获得柏林国际电影节动画片银熊奖、洛杉矶国际动画电影节一等奖和奥斯卡最佳动画片提名，引起国际动画界的瞩目。许多在 20 世纪 70 年代就蜚声国际动画界的加拿大艺术家，在求索之路上不断革新，力图突破自己已经取得的成绩，创作出更多、更美的动画作品。如曾于 1977 年因《沙堡》获得奥斯卡最佳动画片奖的科·赫德曼，在 1984 年拍摄《化装舞会》时改变以往的创作素材，使其作品少了一些随意的、孩子般天真的东西。当 1989 年制作动画片《盒子》时，赫德曼又回到反映学龄前儿童的木偶角色上来，他本人也出现在该片中，鼓励那些他所创造出来的"孩子们"去发现盒子外面的属于他们自己的生活。

整个 80 年代，卡洛琳·利夫为国家电影局研究、编写和导演了一系列纪录片和剧情片，后来她也设计和导演了几部将动画和真人表演相结合的、富有创新精神的剧情片。卡洛琳长久以来就对在胶片上刮涂十分有兴趣，于是 1990 年她的动画新作《俩姐妹》就在这种指导思想下诞生了。因为卡洛琳在不断尝试不同的创作素材，调整技术方法，所以她塑造的角色的相貌和个性便给观众留下了很深的印象。难得有电影制作的"刮涂"技术被运用得如此准确和优美，并以此来讲述这样一个心理上的复杂故事。众多的加拿大动画艺术家并不满足于以往的辉煌，他们不断地寻找新的艺术语言和媒介，并且正在经历着技术革新。

尽管当前加拿大动画业还存在着尚待解决的问题，相信他们总会找到加拿大动画业的最佳出路，为国际动画界和动画爱好者奉献出更多、更好的动画杰作，使加拿大动画片不断推陈出新，使其独特的艺术特色更加发扬光大。

加拿大是世界上最早探索计算机动画制作的国家之一。1974 年，由彼特·福德斯导演的动画片《饥饿》号称是世界上第一部纯计算机动画片。虽然它的内容空洞乏味，观众反映片子不知所云，但它在动画技术上的大胆创新却赢得了奥斯卡最佳动画短片提名。2004 年，NFB（加拿大国家电影局）制片人克里斯·兰德雷斯根据加拿大动画大师雷恩·拉金不同寻常的感情心路历程制作了一部 14 分钟的 3D 短片《拯救大师雷恩》。影片融合了动画与纪录片双重形式，加深了观众对动画大师雷思的崇拜与想象。此片在获得世界大大小小超过 30 个动画奖项之后，终于得到第 77 届奥斯卡最佳动画短片奖。NFB 的动画部门对世界动画的发展起到了重要的作用，至今仍是鼓励艺术动画创作的重要机构。

三、南斯拉夫动画

在 20 世纪 60—80 年代，曾经有两个国家的动画与处于垄断地位的迪士尼动画有着截然不同的美学趣味和文化个性，在世界动画界引起广泛影响。一个是中国的"中国学派"，另一个是前南斯拉夫的"萨格勒布学派"。萨格勒布学派在近 40 年内制作了 600 余部动画片，并获得了 400 多个世界动画大奖。多少年来，萨格勒布像加拿大国家电影局一样成为世界各地动画热血青年向往的圣地。

（一）南斯拉夫的"萨格布学派"简史

南斯拉夫的动画片起源于 20 世纪 40 年代中期，此时正值美国迪士尼的全盛期。

1．经典传统时期（1945—1952 年）

在这个时期南斯拉夫的动画人初步掌握了整个古典绘画、插画的想象力以及描写结构的细节、物体的运动等方面的技巧。萨格勒布动画史上的第一部动画片《大会》被认为是克罗地亚现代动画片的开端，影片于 1951 年 5 月完成。同年萨格勒布的第一个专业动画公司"彩虹电影公司"成立，而且第一年就创作出了 5 部动画短片。

2．摆脱时期（1953—1958 年）

在这个时期南斯拉夫动画人开始有意识地摆脱美国迪士尼动画观念的影响，力求在创作中展现本国特色。1956 年创立的萨格勒布电影公司动画部在政府强大的资金后盾支持下，吸引了原来"彩虹电影公司"的很多动画师慕名而来，同时一大批年轻人也被聚拢在这个机构里，萨格勒布成为南斯拉夫动画制作中心；萨格勒布电影公司也成为一个品牌，开始大量制作动画片。

3．第一次创作高峰期（1958—1962 年）

南斯拉夫出现了"个性动画片"的第一次创作高峰，并且获得国际的公认，在众多的国际动画赛事上崭露头角。1961 年，萨格勒布电影公司发生了一场"完全创作运动"动画师们强烈要求独立指导自己的动画片。

4．第二次突破期（1962—1986 年）

这个时期南斯拉夫动画人摆脱了经典动画片越来越写实，然而却越来越无法与表现神话、科幻境界的现代故事片匹敌的处境。他们创作了众多堪称"萨格勒布学派"的动画短片代表作品，有杜桑·乌克弟奇的代表作品《代用品》，波尔多·杜弗尼克维奇的代表作品《好奇心》《学走路》等。（见图 3-85）

图 3-85　萨格勒布学派的动画艺术片《代用品》《学走路》

5．淡出期（1986 年以后）

20 世纪 80 年代后期，由于种种原因，"萨格勒布学派"渐渐淡出了国际动画界的舞台。

（二）南斯拉夫的"萨格布学派"艺术特征

在众多的现代动画流派中，20 世纪 60 年代初崛起的南斯拉夫"萨格勒布学派"开创了一个有别于美国迪士尼动画规范的新的动画体系，成为现代动画片的典型代表。"萨格勒布学派"动画是独特且具有想象力的。萨格勒布动画学派特有的艺术风格的形成，与 20 世纪 50 年代初期南斯拉夫当时动画制作业材料，尤其是赛璐珞片奇缺不无关系，它迫使萨格勒布的动画家们不得不创造一种称为"有限动画"（每秒少于 24 幅）的方法，甚至有的动画片仅用几张赛璐珞片就完成了。这种限制反而促使了萨格勒布动画学派特有的艺术风格的形成，他们运用不同于迪士尼动画那样精细流畅的动作，而以简洁的画面语言和非同一般的音响效果表达出丰富的内涵。

在形式上"萨格勒布学派"趋向二维的几何图形线条的自由、单纯，消除了许多烦琐的细节，使人物形象更加紧凑。色彩也超出了仅仅作为装饰的范围而具有现代绘画的特征，从而形成了一个被简化的动画片结构和形态。这些动画片在制作模式上基本上都由一个人编剧和设计，甚至包括制作动画和背景，以求作品的完整和统一。片子的长度一般不超过 10 分钟，所描绘的是经动画手法特殊处理过的现实而不是神话。

"萨格勒布学派"的动画家们的作品充满了自由探索精神和个性张扬，动画作品素以内涵深刻且多元化而著称。在该学派近 40 年的动画创作历程中，最常出现、最为集中的一个人物形象是以"受难的小人物"为指代符号所表达出的内涵。可以说，这一形象代表了 40 年来在"冷战"阴影中，为了保持自己的独立与完整，而不惜以"个体对抗全体"踽踽独行的南斯拉夫人民的艰辛缩影。

四、捷克动画

捷克虽然只有巴兰道夫一个电影制片厂，但在世界电影中却一直有着光辉的历程。电影故事片平均年产量为三四十部，而动画和木偶片却高达上百部，无论是数量还是艺术质量，都有骄人成就。自 20 世纪 40 年代末建立以来已经创作生产了近万部作品，无论是数量还是质量，在全世界都享有盛誉。

捷克美术片主要分为动画片和木偶片两种。木偶动画艺术在捷克动画发展中占据着重要的位置，其主要代表人物是画家和雕刻家杰利·川卡。1912 年 2 月 24 日川卡出生于奥匈帝国（现捷克），曾担任布拉格动画制片厂厂长，一生致力于木偶动画的发展，并创作出了不少脍炙人口的佳作，例如，1948 年根据安徒生童话改编制作的木偶剧情片《皇帝的夜莺》、1953 年的《古老的捷克神话》、1954 年的《好兵帅克》等。川卡的作品更多的是歌颂国家文化，特别是民俗风情，但也不乏在作品中隐约地对当下的政治形势发表评论。川卡晚年的遗作《手》（1965 年）充分表达了作者热爱自由、向往和平的思想，被世人公认为一部佳作。该片以手作为主角，表现在任何威逼利诱下宁死不屈的性格，以此来暗喻自己对当时苏联红军无理入侵的抗议，以及对弱小国家遭遇不公命运的关注。（见图 3-86）

捷克动画系列片《鼹鼠的故事》对中国人来说也不陌生。从 20 世纪 50 年代一直到 2002 年，不断推出新的故事，已经成为系列名著。（见图 3-87）

🔆 图 3-86　捷克动画片《好兵帅克》《手》剧照

🔆 图 3-87　捷克动画系列片《鼹鼠的故事》

　　20 世纪 60 年代，捷克涌现出一些颇有锐气的新生力量。布莱蒂斯拉夫·波亚尔就是其中最杰出的一位。他主要的代表作是《再来一杯》《狮子与旋律》。如果说波亚尔是捷克木偶动画忠实的继承者，那么另一位享誉世界影坛的捷克动画家杨·史云梅耶就可以说是创新者。他的影片从内容主题和表现手法上都全面颠覆了捷克传统木偶片的脉脉温情和乡土气息，将时代的脉动用木偶电影来传达，形成了特有的风格。

　　捷克虽然国家不大，却有着优秀的文化与艺术传统，曾出过许多令捷克人民骄傲的世界级文学巨匠和艺术大师。捷克的土地平坦，没有高山、大海和悬崖峭壁，捷克人平和的性格富有幻想、幽默、童真的天性，成就了他们别具一格的动画片、木偶片。

思考与练习

1. 中国动画片的艺术风格是什么？代表作有哪些？

2. 中国动画在创意中如何实现民族之美与时尚之美的有机融合？

3. 世界优秀动画的审美表现对我国动画创作带来了哪些启示？

4. 中国剪纸片的形式经历了哪些变化？

5. 选择一部卖座的商业动画片，分析其受到广大观众喜爱的原因。

6. 中国木偶片在 20 世纪 80 年代有哪些创新？

7. 简述俄罗斯动画经历了哪几个阶段及它们的起止时间。

8. 列举出俄罗斯黄金时期推出的几部优秀的动画影片，并简述它们的内容概况。

9. 俄罗斯动画有哪些艺术特点？

10. 简述你所了解的加拿大动画业发展概况。

11. 列举出几部你所熟悉的捷克动画、南斯拉夫动画，谈谈它们的艺术风格。

第四章
动画的创作原理

学习目标

通过本章的学习,可掌握商业动画和实验动画的创作原理,充分了解实验动画的种类、形态特征、美学特点和创作的方法;发掘用多种材料创作动画的可能性;了解动画创作中运用的新技术,以及动画片选题的原则和剧本编写的基本要求。

学习重点

掌握商业动画和实验动画的创作原理;了解平面动画的创作特点及材质动画的分类与创作方法。

第一节 商业动画的创作

商业动画片以叙述一个完整的故事为目的。观众所期待的同样是一个完整的故事。作为创作者要利用各种视听手段满足观众的需求,使他们融入故事中,娱乐自己,感动自己。

一、商业动画中观众的心理需求

观众在欣赏动画片时具有特殊的心理需求,这种心理需求表现在多方面,如审美、视觉、听觉、情感的宣泄等。商业动画创作原理首先是通过对观众心理需求的研究而形成的。商业动画创作要想获得成功就必须掌握观众心理,使观众和作品产生共鸣。看电影是一种个人心理体验,但又是全体观众的共同心理体验,观众是带着一种"自愿的接受"或"信以为真"的心理进入欣赏的环节中,观众通过欣赏动画片去满足他们的各种心理需求——这就是商业动画创作的关键所在。

商业动画片应该满足观众以下几方面的心理需求。

(一) 知觉快乐

从某种意义上说,动画属于娱乐产业。动画这种艺术形式可以无所不能,它制造了一个个绚丽世界,并令人充满梦幻与期待。作为视听娱乐方式,动画片为全世界不同文化、不同年龄的人们制造了欢乐。制造欢乐应以观众的心理期待为根本前提。动画可以满足观众的"童心"。人们满心期待地去欣赏动画片,在某种程度上是为了开心。人们通过看动画片舒缓压力,节假日去电影院看电影或者与家人在电视机旁看系列片成为缓解紧张生活

的一项娱乐活动。观众抱着享受的心情观看动画片。创作者在设计故事时,应注意喜剧情节的趣味性和欢乐气氛的烘托。而许多动画片不走院线市场而只发行家庭录像带,就是以家庭娱乐为主要目标。很多时候,观众期待从商业动画片中得到被娱乐的欢快感,不一定要很复杂的剧情或很精致的画面,在视听方面的刺激与情节的趣味才是观众真正需要的。

（二）替代满足

让观众站在某一个角色的立场,在观看过程中感同身受地得到情感上的宣泄,这是商业动画片重要的创作手段。观众欣赏着影片中的情节,同时也在寻找解决自己生活中遇到的问题的答案,因而观众喜欢在动画片中用自己的主观想象同剧中的对应人物对号入座。

观众和剧中人物进行了角色替代置换,观众的心理变化会随着剧情的进展而产生波动,人类所具备的许多情感和生活体验会在观众中产生释放与共鸣,例如,高兴、愤怒、悲伤、愉悦、同情心、紧张以及对动画片中视听的审美感受都会触动观众的内心世界。

在故事构思方面,从人类共同的情感需求出发,符合时代的脉动、贴近生活的题材才能让观众感动。美国黏土动画影片《小鸡快跑》的故事创意来自主创人员看到养鸡场里的鸡会在栅栏边挖洞,他们把这种现象和人类向往自由的心理联系起来,使剧情的发展合乎情理,观众也能设身处地地同情那些鸡,期待看见它们重获自由。（见图 4-1）

✛ 图 4-1　美国黏土动画影片《小鸡快跑》

影片中导演想让观众认同的那个角色,从他的角度看情节的发展,根据他的个性、背景做出反应、抉择,观众会在导演的引导之下对角色产生"移情作用",即把自己替代成为那个角色,以他的情绪为自己的情绪,以他的价值观为自己的价值观。这个角色不一定是传统意义上的好人,但是观众能够理解他行为的动机。

只有选择贴近生活且符合时代脉搏的情节,才能使剧情发展合情合理,使观众在角色身上看到自己的影子,只有这样,观众才能把角色的生活与自己的生活联系起来,设身处地地理解角色的活动。这种替代心理使观众感同身受地得到情感上的宣泄,是商业动画片重要的创作手段。

（三）紧张刺激

对于剧情而言,"情理之中、意料之外"一直就是观众和电影导演所追求的最高境界。猎奇和冒险是人类进步的推进器,挑战自我更是人类的一大嗜好。观众往往期待在影片中经历生活中没有发生甚至不可能发生的事。体验从未感受过的紧张刺激也是促使观众观看动画片的原因。电影的声光效果可以满足这种需求,并且在视觉和听觉方面不断制造更大的冲击,观众伴随故事的发展能够随心所欲地幻想。如《超能陆战队》片中的科幻元素就是一大看点,大白和小伙伴们都是一群沉迷于科学的天才儿童,有各种天马行空的有趣发明,片中被大反派利用的"微型机器人"就是剽窃自阿宏的革命性发明。博士利用阿宏的微型机器人来满足为女儿复仇的野心,结果惹出了一大堆麻烦。阿宏和小伙伴们穿上自己发明的超级战士战斗装备,和怀有险恶阴谋的神秘对手展

开较量,片中的打斗场景与震撼大场面让人眼花缭乱,影片渲染了紧张的气氛,使受众体验到惊险与刺激带来的快感。最后博士受到应有的惩罚,阿宏和小伙伴们也化解了一场危机,通过对人物形象、动作和环境的夸张、凸显,使观众得到鲜明强烈的印象。(见图4-2)

✛ 图4-2　美国3D动画影片《超能陆战队》

随着计算机动画技术的发展创造出了一个奇幻的动画世界,计算机捕捉技术的研发增强了动画影片的视觉沉浸感。正因为有了高超的技术支持,使得一些更加大胆的奇思妙想得以呈现在观众面前,让观众仿佛亲身经历一场精彩的冒险,这种紧张与刺激是动画创造的奇迹,在影片结束之后还意犹未尽。

(四) 审美升华

动画电影作为电影艺术形式的一个分支,在肩负休闲娱乐功能之外,也承载了表达文化和意识形态的责任。动画的哲学意义在于欢乐背后带给人类的思考。有人讲"电影是金字塔,首先是电影,然后是艺术,最高境界是哲学"。一部好的动画片,应能让观众在欣赏动画片时获得审美感受,通过他们的回味、思索上升到更高级的审美阶段——精神升华,从而使观众得到动画片内容以外的艺术的、哲理的启迪,并由此转变为新的审美经验。

在日本动画影片《千与千寻》中整个故事的背景也是有很明晰的提示的,即是在日本的泡沫经济崩溃之后。结合背景来说,这也是对于一个时代的反思。经历过泡沫经济的那一代日本人将会在这一幕中找到似曾相识的感觉,如社会的迷失、人性的贪婪与疯狂。宫崎骏主动从历史中抽出人类自身的缺点和错误,隐喻在童话中展现给年轻人,期望他们不要再犯同样的错误。(见图4-3)

✛ 图4-3　日本动画影片《千与千寻》

二、商业动画的创作原则

商业动画片作为一种商品艺术,更多地要考虑广大观众的需求和喜好,并尽可能地使观众的认可度最大化。经过影视工作者的长期实践和摸索,总结出了商业动画创作要注意的几项原则。

（一）善恶法则

传统戏剧中常用的二元对立模式，社会中的每个人对追求美好生活和拥有积极乐观的生活态度都有所期盼，但在现实生活中往往不可能有绝对的公平和公正。人们的心灵需要抚慰，压抑的情感需要宣泄。对于儿童也是如此。"好"与"坏"是儿童判断客观世界是非的最基本方式，因此善与恶的冲突是商业动画的基本冲突。而故事在紧要关头往往是善的一方最终战胜恶的一方，也就是我们常讲的正义战胜了邪恶。从这个角度来说，动画片还具有维护社会道德标准及重燃人性之美的作用。

所谓二元矛盾，就是指剧情中有两个不可调节的对立面存在，故事围绕双方的矛盾而展开，二元矛盾的情节冲突在动画编剧中的应用可以说是非常普遍。由此展开一系列的不同类型，比如，善恶的矛盾冲突在很多动画作品中会得到体现，我国经典动画《黑猫警长》的剧作类型就属于善恶矛盾冲突类型，每一集的内容都围绕代表正义的黑猫警长和恶势力做斗争的情节展开。美国动画《忍者神龟》基本上也属于这个类型。这类矛盾冲突形式较为简单，情节也会非常清晰，其受众群体可能大多数是儿童，在给少年儿童带来欢乐的同时，也表达出了惩恶扬善、邪不压正的思想，可以寓教于乐。培养少年儿童的正义感。除了善恶矛盾冲突外，利益矛盾冲突也是一大类别，也就是说，矛盾双方并无明显的善恶分别，而是出于各自利益而产生的冲突，此种类型的矛盾冲突越来越受到动画艺术家们的青睐。

（二）英雄法则

"英雄"的设置一直是娱乐动画片的基本元素，他（她）在影片中是最突出的一个角色，拥有善良、勇敢、牺牲等美德，并且天生或是在意外中得到法力，最后使用这种超能力让世界变得更好。"英雄"是观众内心幻想的实现。"善"与"恶"的对决中，英雄人物总是能够获胜，并得到爱情，然后幸福地生活着。正邪势不两立，好人永远能打败坏人。以一般人，尤其是儿童的能力，不可能总是"正义战胜邪恶"的，所以人民企盼"英雄"。"英雄"就是"善之大者"，是正义的化身。人们希望在危难时刻总有英雄出现，更希望自己能化身为英雄，"除暴安良，匡扶正义"，这种正义与邪恶的对决是商业片永恒的主题。人们期待真实的英雄在自己身边，帮助自己、拯救自己。自古以来，英雄皆拥有不凡的力量，他们充满智慧、骁勇善战、不畏险恶、不怕牺牲，当人类需要时，拯救人类；当历史需要时，创造历史。英雄无所不及、无所不能、无所畏惧。另外，英雄作为勇敢者和捍卫正义的斗士，是众人关注的对象，因此希望成为某种英雄是人类的普遍心理。从观众的心理角度出发，英雄法则也是在完成观众希望成为英雄的角色置换。观众期待自己成为英雄，幻想自己成为盖世英雄，拥有英雄般的美德与超能力，甚至法力无边，拯救别人。

英雄题材的影片数不胜数，《佐罗》《蜘蛛侠》《罗宾汉》这些影片中的主人公已经成为英雄的符号。这一类型的英雄身材魁梧健硕，充满安全感。这种"英雄"通常性格完整，极少有缺陷。

随着时代的变更，"英雄"已经被区分为不同类型。生活不存在绝对的"是"与"非"，英雄的性格特征与外在的形体特征也不再符号化。很多动画片中的英雄已经与普通人大同小异，他们不再穿着"超人"的衣服，甚至样貌丑陋或者身体也有些缺陷，但是他们经历了生活的严峻考验，在自我磨炼中成长起来，成为众人皆知的楷模。然而很多"坏人"则更加难以从外形上辨认。根据人类的共同认知设计角色形象，是塑造形象的基本原则。但无论正面形象还是反面形象，角色的性格设计必须丰富饱满，充满情感和人性魅力，只有这样，才能吸引观众，获得生命力。

（三）喜剧法则

随着社会生活节奏的加快，加重了人们心理的承受负担，人们为缓解心理压力就会有合理宣泄压力的渴望，

儿童更是具有追寻快乐的天性。而动画片的特点使其更能表现轻松、诙谐、幽默甚至滑稽的内容。可以说，人们喜爱动画片，很大程度上正是喜爱动画片特有的喜剧特色。

（四）幻想法则

爱幻想是人类的天赋，更是人类勇于探索未知领域的强大动力，而动画片作为一种特殊的影视艺术形式，特别适合幻想题材的表现。在动画的世界里，创作者可以天马行空地发挥想象力，源于生活而高于生活（或者说是远离生活）的幻想是人们（特别是儿童）喜爱动画片的主要原因，也是动画片区别于其他艺术形式的主要特征。影片不仅是创作者们费尽心思创作出的作品，同时更能启发人的思维，发展想象力。

想象力是动画创作的基点，但是一切夸张与幻想都来自"真实"，动画创作有它自身的规矩。没有任何根据的幻想都不能让观众从情感上真正接受。来自生活的"真实"能够与人类的情感融合在一起，这也是大部分动画片采用"拟人法"的缘由。《狮子王》中的辛巴是一只坚强勇敢的小狮子，《海底总动员》中的尼莫是一条追求自立的小鱼。没有人类的性格特征和出色的拟真表演，这些动物角色就不会深深地博得观众的喜爱。又如，《超人总动员》里面的主角们个个都是有着神奇力量又过着朝九晚五的工作或者上学放学的普通人生活，这样从孩子的眼光看来，就好像感觉心目中的超人英雄就在自己的身边，孩子们就有了憧憬和幻想，从而让影片深入人心。《小鸡快跑》讲述的是追寻自由的故事。这些采用拟人化手法的动画片中，要是没有拟真的动物形态，就无法让观众信服。而如果它们身上没有人类的思想感情，也就无法让观众感动。这些动画片在属于人类的意识形态之上包装了一层动物的外表，以生动有趣的方式赞颂人类美好的特质，它们都获得了极大的成功，而这也是动画特有的表现方式。

同时题材也要有丰富的想象力，一部好的动画片，从挖掘题材到故事的建立，都是要有想象作为基础的。这样的能力不光是要在故事里体现，而且要扩展到故事里面的世界环境里。

在动画片的情节设计方面既要有想象性与夸张性，又要符合生活的逻辑性。比如，龙猫会打着雨伞在稻荷车站的站牌下等车；怪物公司的怪物们上班要打卡，下班要交工作报告，怪物车间发生人类孩子的入侵会发出警报，特警瞬间从天而降。即使在未来世界的虚幻空间，也有城市、有乡村、有公路、有交通规则，一切情节设计的灵感都来自人类的生活经验。（见图 4-4）

⊕ 图 4-4　美国动画影片《怪物公司》

（五）时尚法则

时尚法则很大意义上讲就是赋予动画片鲜明的时代特色，能够满足观众不断提高的欣赏需求，并且有一定的引导性。动画片的时尚性可以表现在各个方面：时尚的造型设计、贴近现代观众的故事情节以及新颖流行的对白等。现代动画片必须不断更新变换才能适应观众的欣赏需求，引导观众欣赏的方向。时尚法则也是促进动画产业发展的催化剂。

动画具有时代性，动画创作在内容和形式上应该符合一个时代的价值观，符合当代大众的审美标准。《花木

兰》虽是改编自我国著名的北朝民歌,但是它的成功不是因为我们传统的故事版本,而在于迪士尼公司别具一格的主题升华,他们将中国古代一个孝女故事改编成一个少女追求自我的经历和一种父女感情的演绎,从而使故事更具时代性,也开阔了故事题材的深度和张力,原本表面化的故事主题提升到探讨人性上的层次。生存环境的不同影响了人们的价值观,在这个飞速发展的年代,更加需要女性拥有智慧的眼睛和聪敏的头脑,而不仅仅是窈窕身材。《僵尸新娘》《花木兰》中的女性角色已经不再是昔日的"白雪公主",她们更有理想、更有力量,这些品质使她们成熟而充满魅力。与其说故事需要她们变化,不如说时代需要她们变化,观众期待她们越来越酷的表现,能够驾驭自己的生活。《僵尸新娘》的高明之处就在于别树一帜地去歌颂人性的善良,从而使故事更加深入人心。(见图4-5)

⊕ 图4-5　美国动画片《僵尸新娘》《花木兰》

(六)情节与冲突法则

好莱坞的剧作法则将故事分成三个部分:开始、中间(发展)、结束(高潮)。这三个部分各具功能,又彼此紧密相连。在各部分之间都会有一个情节点,起着承上启下的作用。在开始部分与中间部分之间的情节点被称为第一情节点,这个情节点确立了全片的中心矛盾,并且使主人公切实地走上解决这个矛盾之路,即发展部分的开始;在发展部分与高潮部分之间的情节点被称为第二情节点,这个情节点把矛盾的双方都逼上了绝路,高潮部分就此开始。

美国动画片《超能陆战队》片长91分钟,下面使用经典的悉德·菲尔德的结构理论来分析本片的剧情架构。悉德·菲尔德对标准三幕剧有着自己的看法,一般是以下结构。

第一幕:情节点1。

第二幕:紧要关头1→中间点→紧要关头2→情节点2。

第三幕:结局。

第一幕是建构阶段,这一阶段的重要任务是把所有出场人物交代清楚。科学会堂的机器人演示应该是到达情节点1,情节点1到达的标志会引发通向第二幕的"钩子"。这个钩子也就是"情节点1"是科学会堂大爆炸,发生在影片开始的第23分钟。之后,剧情急剧转折,进入第二幕。

第二幕是对抗阶段,是英雄开始踏上征途、沿途斩杀怪兽的过程。情节点2是个大转折,通向第三幕,这一幕发现Callaghan教授才是蒙面人,颠覆了以前认为Keri是蒙面人的认知,从而通向第三幕的大战。这个情节点发生在影片的第70分钟。

影片第23～70分钟是第二幕,包含三次对抗,分别是仓库大战、码头大战和小岛大战。我认为紧要关头1可以包含仓库大战和码头大战,中间点是超能陆战队正式组成并演练,这个剧情发生在影片第55分钟。中

间点过后,电影从单兵作战变为集体作战,也更符合超能陆战队的片名意义。紧要关头 2 其实就是指小岛大战。

第三幕是解决阶段,即最终大战,卡拉汉教授和超能陆战队的英雄们在 Keri 公司进行了大战,最终获得了胜利。第三幕包含了两个问题的解决,即战胜蒙面人和救回卡拉汉教授的女儿,也符合目前好莱坞流行的双结局模式。其中 Baymax 飞入虫洞发生在剧情的第 85 分钟。

以上是悉德·菲尔德所创立的结构理论,但是任何优秀的电影,带动情节发展的就是"冲突":角色与外在环境的冲突、角色内心的冲突,而故事的起承转合就是根据角色遭遇冲突、解决冲突的事件组合而成。所有的戏剧本质上就是一个"冲突"——没有冲突就没有人物,没有人物就没有动作,没有动作就没有故事,没有故事就没有影片。商业动画片的情节设置注重紧凑而流畅,和一些标榜"无情节"的艺术影片不同,商业动画片从一开始就吸引观众,在影片前 10 分钟左右说明了主要角色的背景、性格、故事发生的时代、环节,并且预示将会发生的冲突事件。如美国动画《怪兽屋》的开端也是由孩子和怪老头之间的矛盾作为悬念吸引观众眼球的——为什么怪老头不允许孩子们靠近他的房子。编导开门见山地将悬念摆到了观众的面前,来吸引观众继续看下去。

影片结尾的重量感主要来自"创意和情节力度",一方面,故事结局能不能给观众一个意外,当然这个"意外"必须安排在"情理之中",它要按着故事脉络发展而来,符合剧中人物的心理动机,还要顺应观众的期望和心愿。比如在动画电影《怪物史莱克》中,公主找到真爱了,按着一般思维——爱情让人变得美丽,可影片却反其道而行之——公主化身为怪物,这个结局在让人意外的同时也进一步深化了主题——爱情不依赖身份、相貌,而在于心灵的交融。

商业动画基本的创作模式不能成为永不更改的信条,创作一部优秀的动画片,其主题、形式、内容等各种元素的统一是充满多种可能性的,所有的环节都将接受观众的考验。

第二节　实验动画的创作

实验动画的创作是对动画本体的追寻与探索,以及对内容及形式的实验。商业动画是以商业运作最终利益为目的,它的叙事结构、画面、音乐、造型等在很大程度上要有意识地去满足大多数观众的欣赏要求。这样的创作思路很大程度上制约了动画创作人员个性的展现,创作者的某些想法很难在商业动画片中得以体现。实验动画灵活多变的创作特点恰好可以弥补艺术家对某些动画观念和艺术构想的表达欲望,因此实验动画更多的是在行内被较少的一部分人来欣赏研究,这种研究和探索反过来拓展了创作者对商业动画创作的思维和观念,充实了动画片基础理论研究。

实验动画创作的内容和主题与商业动画有相似的地方,但在实验动画中还存在一种不设主题的创作方法。例如,利用不同的材质来表现色彩、质感与光影,利用抽象的图形来表现动作的流畅、滞涩与幅度的大小以及动作的节奏快慢和停顿等。

实验动画主要在内容和形式两方面进行创作研究和创作延伸。

一、内容上

由于艺术动画短片自身的个人化、多样化、实验性等特点,形成了与其他视听艺术不同的主题创作特征,可以

分为主题型、叙事型、非叙事型（文学型、音乐型、抽象型等）。对内容的研究更多的是要探究动画还能以哪种艺术形式或方法来加以表现，并且探询如何表现的问题。这种研究方向可以起到扩展创作手法的作用。另外，针对内容中的某一项进行充分的展现、强调、放大，从而达到一种夸张的艺术境界，这也是实验动画在内容上的创作思路。

（一）主题表达

优秀的主题思想是制作一部好的影片的开始。主题内容是多种多样的，可以是对社会的评论，可以是对哲学思想的探讨，可以是一种观点看法，甚至可以是一种情调和感觉。与普通影视作品相比，动画在主题内容上受到的限制更小。动画中作者更像是造物主，是他构想出了动画中神奇的世界万象，让人们在精神上进行了一次次富有冲击力的文化旅行，而这就是动画艺术的价值所在。在如此广阔的题材中要想脱颖而出，则更需要提炼动画的主题内容。

动画短片内容创作中思维要不断地突破。动画短片故事内容上的表现是无限制的，因创作者的想象和思维广度而变。创作者可以天马行空，尽最大的想象表达自己的感受和情感。因此，动画短片的内容从单一化主题内涵的挖掘逐步向情感类等多元化方向发展。艺术动画短片所阐述的主题多种多样，有情感类的、幽默类的、探索类的、哲理类的，不胜枚举，我们分析几种常见的类型。

1. 哲理类

就内容的探索来说，在实验动画艺术短片中，表现一定哲理的短片占有重要的地位，这一类影片将人类高度抽象的哲理演绎出生动的故事；或是将一般的生活现象高度抽象化、象征化，来使观众从中感悟到某种哲理。

如动画艺术短片《平衡》是1989年奥斯卡获奖短片，就对人性道德与诱惑、得失与罪罚的平衡问题进行了讨论。它是一部超现实主义风格的作品，表现了德国人特有的思维方式，以及对团体、对稳定、对平衡等问题的一些思考；也蕴含了德国人对平静生活的追求，对诱惑的抗拒。平板就是一个世界，当诱惑降临，当人心中的平衡被打破，世界就会混乱，最后留下的只有孤独、寂寞、失败以及崩溃。这部短片以小见大，通过这部短片，我们也能窥见德国人不愧是善于深层面思考的民族。

动画短片以对极其简单的视觉、听觉元素的巧妙运用，使得矛盾更加突出、主题更加鲜明。正是由于场景的简洁、平衡的保持与调控，成了该片的突出情节点。平衡的关系始终在保持与打破之间游离，人类的欲望本质成了平衡失控的内因，而平衡的力量最终又反作用于欲望的本质，成为一个轮回的过程。最终故事的主题得到深化，并使该片完美地体现了平衡的哲学理念。（见图4-6）

⊕ 图4-6　动画艺术短片《平衡》

2. 人类发展、社会生活类

如美国动画艺术短片《科技的威胁》讨论了人和机器的关系。机器原本是为人类服务的，结果却成了人的

对手，并抢走了人的地位。这种讲述科技对人类生活带来影响的影视作品有很多，表达了作者对科技和人类关系的思考。（见图 4-7）

⊕ 图 4-7　动画艺术短片《科技的威胁》

又如，动画艺术短片《雇佣人生》开篇：清晨七点一刻闹钟大作，秃头的中年男人极不情愿地按掉闹铃，颇显疲惫地起身洗漱。他的房间颇为奇怪，无论是落地灯、梳妆台、餐桌、椅子还是衣架，都由人来担任。这些人面无表情，兢兢业业地做好自己的事情。男子穿好衣服出门，并雇了一个人力出租车赶赴单位。在这个神奇的世界，所有的工具都由人来充当，他们毫无怨言，成为这个冷酷世界中重要的一部分……这是一部探讨社会与人性的短片，同时也是一部充满争议的短片，有人看到阴暗与冰冷——在高度分工的机械化社会，个人渺小如工具；也有人看到超脱与淡然——去掉所谓的标签与"帽子"，身处不同位置的人本质并没有什么不同。（见图 4-8）

⊕ 图 4-8　动画艺术短片《雇佣人生》

动画艺术作品力图建立起梦境与社会现实的某种联系，并使人们进行自我反思。

3．追求梦想类

以法国动画艺术短片《猫的梦想》为例，主角猫先生生活在一个机械枯燥的城市，孤独一人，做着平凡守灯人的工作，他每天的工作就是清晨走出家门，去熄灭一盏盏亮了整夜的路灯。执着热爱着钢琴和音乐。观众看到了猫先生眼睛里充斥着的惯性的呆板，那里没有希望，也没有感情，让人悲伤。每次下班时经过琴行，隔着玻璃窗，猫先生默默凝视着可望而不可即的钢琴，大眼睛里才出现了对梦想的渴望。当他回到简陋冷清的住所后，他闲暇时坐在椅子上，双手伴随着留声机传出的音符凭空弹奏，独自陶醉其中。他在脑海中畅弹着那架钢琴，旋律如流水潺潺流淌在空气中，浸润着简朴的房间的每一个角落。当猫先生沉迷在自己的幻想中，演奏音乐给他的听众小金鱼时，老旧的留声机经常出现故障，一次次将猫先生从幻想中拉回现实。在那一刻，人们多希望有一架自己的钢琴啊，弹奏美妙的乐曲，在蔚蓝的天空中自由飞翔……贫穷不失美好，卑贱不失理想，至少有梦想，可以让我们更坚定一些。（见图 4-9）

⊕ 图 4-9 动画艺术短片《猫的梦想》

4．抒情类

（1）亲情

动画导演加藤久仁生的作品《回忆积木小屋》，全片散发着浓浓的法式情调，整部影片像暖黄色调的老旧画册，讲述了在洪水席卷地球之时，世界变成一片汪洋，空旷而孤寂。一位老人孤独地生活在这个世上，水位不断上升，老人只能不断加盖房子。在搬运家具时，老人的烟斗不慎掉落水中，老人潜水取回烟斗之时，却打开了记忆的闸门，往日的回忆不断涌现。老人无法自已，寻找那些早已沉在海底的珍贵记忆。导演运用各种镜头语言及心理蒙太奇的手法，首先刻画出了老人的生活情形及状态。全片寓意深远，安静温暖。（见图 4-10）

⊕ 图 4-10 动画艺术短片《回忆积木小屋》

另外，具有类似题材的影片还有《父与女》《摇椅》《安娜与贝拉》《三姐妹》等。这些影片长短不同，风格迥异，但都抓住了欣赏者心灵深处最敏感的地方，亲情永远是驻留人类内心深处最重要的情感。这种影片能够唤起和激发观众心中对亲情的珍视，具有打动人心的力量。

（2）爱情

爱情在各种文艺作品中是最多见的，动画片也不例外。如来自俄罗斯康斯坦汀·布朗兹的《厕所爱情故事》，用简简单单的线条刻画出了平凡又深刻的真谛。（见图 4-11）

⊕ 图 4-11 动画艺术短片《厕所爱情故事》

另外，《章鱼的爱情故事》《电扇与花》等短片也都表现了人们对于美好爱情的向往和随之而生的一往无前的坚强勇气。他们的世界因为有爱而美丽，在这里作者从另一方面表明了对爱情的信任和对美好爱情的向往。

5．战争反思类

动画艺术短片《蝗虫》用8分钟再现了人类从蒙昧时期到开化时代的所有"文明"进程。8分钟的短片贯穿了古代到现代、西方到东方、野蛮到文明，传达了"随着年代的递进，武器的级别越来越高，但它作为人类征服同类称霸的法宝的杀戮本质从没改变过"的信息，并探讨了人类自以为是的胜利者为什么在大自然面前总是失败者的话题。创作者用最简练精当之笔赋予动画最深沉宏大的主题。（见图4-12）

✛ 图4-12　动画艺术短片《蝗虫》

在《坠落的艺术》里，领袖人物用死尸的照片编辑成的舞蹈真是惊世骇俗，战争不过是阴谋和野心家们精心编排的欢快的舞蹈。现在人类对战争的思考越来越深入，战争是对人性、生命和自由最无情的摧残。

6．对常规认知的颠覆性思考类

法国剪影动画片《王子与公主》共有6个故事，其中第三个设定了这样一个背景：国王规定攻破女巫城堡的人可以迎娶公主，于是王公贵族对女巫的城堡猛撞、炮轰、放火，只有一位少年是礼貌地敲门，然后女巫则带少年去参观了自己精心打理的小家，最终王子和女巫相爱了。这里改变了长期以来观众对邪恶符号女巫、善良美好符号公主和勇敢符号王子的认知。女巫不再邪恶，她只是一个不太合群渴望被理解的知识女性符号。所谓的邪恶，只是不明真相者的假想。（见图4-13）

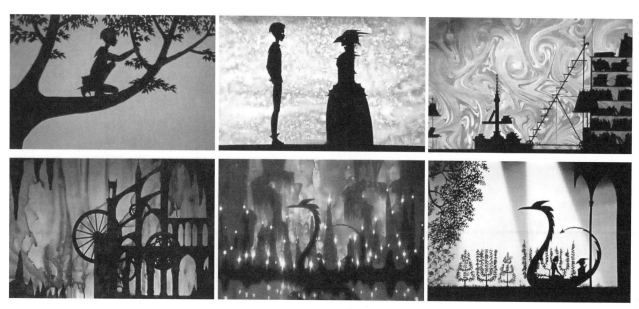

✛ 图4-13　法国剪影动画片《王子与公主》中的第三个故事

7．史诗类

表现史诗类的动画作品不多,会比同类型的影片长一些。所谓"史诗",是指这类动画短片的内容往往涉及重大的历史事件或展现了广阔的历史画卷,使人们在凭吊先人、感怀历史的时候能够感受到一种崇高或悲壮的美感。

加拿大动画家弗瑞德里克·贝克创作的《种树人》(1987 年),讲述了一位孤独的种树人凭着一己之力和毕生的时间,把荒地改造成森林,化腐朽为神奇的感人故事。作者用素描与淡彩结合的方式,利用推、拉、摇、移等镜头手段进行制作。镜头转换用动画的渐变来完成,这就形成一个优美的长镜头叙事风格。该片的长度为 30 分钟,作者绘制这部影片花费了 5 年的时间,已经达到实验短片长度的极限。影片播出后,观众深受感动,直击人心,孩子们纷纷效仿,由此掀起一股植树的浪潮。(见图 4-14)

✛ 图 4-14　动画艺术短片《种树人》

弗瑞德里克·贝克是一位长于史诗类动画片的导演,他的另一部动画艺术片《大河》(1993 年)讲述了美洲大湖及其河流的开发历史,是一部史诗类的经典动画片。

苏联的动画导演伊凡·伊万诺夫·万诺和尤里·诺斯坦因制作的影片《克尔热茨河之战》(1972 年)是一部有关战争的作品,影片的绘画形式采用了 14—16 世纪俄国圣像画和壁画的风格。影片的叙事没有过多地强调细节,因此显得大气磅礴、情感充沛,一种民族英雄主义的气概贯穿了影片的始终。中世纪人物画的造型为影片提供了一种宗教式的、单纯化的情绪,作者充分利用这一点来组织影片,取得了好的效果。

8．人与自然关系类

随着人类文化的进步,人们越来越发现自然绝不是被动的存在,而是一个博大的系统,而人类只是这个系统中一个并不具有绝对意义的角色。如果人们妄自尊大,无视自然规律,人类最终必将把自己送上毁灭的道路。日本动画导演手冢治虫制作的动画艺术短片《森林的传说》用诗意的手法讲述了人类进入森林后发生的故事。影片中当众森林精灵前去同人类谈判时,人类的代表居然是一个貌似希特勒的纳粹形象。希特勒代表了杀戮、疯狂和征服一切的野心。影片将这样的形象作为人类的代表,可见导演对于人类行为的深切反思。影片以柴可夫斯基的《第四交响曲》贯穿始终,以音乐的意义诠释影片的故事。(见图 4-15)

9．隐喻政治类

动画艺术短片《学走路》中表现了"受难的小人物"。如果我们不考证创作背景,单看《学走路》的故事,我们可以感受其中的轻松、幽默,不会想到蕴藏在故事背后深刻的内涵。然而,在萨格勒布近 30 年的动画创作史上,艺术家往往是带着政治任务去创作的。一个又一个的动画作品所隐喻的是南斯拉夫人民维护其艰难独行的路线和独立完整的主权。艺术家采用含蓄的表达方式,借"受难的小人物"来表达思想。《学走路》采用了象征性手法,主题思想是反对某些超级大国指手画脚,企图用一种强制的手段来限制南斯拉夫的发展模式,非常有现实主义意义。(见图 4-16)

⊕ 图 4-15　日本动画艺术短片《森林的传说》

⊕ 图 4-16　萨格勒布动画艺术短片《学走路》

世界是多元性的,每个人都有自己的思想,所以才能区别于他人。动画艺术短片的主题则是无穷无尽的,无法计数,上面归纳的只是经常见到的一部分,还有更多的是需要我们用心来慢慢感悟。

（二）叙事手法

动画短片在表现故事时由于受限于时间长度,无须像商业片那样有故事开端、发展、冲突、高潮、结尾等,只要利用动画特有的角度去讲述一个故事、一段经历,用平铺直叙的线性方式去演绎即可。但要在短的时间内表达一个完整的故事、说明一个道理或证明一个观点,信息量往往是很大的,往往要求创作者有熟练的驾驭动画语言的技艺。情节和表达手法都需要高度的概括、凝练,因此使用的表达语言更是要求丰富多样。从这个意义上说,做短片比做长片难度大得多。尽管动画短片的创作不受什么限制,自由灵活度大,形式各异,艺术语言和规律很难一概而论,但在思考一部短片的叙事手法上也会有一些规律。

首先,可以根据规定时间的长短来确定叙事手法。如 3 分钟以内的短片,结构上往往很简化,由制造悬念、情节突转到结局;10 分钟内的短片是最常见的,可以讲一个起承转合完整的故事,在情节上需做简化处理;20 分钟以上的片子,结构就可以复杂一点,接近影院片,有时也可以有主线、副线甚至多线索的交叉叙事。

其次,可以根据创意或主题思想为出发点来确定叙事手法。如先有了比较明确的某个观点或要阐述的道理,在考虑叙事的情节安排上可以多几种思路、方案,把握"小中见大"的原则。5 分钟之内的短片,影片的故事围绕一个单纯但有力的矛盾展开,娓娓道来,只突出强化情节中高潮和结局两部分,即悬念的积累和突转,这样会让中心情节更为集中,所产生的爆发力也会更强,主题更明确。

如 *THE GOD* 动画短片就选择了直接从故事冲突的高潮切入,急转直下引出出人意料的结局。高高在上被

人敬仰的千手神像却被一只小小的苍蝇困住了,有很多只手的神像最后还是被弄得晕头转向,一头从高空栽了下来,而苍蝇飞上了神像的宝座,取而代之。小小的故事却对那些看似不可侵犯其实却不堪一击的权威做了极佳的调侃。(见图 4-17)

✜ 图 4-17　动画艺术短片 *THE GOD*

动画导演弗瑞德里克·贝克的《木摇椅》在不到 20 分钟的时间里,用一把普通木摇椅的经历作明线,人一生的历程作暗线,两条线索并行穿插着叙事。并通过独特的视觉和听觉语言来传达对生态学的思考,全片由抒情的乡村民谣曲展开,采用彩色铅笔在冷冻过的醋酸纤维片上作画,简洁的铅笔淡彩造型渗透着浓浓的人间温情。这些都充分证实了动画短片独一无二的魅力、简洁而丰富的表现力需要探索个性化的表现语言来实现。

二、形式上

随着社会的进步与发展,电影在技术与艺术上有了很大的变化,随之动画的技巧与艺术性也有很大的拓展。现代意义上的动画早已不局限于简单的几种方式了,动画家们运用各种手段、技术、材料来创作动画。

实验动画在形式上可以分为二维绘画形式、平面摆拍、立体摆拍、计算机制作、综合技法的运用形式等。在动画片中对形式感的追求可以成为创作内容的一部分,其中包括对不同材质、不同技术所创造出的不同造型的追求,形式也可以成为实验动画创作的主要内容。短片可以根据形式上的一些特点来选择内在的结构方式。

(一) 二维绘画形式

二维绘画形式是最古老的表现手段,作画者运用画笔和颜料着手画的每一笔都会呈现出计算机科技手段无法复制和取代的生动性与偶然性。绘画艺术领域中的所有风格都可以运用在动画创作中。

1. 素描和速写

素描被称为"造型艺术的基础"。同时,它也是一种正式的艺术创作,以单色线条来表现直观世界中的事物,也可以表达思想、概念、态度、感情、幻想等。它不重视总体和彩色,而是注重结构和形式。很多工具,如炭笔、彩铅、蜡笔、钢笔、铅笔、墨水,都可以表现素描的效果。

动画家艾里卡·拉塞尔的动画艺术作品《三人组舞》开篇在图形混合前使用的是最单纯的素描与速写的表现形式来表现三个简单的人物的简单图画,在创作上使用了无情节串联画面和无叙事的手法,其目的在于表达一种随心所欲的状态。影片可以看作是三个人之间的爱恨情仇,一个男人和两个女人的舞蹈,通过一系列的动作耗尽了所有的爱、恨等情感。(见图 4-18)

➕ 图 4-18　动画艺术片《三人组舞》

2．勾线填色

勾线填色是动画最主要的二维动画形式,广泛流行于世界各地。美国迪士尼的二维动画就一直沿用这种方法。这种方法比较便于动画的制作,线稿的造型和色彩运用决定动画作品的风格。比如,中国动画《三个和尚》取材自古老的中国俗语,因此在造型设计上参照了中国传统的绘画风格。片中的山水和庙宇的大全景具有水墨山水画造型的特征,人物的造型虽然并不复杂,精练的线条勾勒却令人耳目一新。

3．水墨动画

水墨动画是以中国传统水墨技法作为造型手段,运用动画拍摄的特殊处理技术把水墨形象逐一拍摄下来,通过连续放映形成虚实浓淡效果的水墨画影像。水墨动画是中国传统水墨与现代动画技术相结合的产物,是中国动画史上的一大创举,它将中国传统的水墨画引入现代动画制作中,并且将意境完美地展现了出来,以提升动画片的艺术格调。人物造型既没有边缘线,又不是平涂,却能从影片上表现出毛笔画在宣纸上的效果。角色的动作和表情优美灵动,泼墨山水的背景豪放壮丽,柔和的笔调充满诗意。

中国水墨动画《鹿铃》影片讲述了老药农和小孙女在一次采药时从老鹰的凶爪下救了一只小鹿的故事,小鹿在和小女孩一起生活中培养了深厚的情感;后来,小鹿遇到父母,随父母而去,小女孩把随身的铃铛系在小鹿脖子上,表现了人与大自然中的动物建立深厚情感的故事。(见图4-19)

➕ 图 4-19　中国水墨动画艺术片《鹿铃》

4．油画

油画是西洋画的主要画种。油画颜料厚堆的功能和极强的可塑性是其他画种无法比拟的,它的这种特性使油画在观感上产生出能与人们的思想情感共振的节奏与力度。

用油画材料绘制的动画,借助油画的艺术魅力,画面效果变化细腻,场面宏大,富有气势。俄罗斯动画大师亚历山大·佩特洛夫制作的海明威的鸿篇巨作《老人与海》是此种动画的典范。这位具有国际名声的动画制作

者用手指在玻璃上完成了这部鸿篇巨制。在 1997 年又创作了油画动画《美人鱼》,画面延续其作品鲜明的绘画性,色彩一如油画般丰富饱满,全剧几乎无对白,讲述了一个遭背叛的女子之魂化作美人鱼隔代复仇的故事。(见图 4-20)

⊕ 图 4-20 动画艺术片《美人鱼》

5.彩色铅笔画

彩色铅笔画最大的特点就是笔触具有极强的表现力,给人带来一种质朴温暖的感觉。法国动画艺术片《平原的日子》的三位主创人员用计算机模拟蜡笔来表现童年情景,那是日常生活中一些平凡的感动,运用这种朴实而温暖的表现手法轻易地拨动了观众的心弦。还有雷诺小型家用汽车的动画广告采用了铅笔淡彩的画法,充分显示了法国人追求浪漫情怀的民族特点,充满了儿童的趣味。(见图 4-21)

⊕ 图 4-21 动画艺术片《平原的日子》

6.蜡笔、粉笔画

蜡笔是蜡液和颜料融合、凝固制成的。蜡笔没有渗透性,是靠附着力固定在画面上的,不宜用过于光滑的纸、板,也不能通过色彩的反复叠加求得复合色。它可以通过自由掌握的粗细笔触直接进行艺术造型,产生高度概括的艺术形象,具有特殊的稚拙美感。

粉笔适合在附着力较强的纸上绘制,其特点是不透明、无光泽,并易于掌握,通过勾、擦、揉、抹,可以产生清新明丽、丰富细腻的色彩效果,从而表现复杂的环境气氛,也可以精细入微地刻画形象的质地肌理。动画艺术片《青蛙的预言》就是使用蜡笔和油画棒绘制的动画版《诺亚方舟》的故事,但是,它不是关于惩罚的故事,而是关于自然与人、物与人的爱的故事。(见图 4-22)

⊕ 图 4-22　动画艺术片《青蛙的预言》

7. 水彩画

水彩颜料的透明性使水彩画产生一种明澈的效果,而水的流动性会生成淋漓酣畅、自然洒脱的意趣。水粉是在水彩的基础上,国内自创的一种颜料,水彩的覆盖力较强,能画出类似油画的效果。水彩画的风格为动画影片增添了许多温暖写意的氛围,使趣味盎然的魅力在影片中渗透出来。

加拿大动画大师弗雷德里克·贝克创作的《大河》是一部关于圣罗仑斯河的动画纪录片,从历史的角度回顾了加拿大几百年来是如何以破坏环境、屠杀动物为代价来换取繁荣的,叙述了百年来河流周围的动物和人们如何相处的故事。全片导演发明用彩色笔直接画在冷冻过的醋酸纤维片上,用丰富的色彩讲述,有一种史诗一般的美感和流动性。(见图 4-23)

⊕ 图 4-23　动画艺术片《大河》

8. 线描

线描是完全用线条来表现物象的画法,物象的形、神、光、色、体积、质感等均以线条表现,有朴素简洁、概括明确的特点。1986 年戛纳电影节参展作品《干面条》是动画艺术家唐·科林斯的作品,全部画面用简单的单线勾勒,简洁有力。

9. 版画

版画是绘画艺术的一个重要门类,有木版画、石版画、铜版画、丝网版画等种类。它的特点是造型有力、对比强烈、视觉冲击力强。

英国动画艺术片《死神与母亲》是一部版画风格的动画,讲述母亲向死神要回孩子的故事。死神偷偷带走孩子后,母亲不惜牺牲自己的血液（肉体）、眼睛（灵魂）、头发（美丽）以追赶死神。但当死神告知母亲他能提供美好的或悲惨的未来给孩子时,母亲还是把孩子交给了死神。片中使用黑白版画形式渲染,具有强烈的视觉冲击力。(见图 4-24)

10. 民间艺术风格的借鉴

民间艺术是中国社会的历史、生活、信仰和风俗的反映,是中国劳动人民在工作生活中长期积累、自然形成的

艺术形式。中国地域广、民族多、民间艺术形式多样,可以说是数不胜数。动画如果合理地借鉴经典民间艺术,可以创作出优秀独特的作品。

✪ 图 4-24　动画艺术片《死神与母亲》

又如,著名的动画艺术片《九色鹿》同样也借鉴了敦煌壁画的艺术特点,这是一种中国古代佛教绘画的风格,从人物形象和用色上都感觉到了一种异域风情。弄蛇人忘恩负义后的丑恶嘴脸和九色鹿安详的神态与神圣的威慑力给许多人留下了深刻的印象。

在我国贵州、云南、湖南等地的少数民族中多流行染花工艺,如扎染、蜡染,经过上千年的发展,其造型和色彩已经形成了成熟的艺术风格。根据傣族民间故事改编而成的动画艺术片《蝴蝶泉》,就借鉴了民间蜡染的艺术风格,独具民族特色。

改编自中国少数民族传说的动画艺术片《火童》,整部作品充满着民族色彩,利用剪纸动画的技术完美地表现了一种独特的民间装饰艺术与石壁画相结合的风格,特别是拖着火球的天仙,让人想到了"飞天"。这部动画片将装饰性造型和民族艺术熔于一炉,风格奇丽新颖。(见图 4-25)

✪ 图 4-25　中国动画艺术片《九色鹿》《蝴蝶泉》《火童》

随着科技的发展,许多计算机软件可以模仿出各种风格的艺术效果,既可以模拟出手绘彩画、水粉画、油画、版画、彩色铅笔画的各种效果,又可以轻而易举地实现手绘难以达到或无法制作出来的特殊感觉和层次。我们只要把握了各种艺术形式的特点和精髓,就能运用软件在计算机里将它完成。

(二) 材质动画

实验动画的探索者们不仅在材料上进行着一次次的创新,也尝试将各种造型语言进行综合运用,极尽材料之能事。有各种绘制在纸片或赛璐珞片上的、用柔韧的皮纸拉毛的、用现成图片制作的拼贴动画,有偶类动画、剪纸动画、折纸动画、水墨动画,以及采用一些沙、盐等特殊材料制作的实验动画。新鲜并且具有独创性的形式感,往往更能吸引观众的注意力,同时,探索从未有过的表现手法也突破了人们看待事物的思维定式。

1．动画材质的类型

1)保留并强调所选材质原有的自然属性

在定格动画电影的制作中,人物造型、道具、角色动作甚至是故事情节设计,都离不开对材料材质的选择。在

动画影片的整个创作中，创作者通过对所选材料材质的原始自然属性尽量保留或者重点强调，突出了创作者的幽默和智慧，向观众完美展现了所选材质的自然属性和动画影片的内涵寓意。

例如，捷克斯洛伐克的动画导演提尔罗瓜运用毛线、针、剪刀、皮尺等物件制作的动画片《毛线玉石》，短片中除了毛线以外，所有的角色并没有改变外形，只是通过拟人的行为表现它们的生命。这是一部能够充分展示材质本性的动画作品，在形式上表现出独特的艺术魅力。这部影片通过突出纸片人物材质、道具和故事情节的有效融合，通过动画材质的原有自然属性，对动画电影的故事情节进行有效表达，具有妙趣横生的特点。

2）改变所选材质的原有自然属性

在定格动画影片中，改变所选择材料材质的原有自然属性，将其进行再次创造，力求突出与动画影片相吻合的人物或者事物质感，达到更加真实的视觉效果。在动画影片创作中，对所选取的生活中平常事物的原始自然属性进行改变，赋予它们新的生命，使它们具有像人类一样的面部表情和语言能力，这样，观众一直以来的惯性思维就被打破。影片中角色的自然属性改变使其更有真实感，将观众带入影片所创造的魔幻世界中，感受动画影片所带来的艺术之旅。

例如，获得第80届奥斯卡最佳动画影片奖的《彼得与狼》是一部典型的定格动画，其每秒钟就有25格。并且该部动画影片共创作了19个角色、50个戏偶，运用1300万像素向观众展现了420个镜头，并伴以1700棵树和千棵小草，塑造了一个非常真实的动画场景。这部汇聚英国和波兰200多名顶尖动画人才的巨作，是导演西天普顿历时5年的心血。该部动画影片的制作在角色材料的选择方面是非常精细、复杂的，所有角色的选材都力求接近真实人物的皮肤和毛发，尽量体现一种真实美感。通过改变所选材料材质的原始自然属性力，能给观众更加真实的美感，吸引观众的眼球。（见图4-26）

图 4-26　定格动画《彼得与狼》

2. 材质动画制作

1）平面摆拍

平面摆拍类动画就运用了丰富的材料，有用剪纸制作的动画。中国民间剪纸很早就被用于动画短片的制作上，如万古蟾于1958年制作的《猪八戒吃西瓜》。此外，还有《渔童》《济公斗蟋蟀》等经典剪纸动画。另外，有的动画艺术家用碎纸屑制作了动画短片《游移的光》，表现的是窗口射入房间的一片阳光，阳光在家具、墙、各种物件上移动，而体现这片阳光的材质是碎纸片。类似的影片还有日本动画艺术家久里洋二利用日本邮票为材质

制作的动画《邮票的幻想》。一张邮票变成了一只鸟,它飞过了树林、草地、城市,看到了鲜花、蝴蝶、火车、建筑和放风筝的人,最后它又变回了邮票。

　　艺术家们也在探索沙子这一材料艺术的特性:沙土呈现了细腻轻柔的质感,又令人感受到浪漫与自由。动画艺术家卡洛琳·利夫创作了著名的沙动画《街道》,还有波兰动画导演亚历山大·克莱瓦制作的沙动画艺术短片《天鹅》,在优美的音乐旋律配合下,舞动的沙粒飘忽游移,时而变幻为手,时而变幻为天鹅。影片没有故事情节,但艺术感染力却丝毫没有减弱。(见图 4-27)

✛ 图 4-27　沙动画艺术短片《天鹅》

　　又如,动画艺术家琼·格雷斯和安娜·普莱斯列用糖果制作的《糖果体操》,使用的主要材质则是糖果等,用各式各样的糖果拼成各种有趣的图形,揭示了人类吃糖过多的害处。影片以平面构图的形式原则来构图演绎,但材质本身的特性与价值没有完全突出地表现出来。(见图 4-28)

✛ 图 4-28　动画艺术短片《糖果体操》

　　2)立体摆拍

　　立体实物动画也是摆拍类重要的类型,是以各类杂物摆拍制作的动画短片,这些材质能够更好地表现出自身的特性。捷克斯洛伐克动画艺术家杨·史云梅耶被称为使用综合材料的魔法师,他或许是动画史上使用媒材最

丰富的创作者之一。史云梅耶平日里有收集各种物品的习惯，这无疑为他的创作带来便利。他在影片中所展现的形象犹如动态的装置艺术，又像是光怪陆离的奇异物品陈列馆。木偶、石块、泥土、动物的骨头或肉，以及日用品如牙刷、皮鞋，抑或是真人，都能成为他动画造型的一部分。他曾说，自己从不会为了拍摄作品而去特意搜罗造型用的素材，而是收集了东西之后才拿去用于拍片。他认为世界上很多表面上没有生命的物体其实都存在着"魔力"。而实际上，史云梅耶恰恰是为这些物体赋予动态生命的魔法师。在他的动画艺术短片《对话的维度》中就使用了各种蔬菜、瓜果、炊具、文具、生活器具等材料来表达深刻的哲理。（见图4-29）

（a）第一部分　　　　　　　　（b）第二部分　　　　　　　　（c）第三部分

✚ 图4-29　动画艺术短片《对话的维度》

还有《石头的游戏》，片中每过三个小时，钟表打响，水龙头会流出不同种类的石头，在水龙头下的铁桶中嬉戏。石头们越玩越开心，越玩越大胆，终于铁桶破了，所有的石头掉在了地上。再过三个小时掉出石头后，什么都不再发生。伴随着不同的轻音乐，石头们可以组成各种不同的图案玩耍，在毁灭与重组间舞蹈，每个整体都是无数碎片的拥抱。铁桶的破损意味着过界和丢弃，也同样代表着黑白规则的不堪一击。（见图4-30）

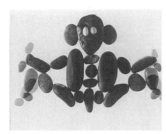

✚ 图4-30　动画艺术短片《石头的游戏》

加拿大动画艺术家用积木作为动画材料制作的动画艺术短片 *Tchou-Tchou* 主要探索二维与三维空间艺术表现力。导演在积木的不同体面位置绘制出角色的五官和身体，移动积木造成角色身体的运动，并采用逐格拍摄技术同时改变积木上的图形样式。这种利用绘画形式并结合物体运动规律表现空间的艺术形式，也是一种动画艺术语言的探索。另外，还用土豆制作了《土豆猎人》等动画艺术短片。

偶动画在实物类动画短片中占的比重非常大，应用广泛的有黏土动画、玩偶动画等。黏土由于可塑性强，表现力丰富，被创作者广泛使用，著名的短片有《亚当·夏娃》、英国阿德曼工作室制作的《动物杂谈》、美国的《马丽与马克思》等；偶动画还有上海美影制作的《小马虎》《阿凡提》等。真人实景动画是根据实拍的影片进行抽帧处理、人景分离，对摄影机所记录的真实场景与人物的动作重新编排和解构，波兰动画家制作的《探戈》就属于此类影片。

　　3）综合材质运用

材质动画电影所选用的材料不再局限于单一种类，而是更加注重对综合材料的运用，如将玻璃、线、布团等材料综合融入动画电影制作，将中国的民间艺术皮影、剪纸、木偶等融入动画电影制作，从而涌现出越来越多的优秀

动画影片作品。通过运用综合材料,动画影片创作者将自己的感情融入影片,创造出优秀的情感动画影片。在当今的定格动画电影制作中,综合材料以其多变的、亲切的艺术形式吸引着观众。定格动画电影具有多种表现形式,不仅有二维动画电影,而且有三维动画电影,既具有实体性,又具有虚拟性,充分融合了多种材料元素。

因此,运用综合材质来进行定格动画电影的创作成为当前的一种发展趋势。如美国定格动画电影《鬼妈妈》通过运用多种材料,实现了动画角色人物头部和身体造型、动画角色动作设计和场景设计等的真实感,给观众一种身临其境的感觉。动画人物的造型用硅胶等制作,人物的服装用毛线和真布制作,场景中的云雾用虚拟材料来制作等,这些材料的综合运用增加了动画影片的真实感,赢得了诸多动画爱好者和观众的喜爱。(见图4-31)

✤ 图 4-31　美国定格动画电影《鬼妈妈》

(三) 综合技法运用

1．二维技术与三维技术的结合

二维动画是在二维空间中绘制的平面活动画面,它的技术基础是"分层"。现在计算机动画的"分层"效果使二维动画制作更为便捷。三维动画是由计算机通过特殊的动画软件,在其给出的一个虚拟的三维空间中建造物体和场景,最后渲染生成栩栩如生的画面。

三维动画可以模拟极为真实的光影、材质、动感空间效果,它能使整个画面达到前所未有的逼真程度,尤其是建筑物的材质表现,这是二维绘画效果所远远不及的。三维动画在制作上需要花费更多的时间,制作成本也比较高。所以,很多动画的创作者早就开始尝试二维动画与三维动画相结合的表现,且在很多领域得到了肯定并广泛使用。如将二维的动画形象与三维的逼真场景相结合,可以发挥出各自最大的表现能力。

又如,在偶类动画的创作中也可以将二维的背景同三维的模型结合起来,创作出更具风格的布景效果。美国动画影片《小马王》将 2D 与 3D 的动画技术很好地结合了起来,并且结合得天衣无缝,创作出前所未有的动画,镜头衔接自然。

2．实拍与三维技术的结合

第 80 届奥斯卡提名动画艺术片《坐火车的女人》就是使用了实拍的定格动画混合数码特效制作出来的。

故事讲述一个女人带着她的行李登上了一列神秘的夜班火车。短片采用的是木偶造型，但是和普通的影片不同，这些木偶的眼睛都是真人的眼睛。制作时，首先拍木偶的动作，然后根据这些动作训练演员进行眼睛表演，最后利用计算机把眼睛合成到木偶的脸上，生动的表演就这样跃然纸上。（见图4-32）

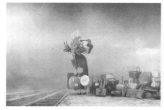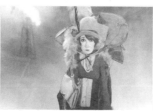

✛ 图4-32　动画艺术片《坐火车的女人》

3．综合材质与二维技术的结合

动画创作者在各种艺术形式和技术手段上不断地探索，尽可能地挖掘出各种技术形式的优势。苏联动画《故事中的故事》采用的是超现实主义的拼贴手法，在画面效果上用多层摄影台对动画、剪纸和透明胶质等多种动画素材进行了整合，将类似小灰狼、火车、街灯、落叶、废弃的火车、舞蹈的人、阵亡通知书、毕加索风格的米诺牛、普希金风格的人物、雪地吃苹果的小男孩等高度符号化、概念化，构成了复杂凄美的视觉意象和画面体系。（见图4-33）

✛ 图4-33　动画艺术片《故事中的故事》

4．多种二维动画风格的结合

日本动画导演野坂昭如的动画作品《大鲸鱼爱上小潜艇》，作者在绘画风格上不拘一格，画面中单线和平涂的蜡笔画、彩墨、油画等不同方法和绘画材质杂糅。有时不同的方法会出现在一个画面上，在蜡笔画作为前景的时候，有时会出现彩墨的背景，或者相反。在表现鲸鱼爱意的时候，作者便使用了彩墨画鲸鱼，使其形状显得柔和，海水的背景则是非常浅淡的蜡笔抹涂。在一些实拍影片中也会结合不同风格的绘画手法，因此绘画的艺术魅力是无可取代的。

5．计算机技术和民间元素的融合

随着现代技术的发展，三维软件几乎可以完成所有动画风格的处理和制作，我们可以看到不同类型的动画

元素的交叉组合。以《桃花源记》为例,这是以陶渊明的同名古文为蓝本创作的,其中的国画、剪纸、皮影……都是运用计算机三维动画制作出来的,这些"以假乱真"的效果让这部动画片传递出独特的中国韵味。三维技术制作的"皮影",人物的形体动作也更流畅,面部表情更丰富,细节性更强。片中大量出现的水流和缤纷飘落的桃花也都是三维技术的成果。(见图4-34)

⊕ 图4-34　动画艺术片《桃花源记》

(四) 追求思维方式的突破

短片形式的求新求变不仅限于材料、制作技术的突破和创新,更重要的是想象力的突破,形式感的构思、创意和故事情节、画面审美等元素紧密相连。形式感创意是和故事主题、创意等紧密相连的。

短片《铁丝》中,一段看似普普通通的铁丝被折成了人形并具有了人的属性。这个铁丝人继续拿剩下的铁丝折出房子、家具、女友……一切人梦想得到的东西。而隐约的外来威胁却让他感到不安,于是他折出大狗、高高的围墙。当铁丝不够用的时候,铁丝人先是拆了房子、家具、大狗,最后连女友都被他还原成了铁丝,成了造墙材料……当围墙造好,感到安全的时候,却发现自己被围在了铁丝牢笼之中哪儿也去不了了。故事在短短的几分钟里把人生的"得与失"戏剧化地表现了出来,所有的人物、道具都是用铁丝折成的,简练的造型方式与故事富有象征意义的主题和风格十分相配。而这种独特的造型手法、新鲜的视觉形象,不仅将观众的视线牢牢抓住,而且其主题含义也给人留下深刻的印象,发挥出更强的感染力。

就实验动画短片而言,追求单纯的感官刺激是它的一次重要功能,如短片《我的脸》通过对一张人脸的种种变形与扭曲、分裂与组合,使观众的视觉神经深受触动。像诺曼·麦克拉伦很多的实验动画都是这种形式和表现手法,他在胶皮上直接绘制,用这些单纯的抽象几何图形和不同的色彩配合音乐构成动态的视觉交响曲,这些随着音乐不断跳动的图形和色彩仿佛在瞬间具有了生命力,从而传递作者的理念。巴西动画导演法比奥·里格尼尼制作的动画艺术短片《当蝙蝠静下来的时候》中,创作者尝试运用多种光影处理手段来表现雷电交加中的人物。(见图4-35)

⊕ 图4-35　巴西动画艺术短片《当蝙蝠静下来的时候》

实验动画在摄影上的探索主要是寻求一种新的视觉效果,如日本动画导演手冢治虫制作的艺术短片《跳》采用了第一视觉的拍摄手法,模仿主观视点,表现了一个男孩从乡村开始了跳着观察世界的旅程。刚出发,他就

被一辆飞奔的汽车吓了一大跳。观众随着主人公越跳越高的视线画面,同他一起穿越了屋前的小路、广袤的森林,在乡村见过农夫辛勤劳作、飞禽被猎人从高空射落等悲喜画面后,男孩来到城市,见识世间百态。男孩越跳步子越大,后来从国内跳到了世界各地,看到了更多的人间世象,还看到了地狱,目睹了一场残酷的战争,最后他又回到了小路上。这种弹跳的主观镜头效果模仿真实的自由落体式的运动,镜头弹起时速度由快而慢,镜头落下时速度由慢而快。影片用这种特殊的摄影机叙述视点为观众展示了别样的视觉旅程。(见图4-36)

图4-36　日本动画艺术短片《跳》

如匈牙利动画片导演弗兰克·罗夫茨制作的影片《苍蝇》,从头到尾模仿了一只苍蝇的视点,以主观视线的形式表现了这只苍蝇如何从草丛飞进主人家中,然后遭到房屋主人的追打。它不停地逃跑,最后撞在玻璃上被打死。在这部短片中观众始终没有看到苍蝇,最多是在它停留时看到它的影子;也没有看到追打他的人,只听到人的脚步声。影片模仿画面景别的变化来表现苍蝇起飞与降落的主观视线。为了突出苍蝇视线的特殊性,利用了鱼眼镜的大广角,表现了变形的画面。

从受众心理的角度来看,新鲜的、具有独创性的形式感比常规的形式更醒目,更能吸引受众的注意力,同时,采用具有独创性的表现手法也为受众打开了视野,突破了习惯性看待事物的固有方式。即使是单纯的二维动画,也蕴藏着取之不尽的形式。但笔者认为,在内容和形式的衡量上,应当内容先行,只有想好了故事,才能选择与之相协调的形式进行表达。比如,《三个和尚》表达的是中国派哲学思想的小故事,所以它选择了中国传统写意国画形式。

综上所述,可以归纳出以下几点。①材质在很大程度上决定了动画短片的风格和形式。②材质的多样性带来艺术风格的多样性和艺术个性的多元化。③通过材质的创新,可以产生新的艺术语言,开辟新的领域。可以说,动画短片的发展史就是一部由材质创新的历史。

动画材质被挖掘的潜力非常大,现如今,艺术家还在探索材质的各种可能性,来发现更多的动画表现形式,只要导演的创造力和想象力足够丰富,就能在制作材质上不断地推陈出新。实验动画对于形式的探索是无止境的,这里探讨的只是其中的一些方面,并不能涵盖所有的现象。以后也许随着人们对于材质的不断研究和科技的不断发展,还会出现更多的表现形式。

三、风格的形成

谈到动画片的创作就不得不谈到风格,风格在《辞海》中的解释:“作家、艺术家在创作中所表现出的艺术特色和创作个性。”这里重点词汇应该是“特色和个性”,强调作家和艺术家创作的唯一性。

风格即流派。对于动画创作者来说,实验动画在欧美等国家已经有近一个世纪的历史,从事艺术动画短片创作的导演,他们受到多种文化艺术思潮和文化运动的影响,以极其新颖的方式去表达独特的个人体验、先锋意识和强烈的个人风格与民族情感,选取的题材也极其广泛,涉及生活中的各个方面。他们的喜好和艺术思维习惯就

是他们作品的风格,或者说是"动画片所特有的给人的感受",正是这种渴望展示自己独特艺术魅力的激情,驱使着他们孜孜不倦地投入动画片的创作中去。作为综合艺术,它的形成主要依赖于以下几种风格:导演的风格、美术的风格、叙事的风格、音乐的风格等,所有这些风格最终形成整部作品的风格。

中国的早期动画具有浓重的民族特色,因而形成了它独特的民族风格。老一代艺术家利用现成的民间艺术形式,如剪纸、皮影、水墨画效果、农民画等艺术形式,创作了大量优秀的动画片,也正是这些独特的民族艺术形式所形成的风格,而被国际动画界称为"中国流派"。可见独特的风格在动画片的创作中可起到重要作用。

实验动画的创作无一不体现了自己的个性,人们生活在这个世界上,生命体验各不相同,对事物的认知往往也不尽相同,这种认知的差异正是艺术作品个性魅力的根源。而实验动画生来就是实验性、探索性的。一部真诚的艺术作品创作必然要融入创作者独特的思考,而一部动画短片的创作语言本身就是表达创作意图的重要载体,因此它强调的就是个性表达。捷克导演史云梅耶在纳粹统治时期度过了他的童年。这种生活经历使他的一些作品充满了各个方面的压抑情感,并成为他的一种风格特征。史云梅耶是一个从来不顺应形势和政治潮流的艺术家。他的作品是不受形式和材料限制的,但主题却大多都是质疑、检验和挑衅。

史云梅耶的动画蕴含的神秘主义和超现实色彩都是以最简单、最经济的手法来表达的,完全抛弃了好莱坞似的手段和套路。他摒弃了现代电影语言或者叙事技巧的人造痕迹以及含蓄、内敛、细腻的表达方式,史云梅耶更是别出心裁地用闹剧来还原电影的原始形态。通过他创造出来的形象的美学效果——结构、色彩、形状、内容和它们的相互关系来向观众叙说。在他的作品中,叙事成分通常是服从于它们的视觉元素,在他的大部分影片中对话是缺失的一部分。另外,在拍摄时,他大量运用了快速蒙太奇来操作他的影像,大量的快甩、快切、大特写以及音画对位都使他的影片在视觉上更富冲击力。可以说,他为达到音画对位的效果,而使用了大量的大特写的平行剪切。不可否认,连续的大特写本身是有悖观众的视听习惯的,而这几乎是史云梅耶的标志手法。这种有悖常规视听习惯的手法使影片光在镜头运用上就给观众造成了压抑、神秘、令人担忧的感觉,再加上影片的内容、拍摄的本体所带来的视觉冲击,就使得史云梅耶的影片构建的世界更为神奇,同时带给观众的不仅是感官的刺激,更是留给了他们广阔的想象天地,并引导他们踏入所谓的超现实空间。(见图4-37)

⊕ 图4-37　捷克斯洛伐克动画导演史云梅耶导演的作品剧照

在今天，当我们看过了世界上各种流派的艺术家创作的各种形式的实验动画,定格动画里从偶动画到沙动画,二维动画中从素描到油画,近些年 CG 动画又从 Flash 到 Maya。动画艺术家对动画材料、技术以及艺术形式的不断探索,推进了动画的发展,他们凭借执着、坚毅的努力,创造了动画的历史。

四、技术与艺术

动画自诞生伊始,就是艺术与技术相结合的再创造,它在发展过程中体现了前卫精神与时代气息。动画的创作者在影片里可以充分表达无拘无束的思想与张扬的个性,同时也展现自己的技艺。

1．技术发展对动画传统观念的冲击与改变

从动画诞生以来,动画艺术创作者就利用视觉残留现象,通过手绘来模仿人的动作和表情,这也成为动画片的特点之一。但随着科技的发展,制作动画的手段也日新月异,特别是计算机制作在动画片创作中的大量运用具有里程碑式的意义,主要表现在:从简单地模仿到利用计算机模仿真人的动作和表情等,已达到以假乱真的地步,而且由计算机模拟出的虚幻世界正被广大观众所欣赏。

从题材上看,计算机动画将以往动画片对幻想时尚等题材的偏好更是发挥到了极致,由计算机虚拟的假想世界是欣赏者释放人类幻想情节的最佳选择。另外,计算机动画也有局限的一面,如脱离亲切感和不自然等。

现今的动画领域,数字媒体技术对动画的推动作用毋庸置疑,它不仅直接导致了三维动画技术的出现,也改变了传统动画的生产与传播模式,数字技术为传统技术提供了全新的前后期制作手段。数字技术的运用正改变着动画片的拍摄方法,特别是视听方面的改变,使动画片原有的特点如动作的夸张、变形、弹性、惯性、色彩、质感等方面都有惊人之举。例如,运用计算机技术制作剪纸动画,智能数字技术与网络技术的运用使剪纸动画的筹备与创意工作变得更加条理多样,也使动画的前期工作变得更加重要。例如,用数字化采集技术,可以使剪纸资源数字化,使得剪纸动画创作从开始就进行数字化的整合,方便了日后的数字化制作。剪纸动画不再需要传统的电影胶片拍摄,而是以动画生成和合成技术为主的全数字化制作。计算机动画控制技术的使用,使剪纸动画的制作过程更加便捷、高效。

由于三维技术的参与,使艺术表达更为丰富。首先,它可以利用三维技术轻易地制作出逼真的背景环境,将电影的写实因素加入剪纸动画中,丰富了剪纸动画的表现力。其次,通过数字技术的运用,剪纸动画可以运用许多观众无法看到的视角、镜头,从而可以为我们提供更多的视觉奇观,为剪纸动画艺术提供了新的创作空间。直接采用以非线性编辑为代表的数字化电影制作系统,利用它强大的处理能力,可以轻松完成任何一部剪纸动画的编辑和传输。早期具有过多体力劳动的剪纸动画制作工作,现在转化成为在计算机中的创作过程,数字媒体技术伴随动画制作的整个环节,而且每个环节当中都起到了巨大的作用。

2．技术的发展对动画创作方法的扩展

技术的发展也促进了创作观念的转变,这种观念主要体现在创作者利用不同的创作手段来阐述动画的特性,如利用火、气泡、水墨、沙子、铁丝或棉线条等物质制作动画,这些具有独创精神的制作手段更多地出现在实验动画的创作中,作品往往具有超乎寻常的艺术表现力和视觉冲击力。

仍以剪纸动画为例。数字技术的进步不断推动着剪纸动画的美学发展,数字剪纸动画把技术作为剪纸动画的另一种审美表现。将剪纸动画的创作与表现空间推向极致,丰富了剪纸动画的创作元素,并且把创作者的梦想和无限遐思都表现在了荧幕上。如《功夫熊猫2》中利用数字技术演绎太极的变化过程,使整个变化过程呈现出一种神秘色彩。数字艺术作品将可能同时作为艺术作品、信息处理工具和应用信息系统而存在,数字剪纸动画

作品的创作行为将和应用信息系统开发、计算机程序编制等非艺术属性融为一体。可以说剪纸动画中也存在以技术手段为艺术形式的艺术美。(见图4-38)

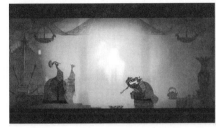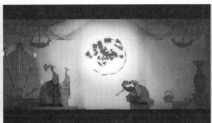

图4-38 美国动画《功夫熊猫2》中以技术手段进行的变化演绎

新媒体的语境下,技术革命为动画艺术创作与传播提供了更便捷的途径,能够让动画艺术家成为传承文化信念与崇高精神的生力军。例如,重塑文学形象《老人与海》、童话故事新编《彼得与狼》等作品为人类世界带来各种意义,形式创新与技术研发也随着《舞蹈》等高雅作品得以不断地推广。动画艺术的时代性表征充分反映了新技术带来的思维变革。

3. 技术的发展不能代替艺术

技术是展现艺术的手段,技术的发展丰富了艺术的表达。动画片创作中将技术视为创作的目的或摒弃技术只谈艺术都是错误的,技术和艺术的发展是相辅相成、缺一不可的,对任何一方的偏废,最终都会导致创作的失败。

动画短片的创作空间是宽广的、自由的。特别是艺术短片的创作更是不能循规蹈矩,要不断地创新、求变;短片的创作是实验性的,所以我们允许创作的短片可以不完整,可以有瑕疵,但不能没有创新。

第三节 动画剧本创作的基本方法

动画片的创作,在内容方面,是用动画的语言讲述故事,表达思想感情;在形式方面,包括构思、表现以及制作等一系列独特的艺术与技术活动。因此,动画创作的规律是以文学、美术、音乐、戏剧和电影电视创作规律为基础,以传统和现代艺术综合理论为指导,既是美术的又是电影的,既是艺术的又是技术的。

一、动画剧本的选题

动画片的创作过程与真人影剧虽然有许多共同之处,但在创意构思时,应充分考虑到动画特有的表现手法并使其尽可能地进行创作水平的发挥。选题要解决的是"剧本要写什么"的问题,既包括故事的立意,也包括故事的写作方式、表现手法、人物特征、美术风格等,这是动画创作之前最重要的准备工作之一。

(一)选题原则

在确定选题时一般有这样几点原则。

1. 独特性原则

选题的独特性、新颖性原则既是动画创作艺术的要求,也是文化市场的需要。实现选题的独特性不仅与创作

者对新题材的发现,对新题材的理解、诠释有关,还与创作者自身对生活与历史素材的个人独特感受和理念密切相关。因此,要创作出具有独特性的动画作品,创作者应当具备深厚的挖掘能力,使作品能够挖掘出生活中带有普遍意义的新的观察视野、新的审美情趣以及新的思维方式,同时通过作品的画面表现来透视生活与人性的深层隐秘。

同时动画片是具有假定性的艺术形式,它虚构的连接也同时对创作者做出了思索限定,使他们的联想需沿着假定的构思线索逻辑方向发展,不能漫无边际,所有想象都要为突出核心服务。创作者在立意选题之前,应明确其选题的核心思想所在。

2. 时代性原则

动画是一门古老而又年轻的艺术,充满活力的表现形式又使动画成为最富动感、最富朝气、最贴近年轻人的朝阳艺术。动画独特的艺术性也为其创作选题提出了一个重要原则,即时代性原则。这一原则强调了动画在选题时应当充分考虑现代受众的审美情趣需求,注重古老艺术的现代性表现,这一方面美国的经验值得我们借鉴,他们将很多传统故事赋予时代感,更易于被青年受众接受。

3. 可行性原则

可行性原则是强调创作者在选题时应当先根据自身的知识面、经历、财力和操作技巧等因素,选择自己可以把握的主题。无论是对历史题材的改编还是对现代题材的创作,都应当避免与自己的知识结构水平相差甚远的选题,这样可以避免由于对选题理解得不够深入而影响作品的整体构思、人物造型、情节设置等。

对于这类与生活实际脱离很远、无法亲身经历的神话故事、幻想和荒诞的题材全凭想象,对动画创作者是一种典型的挑战。它要求改编者必须成为描写各种离奇故事的多面手,既要能从自身经历中提取素材,又要擅长分析自己所了解的生活范畴。擅长运用一些外在因素进行虚构和夸张,以完善创作构思,包括可以通过想象记忆中的片段,将生活中生动的事物进行夸张转化,借助故事模式套路定出内容组合形式,从其他艺术形式中挖掘灵感素材和翻阅相关的资料等。如描写太空科幻故事,可查阅与太空相关的资料和常识,使创作者自己先了解在假定环境中可捕捉到的原形,以进一步构想和建立思考的支点。这类资料可以是真实的记录资料,也可以是其他推理的幻想资料。

由于动画的夸张性,有些题材无法在生活中找到与之相关的资料,即使找到部分参考,其余部分的编排和定位仍需由创作者自己来完成。因此,对于动画故事创作者而言,丰富的想象力、虚拟的创造力和推理能力是动画创作的生命与灵魂。

4. 传播性原则

与其他艺术一样,作为大众文化的动画倘若失去良好的传播媒介,其存在的价值将受到挑战。强调选题的传播性是由于今天的动画文化越来越强烈地呈现出跨国界、跨文化的传播特征。美、日动画发展的经验也表明,有效的传播策略是保证动画成功输出的重要环节。

(二)选题视角

动画影片在选题定位方面的范围远远超出了其他影视类型。在动画片中,无论是运用抽象、具体还是其他手法,都可以通过改编剧情、创作影视角色等,极为灵活地在选题定位中如变色龙般任意变幻,这种优势是真人影视片所无法比拟的。较之其他艺术创作选题,动画选题带有比较强烈的"动画视野",这种视野的思维中带有鲜明的幻想性、幽默性、夸张性和假定性元素。因此,怎样表现人物的幽默、事件的夸张,怎样设置情节的发展,

怎样让故事充满幻想离奇等,这些都是开发动画选题时应当予以充分关注的要点。然而,虽然动画所能选择的题材是包罗万象的,但真正能够使其符合动画创作的特殊要求和具有真正的动画特色,还需要创作者在确定动画选题视角时,要明确动画作品的创作类型和动画受众群体的定位,这样可以比较清晰地来决定选题的"切入"点。

二、动画剧本创作的常用方法

(一) 原创

动画剧本的原创编写最重要的一点就是编一个或一系列好看的故事。要编写一部好看的故事,说起来很简单,但具体编写起来就并不那么简单。要构成一个好看的故事,必须注意三大方面。

第一方面,即故事中的人物形象的刻画和塑造是最重要的。一部成功的动画片给人的印象最深的往往是那生动、可爱的动画形象,那些深受观众喜爱的动画形象成了家喻户晓的动画明星。

第二方面,要有一个生动、有趣、引人入胜的情节,而且一部动画剧本中要有很多个有趣的情节,要一环扣一环,逐步把故事推向高潮。

第三方面,人物和情节都必须处在明确的主题之下或体现着某种意义。这些都是某种理念的体现,也就是剧本的原创者要通过具体的人物活动及生动情节将给观众一个感兴趣的理念,而且是一个新鲜的、与众不同的新的理念。

前面讲的三个方面也就是人物、情节、理念,这三者有机统一在一起,即可组成动画片的生动、有趣的故事。当然,这样的故事还必须适合动画片的形式表现。以上就是对原创编写动画剧本的要求。

(二) 改编

动画剧本的改编,就是以原有的作品为基础,按照动画片的要求进行重新编写,并输入新的创作理念、创作意图和特殊的形式要求;或者改编者只是在原创的基础上仍然保持其原来的创作理念和创作意图,而且也基本上保持原来的故事,改编者只仅仅在表现形式上为了适合动画片的要求做适当的改动,才能形成一部能进行动画创作的剧本。

(三) 移植

移植创作方法是指将已有的故事情节或者人物、事件运用到其他的故事或者艺术表现形式之中,使其具有新的观赏视角和新的表现内涵。在艺术创作中,移植方法运用得非常普遍。比如,中国民间传说爱情故事《梁山伯与祝英台》中既有运用电影镜头语言相对逼真地再现画面的,也有运用双人舞的形式并以舞者的躯体语言来反映这一主题的;既有以美术为基础的动画再现形式,也有以音乐模式来叙述这段唯美民间故事的形式。

三、动画剧本创作的结构设计

(一) 故事结构的一般特征

所谓动画故事结构,是指运用动画形式来表现某一事件时的组织框架。这种结构具有明显的系统性、层次性和逻辑性特征。

故事结构的系统性主要表现在当讲述一个故事时,在创作者的心中首先应当具有一个较为完整的故事整体

布局。例如,故事如何开头,如何展开,什么是故事的主要矛盾冲突,哪些主要内容应当放置在哪个段落之中,而最终又采用什么样的结局为故事画上句号等。

故事结构的层次性是使故事引人入胜、使观众读懂故事情节的重要保证。一个故事的层次"骨架"有些类似"洋葱"结构,一层紧包一层,而观众看故事就像是"剥洋葱",层层深入,最终获得对故事的理解。于是,如何对故事进行合理的分层,使其具有"嚼头",去引发观众的好奇心,就成为故事能否讲述得精彩的关键步骤。而这其中,故事编排的逻辑性占据着重要分量。

故事结构的逻辑性特征主要表现在故事各个情节设置时所展现出来的因果关系是否合理,这里面也包含了情节中人物、场景的合理性设计。从认知心理学的视角看,这种合理性也称认知的协调性特征。受众的观赏实践表明,尽管人们在解读某一个故事时对其合理性的诠释是带有鲜明的主观意识的(这与个人的生活经验和对事物的认知水平密切相关),但对于许多基本的社会认知、生活经验、情感体验以及审美理念都存在着诸多的共识性(精神分析理论称为集体潜意识),因此,当创作者的编排内容和方式与观赏者的认知水平呈现不协调性时,人们就会对作品所展现的逻辑结构产生怀疑,甚至拒绝接受。

(二)动画影片的开端设计

在剧本中故事的开头,也就是开场,对于一个故事来讲是非常重要的。往往开场写得好,后面故事就会很顺利地展开,而且同故事的结尾也容易呼应起来。另外,开场写得好,对于整个故事能起到一种"定调"的作用。它是观众能否继续往下看的关键,也就是我们常说的第一印象是否好。第一印象好,观众就会很乐意看下去;如果开场很拖沓,不能有效地吸引观众,即便故事情节展开得很动人、很紧张,也不能得到观众的认可。

所以说,在创作中编剧往往都会对故事的开场下一番功夫。通常人们把故事的开场分"强起"和"弱起"两种情况。所谓强起,就是故事一开场,编剧在情节、情绪、感官等方面给予较强刺激的因素,给人们以震撼。弱起的开场比较平稳,没有什么强烈的动作和情绪冲突,但是这种平稳下面隐藏着激烈冲突的因素和含义,使人感到一定会引出使人意想不到的冲突和使人十分感动的故事,但这种弱起的手法更需要编剧下一番功夫。一般来讲,电视系列片采用强起的开场比较多,这是因为观众在家欣赏片子同在影院里不一样,在家里手握遥控器,如果觉得这部片子不理想,就可以随时转换频道。因此,必须以强刺激才能吸引观众的眼球。而对于影院片,强起和弱起都可以,只要故事好,吸引人,开场是否刺激不是很重要,往往弱起也能起到很好的作用。但是不管是强起还是弱起,故事的开场必须同整个片子的风格相匹配,不能脱离整个故事的风格来单独考虑故事的开始。故事的开场要便于把下面的故事展开,而不是妨碍展开。故事开场好,故事就会很自然、很顺利地往下一步发展。

(三)动画影片的展开设计

故事开场以后,紧接着故事就被一步步推进和展开,这也是整个故事的主要部分。往往观众被一个有趣的故事开场吸引住以后,就会继续向下看故事的情节是否感人。编剧如何能让观众进一步往下看,就要在故事的编写上下一番功夫,使故事一环扣一环,始终掌握观众的兴趣点。这里编剧要清楚,故事的推进和展开是同时进行的,是相辅相成的。没有故事展开,推进的就是流水账,就是乏味的讲述。

美国梦工厂与英国公司合作创作的《小鸡快跑》,除了在主题方面具有精彩的创意外,影片脉络清晰,多条线索的出色设置和运用也为该片的成功提供了保证。单就情节而言,《小鸡快跑》是一个比较简单的故事,整个故事的主题就是"逃跑"二字。但梦工厂的编创人员利用多条线索有序地平行交织,相互推动,利用矛盾的巧妙设置,使故事冲突得以合理化地提升,最终奉献给观众一部精彩有趣并富有一定哲理的经典动画片。《小鸡快跑》

以"逃跑"作为该故事情节的整体脉络。为了表现逃跑中的各种冲突、矛盾,影片安排了主副两条线索,主线索是女主角母鸡金捷带领小鸡们"逃亡"。副线索分为两部分,一部分是公鸡洛奇逃离马戏团寻找自由生活,这一情节的设置与鸡舍中母鸡们的"奋斗目标"相吻合;另一部分是鸡场主人特维迪夫妇希望谋求高的经济效益所产生的经营思路——引进鸡肉馅饼机器,而这一思路对鸡舍小鸡来说无疑是致命的威胁。这条线索的设置直接引出了"为何小鸡要逃跑"的因果关系,使整部影片的冲突发展得合乎情理,同时也为对立双方的矛盾发展到异常尖锐的地步进行了扎实的铺垫。(见图4-39)

↑ 图4-39　动画影片《小鸡快跑》

(四)动画影片的高潮、冲突设计

编剧中的冲突是指故事情节所产生的各种矛盾。随着故事向前的推进和展开,矛盾一个接着一个,环环相扣,最后必定要把故事推向高潮,而高潮对一个故事来说是最关键的部分,它是全剧的最强音。一般来讲,故事必须要表现某种冲突,只有这样,才能称为有戏。冲突有人与人之间的冲突、人与环境之间的冲突、人与自身之间的冲突等。冲突不断向前推进,一波又一波的冲突才能最终得到充分的表达。因此,高潮的出现是由于事物内部的矛盾冲突不断激化、加剧,到一定程度会爆发,这也是量变到质变的过程。各种矛盾因素是冲突高潮的基础,矛盾在相互作用中,使冲突不断加剧,最后达到高潮。所以,编剧要把握好故事的高潮,就必须要紧紧抓住各种矛盾冲突的发展。

在冲突的设计中,首先应当关注的是其因果关系演绎的合理性。诚如前面提及的《小鸡快跑》,正因为存在"引进鸡肉馅饼机器"的"因",让鸡舍的小鸡们面临死亡威胁,所以才会产生"无论怎样失败,母鸡们都义无反顾地将逃跑坚持到底"的"果",这种因果关系是符合事件发展的一般规律的,也与人们的认知思维和逻辑推理脉络相一致。试想,倘若没有"因"的交代,观众在观赏影片故事时,始终会有这样的疑惑:鸡舍中主人与小鸡之间的关系往往是比较平和的,没有你死我活的争斗,为何母鸡金捷一定要带领小鸡们逃跑呢?疑惑不消除,哪怕故事主题立意再出色、情节设置再精彩,观众也很难在情感上与影片的人物命运产生共鸣,从而影响观众的观看效果。

冲突设计得是否精彩,还与悬念的编排密切相关。悬念是故事讲述过程中的"未知"因素,它往往承载着"诱饵"的作用,引导观众一点点、一步步地将未知信息变为可以理解的已知信息。通常,悬念设计更多关注的是如何制造疑云迭出的气氛,如何让各种矛盾之间环环相扣,如何使各种冲突层层提升,达到高潮……此外,创作者在编织故事悬念的同时也应当充分考虑悬念的"破解"途径,即在怎样的情节中使观众消除悬念。应当避免在悬念设计中为了单纯追求离奇而编织故弄玄虚的情节,因为这些情节最终可能会产生与故事主题脱节、令观众失望的适得其反的演绎效果。

（五）动画影片的结局设计

故事最终都需要有一个结尾，结尾是一个故事的收场，是一个故事完整结局的标志。一般动画影片的结局大概分为大团圆结局、悲剧性结局和反思性结局。

一般故事的结局要与观众的心理企望基本保持一致，观众的要求总会比较高，希望故事的结局是他们意想不到的或更有意思的。当然，故事的结局也可以有多种形式和结果，也可以和观众的期待完全相反。悲剧类故事的结局往往会在人们情感中留下诸多的惋惜、悲痛甚至震撼。

另外，结局始终与高潮结合在一起，结局与高潮的这种关系并不是说高潮就是结局，一般在最高潮出现之后，剧情总有一个短暂的自然延续，以配合观众的高度兴奋之后的情绪能够有一个自然的回落。如果高潮就是结局，就会让人有一种突然刹车式的不适感。因此，最后的结局是最强音之后的补充和余韵。把握好故事的结局，会使观众的兴奋得到舒缓。但如果这种结局过于拖沓，那么强音也会显得拖泥带水，最强音也显不出那么强了，所以，处理结局要把握好分寸，强音必须足够强，而结局余韵要适度。不管结局如何，都必须在质量和强度上符合观众的要求，让观众看了以后对全片有一个好印象。

第四节　动画影像的叙事形式

从某种意义上讲，动画叙事结构的好坏决定了整部作品的成败。动画的叙事结构一般在剧本阶段就应确定，既要符合故事内容，又不能脱离故事的主题，同时要服从角色形象创作的要求和故事情节展开的事理逻辑关系。正如美国好莱坞编剧大师罗伯特·麦基所言："再好的结构也无法传达作品应有的思想内涵。"随着动画制作技术的提高，动画影像为观众提供了越来越好的视听效果，在获得感官愉悦的同时，观众对故事主题、情节安排等方面的叙事环节要求也越高。精巧的叙事结构设置能引领观众思考，寻找编导的叙事意向。

借鉴叙事学的相关理论，可将动画的叙事结构划分为线性叙事与非线性叙事两大类别。美、日两国的动画在叙事结构形式上虽然都吸收了戏剧的一些叙事形式，然而在发展的过程中却有很大的差异。日本动画电影注重叙事形式的多样化和电影化，而美国动画电影基本上沿用的是戏剧式结构的线性叙事形式。

一、戏剧化结构的线性叙事

商业动画基本按照传统的戏剧化结构模式讲故事，即以冲突律主导矛盾的发生、发展、高潮和结局为基本叙事结构。叙事线索通常以单一线性时间展开，按时间发展的先后顺序组织叙事，以事件的因果关联编排情节结构。因为线性叙事结构简单明了，故事叙述反而更要注重设置圈套、悬念等叙事技巧，通过种种铺垫与照应来揭示或暗示叙事信息，强化叙事张力，以达到操控观众的心理与情感的目的。

从美国迪士尼 1937 年上映的第一部长片剧情动画片《白雪公主》开始，到之后的《狮子王》《冰雪奇缘》，还有中国的《哪吒闹海》《宝莲灯》等作品，均采用冲突贯穿的戏剧化结构，这种叙事形式观赏性较强，通常也符合人们传统的观赏习惯。影片中的矛盾冲突往往是尖锐的二元对立式冲突。在故事的进展中，冲突双方的斗争越来越激烈，矛盾的张力不断扩大，到高潮时刻，双方斗争达到白热化的程度，最后实现一方消灭另一方的结果。（见图 4-40）

✛ 图 4-40　中国动画影片《哪吒闹海》《宝莲灯》

比如，在《白雪公主》中，白雪公主的善良美丽与皇后的心狠手辣形成鲜明的对比，两人分别代表善与恶，形成经典意义上的二元对立。两人的矛盾不可调和，矛盾双方的斗争达到高潮时，恶毒的皇后失足跌下悬崖而摔死，矛盾冲突最终在高潮中消解。二元对立归于一元状态，善有善报、恶有恶报的道德伦理满足了观众的期待心理，使观众的心理在观影过程中由不平衡达到平衡。即使是从现在看，该片也仍具有划时代的意义，它为此后一系列的美国动画奠定了基调，即戏剧性的故事特点。

从整体上看，日本动画的叙事结构也常常采用二元对立的方式，而最终往往是以矛盾的化解完成全片的故事叙述。如《风之谷》中毁坏自然的人类和守护腐海的虫族，《天空之城》中希达、巴斯与妄图征服世界的穆斯卡，《千与千寻》中弱小的千寻与冷酷贪婪的油屋主管汤婆婆之间都存在着二元对立的矛盾。日本动画借鉴了美国好莱坞动画的故事编排，叙事技巧较为繁复。

一般而言，美国好莱坞动画多采用线性的叙事结构展开叙事，情节脉络清晰，易于理解，大团圆的故事结局则满足了观众对童话般美好生活的期待，比较符合现代人的审美趣味。如丑陋的史莱克打败了狡猾的法尔奎德，娶到了公主，两人还生了三个绿色的小怪物；女英雄花木兰不仅立下了赫赫战功，还收获了一份爱情。

比如，日本宫崎骏大部分动画作品的结局方式也是世界最终恢复了平衡，新的秩序建立，恶人受惩，结局圆满。如《百变狸猫》虽然诙谐幽默，但人们在观赏完影片后依然心情沉重，影片结尾的台词也让人们对人类毫无顾忌地破坏自然的行为进行了深刻的反思。就像电视中所说的那样，随着开发的进行，狐狸与狸猫都会渐渐地消失，不能让这种情况停止吗？如果狐狸与狸猫消失了，那么兔子与黄鼬又会怎样呢？也会渐渐消失吗？这一反思性的结局增加了影片的深度和人文内涵。（见图 4-41）

要讲清楚一个或一系列事件的前因后果、来龙去脉，就需要一个严整有序、线索明晰的叙述序列来贯穿整个文本。美国动画善于强调二元对立的矛盾冲突。在这样的叙事结构中，动画作品往往呈现出矛盾冲突强烈、情节惊险、节奏流畅紧凑、语言简要、切中要害等"好莱坞式"的特点。这一结构对于观众的注意力和兴奋点的持续刺激有其独有的魅力。煽情、惊险、奇迹是美国动画故事戏剧性叙述方式所表现出来的特点，同时，故事曲折而不复杂，有情感的力度，保证孩子们可以轻松地领会剧情，进而实现动画片的商业价值和艺术价值。

图 4-41　日本动画影片《百变狸猫》

　　除商业动画外,动画艺术短片也常用线性的叙事结构组织画面,故事显得言简意赅。《老人与海》以线性的结构叙述了老人出海捕鱼,并与一群鲨鱼搏斗的故事。该片以手绘的方式制作,片中任何一个画面和角度都是具有生命感的浓烈油彩,叠加的光线让画面真实且富有空间深度。清晰的故事脉络能让观众流连于精彩的画面,并对故事情节惊叹不已。(见图 4-42)

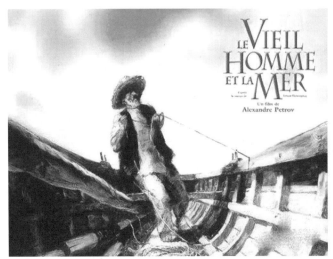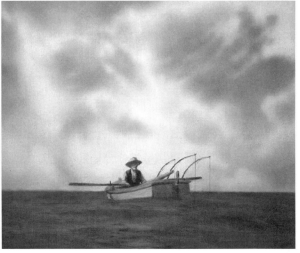

图 4-42　动画艺术短片《老人与海》

二、多元化结构的非线性叙事

　　随着影视艺术的发展,动画观众的观影经验也更加丰富,观影要求也更高,而以故事发展的时间顺序为主线的线性叙事手法已不能适应当代动画发展的多元化需求,因此出现了非线性叙事手法。非线性叙事手法不以讲故事为主,不太注重情节的完整性和事件的因果关系,故事主要以碎片的形式出现,不强调时间的先后顺序,如常用的有对意识、梦境、幻想等方面的诠释。

　　日本动画早期也采取了线性叙事形式,随着动画的发展,动画艺术家们不断地探索更适合于动画本性的叙事表现形式,在创作中借鉴电影的叙事形式,真人电影有的叙事结构在动画电影中几乎都能找到,从而使日本动画的叙事结构形式呈现为多元化状态。这是因为许多日本动画电影的受众是成人,其故事的情节和内涵都相对复

杂,运用多元化的叙事结构,恰好是考虑到了成人观众的理解能力和鉴赏力。如《岁月的童话》中的散文式结构,《千年女优》中的时空交错式结构,《浪客剑心》中的多线索交叉结构等。

散文式结构不注重情节的完整和因果链,往往没有明显的起承转合,而只用一个中心人物或特定的情景来组织全篇,注重一种韵味和情绪的营造以形成诗化的意境。动画片所叙述的故事一般没有一条贯穿始终并居于主体地位的情节线。如在日本动画影片《岁月的童话》里并没有按照时间先后顺序来讲故事,而是运用隐喻伏笔的手法,在回忆与现实交错间,将支离破碎的小故事通过女主人公的回忆,一气呵成,属于典型的散文式结构。女主人公去乡村度假的经历和她对小学五年级生活片段的回忆交叉进行而又各自独立成章。没有激烈复杂的矛盾冲突,叙事朴素自然,贴近生活却又情真意切。散文式结构的叙事会削弱故事的戏剧性,造成间离效果,打破电影的幻象。不过,这种叙事形式更能引起观众对故事深层内涵的思考。在片中,通过现实的乡村生活和对童年的回忆,女主人公重新认识了自己,清楚了自己真正想要的生活,而她的人生选择也带给观众某种思考和寓意。传统的线性叙事总是试图把叙事简单明了化,以便于观众理解,而非线性叙事则在回避时间的逻辑联系。(见图 4-43)

图 4-43　日本动画影片《岁月的童话》

在时空交错式结构中,动画片不受时间和空间的限制,可以对时空跨度大的生活事件进行大刀阔斧的裁剪,它往往以人物的心理流程形成一条叙事情节线和外部现实事件进程产生内在的联系和呼应关系。这类动画往往有大量的主观镜头,表现回忆、联想、梦境、幻觉的插叙和倒叙镜头,把现在与过去、回忆与联想、真实与幻觉等不同时空发生的事件交织起来,造成非常强烈的视觉效果。动画片镜头之间的分切与组合,打破了现实时空的制约,形成了独特的电影时空艺术,同时也产生了有限时空和无限时空。在动画片中,画面组接的时间与空间是影视艺术故事情节的结构,时间与空间的调度对于一部动画片是非常重要的。日本动画注重镜头的时空转换,画面剪辑合理流畅。如今敏的《未麻的部屋》,这部电影的主角是从歌星转行做演员的未麻,她经历着戏与人生的交错混乱。片中未麻的经历是一场噩梦。疯狂歌迷的追逐,被强迫拍摄的压力,让她崩溃在镁光灯下,也迷失在现实中。她不仅在戏里,也在戏外成了一个凶手,具有讽刺意味的是,在她真正地杀完人之后,片场周围竟响起了恭贺拍片结束的掌声。该片通过剪辑技巧的相互交错,将现实和虚幻的噩梦交织得十分成功。这种真实中的虚幻、虚幻中的真实让人眼前一亮,人心中的两种对立面的纠缠、对垒让现实和梦境错位,从而营造出那种亦真亦幻的惊悚悬疑的效果,使人在两个未麻之间交锋、杀戮中不由自主地感到毛骨悚然。该片的时间被安置在两个相互回应的神秘空间中,戏里戏外两个未麻的精神交融穿越了时空编织的经纬度,无时无刻不在进行着充满梦幻色彩的心灵感应。(见图 4-44)

通过以上的比较及分析可以看出,再高明的叙事手法也不能脱离叙事本体而单独存在。一部好的动画片不论是采用常规线性叙事还是采用非线性叙事,叙事形式都是为作品所要表现的主题或思想服务的。

↑ 图 4-44　日本动画影片《未麻的部屋》

思考与练习

1. 选择一部较成功的商业动画，分析其受到广大观众喜爱的原因。

2. 如何理解实验动画中内容与形式的关系？

3. 你对哪些动画形式上的探索感兴趣？为什么？

4. 自己编写一个情节合理的有趣的小故事。

5. 新的计算机技术手段对传统动画的制作有哪些影响？

学习目标

通过本章的学习,使学生了解动画制作的工具,熟练掌握传统二维动画与计算机动画的生产制作流程,以及无纸动画的生产制作流程。

学习重点

明确传统动画制作流程中的具体要求;熟悉计算机动画制作流程中软件的作用;扎实掌握相关的基本知识。

第一节　动画的制作工具

制作一部动画片要求分工细致。其制作手法以单线为主,且存在景与人、人与物的对位和色彩分界关系等,因此也就有了一系列专门的制作工具,以便于快速准确地制作动画影片。本节主要介绍动画制作的基本工具,以及制作各阶段需要注意的事项。

一、手绘工具

(一)安全框

我们观赏电视节目的时候,画面都有约 10% 的区域会被电视屏幕四周的边框遮蔽。安全框的用途,就是不希望画面的重点或是人物的重要动作在观众不注意时就落到电视屏幕之外。

安全框使用的是全透明的赛璐珞材质,一旦将安全框垫在最下层作画,打开底灯后,就能看见作画的安全区域,使动画工作者在作画时能够注意到显示在 TV 监视器上的工作安全区域。另外,安全框还具备在画面上移位,或计算摄影机镜头的推入(zoom in)或推出(zoom out)功能。传统类比式的安全框最小为 4 安全框,最大可达到 24 安全框;数位式安全框则无此限制。(见图 5-1)

(二)动画纸

动画纸一般为 70P 的道林纸,有美国规格和日本规格两种。随着数位化需求的变化,已全部改成 16∶9 长宽比例的 A4、B4 和 A3 纸的尺寸。一般电视动画片使用美国规格 12 安全框,尺寸为 322mm×270mm。日本规格较小,为 10 安全框,尺寸为 270mm×255mm。A4 纸的数位尺寸为 297mm×210mm;B4 纸的数位尺寸

🟦 图 5-1　4：3 与 16：9 动画安全框

为 364mm×256mm，电影动画片则使用 16 安全框；A3 纸的数位尺寸为 419mm×298mm。不管何种规格，都另备有长倍数的动画纸，为指定规格的 3～5 倍长，纸的高度不变。（见图 5-2）

（三）打孔机

动画纸都必须打上特殊的定位孔，格式为一方、一圆、一方，以方便固定纸张。这是一款用来将已裁好的动画纸打上定位孔的工具。如果纸张的数量过多，必须使用电动的打孔机才行，否则效率太低。好的打孔机在台面下有抽屉的设计，可收集打孔过程中所裁出的大量纸屑，避免人工清理散落在桌上的废纸屑。（见图 5-3）

🟦 图 5-2　动画纸

🟦 图 5-3　动画打孔机

（四）定位尺

定位尺是动画人员在绘制设计稿和原动画时用来固定动画纸，或在传统动画摄影时为确保背景画稿与赛璐珞片的准确定位而使用的工具。在动画制作各环节中，各部门人员的设计都离不开定位尺的定位作用。定位尺一次可固定打有标准孔位的数十张画纸，也可用于翻阅画稿。制作定位尺的材料可以是不锈钢或铜，但不论是什么材质的定位尺，都有统一的尺寸和固定头。标准的定位尺是由中间一个圆柱和两端各一长方形短柱按统一规格固定在长约 25cm、宽 1.5～1.8cm 的底板上所构成的。

有些定位尺的长度达到标准尺寸的两倍多，看上去似乎区别很大，但装置的固定头形状及距离都有着严格的一致性，只是有的上面装有几组圆柱头和长方形柱头，是为了画长幅画面而制作的特殊定位尺。因而不论是多大和多长的动画纸或赛璐珞片，在打孔机打孔后，都可固定在定位尺上。

另外，还有一种将定位尺与玻璃板装置在一起的可旋转式的专业制图板，它上面设有两根定位尺，上下各一

根,在制图时可以通过左右移动尺子达到移动画稿的作用。在这种尺上不仅装有固定头,还在底板上标有精确的刻度,为原画师和设计稿制作者计算移动背景距离或速度提供了很大便利。目前,这种圆盘在动画前期设计中使用较广。(见图5-4)

✛ 图5-4　动画定位尺

(五) 铅笔

动画片前期、后期制作中所使用的各类笔主要有铅笔、自动铅笔、彩色铅笔、签字笔、蘸水笔、勾线笔、毛笔、水彩笔、水粉笔等。

绘画分镜头工作人员常使用的有彩色铅笔、铅笔或签字笔等;绘制原画以及设计稿人员一般先用彩色铅笔勾出画稿草样,然后用2B或3B铅笔定稿,也可用自动铅笔绘制作画;加动画的人员一般是用色笔或HB的铅笔打稿,最后在干净纸上用2B铅笔誊清画稿,以确保扫描或复制出来的线条清晰、明确。

橡皮擦优先选擦得干净且不磨损纸张的,并且选用橡皮擦本身不易脏、橡皮屑也不多的为好。

(六) 动画桌 (复制桌)

动画桌是一种特别制作的专业桌子,它比一般的学生书桌要大一号,具备光照、灯箱、置物架、置物柜,以及置放毛玻璃画板和圆盘的功能。而早期我国台湾地区的动画桌是取一个铝制脸盆来承载底灯。此外,桌面具有多段调节功能,能随着每个人的喜好随意调整至喜欢的高度,只要插上电源即可作画。由于无法在市面上购得动画桌,因此动画公司必须大量地订制,成本较高。而随着各动画公司的场地限制,以及财力和预算的不同,动画桌产生了林林总总的不同版本。(见图5-5)

✛ 图5-5　动画桌

　　如果没有动画桌,可用方形透写台。方形透写台是将原稿复写时使用的工具,它有荧光灯、白色亚克力板或毛玻璃,以及木制或金属制箱形平台。将多张重叠的动画纸置放在毛玻璃或亚克力板上,再打开灯的开关,多重画面便会将映像体现在动画纸上。目前存在的问题是,一般市售的方形透写台都是固定的高度,无法依使用者的习惯来改变,用久了很容易腰酸背疼。

　　还有一种圆形透写台,可以调整高度。只需任意一张桌子上放上动画架,置入圆形透写台,然后接上电源,即可提笔作画。高级一点的圆形透写台还很贴心地设计了可放置铅笔、橡皮擦的凹槽。(见图5-6)

✛ 图5-6　方形透写台、圆形透写台

(七) 线拍

　　线拍是导演监控动画片品质的一个至关重要的步骤,是将完工的画稿放在摄影台上一张张地拍摄下来,再用连接摄影机的计算机将拍摄下来的画稿连续不间断地播放出来。虽然没有色彩(只有黑白),但可通过拍摄设计稿(画面构图)、原画稿或动画稿,提前预览或检视品质是否达到要求,防患于未然。

　　一套线拍摄影台含有摄影机、摄影脚架、升降座、升降架、12安全框圆盘、灯光照明、底灯箱、拍摄软件、影像撷取卡。而摄影机也可以表现镜头的推、拉、摇、移。(见图5-7)

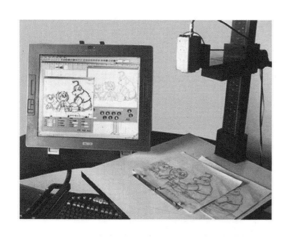

✛ 图5-7　线拍仪与线拍摄影拍摄台

(八) 律表

　　律表即摄影表。在原画师设计过程中,要巧妙精确地表现人物及故事情节,很关键的一点是时间的计算。律

表是把原画师的意图在表格上直观地体现出来,以利于之后的中间张绘制人员和拍摄人员了解,它是连接不同分工之间的桥梁,有了律表,便提高了动画流程中的工作效率。

律表没有严格固定的格式,一般情况下,都会有片名栏、镜头号栏、镜头长度栏、动画张数栏、动画设计负责人名栏等。律表最重要的部分是它的动作列、对白音效列、动画列、背景列、摄影列等。每一列中原画师可以传达给其后工序的意图;而画中间张和后来的扫描拍摄都是按照每行的思路进行的,律表中的每行就是常说的格数。根据播放制式的不同,有24格/秒、25格/秒、30格/秒等,常见的律表一张会有两三秒,而通常一张律表中只画一个镜头。律表几乎已把所有动画制作的工序串联起来,而填写律表是原画师必须掌握的基本技能。(见图5-8)

➕ 图5-8 律表(摄影表)

(九)传统上色工具

赛璐珞是一种类似塑料,但比塑料更早出现的材料。加热加压而成的赛璐珞硬度强、密度高、透光度佳。使用透明的赛璐珞片是一种最为古老的动画制作方式,但上色时经常会损坏或刮伤赛璐珞。如果拍摄时层次过多,整个画面便会灰暗下来,所以规定不能超过7层,否则画中的白种人会变成黄种人,黄种人则会变成黑种人。在背景部分,赛璐珞常用于前景或中景的绘制,利于使用在喷修、叠影、干刷、透光处理等技法上。但赛璐珞是易燃的,容易引起火灾,因此很早之前就较少使用了。

上色颜料用于赛璐珞片上描画轮廓线条后在其背面填涂颜色。由于赛璐珞片很光滑,这种颜料在拍摄过程中会受到时间、气候、温度等因素的影响,且要符合色彩明亮、易干、不透明、不变色、不龟裂、不发霉、不易脱落和牢固性强等特殊要求。此外,一部动画片中往往需用颜料达数百种之多,常用的颜色就有90多种,使用量也很大,因而一般是由动画制片厂专门配制的。

在赛璐珞片上描线的人员常使用蘸水笔或较细的勾线笔进行线条修整工作;手工上色人员常使用的是笔毛较有韧性的不同型号的毛笔或水彩笔;而背景制作人员则使用各种水粉笔、毛笔和排笔等。目前,由于很多后期制作已转用计算机,因此许多描线、上色和背景制作中已很少使用各种笔了。(见图5-9)

✪ 图 5-9　美国迪士尼工作人员在赛璐珞上面为动画片《木偶奇遇记》上色

二、摄影设备

（一）动画摄影台

动画摄影台形体较大，十分平稳，不易搬动。在动画摄影台的拍摄架上，设有可以前后、左右旋转的灵活台面。台面的两端各有一个能够移动的定位尺，用于放置与定位随动作变化而置换的赛璐珞片和动画背景图稿。在台面上还可增加层面，供分层拍摄之用。

（二）逐格摄影机

拍摄动画所用的摄影机是可以一幅幅地拍摄动画画稿的逐格摄影机，它被垂直安置在专门用于拍摄动画片的摄影台的立柱上，能够根据需要，通过摇柄上下移动。

随着科技的发展，在现阶段的动画制作过程中，动画摄影台和逐格摄影机的使用已不太多。那巨大的机器和曾经不可替代的地位已逐渐被计算机和数字技术所取代。但由于设备的完全更新需要投入大量资金以及特殊需要，目前动画摄影台和逐格摄影机还有它的用武之地。例如，在我国动画片《宝莲灯》的制作过程中，虽然计算机技术已广泛运用于镜头特技、后期编辑制作等工作，但主要采用的仍然是胶片逐格拍摄的传统方法，动画摄影台与逐格摄影机继续发挥了重要作用。（见图 5-10）

✪ 图 5-10　传统动画摄影台

第二节　动画制作团队的基本职责

动画是一种团队创作的艺术,具有鲜明的流水线式制作风格。在这个团队中,每个人、每个步骤既有明确的职责分工,又需要协调一致以保证一部作品最终圆满完成。动画制作团队的核心层成员大体包括动画制片人、动画导演和动画编剧三部分,非核心层成员人数也不少。

一、动画制片人

动画制片人是动画工作团队形成的关键人物。其主要工作包含三大部分:在前期策划阶段,制片人主要是挖掘合适的故事,选择合适的人员主持动画创作的核心工作,例如,选定编剧、导演等。同时制片人在前期策划中还要负责撰写制片企划书,重点阐述动画创作的目的,观赏受众群体,动画制作的进度安排,制作预算以及研究盈利的方法等。在中期动画制作阶段,制片人的主要任务是与导演保持密切沟通,监督制作进度和各种资金预算的落实。而在动画制作后期,制片人的职责主要是安排动画作品的发行和推广。

二、动画导演

导演是影片制作工作的组织者和领导者,是将剧本以影像的形式表现出来的总负责人。动画导演是一部动画影视片的主要创作人员,以其在摄制组的核心位置,对影视作品的风格基调起着决定性的作用。动画制作的各个环节都离不开导演,他的任务就是领导所有的动画工作人员完成制片工作。一个好的导演,应当精通动画片制作的各项知识,具备丰富的想象力与创造力,同时还要充满信心及幽默感,对市场应该有相当的了解,思维能力强,反应快,有沟通能力及责任心,这样才能够切实执行完成动画片的制作任务。动画导演创作工序简述如下。

一是要带领团队将动画故事进行精彩演绎。这就要求导演不仅要具备出色的讲故事能力,还需要和各个环节的动画设计师保持良好的交流,并能够将自己的创作意图清晰地传达给每一位制作者,以营造和谐、自由的创作氛围,有效地激发和凝聚制作团队成员的创作热忱与创作灵感。

二是要与制片人保持良好的交流,使制作资金获得合理分配和使用。总之,在整个动画创作过程中,导演应当是一位集艺术创意能力和组织沟通能力于一体的"领头羊"角色。

在前期策划阶段,导演要确定、修改剧本（包括画出画面分镜头剧本）,写出导演阐述,确定整部影片的美术风格及造型、场景,同时还要与作曲师、录音师确定主题曲及声音的构成等。

在中期创作阶段,导演要指导设计稿和原画创作人员等工作。

在后期制作阶段,导演要审看动作样片并提出修改意见直至确定,还要审看成品样片及监督编剪过程,最后指导录、配音并最终完成影片。

在前期策划阶段,导演需要根据美术设计画出的人物造型和背景场景进行导演分镜头台本的工作,这也需要一个一个镜头逐个画出来,所以作为一名动画导演,不仅需要具备一名实拍导演的能力,还需要具备一名实拍影视师的能力,掌握镜头与推、拉、摇、移等处理方法,而且导演还要精通表演,能指导动画设计人员把握动画人物在表演方面的技巧和分寸,保证所有动画人物的表演能统一。同时,动画导演也需要精通剪辑方面的规律和技巧。所以,对动画片导演的要求就更高,最好是一名懂电影语言的画家,因而工作量也更大。

作为一部动画片的导演,从接受文学剧本开始,直到影片的制作全部完成,他的工作是贯穿始终的,就是说要到完成影片获得通过并且撰写艺术总结之后,导演的工作才正式结束。

三、动画编剧

动画编剧是动画创作的闪亮人物。一部优秀的动画作品首先依赖于一个好的故事素材和一套精彩的故事编排,可以毫不夸张地说,编剧的优劣决定了动画作品的成败。

四、美术指导

美术指导需要和导演一起确立影片的美术风格,统一动画造型与场景设计风格,绘制设计稿。美术指导需要具备深厚的美术基础,对角色造型、场景、色彩等有较强的设计能力。拿到剧本之后,美术指导要同导演一起协商,根据抽象概念的轮廓,收集符合剧本的参考资料,有时代背景、场景建筑、服装道具、人物地域特征、色彩气氛等。美术指导可以把这些资料建成资料库,以供设计参考。

美术指导还要具有动画技法、镜头语言的知识,可以在绘制分镜头和设计稿时,保证动画影片的质量。

五、动画分镜设计师

动画分镜设计师的工作主要是将抽象的文字剧本转换为画面的分镜头。这部分工作需要极其丰富的想象能力,需要具备相当深厚的视听语言功底,以确保能够创造出与电影效果相媲美的动画艺术效果。

六、造型设计师

对造型设计师而言,需要具备深厚的美术设计基础,掌握多种绘画风格;要具备相当数量的生活形态积累和独特的审美视角,并能够从中获得各种创意灵感。

造型设计师的工作主要是根据动画故事的需要,设计各种背景、道具等。造型设计师应当具备出色的空间构图能力,熟悉各种风格的建筑、服饰、道具以及各个地域的风情特色、民俗文化。

七、背景设计师

背景设计师要具有良好的透视、空间构成能力,并且了解各种时代的建筑风格特征。有许多背景设计师不是专业动画人员,而是传统美术专业人员。

八、原画师

原画师也被称为动作设计师,相当于实拍电影中的演员。其工作任务主要是按照导演的创作意图和根据故事情节的需要,设计角色的各种动作。对于动作设计师来说,应当掌握动作的力学原理,对各种生命体的行为动态规律了如指掌,并且具备丰富的想象力以保证各种动作设计的合理性、夸张性和协调性。一般来说,优秀的动

作设计师还应具备出色的表演能力。

九、助理动画师

助理动画师在国内动画制作单位称为"二原"，即第二原画师，主要工作是整理原画稿，因为原画通常是潦草的动作轮廓，这个描绘整理的过程叫作"清稿"。同时，助理原画师还要检查摄影表的标识是否准确。

十、中间设计师

中间设计师又称动画师，其主要工作是在原画之间加上中间画。众所周知，动画中的各种动作均是由人画出来的，与真实的形体动作相比往往缺乏流畅性。因此，在原画师完成动作的基本设计之后，中间设计师还需要根据原画的创作意图，在相邻的原画之间补充插入一些富有韵律和动感的动作，使得一套动画表现得更为自然、和谐、流畅。

十一、动检师

动检就是动画检查，动检师必须确认动画的正确性并控制动画质量，责任重大。动检师需具备良好的绘画能力和绘制动画的经验。有些影片因为预算较低，所以在制作流程中不设置动检师的职位，由导演和动画师承担检查动画的工作。

十二、描线、上色及摄影

描线是将动画纸上的图形转描到赛璐珞片上，如果是黑色线条，可以使用复印来替代人工描线；如果是彩色线条，则仍必须经由人工来描线。上色是指依照色彩指示，为赛璐珞片上的图形着色。在描线与上色的工序中，要注意保持线条均匀、色彩准确，并小心避免赛璐珞片产生刮痕。在传统的胶片动画中，许多画面效果是拍出来的，而不是画出来的，所以摄影师必须熟知动画的原理与摄影机的操作方法。因为计算机技术的进步，描线、上色以及摄影的工序多半已被数码绘图系统取代。

十三、总校

动画完成之后，由总校人员负责检查动画的描线与上色效果。总校人员不一定要具备绘制动画的经验，但需要有严谨、耐心的态度。

十四、剪辑师

和实拍电影不同的是，动画剪辑师的工作主要是根据声轨来进行编辑，改动的幅度不大。动画剪辑师的艺术构思应该在分镜头阶段就体现，后期的剪辑工作只是将影片片段整合在一起而已。

十五、后期总监

后期总监的任务主要是统筹后期合成与特效制作的工作，包括调整动画片的整体色调、加强特定场景的气氛，并通过各种技术手段制作画面的特殊效果，如云雾、电光等。随着计算机技术的进步，后期的工作量越来越大，那是因为许多画面效果在后期软件中制作，会比在中期创作阶段制作更简单。无论是手绘动画或是三维计算机动画，都是"画面分层"的概念，因此在进入中期制作阶段前，就规划好各镜头画面中的分层关系，将会节省制作的时间并降低制作难度。

十六、音响总监

动画片中的声音设计包括配音、音乐和音效，在制作完各项声音效果后，由音响总监进行整体的混录。声音设计也是一项从前期筹备就要开始进行的工作，甚至在写剧本时，就要考虑使用怎样的音乐风格、各角色的声线特点等。

第三节　二维动画片创作的工艺流程

所有的电影制作，无论规模大小或种类差别，基本上都分为三个部分：前期策划阶段、中期创作阶段及后期制作阶段。但是，动画影片与一般电影的制作仍有很大的不同，例如，有些后期制作部分就可以提前进行。本节主要介绍商业动画的创作方法、工序及任务要求。

作为动画片，尤其是商业动画，其制作过程是庞大而繁杂的，是需要很多人共同合作完成的，而这种合作是一种相对固定的模式，也就是它的创作工艺流程。以商业动画为例，其创作工艺流程如图 5-11 所示。

实验动画的创作工艺流程根据各自的特色，步骤略有区别，但大致都有图 5-11 所示的工序。木偶、剪纸类动画片则把原画设计、动画等部分改为逐格扳动（摆拍）完成动作，再拍摄下来即可。

一、前期策划阶段

前期策划阶段在整个一部片子的过程中，关系到一部动画片的成功与失败。这一阶段工作的特点是过程较长，有时一部动画片的前期策划可长达几年之久，但其工作人员数量较整体制作少，人员工作分工较广，且专业技术含量高、工作领域行业

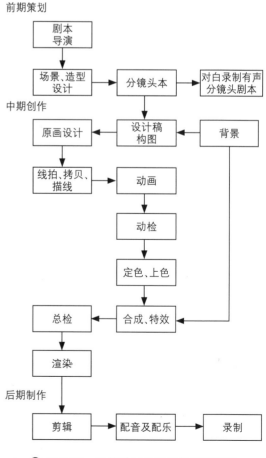

图 5-11　二维动画片的创作工艺流程

跨度大,从表面上看,没有明显的规模制作模式。下面将按照制作流程进行简略的介绍。

(一) 筹划新片

动画片制作负责人把电视台、制作厂家的相关人员,以及广告代理人和原作者召集在一起,充分了解大家的期望和观众的动向,共同讨论并编写故事大纲,考证故事的时代背景、内容,设计能够与市场结合的角色造型,确定作品的方针和放映时间,并评估制作费用等。

进行市场调查,对该故事可能占据的市场份额、观众兴趣度的调查统计以及数据整理和市场前景分析。

进行市场预测,对影片的销售利润、观众指数、市场份额、发行销售量等做出预算和对制作费用及利润回收周期、延伸产品市场效应、利润等做出的预算报告。

进行市场定位,即确定观众群,制订市场细分计划,分析延伸产品的投放种类、投放时间,以及制定营销策略和战术。

进行版权注册,即通过法律途径取得故事原作的使用权、发行权等权限;通过注册取得影片角色等的独家版权;通过批准取得影片的播映权和出版权等。

进行创意定位,确定制作中要表现的思想内涵、对影片将采用的人物造型特点和场景设计特点等一系列的模式进行定位。

进行风格确定,确定动画片的风格特点,如将动画片绘制成写实类型还是可爱类型等;确定动画片制作手法、角色的动作特点和要求等,如制作成木偶片、黏土片、三维动画、二维动画或是剪纸片等形式。

(二) 选题报告

动画片内容可以根据一个题材、故事、传说来改编,也可以是原创(剧本写作要适合动画语言及技术的表达),并用最精练的语言描述未来影片的概貌、特点、目的以及动画片将带来的影响和商业效应,并交给投资方和管理机构审批。

(三) 剧本创作

文学剧本也可称为"脚本"或"台本",包括文学剧本和文字分镜头剧本的创作,是按照电影文学的写作模式创作的文学剧本,是制作动画片的基础。它是把出场人物的台词、动作、剧情用文章的形式表现出来,也包括人物性格、服饰道具以及背景等细节描述。要求故事结构严谨、情节具体详细。

创作时要召集制作剧本的所有相关人员开会(制片人、导演、编剧)决定剧本的整个故事情节,然后分别由编剧负责制定每一集的设想与构思方案。内容常常是以反映现实生活中人们的意愿和想象的素材,经过提炼加工产生变异,从而得到升华;或由一句成语、一张漫画发展而来。故事情节可以采用神话、童话、民间故事、科学幻想、幽默小品等各种样式,以夸张或怪诞形式加以表现。

文字分镜头剧本是将动画片文学剧本分切为一系列可供拍摄的镜头的一种剧本。导演按照自己对剧本的研究和构思,将美术片文学剧本所提供的艺术形象和故事情节进行增删取舍,将需要表现的内容分成若干镜头,每个镜头依次编号、标明长度,写出各个镜头画面内容、台词、音响效果、音乐及拍摄要求,摄影组的各个创作部门以此作为创作依据。

(四) 美术设计

美术设计人员是一部能够吸引观众的成功动画片的重要环节,是负责造型、场景以及美术风格的确定者,可

帮助导演把握动画片整体的美术风格。角色造型师不仅要具备丰富的生活经验和敏锐的市场观念,对动画的特性能够完全掌握,同时还要思维灵活、想象力丰富,这样才能创造出充满活力、有个性(内在思维)、有特性(外在形态)的造型。

如果原作品是漫画杂志,那么它的主人公及人物造型也是原作者设计好的,所以造型设计者要在原造型的基础上进行省略和修饰,把这些漫画形象改变成动画的人物造型。如果是原创造型,就要求把作品中人物的性格、特征以具体、生动、具有说服力的造型表现出来,不但要符合动画片的动作要求,而且要符合动画片整体的美术风格,有强烈的个性特点,能给观众留下深刻印象。

1. 人物造型设计

人物造型设计要求设计出影片中各个角色的外形、比例和特征的图本。(见图 5-12 ~ 图 5-18)

人物造型设计包括以下方面。

(1) 角色总体比例关系图、结构图和着装特征图。

(2) 各个角色之间相互关系总比例图。

(3) 主要角色造型详图以单个造型为单位,逐一设计每个主要角色的前面、侧面、前半侧面、后半侧面、背面的全身结构图、造型图和不同穿着的服装造型图。

(4) 角色色彩图设定出人物角色的皮肤、衣服着色。如故事剧情有夜间戏,还需分出人物的白天色和晚上色,并都以 RGB 的数字标明各个色块的数值。

(5) 主要角色特有动作特征图、面部表情特征图。

(6) 主要人物的口形图。其口形设计一般分为 A、B、C、D、E、F、G 等口形,也可根据影片要求分得简单一些或更细一些。

(7) 角色在主场景中的比例图。

(8) 角色与其所使用的道具比例图。

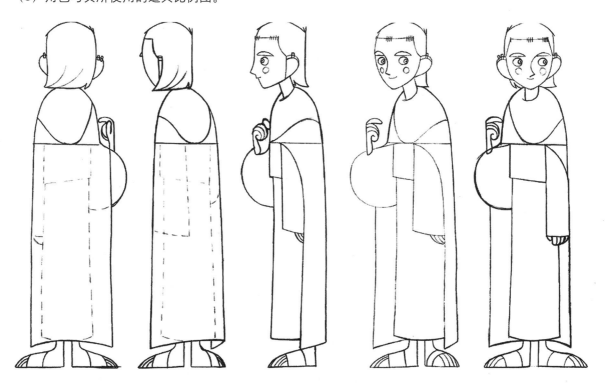

⊕ 图 5-12 爱尔兰、法国合拍的动画影片《凯尔经的秘密》中布兰登的转面图

✪ 图 5-13　爱尔兰、法国合拍的动画影片《凯尔经的秘密》中布兰登的动作特征图

✪ 图 5-14　爱尔兰、法国合拍的动画影片《凯尔经的秘密》中布兰登的结构动态图

✛ 图 5-15　爱尔兰、法国合拍的动画影片《凯尔经的秘密》中布兰登的表情特征图

✛ 图 5-16　爱尔兰、法国合拍的动画影片《凯尔经的秘密》中人物正面的比例图

⊕ 图 5-17 爱尔兰、法国合拍的动画影片《凯尔经的秘密》中人物侧面的比例图

⊕ 图 5-18 爱尔兰、法国合拍的动画影片《凯尔经的秘密》中的人物色彩图

造型设计关系影片制作过程中保持角色形象的一致性,对于性格塑造的准确性、动作描绘的合理性都具有指导性作用。一部动画片的人物造型一经确定,角色在任何场合下的活动与表演都要保持其特征与形象的统一。

2. 场景设计

场景设计是根据剧本内容和导演构思创作的动画片场景设计稿,包括影片中各个主场景色彩气氛图、平面坐标图、立体鸟瞰图、景物结构分解图。它是提供给导演镜头调度、运动主体调度、视点、视距、视角的选择以及画面构图、景物透视关系、光影变化、空间想象的依据,同时也是镜头画面设计和背景绘制的直接参考,起到控制和

约束影片的整体美术风格、保证叙事合理性和情景动作准确性的作用。一部动画片的美术风格很大程度上是依靠场景设计来体现的。

场景设计需设计出影片中所有需出现的场景状态铅笔稿和色彩稿。（见图5-19～图5-22）

场景设计包括以下方面。

（1）总场景铅笔稿和色彩稿，包括白天色彩稿、夜间色彩稿和特定效果色彩稿。

（2）主场景中各个角度的详图，需包括东、南、西、北、上、下各面的场景状态，以及远景图、中景图和特写图等。

（3）室内各个面的详景图和特写图等，包括远景图、中景图和特写图等。

（4）场景中部分与背景有关的道具、背景比例图。

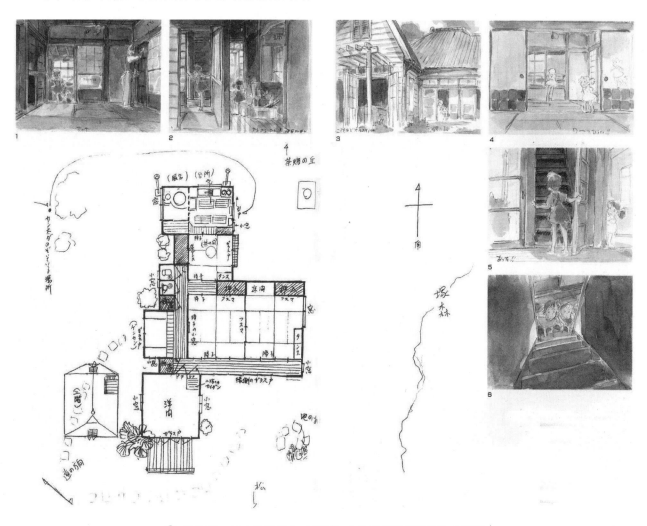

✪ 图5-19 日本动画影片《龙猫》中的总场景铅笔稿和色彩稿

✪ 图5-20 日本动画影片《龙猫》中的场景色彩气氛稿

⊕ 图 5-21　日本动画影片《龙猫》中的场景色彩稿

⊕ 图 5-22　日本动画影片《龙猫》中的主场景白天色彩稿、夜间色彩稿

3. 道具设计

道具设计用于设计出影片中将会出现的所有道具图与一些道具变换角度、使用方法图。（见图 5-23 和图 5-24）

（1）主要道具图。设计出主要角色经常使用的道具图和其角度变换图。

（2）片集道具图。将在某一集中才出现的道具图集中在一起，绘制成册。

（3）特殊道具图。道具特殊功能、使用方法或特效变形示意图。

✪ 图 5-23　日本动画影片《龙猫》中的交通工具图（1）

✪ 图 5-24　日本动画影片《龙猫》中的交通工具图（2）

（五）画面分镜头台本

分镜头台本是导演根据文学剧本提供的艺术形象和情节结构,运用电影手法把它表现出来的。具体地说,就是对剧本进行二度创作,按电影逻辑把它分切成连接的镜头。每个镜头要依次编号,写出内容和处理手法。

根据文字分镜头剧本,设计出全片每个镜头连续性的小画面,其画面内容包括角色运动、背景变化、景别大小、镜头调度、光影效果等视觉形象。另外,还要有相应的文字说明,包括时间设定、动作描述、对白、音效、镜头转换方式等。画面分镜头台本的创作工作细微、复杂,通常是由导演及其助手来完成。画面分镜头台本相当于动画片的预览,也是动画片的总设计蓝图,是导演用来与全体创作组成员沟通的桥梁。

在设计中要按照不同取景大小,画出角色演员动作情绪和表情的明确特征。台本设计要将故事内容以镜头的方式分割开,一般一个镜头号下画有 1 ~ 2 幅画面。在有特殊摄影要求时,还有大小规格的变化。在镜头中有时角色动作较大,镜头语言就需设计得丰富些,可能需画 4 ~ 6 幅画面来说明一个镜头内容;有时在镜头中角色动作较简单,只需画 10 幅画面即可。(见图 5-25)

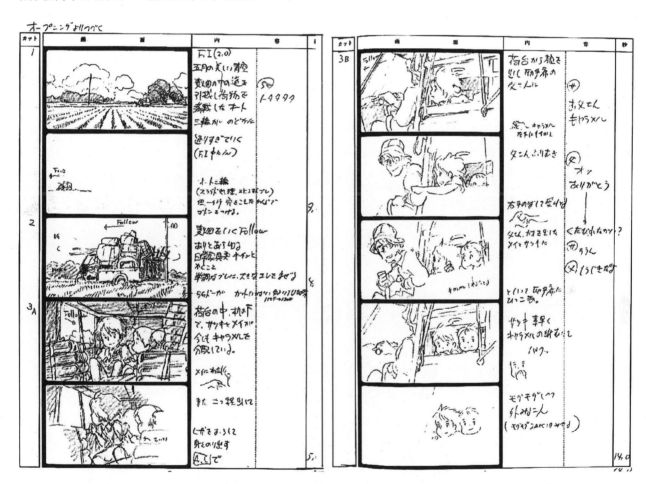

🔆 图 5-25　日本动画影片《龙猫》的分镜头台本

（六）先期录音

先期录音是一种后期工作移至前期进行的特例,如对白采用先期录音的方法,也称"声音表演"。

先期录音有两种目的:一是配音演员依据剧本需要,由导演指导,靠声音表达感情和动作,这样可以使动作设计人员在设计角色的表演时有了依据和帮助,从而激发动画家们更多的想象力,画出更传神的动作;二是这种方法能使画面动作与声音（对白、音乐、效果等）配合得更加精确,从而使动画片取得更好的效果。

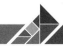

二、中期创作阶段

绘画制作在动画片整体创作中是大规模生产的过程，需要许多不同部门的工作人员分工合作完成，是一个艰苦的工程，也是一个集体的工程。此过程不但工作量巨大，而且又是以流水线形式相互关联着，要求创作者和制作者既要保持创作激情，又要与前后部门相互配合，因此，这种创作需在有很多限定条件下进行。创作者在绘制中，画面位置、画幅多少、动作运动时间和情绪表演等方面都有着严格的规定，每一帧都不允许差错。例如，尽管一部动画片的画面有千千万万张，但着色人员在上色时，对其中每一块颜色都必须严格按要求完成。合成人员也要严格按照摄影和特效要求，将人、景合在一起。团结、合作精神在动画片制作过程中显得极为重要。

动画片制作是由许多工作环节组成的，每个环节都有长期固定的专门从业人员，一般包括台本绘制、设计稿制作、绘景、原画设计、修形、动画制作、线拍、动检等。这些环节要求制作者有较强的美术基础，并掌握扎实熟练的动画专业知识。

（一）设计稿

设计稿是根据动画片画面分镜头台本中每个镜头的小画面放大、加工的铅笔画稿。在放大时，要求考虑镜头形态的合理性、画面构成的可能性以及空间关系的表现性。设计稿要有画面规格设定、镜头号码、背景号码和时间规定等标准。设计稿一般有两部分：一是人物（角色）动作设计稿，要画出活动主体的起始动作、运动轨迹线以及动体最主要的动态和表情、动体与背景发生穿插关系时的交切线；二是背景设计稿要按确定的规格画出景物的具体造型、角度、移动或推拉镜头的起止位置。

设计稿是一系列制作工艺和拍摄技术的工作蓝图，其中包括了背景绘制和原画设计动作时的依据以及思维线索、画面规格、背景结构关系、空间透视关系、人景交接关系、角色动作起止位置以及运动轨迹方向等因素，成为后面诸多工序的基本依据。（见图5-26）

✦ 图5-26 日本动画《千与千寻》设计稿

（二）动作设计（原画）

原画是制作动画片的核心。在工作之前由美术设计人员向原画设计师提供每个镜头的设计稿。原画设计师要按照导演的意图，根据镜头设计稿的要求，设计每个镜头的关键动作，给动画人员画出运动的要点，标出中间加几张动画，同时填写摄影表。

原画设计师相当于一般电影中的演员，他赋予角色生命，将之塑造成会说话、会思考的生物或非生物。他是动画片制作的灵魂人物，当然也要服从于导演的整体把握。他也是表达每个角色的主要设计人员，但是不可能一个人将动作完全自己做出来，通常只绘制一个动作的起头、中间及尾端，再进行编码，并填写摄影表，其他的由助手（包括修形及中间动画制作人员）完成。原画决定动画片中动体的动作幅度、节奏、距离、路线、形态变化等。角色的动作是否具有表现力和感染力与原画设计有很大的关系。（见图5-27～图5-29）

⊕ 图 5-27　美国动画片原画稿（1）

（三）修形

修形是对原画师所画的动作、角色的比例和外形细节进行修正统一，其依据是标准角色造型图。通过修形工作，为下一步动画制作工作确定明确的画稿。在动画片制作过程中，修形是整体把握和统一所有角色造型、比例和透视等的关键工作环节。（见图5-30）

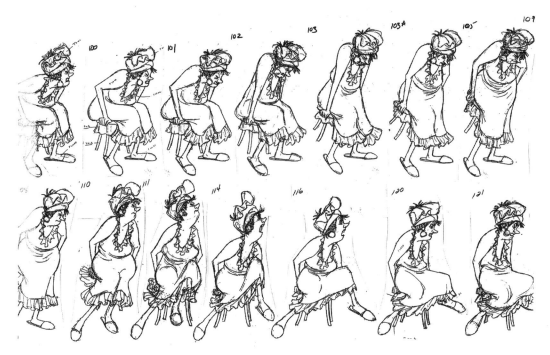

✛ 图 5-28　美国动画片原画稿（2）

✛ 图 5-29　美国动画片摄影表

☆ 图 5-30 日本动画影片修形稿（右图）

（四）动画

原画设定动作所需要的中间过程由中间动画制作人员来完成。中间张数比较少,动作会转换得比较快；张数多,就会显得平稳、柔顺。如迪士尼动画的中间张数加得多,所以片中人物动作柔软且弹性十足。中间动画制作人员的工作不意味着简单劳动,他们需要配合原画设计师去完成一个复杂的动作过程,动画制作人员的工作除了包括中间画的基本技法之外,还必须具有一定的艺术创作要求。他们必须掌握动作过程的形态结构、透视变化及运动规律等各种技巧,用准、挺、匀、活的动画线条一张一张地画出每个细小的动作。动画本身是连接原画之间的变化关系的过程画面,并且要将顺序号码填写准确。动画制作人员同时要认真解读摄影表的具体要求,尤其是多层动画相互交换层位的动画镜头。

（五）线拍

线拍是利用线拍仪,将干净整齐的动画铅笔稿按照摄影表的顺序拍摄出来,然后应用线拍软件功能,输入摄影表规定的时间数字,使铅笔稿按摄影速度活动起来,用于检查原画动作状态是否生动和动画的连贯程度。如发现问题,可及时退还给制作人员进行修正。在这个阶段对铅笔稿进行检查,能有效提高影片质量,并减少后期制作的返修率。

（六）动检

动检,即是对动画稿的检查工作。动画角色的表演是由填入色彩的一幅幅动画稿组合起来再播放而形成的鲜活银幕形象。这些经过前期诸多环节部门设计劳动的动画定稿,要求造型与动作张张都一致和不走形,线条要流畅均匀,封口要准确、严密,形象、饰品、道具等也都不能有所遗漏,而且中间画确实是按原画设计准确分割完成的。对于一部动画片往往需画上万张的动画稿,要张张准确无误,就必须对这些画幅中的内容以及画幅与摄影表的排序进行仔细检查和核对。由于这个工作十分复杂且重要,往往需反复进行几次才能完成并通过。

（七）背景

背景人员按照设计稿,根据美术设计提供的场景气氛图,逐个镜头绘制出角色活动的背景画面。背景绘制接近绘画。虽然现在很多步骤采用计算机操作完成,并有相对快捷的优势,但背景还是用传统手段绘制显得更加自然。虽然更接近绘画,但背景并不是独立存在的绘画作品,只是镜头中人物活动的陪衬与环境交代,所以要求严格按照设计稿规定的景别、角度以及结构框架绘制背景,绝对不允许在规定范围外任意发挥。

　　背景图为动画角色创造了表演空间，但由于表演的多重需要，角色常要在背景空间中来回穿越，因此，根据表演的具体要求，背景可分为多层来画。以前传统制作是将背景分成前层景、中层景、后层景来完成。现阶段，在计算机上创作，层的划分更为方便，可以做成几十层甚至更多，既便于影片制作又便于修改，极大地提高了背景绘制的质量与速度。（见图5-31）

✚ 图5-31　日本动画影片《小魔女》中的室外场景色彩稿

三、后期制作阶段

　　后期制作阶段可以说是对影片的再创作，它的每一道工序都影响着影片的最终效果，需要工作人员细心、严格地把关。后期制作的工作内容是紧接前面绘画制作阶段进行的，它们之间是统一规划、分工完成的。在动画片的总制作流程中，各个阶段虽然在操作上是连续的，但每一阶段的工作性质与前一阶段之间是相对独立的。

　　后期制作可分为传统制作、计算机制作、无纸卡通制作。其中，传统工艺包括手工描线、手工上色、摄影，然后制成母带。这种工艺制作起来相当烦琐，现已极少采用。目前的动画制作多借助于计算机，它的流程为计算机扫描、计算机上色、计算机合成和通过计算机编辑输出、剪辑、音画合成，最后制成母带或DVD等成品。而完成这一系列专业操作的软件，都是针对动画设计制作所研发的专业软件。常见的软件有法国的Pages、美国的Animation、日本的Retas等。这些软件各有其独特的功能，应用方面也有较大差异。创作者可根据不同需求选择相适应的软件来制作动画片。下面我们介绍最传统的后期制作。

（一）描线上色

　　中期的动画绘制都是用铅笔在白纸上画出来的，后期还要经过美术加工阶段。传统的描线上色方法是将每

一张铅笔动画稿转描到透明的赛璐珞片上。先将镜头中的每一张画面用同样规格的透明片套在定位尺上,逐张进行描绘,描线完成以后,再在反面上色。特殊描绘则将描线和上色合并为一道工序,按动画稿形象直接描绘上去。特殊描绘方法适宜绘制水、气、烟、火、风等,画面效果比较柔和。描线也可使用描线机,就是在动画纸上放上一张透明片,用描线机就能直接复印到透明片上。但是描线机只能把黑色线复印到透明片上,色线还要用手工描线。手工描线是一件非常细致且技术性很强的工作,所描的线条同动画线条的要求一样(准、挺、匀、活)。

在描完线的透明片背面,用不透明的特殊水溶性颜料上色。上色是一件细致、复杂、繁重的技术工作,它必须在已经描好线条的透明片背面按照人物造型所规定的各种颜色号码一块一块地涂上颜色。上色时只能涂在线条范围之内,不能出线、漏缝,颜色还必须涂得厚薄均匀。为了保证画面质量,上色时要注意保持清洁,不能发毛,不能有油污和手印,不要有划痕。

描线上色可以说是原画和动画的最后包装,也是运动主体的视觉包装,直接关系影片的视觉质量,可以说一线之差也许会造成前功尽弃的后果,所以对描线上色人员的职业素质和责任心要进行严格考核。

(二)校对

描线上色工作完成之后,要进行拍摄,而拍摄前必须送交校对部门进行校对检查。因为前边的制作是由许多人分别进行的,虽然有导演的监督和各种详细周密的蓝图,但也难免会出差错。

首先,检查描线上色的质量,看成品是否是按指定的颜色上的色;其次,检查成品有无缺少张数,透明片是否有划痕、脏污等;最后,把一个镜头的人物画面同背景进行套对检查,这时要加倍认真,反复套对,看人物与背景的对位线是否准确,同时还要检查镜头的处理、移动背景、推拉镜头、技术要求等。为了保证拍摄工作顺利,校对人员的素质要求应该是非常高的,有时由导演助理来完成这一工作,因为在校对工作中能够发现问题则需要一定的眼力和经验。

(三)拍摄

成品校对完成后,就可以送摄影部门拍摄了。动画片拍摄方法与故事片不同,动画片拍摄被称为逐格拍摄。摄影师要根据镜头摄影表上的记录,一格一格地拍摄。为此设置了特殊的动画摄影台,台面上装有定位尺(安放动画画面)和移动轨道(安放背景画面)。动画摄影的灯光布置在动画摄影台的左右两侧,画面一般要求照度均匀,灯光前应使用偏振滤光片,以改善光线的平行度,避免画面反光。摄影机被固定在机架上,拍摄时可以上下移动。另外,动画摄影台可进行多层拍摄和吊台拍摄,还有透光拍摄及各种各样的特技拍摄。

在使用胶片拍摄时,拍摄每一个镜头的正式画面之前必须拍摄"拍板"。拍板是一块黑色的平板,约有 32 开本大小,上面用白字注明片名、集次、镜号等。拍摄后的潜影片送给专业的电影洗印厂冲洗,并印制一份工作样片供后期的剪辑和录音之用。原底片一般留存电影洗印厂,待影片的剪辑、录音完成后,再印制拷贝。

采用计算机技术后,由影像处理软件来合成计算机里储存的动画稿和背景,摄影的称呼也渐渐被"合成"所取代。但即便如此,也还是有"摄影"的工作,主要有以下两方面。

- 对计算机中的动画和背景进行取景和移动的设置,以达到推、拉、摇、移的画面效果。
- 使用软件中的滤镜等工具对合成好的画面进行特效处理,如夜空中的星光、蜡烛上的火苗、水面上的粼粼波光、回忆镜头的淡入 / 淡出、炸弹爆炸时的震动等。

(四)剪辑

剪辑是动画片画面的完成阶段。剪辑包括画面剪辑和声音(对白、音效和音乐)剪辑两个方面。动画片的

剪辑与其他影片的剪辑在原则上是相同的,剪辑师根据导演的意图,将已有的画面和声音素材按照影片所需要的顺序组接起来。

1．画面剪辑

动画片的画面是经过精心设计绘制出来的,所以动画片在剪辑时不像其他影片那样有较多的画面素材可供筛选,但不等于动画片的剪辑就是一件简单的事。动画片的剪辑不仅可以保留或剪短某些镜头,调节影片的叙事节奏,还可以改变影片原有的段落顺序,优化影片的结构。特别是动画片的剪辑可以删去某些画格,以调节人物或景物的运动,剔除绘制时留下的缺陷。所以,剪辑也可以说是对影片绘制的画面进行制作后的检验和调校。

2．声音剪辑

声音剪辑往往与录音交替进行,将画面剪辑初稿交由录音部门录制对白,对白录制完成后与画面一起进行修剪,校准对白与画面的关系,并再次调整影片的节奏。音效和音乐录制完成后,需多次对声音进行剪辑,必要时须对画面进行修剪,最终使影片的声画完全协调流畅。

动画片的剪辑工作十分细致、烦琐。剪辑师不但需要掌握娴熟的剪辑技术,而且需要有丰富的电影视听语言知识和条理清晰的头脑,这样才能掌握剧本要求,准确理解导演意图,胜任影片的剪辑工作。

使用胶片拍摄的影片需在专业的剪辑工作台上进行剪辑。工作样片的连接采用透明的涤纶胶带。计算机技术制作的动画图像可以输出到录像带上,由磁带录像机进行剪辑。目前则更多地直接在计算机上使用非线性编辑软件进行剪辑。常见的编辑软件有 Premiere、Avid Express、Vegas 等,其用法和性能大同小异。

（五）录配音

动画片对声音的依赖比一般的剧情片还要多,动画片的录音分对白、音效和音乐三部分,可以分为后期录音和先期录音两种,其中先期录音是动画片特有的工艺。大多数动画片在制作初期就由导演和制片人商定影片的音响指导或音响导演,然后再确定作曲家、配音演员及音效制作人员。

先期录音的具体做法是根据导演的意图和剧情的要求,先录制对白,然后以对白声音为依据进行画面分镜头、设计稿及原画等一系列的绘制工作。有些影片有大段的歌舞场面,也有先期录制音乐的。如果采用的是先期录音的方式,要在剪辑工作台上与对白声带做同步套片,动画片的分镜头以及单个镜头内的动作、语言和情绪等都是制作者凭借自己的想象和经验确定的。当若干个镜头连接在一起组成一段影片时,难免出现节奏或速度上的偏差,造成影片的缺陷。而根据先期录制的声音所制作的动画片较为流畅自然并且十分紧凑,可以在很大程度上避免上述缺陷。这是先期录音最主要的优点,可以说这是动画片制作工艺发展的一个方向。然而先期录音是一件难度较大的工作。在没有画面的情况下录制对白,对故事情节的编排、台词的撰写、导演的现场把握、配音演员的发挥、录音师的技能等方面以及后续的绘制工艺流程都有较高的要求。一旦先期录音有缺陷或疏漏,就会对影片的绘制造成严重的影响,丧失先期录音的优势。目前,国外一些高端的动画片较多采用先期录音。

后期录音是指动画片的画面全部绘制完成并且经剪辑后再进行的录音,这种工艺较为传统,被大部分影片所采用。

1．录制对白

动画片对白的录制,最重要的工作是选定配音演员。配音演员的嗓音特质、艺术风格、工作经验和市场影响力各不相同,他们的薪酬也会有很大的不同,选用配音演员不仅要考虑影片的整体要求,还要考虑影片的市场预

期和制作预算。因此,挑选配音演员一般会由导演、音响指导和制片人来协商决定。

使用胶片拍摄的影片在录制对白时,为提高工作效率,会将整本("本"是指持续放映时间为 10 分钟左右的一段胶片)影片画面根据对白的段落分成若干个小段,每小段画面接成圆环在专用的放映机上循环放映,供演员排练和配音。配音演员边看样片边配音,也可把胶片转成录像磁带,用电视监视器在录音室进行录音,这样更加方便。配音演员要按照导演或配音指导的要求,掌握影片中人物的身份、性格、情绪以及所处的环境,并根据影片中人物对白的语速、节奏准确地念出台词。对白录制完成后,再将小段的画面重新连接起来。

计算机绘制的动画片可以直接实时播放动态图像,用音频制作软件(如 Protools)来录制对白。

2. 录制音效

音效是影片中最生动的声音。音效的录制由录音师和拟音师配合进行。相比之下,音效的录制工艺较为复杂,在录制过程中,通常将音效分为以下三个部分。

动作音效,如脚步声、衣服摩擦声、关门开门声等,简单地说是由画面人物动作所产生的声音。这部分声音须与影片中的人物动作严格同步,所以是由拟音师凭借娴熟的技巧和借助一些器具在录音棚内对照影片的画面模拟出来的,拟音师这部分工作的要求与配音演员有些相似。这些人工模拟的声音在音色上已经非常接近真实的效果,但录音师在收录时,还需根据情况加上许多复杂的技术条件,以弥补音量或环境感等方面的不足。

环境音效,就是人物周围的声音,如风雨声、交通噪声、人群嘈杂声等。这部分声音大都采用现成的素材。市场上可以买到门类齐全的环境效果素材,但价格不菲。拟音师和音响制作公司在长期的工作中也会积累大量的素材。当影片需要一些较特殊的声音时,也有录音师、拟音师带着器材到自然环境中去采集的。

人造音效,就是一些由影片虚拟出来的、自然界不存在的声音,如科幻片中的太空、武器、宇宙飞船所发出的声音,这些声音的设计需要发挥拟音师和录音师的想象力,通常会采用电子音响合成器或计算机来模拟。

3. 录制音乐

音乐对于一般的动画片来说几乎是必不可少的。音乐有时分为两部分:一是在影片中用于衬托人物、环境和气氛的音乐;二是由人演唱、有器乐伴奏的歌曲。

音乐涉及的专业性极强,所以通常需要请专业的作曲家、乐队和录音师合作完成。音乐的制作规模依预算而定,其规模大到请著名的音乐家和交响乐团来作曲演奏,由知名的唱片公司来制作,小到由几个人用计算机完成。

动画片中的歌曲可以制成原声光盘进行销售,是吸引观众、增加收入的重要手段,所以会请有人气的音乐团体或流行歌手来录制。但这种做法也会带来较大的开支,存在一定的风险。

动画公司会在影片开始绘制时就确定音乐方面的人选,并与音乐制作人员签订制作小样的协议。音乐专业人员需了解导演的意图,并制作小样交由导演和制片人试听并听取修改意见,这个过程经常会反复多次。音乐小样经导演和制片人认可后,签订全片的音乐制作协议,进行音乐制作。

4. 音响制作

音响制作是指将已有的对白、音效和音乐等声音素材按照影片的顺序进行编排,并逐一对它们的音色、音质、方位进行加工润色。随后把所有的声音按照影片的需要,适时地调整好各自的强度后混合在一起,使它们融为有机的整体(业界也有将这道工序称为"混录"的)。混合录音的过程极为细致繁复,20 多分钟的一个片集,往往要花十几个小时。这是影片第一次呈现完整的视听效果,所以颇受重视。导演、音响指导必须在场对录音师提出具体的要求,有时影片的剪辑师、拟音师、作曲甚至制片人都会在场。

（六）声画合成和最后的检验

经过以上的工序,一部动画片所需的声音和画面的材料就备齐了。录音合成需在导演的监督下在专业的录音棚里进行。在配音演员录音的同时,音乐和音效也分别进行实录,然后灌制在同一录音带上,这就是录音合成。把初步合成好的带子反复试映,再调整配音、音响效果以及音响共鸣和强弱使之达到理想的效果。

采用胶片拍摄的影片,其剪辑定稿的画面工作样片送交给电影洗印厂,由电影洗印厂的专业人员严格按照样片的顺序和长度,将留存的底片连接成一条完整的影片底片（称为底剪）,这道工序必须在无尘的环境中进行,以防止因底片污染而造成的画面缺陷。这条底片在印制拷贝前还需对逐个镜头进行色彩和亮度的校正,使全片的画面更加协调。随后,将"混录"后的声音制成光学声带,与校正后的画面合在一起,印制成可供放映的拷贝。整个声画合成的过程有很多复杂的技术环节,在这个过程中还要对之前的所有工序进行最后的检验,发现问题还要返工修改。

全部混音完成后,要转成光学声带,与画面工作样片一同翻制到一条正片上,再印制成放映用的拷贝。经过这样细致复杂、繁重的工序后,一部动画电影就算完成了。

用计算机制作的影片,其画面也要对逐个镜头进行色彩和亮度的校正,然后将混录好的声音同画面编辑在一起就行了,整个过程使用非线性编辑软件就能完成,相比胶片的工艺就简单得多了。

第四节　计算机动画制作

进入 21 世纪以来,计算机动画开始越来越多地介入动画创作领域,使传统工艺发生了变化,人们把动画轮廓绘制在纸上,几乎不再使用塑料胶片。画稿完成后,采用数字图像输入设备——扫描仪把画稿转换成数字图像,然后在计算机中为数字图像上色和进行其他效果处理,也有人直接将最终绘制图稿用彩色扫描仪扫描成熟图像,再进行必要的修饰,这样既保留了传统动画制作风格,又简化了工作环节,同时提高了工作效率。

纯粹的计算机动画制作虽然体现出周期短、成本低的特点,但是会失去动画艺术创作的某些重要体验。在传统动画里,动画制作者所创作出的一连串手绘画面经过快速连续地播放而产生栩栩如生的动画。传统动画制作者可直接用笔和纸等创作画面;而计算机动画制作者必须通过计算机界面去传送其需求。譬如,设定关键画面的技巧可以辅助设计者去控制物体、光源及镜头的位置,计算机可以用来计算所有中间画面中物体的位置,这样,计算机动画就可迅速地产生出有动感的影像。

在这里探讨 3D 动画,不是仅局限于将它作为一种特殊的动画类型来研究,而是比较现代动画较传统动画形式上的多样化,以及未来动画的发展走向和机械手段的广泛介入、传播媒介的日趋丰富。

一、计算机二维动画

计算机动画是采用图形与图像处理技术,借助编程或动画制作软件生成一系列的景物画面,其中当前帧是前一帧的部分修改,也可以说计算机动画是采用连续播放静止图像的方法产生物体运动的效果。计算机二维动画就是借助计算机二维动画软件制作的平面动画。最初运用计算机上色制作的平面二维动画是一种在后期实现常规传统手绘动画效果的制作方式。

常用的计算机二维动画软件有 Animator Studio、Flash、Retas 等。Animator Studio 是基于 Windows 操

作系统的一种集动画制作、图像处理、音乐编辑、音乐合成等多种功能于一体的二维动画制作软件。

计算机二维动画制作有传统动画流程和计算机动画的长处,无须逐帧上色,处理速度很快,同时便于数据库的建立和运用。它与传统动画技术机制最大的不同之处在于工艺流程中中期环节的不同,即绘制画面与设计动画形象运动的不同。

计算机二维动画将纸上绘制的动画形象与背景扫描到计算机中,利用计算机中的二维动画软件对这些扫描的图片进行数字化绘制(描线),涂上相应的颜色(上色)而得到数字化的动画形象和背景,然后在计算机中对这些动画形象与相应的背景进行合成。

计算机二维动画借助计算机进行图像处理,原来需要人工重复绘制的工作可以由计算机运算自动生成,如动画形象的运动过程。在矢量二维动画软件中,人物、景物、道具都可以以"元件"的方式存在,动画师只需将不同图形做成元件,并分类保存在虚拟的"元件库"中,今后所有涉及该图形的内容就可以直接从"元件库"中调用,大幅节省了时间和预算。如要在二维动画软件 Flash 中制作的人物侧面奔跑的关键帧画面。男孩的身体结构被划分为不同的文件保存,以便对每个关键帧画面中胳膊、腿的运动状态进行调节,而不必重新绘制每个关键帧画面。另外,每两个关键帧中间可以创建补间动画,使整个运动过程更流畅,而不必添加更多的中间画。

平面动画发展到今天,越来越依靠计算机完成影片制作,以实现设计者所需要的实物着色效果,使从 20 世纪 90 年代起,大量动画片运用计算机使其产量及影片品质得以提升,以获得新的卖点。如初次将平面与计算机制作尝试结合的《人猿泰山》,到后来的 3D 动画《玩具总动员》《海底总动员》等。如今平面与三维动画的界限已不再明显,越来越多的动画影片呈现出缤纷异彩的混合效果。如用三维动画软件制作的剪纸风格的动画片《功夫熊猫 2》中的片头设计。利用三维动画制作背景或物件,再加以特效,配合计算机二维动画或传统手绘动画制作角色,是现在运用较多的整合制作方式。(见图 5-32)

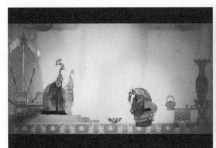

图 5-32 三维动画影片《功夫熊猫 2》片头剪纸效果

二、合成与特效

合成与特效最常见的体现为古装片或科幻片中的人物在天空或虚拟空间飞来飞去。具体实施方法:演员打斗和天空分开拍摄,其中演员打斗部分由演员吊着威亚在蓝幕或绿幕背景中拍摄,然后在计算机中利用后期软件将蓝幕和威亚去掉,只留下演员部分,再贴到实拍天空前面,这样看起来演员就像在天空中打斗。利用计算机里的遮罩或是蓝屏、绿屏的功能,将两种素材合成在一起,是实拍影片结合计算机效果的基本技巧。

数字特效将与人景物、声光色、镜头运动等归为视听语言的元素,《黑客帝国》被视为典范的静止旋转视角的影像就是在数字特效的作用下完成的。创作者沃卓斯基兄弟在编写剧本时就开始以影视特效的思维来叙述故事、渲染画面了。他们不仅创造了许多新的拍摄制作技术,也创造了利用特效才能实现的画面语言、叙事语言。(见图 5-33 和图 5-34)

➕ 图 5-33　美国影片《黑客帝国》《爱丽丝梦游仙境》的合成特效

➕ 图 5-34　美国影片《爱丽丝梦游仙境》的合成特效

　　早期真人与动画合成的影片《谁陷害了兔子罗杰》中，动画部分由传统赛璐珞技法制作，制作者们特别重视动画的光影和真实背景的结合，他们在设计动作、色彩时花费精力来形成两种素材搭配时在视觉上的和谐感。（见图 5-35）

➕ 图 5-35　美国真人与动画合拍影片《谁陷害了兔子罗杰》

　　随着技术的进步，人们现在更多的是将实拍的画面导入计算机，直接在计算机里进行影像处理。这个过程更为方便，功能更加强大，制作出来的效果不着痕迹、鬼斧神工。在影片《精灵鼠小弟》中，制作者先将计算机模型与实景拍摄的画面进行模拟合成，然后配合动作灵活、生动的老鼠和细致的材质、光影，经由这种技术制作出来的影片，虚拟画面与实拍画面结合得更加天衣无缝。

三、动作捕捉

　　动作捕捉技术涉及尺寸测量、物理空间里物体的定位及方位测定等可以由计算机直接理解、处理的数据。在运动物体的关键部位设置跟踪器，由 Motion Capture 系统捕捉跟踪器位置，再经过计算机处理后向用户传递

可以在动画制作中应用的数据。当数据被计算机识别后,动画师即可在计算机产生的镜头中调整、控制运动的物体。

动作捕捉技术应用于动画制作领域可以追溯到 20 世纪 70 年代,当时迪士尼公司已试图通过捕捉演员的动作来改进动画制作效果。在计算机技术刚开始应用于动画制作时,纽约计算机图形技术实验室的 Rebecca Allen 就设计了一种光学装置,将演员的表演姿势投射在计算机屏幕上,作为动画制作的参考。之后,从 20 世纪 80 年代开始,美国 Biomechanics 实验室、Simon Fraser 大学、麻省理工学院等开展了计算机人体运动捕捉的研究。此后,运动捕捉技术吸引了越来越多的研究人员和开发商的目光,并从试用性研究逐步走向了实用化。

1988 年,SGI 公司开发了可捕捉人头部运动和表情的系统,其应用领域也远远超出了表演动画,并成功地用于虚拟现实、游戏、人体工程学研究、模拟训练、生物力学研究等许多方面。在拍摄《猩球崛起》时,动作捕捉演员们穿着捕捉服,戴上面部捕捉专用头盔,和真人演员一起进入实际场景,像正常的拍戏一样表演,同时维塔数码团队的成员把他们的身体动作和面部表情录制下来,并实时地应用到 CG 角色身上,现场有多台液晶显示器实时显示动作捕捉数据映射到 CG 角色之后的结果,因此演员们可以实时看到自己的表演有什么问题。(见图 5-36)

⊕ 图 5-36　美国影片《猩球崛起》中从动作捕捉到 CG 猩猩的整个制作流程

从应用角度来看,表演动画系统主要有身体动作捕捉和表情捕捉两类。身体动作捕捉是由动作捕捉系统识别表演者身体关节移动位置,为了便于处理,通常要求表演者穿上单色的服装,在身体的关键部位,如关节、髋部、肘、腕等位置贴上一些特制的标志点或发光点。系统定标后,相机连续拍摄表演者的动作,并将图像序列保存下来,然后再进行分析和处理,识别其中的标志点,并计算其在每一瞬间的空间位置,进而得到运动轨迹。随即,经过计算机处理后输出可以在虚拟动画中应用的数据。当数据被计算机识别后,动画师就在计算机生成的场景中调试动作控制镜头,如果在表演者的脸部表情关键点贴上标识,则可以实现表情捕捉。(见图 5-37)

⬆ 图 5-37　美国影片《绿巨人》中的动作捕捉

将动作捕捉技术用于动画制作,可极大地提高动画制作水平和动画制作效率,降低了成本,而且使动画制作过程更为直观,效果更加生动。随着技术的进一步成熟,表演动画技术将会得到越来越广泛的应用,而动作捕捉技术作为表演动画系统不可缺少的最关键部分,必然显示出更加重要的地位。

利用动作捕捉技术制作的 3D 动画片很多,2004 年推出的电影《极地特快》是完全使用动作捕捉制作的动画,同时也是首次实现身体动作和面部表情同时捕捉。《极地特快》是根据 Chris Van All Shurg 的同名经典儿童读物改编而成的,是第一部完全使用动作捕捉技术的电影。在影片的制作中,视效总监使用了一系列创造性的专利技术来表现作品中的奇妙景象,获得了许多观众的喜爱。影片讲述了小男孩克劳斯在圣诞节的奇遇。汤姆·汉克斯在《极地特快》里一人饰演 7 岁的克劳斯、克劳斯的父亲、火车列车长、神秘流浪者和圣诞老人 5 个角色,并且担任了配音工作。

在拍摄过程中,汤姆·汉克斯穿上一套布满 150 个监视感应器的特制黑色紧身衣,这样计算机就能把他的眼睑、嘴唇、眉毛乃至每一个身体部位的动作和表情都准确地捕捉下来。通过动作捕捉,动画师将这些动作和表情赋予计算机中的动画人物,这样,汤姆·汉克斯一人就可以分别饰演 5 个角色。制作方设计了一套拥有 64 台摄影机的视频监控系统,其中 8 台用来捕捉身体动作,另外 56 台专门用来对脸部表情进行捕捉。这套系统工作得很好,演员的表演几乎不受任何限制,最多同时可以有 4 个人表演。计算机一次性捕捉多位演员的身体表演和面部表演,实现了有史以来动作最接近真人的动画角色。(见图 5-38)

图 5-38 美国计算机动画影片《极地特快》中的动作捕捉

四、三维动画

由数字系统构成的三维空间（3D 技术）更适合表现虚拟的仿真视觉形式,数字三维动画是在计算机中建立一个虚拟的世界,设计师在这个虚拟的三维世界中按照要表现对象的形状尺寸建立动画角色模型以及场景,再根据要求设定角色模型的运动轨迹、虚拟摄影机的运动和其他动画参数,最后按要求为模型赋予特定的材质,并打上灯光。当这一切完成后,就可以让计算机自动运算,生成最后的画面。1995 年,第一部 3D 动画片《玩具总动员》的出现使动画制作超越现实的世界成为可能。

三维动画的特点是模型物体的各个面都是通过计算机计算得到的,动画家无须逐个画出物体在旋转和翻滚时的面,它的效果足以乱真。重要的是三维动画技术更具有制作上的优势,是一个有效的工具,艺术家的思维与修养才能赋予三维动画技术生命力。今天,艺术家们虽然接受了这门技术的能量,但是否因此而改变动画创作的理念还有待理论的辨析。

设计与制作三维动画及场景的软件主要有 Softimage 3D、Lightscape、Maya、3D Studio Max、TrueSpace、World Builder、Bryce 3D 等。其中,Softimage 3D 一直都是那些在世界上处于主导地位的影视数字工作室用于制作电影特技、电视系列片、广告和视频游戏的主要工具,是出色的专业三维角色动画和建模软件,最擅长卡通造型和角色动画。Maya 是在 Power Animator、Wavefront 和 Alias 基础上开发的动画及数字效果软件,它不仅包括一般三维和视觉效果制作的功能,而且还与最先进的建模、数字化布料模拟、毛发、运动匹配技术相结合,擅长人物（动物）动画。美国 Autodesk 公司的 3D Studio Max 是目前在我国最为流行的三维动画软件,功能多样,又有众多第三方插件的支持,其最突出的特点是建模和纹理贴图的能力。

计算机三维动画制作流程如图 5-39 所示。

计算机三维动画在制作流程上与传统动画大不相同,创作者需要更多地考虑选择何种制作技术以及制作的程序,依照不同情况构思不同的方案,尽可能周详严密,减少制作过程中修改的时间与次数。

制作流程也分为前期、中期和后期三个阶段,前期制作类似于传统的动画片制作,主要是用二维的方式对整个制作进行设计规划;中期制作是通过计算机三维动画技术构建立体的动画形象和场景,并贴上相应的材质形成生动逼真的动画形象和场景,然后模拟现实中的各种光效渲染场景氛围,利用自由的拍摄功能模拟现实中的摄影机制作各种效果的镜头,最后调节动画形象的关节或者面部来完成动画形象的运动;后期制作则是整合各种元素,优化完善并获得最终的成品。

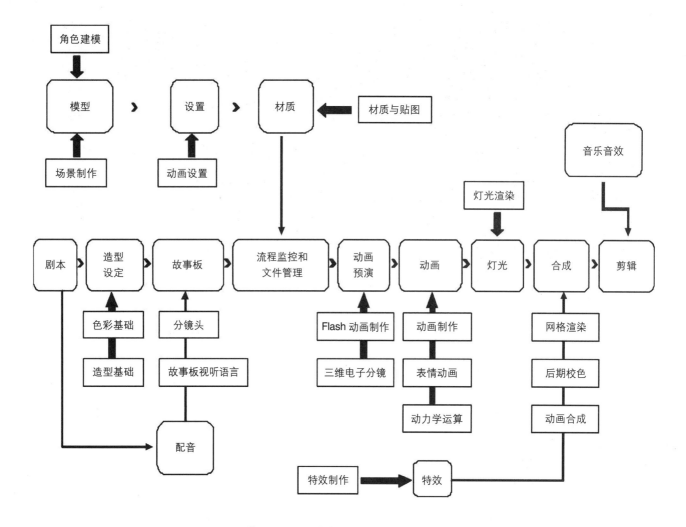

🔂 图 5-39　计算机三维动画制作流程

1．策划项目和剧本写作

创作通常从故事开始，没有故事就没有目标，没有目标也就没有步骤与流程。故事的质量从根本上决定着作品成败。

在一部动画片正式生产之前，根据策划与剧本进行资料的收集，并进行美术造型的前期设计，确定影片的风格样式。之后要先做几分钟的实验性镜头，通过这些镜头检验从设计到制作的全过程，对造型、场景等设计进行组合搭配，可为正式的生产提供经验。同时，通过有针对性的实验性镜头，向一定层面的观众征求意见，获得反馈信息，作为影片制作、风格定位的参考依据。

2．绘制故事板

计算机制作同样需要画出故事板，故事板可以进行反复推敲，以避免任何不必要的损失。故事板可以清晰地传达整个故事的发展线索和视觉信息，这种可视性画面信息可以帮助我们审视故事的艺术价值，同时也提醒我们技术的难易程度。另外，故事板对于决策者和生产者来说都是一种很有效的传达意思的方式。

3．视觉设计

视觉效果不应该只孤立地理解为形式设计，而应该是与内容有密切关系，需要按照故事情节精心设计。通常需要花费很多时间实验并最终选定最合适的视觉形式。故事板只是很松散地画出一些气氛和形象，它更多地

将注意力集中在故事的描述上,较少照顾到某些视觉的细节。视觉设计包括形象、环境设定、结构设计、表面的外观感觉、颜色、光效、道具、动画等,它们都需要用具体的方法、技术和工具来实现,因此,视觉设计同时又是施工设计。(见图5-40)

⊕ 图 5-40　动画影片《凯尔经的秘密》中视觉概念图设计

4. 技术处理方案

方案是对未来将要遇到的很多技术上的挑战进行设想、测试和表述。有些问题是常规性的,但是,有些问题却是某个方案遇到的特殊技术挑战。这两个方面都需要很认真地计划,从而确保方案在实施过程中变得顺理成章。

5. 三维形象建模和环境设定

计算机动画的生产是一个程序严密的过程,制作设置相当于施工蓝图,要求后续一切工作按照图纸规定的指标进行。它是一个朝着动画的最终产品实现的过程,这一阶段的工作程序就像传统动画片生产的施工过程。接下来进入制作计算机动画的环节。

形象建模是动画制作过程中的第一步,这个形象就是动画片的演员,是故事的核心。所有重要的模型都需要相应的参考素材,计算机艺术家同样需要丰富的生活素材进行建模工作。素材包括绘画、运动和表情的各种图解说明等草图。建模影响后续工作的质量,因此建模工作通常是重中之重。

环境设定要在动画之前,是因为角色的动作必须发生在具体的环境中才能准确无误,并能避免穿帮。另外,环境设定是获得镜头画面的源泉,因此必须先给出环境的设定。建立 3D 场景时,并将场景用品模型装饰起来,

建立一个真实可信的影片环境,场景工作要和导演配合,以确保场景得到完美的体现。

6．制作动态故事板

在剧本与分镜头故事板的基础上,用3D粗模制作出设计稿。原画人员要根据导演所画的分镜头"设计图"进行二次创作。设计稿集成了分镜头的六要素：空间关系、镜头运动、镜头时间、分解动作、台词以及文字说明。

三维动画的设计稿与二维动画的设计稿有较大的区别,在三维动画的设计稿中,随着场景的组合给角色或其他需要活动的对象制作出每个镜头的表演动画,摄影机开始设置构图,用虚拟摄影机设定镜头画面,表现每一幕的运动和故事点,一个方案的故事板最终在三维动画软件中开始得以实现。设计稿不一定需要材质设置,但是它要在环境设定之前进行。类似传统二维流程,设计稿在制作流程中扮演着关键角色,是因为其中包含动画、光影设置和渲染等技术指标的规定与要求。设计稿会对同一个镜头制作不同的版本,以便后期剪辑时从中选择最有感染力的镜头。当这些剪辑完成后,最终版本会转交给动画制作部门。

动态故事板用视频的方式让经过整理的故事板序列独立出来。故事板是验证分镜头设计可行性的必要步骤,并且对分镜头中的时间设定更加直观。导演会据此进行镜头长度与其他设计元素的调整,给后面的三维动画制作提供视觉参考。

7．模型材质和贴图

接下来的一个十分重要的阶段就是材质,根据概念设计以及导演、监制等的综合意见,为3D模型进行色彩、文理、质感等的设定工作,是动画制作流程中必不可少的重要环节。依据独特的模型选择适当的材质。材质是有关模型的表面外貌,形状由模型决定,而表面颜色和纹理则由材质决定,材质跟相对应的表面是分开的。它既可以很简单,如同设定表面的简单颜色,也可以复杂到需要一个精细的材质工作站将表面特性细分为很多层面。

8．角色的动作设定和调整

（1）骨骼绑定式动力设置。通常在材质完成后开始,有时也可以与材质绘制同时进行,这个过程为每一个模型组成部分的运动提供了必要的动画控制节点,这些运动的控制节点是赋予生命活力的关键。生动而复杂的动作关系需要借助模型构成与动力学节点的协调配置来实现,所以这种绑定式动力学设置对动画师的工作特别重要。大部分的模型骨骼绑定与动力设置是为角色自由表演准备,对于技术导演来说,调度演员的表演依赖于骨骼建构与运动机制设定。

（2）制作过程。在各种设定与设置都完成之后,就进入更加细致的工作环节,即虚拟演员的表演以及如何产生动人的效果,一切先前工作的成果将通过这个环节来转化。

（3）动画。动画被认为是整个流程中最根本的阶段,前面的工作都顺利完成后,就要将工作集中在如何让角色在银幕或荧屏上充满生机地活动起来。三维动画角色是一个与真人演员类似的虚拟立体演员,但是动画表演需要逐帧调试实现。每一个表演都从大致设定逐渐过渡到十分准确优美的动作表现,包括微妙的面部表情变化。动作设计过程是十分必要的。可以在每个阶段先调试出关键动作,关键动作间的过渡帧会由计算机自动生成,因此循序渐进的工作可以节省不必要的重复劳动。

动画还包括视觉与场面调试,只要是活动的元素多在这个过程中完成。角色在关键时刻所处的位置、姿势、细节变化及对时间的精准把握,在这个阶段全都可以看到。

9．灯光照明、摄影机、特效和渲染

（1）灯光照明及摄影机。当场景、道具以及相关的角色表演都已经基本给定后,视觉艺术效果将点亮所有的

内容。使用"数字灯光",每一幕的灯光布置方法同真实的舞台灯光几乎相同,都可以精确定义并用来增强每一幕的气氛。灯光设计师按照导演事先绘制的故事草图信息控制整个场景的气氛,特别注意光影在角色动作时的变化,将前面的创作成果精彩地烘托出来。灯光照明过程需要在对细节进行美化的同时注意影像的整体感,并且要意识到它对渲染时间的要求。

(2)特效。此阶段也应对摄影机进行适当调整。在调整灯光照明参数时,特效也可以并行。爆炸特效是可以单独制造出来的,但是水花的喷射(如水从消防栓中喷出来)则需要与其他景象同样的照明效果。因此,特效依赖灯光,应该服从灯光照明已经调整好的参数。

(3)渲染。灯光制作完成后,要看到三维动画场景中材质、贴图、场景、光线最终的表现效果,需要计算机进行大量的运算,也就是通常所说的渲染。在渲染之前,首先需要确保有足够的时间对所有帧进行计算。这就需要测试一下速度,从而估计整个渲染时间。其次将这个结果与期望使用的渲染时间进行比较。当一切的尝试和调整都不理想的时候,就需要寻求更多的计算资源,或者利用更快的渲染器。

10．后期合成、剪辑

通过分层渲染形成角色、背景的序列图片,还不是真正意义的动画片,接下来还需要用合成软件将每一个分镜头序列图片进行合成,形成片段,再利用非线性编辑软件将这些片段按照导演的意图进行组接,加入音乐与声效。最后转片部门将数字格式录制成电影或其他数字放映格式进行发行。

五、无纸动画

无纸动画是相对传统动画而言的,是近年来随着图形图像(CG)技术发展而逐渐成熟完善的一种新的创作方式,它是动漫 CG 创作的一个组成部分。无纸动画就是全程采用计算机制作动画,创作人员将原有的人物设计、原画、动画、背景设计、色指定、特效全部转入计算机中来完成,它具有"成本低、易学习、品质高、输出简单"等多方面的优势。由于投入少、风险小,因此新兴动画公司已经普遍接受和采用无纸动画流程。

(一)无纸动画的制作流程

无纸动画就是在计算机上完成全程制作的动画作品,它采用"数位板(压感笔)+ 计算机 +CG 应用软件"的全新工作流程,其绘画方式与传统的纸上绘画十分接近,因此能够很容易地从纸上绘画过渡到这一平台,同时它还可以大幅提高效率,易修改并且方便输出,这些特性让这种工作方式快速普及。(见图 5-41)

❀ 图 5-41　RETAS MASTER 中 Stylos 专业无纸动画线稿绘制软件

无纸动画的优点是，因为无纸动画的全计算机制作流程省去了传统动画中扫描、逐格拍摄等步骤，而且简化了中期制作的工序，画面易于修改，上色方便，这样可以有效地缩短动画制作流程，提高效率；并且因为无纸动画软件多是矢量绘图，所以可以很灵活地输出不同尺寸格式的文件，理论上可以达到无限高的质量而不失真，这是传统动画所无法比拟的，而且无纸动画摒弃了传统纸张和颜料等工具，十分环保，工作环境也比较干净整洁。（见图 5-42）

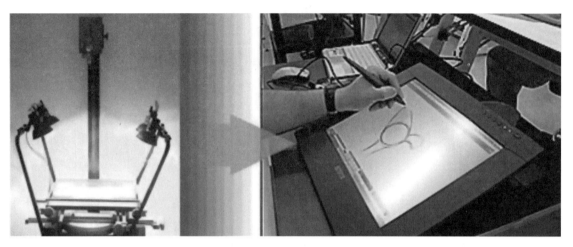

❶ 图 5-42　传统动画摄影台及无纸动画液晶手写屏

（二）无纸动画的技术优势与发展前景

Softimage|Toonz 是世界上最优秀的卡通动画制作软件系统，它可以运行于 SGI 超级工作站的 IRIX 平台和 PC 的 Windows NT 平台上，被广泛应用于卡通动画系列片、音乐片、教育片、商业广告等中的卡通动画制作。Toonz 利用扫描仪将动画师所绘的铅笔稿以数字方式输入计算机中，然后对动画稿进行线条处理、检测、画稿、拼接背景图、配置调色板、动画稿上色、建立摄影表、上色的动画稿与背景合成、增加特殊效果、合成预演以及最终图像生成。无纸动画制作可以完成动画片制作中除了摄影之外的全部作业，使传统动画制作得到了飞跃性的提高，产生了革命性的变化。

利用不同的输出设备将结果输出到录像带、电影胶片、高清晰度电视以及其他视觉媒体上。Toonz 的使用让设计师既保持了原来所熟悉的工作流程，又保持了具有个性的艺术风格，同时摒弃了给上万张动画纸进行人工上色的繁重劳动，避免了用照相机进行重拍的重复性劳动，获得了实时的、流畅的预演效果，此种高素质和高技术、简单化的操作方式能够快速达到所需的制作高水准，并且它在降低创作成本、提高创作质量的同时，还比传统动画的制作节省了 30% 左右的时间。

无纸动画的出现是现代计算机技术与动画制作技术共同发展的必然结果，对现代动画大工业的生产和制作起到了强劲的推动作用，具有划时代的意义。这种技术在动画领域的成功应用不但告别了传统动画制作技术，而且刷新了动画制作周期的历史纪录。它的出现不但预示着现代动画产业进入了新型的高速发展阶段，而且也宣告了 21 世纪动画产业工业化的来临。现在无纸动画的实用性和可操作性已较为全面，虽然还有一些不足，但这一创造性改革起到了对动画制作劳动精减和集中化的作用，并对动画业今后的发展产生了深远的影响。

随着动画技术和艺术上的进步与创新，商业动画电影借助于各种新手段、新技术和新材料，创作技巧呈多样化发展趋势，不再局限于单一的制作方式。特别是计算机技术的出现，更拓展了动画创作的空间，实现了动画创作的"无纸化"。

第五节 定格动画制作

定格动画形式的历史和传统意义上的手绘动画历史一样长,甚至可能更久远。定格动画和传统二维动画的原理基本相同,前期工作内容都是借鉴传统的动画制作,不同之处在于手绘与塑造之间、纸笔与可塑性材料之间的区别。定格动画的前期制作很大程度上依靠手工制作。手工制作决定了定格动画具有淳朴、自然、立体的艺术特色,国外的《僵尸新娘》《小鸡快跑》《超级无敌掌门狗》,还有中国的《神笔马良》和《阿凡提的故事》,都是获得过大奖的定格动画精品。

定格动画中较有代表性的是偶动画。偶动画模型的制作方法多种多样:有的使用的是可变形材料,一边按捏一边拍摄的。这种方法通常只有一个或者少数的角色模型,大都是比较软的材质,一个模型从一开始表演到最后;有的是用多个模型,不断地变换模型拍摄这种偶动画,主角的模型有多个身体,有不同表情的头和眼睛,有各种姿势的手。立体动画不一定要用偶,也可以使用真人或者实物作为角色,仍是采用定格拍摄的方式,把人或者物的动态在一定范围内结合起来。早期动画常常使用这种人和物结合的立体动画方式。

立体偶动画的制作费用比较昂贵,对摄影机与环境的要求也比较高,制作过程中耗费的人力和物力也比较多。另外,它对美术工作的要求尤为严格,不光需要传统动画制作上的美术设计与摄影师等,还需要灯光师、雕塑师、造型师、机械师等。立体偶动画的制作中布景师与摄影师严格按照前期设定好的计划执行布景和拍摄,造型师也严格地按照剧本来决定模型的表情动作。此外,灯光的作用也格外重要,因为一天不一定能拍完一个模型的动作,如果光线变化了,镜头之间可能就连接不上了。因此,这种动画多是在室内拍摄的,以灯光师架好的灯光为拍摄光线。

关节偶是依靠偶的关节活动摆出各种动态,配合摄影机的逐格拍摄而做成的动画片。关节偶的制作材料有木料、泥料、布匹、胶体、石膏、塑料、海绵以及金属关节与金属骨架等,它是在缩小了比例的真实空间中制作与拍摄的。

关节偶通常有两种,一种偶是由比较软的材料制作的,不大的表情动作可以直接在偶上按捏塑造出来;另一种偶本身是硬材料制作的,完全依靠关节来动作,它的本体不会出现变形。所以,关节偶分为可塑性关节偶和有限关节偶。

材质定格动画的种类有很多:偶动画、剪纸折纸动画、沙土或黏土动画等。以偶动画为例,制作定格动画的流程如下。(见图 5-43)

定格动画的制作流程大致包括以下阶段。

(一) 前期筹备阶段

定格动画的前期工作大部分与使用常用绘画材料所制作的片种相似,核心内容都是"策划—剧本—美术设定—分镜头"等,整个前期筹备阶段包括以下方面。

(1) 故事剧本。定格动画由于制作上的烦琐,往往不适合情节复杂的鸿篇巨制。

(2) 美术设定。美术设定包括确定影片的整体艺术风格,确定造型材料及形象设计、场景设计和制作工程图,人偶角色的设定,舞台,小道具的设计与制作。这其中需要考虑到人偶的骨架、关节、内部、外皮等制作材料,以及关节设定等工艺。

(3) 分镜头脚本。分镜头脚本决定了每个镜头的机位、时间、景别变化和人物动作、拍摄要求等。

(4) 前期配音。为拿捏制作口形动作提供资料,进行真人模拟动作的彩排。

⊕ 图 5-43　制作定格动画流程图

（5）试拍。操作人员还要做影片角色分析、设计动作节奏，进行试拍，完成胶片性能、拍摄设备性能检测以及特技等的各种技术实验。

（6）前期最主要角色的骨架、服装及道具等的制作问题。可塑性关节偶的角色造型材料大致由三层组成，最里面一层是骨架并带有关节，可以在物理学范围内伸展运动。骨架和附着在上面的黏土等，它们之间的关系如同骨头与皮肉之间的关系。除了一些体积很小或要求进行变形的橡皮泥角色外，所有的角色都需要骨架支撑。

常用的骨架有三种：金属线骨架、球状关节骨架以及使用以上两种关节的混合型骨架。因球状关节骨架非常昂贵，对小团队独立创作来说，主要采用容易塑形的金属线作为骨架。制作的替代品基本上也能满足需要，如铝丝、铅丝的质地都较软，通常拧成双股来使用，既容易摆捏动作，又可以得到理想的强度，这些都是较好的选择。

骨架作为整个角色的支撑，承担着角色的各种动作姿势任务，这就要求关节处能够反复变形调整而不容易折断。角色的关节越多，也就意味着制作成本越高。下面以英国著名的偶动画《小羊肖恩》为例进行说明。（见图 5-44 和图 5-45）

骨架做完之后的工作便是直接附着黏土等，由于黏土自身重量会影响附着力和后续的吊线控制等工作，故填充材料采用一般的塑料泡沫。外面包着一层硅胶，这种胶也是软质的，干了以后就是固体状的，主要用这种胶塑造出偶的肌肉形状，即显露出偶的外部形态；最外面罩着一层更为柔软的乳胶，这种胶被调制成皮肤的颜色，粘

附在原来的硅胶上面,由关节伸缩而产生的褶皱也比较轻微。胳膊和腿基本上都是这样制作的。如果动画偶穿着衣服,那么就不需要皮肤层的制作了,取而代之的是海绵,将海绵贴在硅胶上,或者直接贴在骨架上,然后在外面套上衣服。(见图 5-46 和图 5-47)

✛ 图 5-44　男主人公的金属线骨架

✛ 图 5-45　机械骨架的前身——犹如建筑图纸般精确的手绘图

⊕ 图 5-46 黏土模型

⊕ 图 5-47 小羊模型

　　如果想让泥偶动画角色的表情足够丰富，仅仅制作一个头部模型是不够的。由于材质特定的限制，一个面孔反复地摆捏表情，很容易造成五官走样，所以定格动画往往要根据角色表演的需要制作多个不同表情的头部模型。（见图 5-48 和图 5-49）

⊕ 图 5-48 《小羊肖恩》中冷酷无情的抓狗人的每个表情、口形都要单独制作

⊕ 图 5-49 《小羊肖恩》中小狗的表情、口形

　　定格动画其实就是把故事里的世界用实物做出来,然后让角色在实体存在的空间里去演绎故事。角色表演的空间可以是书桌等,但是要求严格的作品往往要搭建场景。场景的搭建就像制作一个按比例缩小的沙盘。在角色的整体造型制作完毕后,要参照人物的比例并根据剧本要求进行道具制作与搭建场景。制作场景的材料没有什么特殊的限制,常见的有纸板、泡沫板、PVC 及木板等,需要注意的是,所选材料自身的颜色和可能呈现的画面色调应协调。精致的道具和场景会使影片的画面更加丰富,对于加强画面的质量具有重要的作用。如果作品中的场景计划使用三维动画软件虚拟完成,为便于后期抠像,就要配置一个蓝屏背景,要求坚固结实、不易晃动和松动,并有较好的拓展性。(见图 5-50)

✦ 图 5-50　《小羊肖恩》中场景的搭建

(二) 中期拍摄阶段

　　在所有的前期筹备完成后,就进入中期拍摄阶段。检查开拍前的准备工作包括角色、布景、灯光、动作、摄影等。每场戏的拍摄按照分镜头画面台本,由美工人员布置场景,摄影人员确定机位和布光,导演再次核对拍摄内容,动作人员按照剧情操纵泥偶表演,场记人员记录镜号、景别、对白和动作内容,填写拍摄表。每拍摄完一批底片即交送洗印部门冲洗并印出工作样片,或置入计算机中进行镜头检查工作。

　　在摆捏动作时,前期做的剧本与分镜头就发挥作用了,制作人员要对泥偶角色的每个动作做到心中有数,并考虑运动场面调度以及如何让序列的画面顺利地流动起来。可塑性关节偶的动作是按照动画运动规律来制作的。要做细微表情,就将最外层的皮肤胶直接按捏变形;如果做大动作,就要准备几个“头”或者“手势”。比如,做一个戴上手套的动作,就需要准备一个空手套、一只手和一只戴上了手套的手。要做嘴形,同样是细微的表情,把嘴巴拆下来换一个就可以了。如果是嘴巴、眼睛一起动的大动作,就要换一个完整的头。

　　为了防止画面的抖动,每摆一个动作要在原地标出记号,不能随意挪动,以便下次继续拍摄。为了保持角色在画面中的稳定性,除了要尽量把角色的脚加大外,还可以在角色脚底扎上一些不易察觉但可辅助固定位置的大头针,场景地面采用密度高的泡沫材料,这样角色就可以凭借大头针稳定地固定在地面上,使拍摄工作更顺利。

　　在拍摄过程中,灯光、摄影角度都是决定片子在后期制作中好坏的关键。成功的灯光布置可以精准地暗示时间和营造气氛。由于自身的特殊性,动画片灯光色彩可以比真人演出的影片更加夸张和强烈,除了会闪烁的荧光灯外,几乎任何稳定的光源都可以使用。不少于 3 盏的专业照明灯具可以很好地保证各类环境气氛的营造。灯具最好有光线亮度调节器,以便更好地控制光源;适当地使用滤光片可以获得更好的效果。(见图 5-51)

　　拍摄的设备主要有三摄影架、云台、手动功能强的单反相机、定格动画数控推拉摇移设备、灯光照明组、蓝幕布或绿幕布、高配图形工作站、摄影台带背景板架等。相对来说,定格拍摄选择相机更为实用和方便,可以手动设

置白平衡、手动对焦、手动调节快门速度和光圈。实拍时，要讲究相机的稳定性，配备快门线或遥控器以及结实、重量感强的脚架，尽量避免相机因出现不必要的晃动而造成拍摄图像与背景的抖动。（见图 5-52 和图 5-53）

（三）后期制作阶段

后期工作主要是剪辑与声画合成。由于定格动画所囊括的各类片种所使用的制作材料不同，它们的制作流程也各不相同，主要表现在前期筹备阶段，其次表现在中期拍摄阶段，而后期制作阶段的工序都是相同的。从剪辑工作样片，配录对白、音乐、音响效果以及进行混合录音，直到声画合成、输出完成拷贝等，与其他片种大体相同。

当所有的镜头全部拍摄完成后，影片进入后期制作阶段，把拍摄的单张照片按顺序排列，再将画面进行符合节奏的剪辑、配音、特效处理，有时还需要结合运用二维和三维动画技术。在各镜头单独调整完毕后，将所有镜头统一导入剪辑软件中进行最后的编辑，包

�↑ 图 5-51 《小羊肖恩》中灯光的搭建

括修图、剪辑、画面色调的调整、影像特效的添加、字幕、灌入的声音，直至最终编辑完成。这时常会用到蓝屏抠像、动作模糊、手工绘制特技和擦除支撑物等。抠像合成是非常传统的特技，就是分别拍下在纯背景中的角色对象和所需的背景，然后将两个画面叠在一起，并将纯色背景清除，最后得到合成画面。视频编辑通过专业图形工作站来完成，配合专业的定格动画软件进行图像信息捕捉采集，并通过简单的操作方式和强大的软件自定义功能来完成短片的编辑与输出。编辑时，要根据观众的视觉要求考虑镜头的信息量。镜头的信息量包括画面构图、色彩、光影、角色运动、镜头运动、特殊效果处理等。（见图 5-54 和图 5-55）

�↑ 图 5-52 拍摄时每一个镜头相机都不能动

�↑ 图 5-53 人物走出地铁站的镜头

⊕ 图 5-54　黏土动画《小羊肖恩》剧照

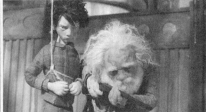

⊕ 图 5-55　黏土动画《彼得与狼》剧照

思考与练习

1. 简述传统动画的生产工艺流程,并将其画成一个流程图记下来。

2. 计算机动画技术参与到现代动画的制作中有哪些益处? 请将其列举出来。

3. 发展了近百年的传统动画制作工艺流程为什么会被淘汰? 你认为还有必要学习它吗? 为什么?

4. 谈谈传统动画影片和现代动画影片在制作上及艺术效果上有何不同。

5. 无纸动画的概念是什么? 数字动画的概念是什么? 它们是一回事吗?

6. 详细谈谈你了解的无纸动画的软件和数字技术在某一部影片中的具体应用。

7. 试说明动画制作团队是如何分工的,自己动手制作一部动画短片。

8. 为什么动画创作需要遵守规范的生产流程?

9. 哪些知识是动画前期设计的要点?

第六章
动画片的鉴赏与批评

学习目标

通过本章的学习,了解影视动画鉴赏与批评的目的、任务与意义;进一步掌握鉴赏影视动画的基本方法。

学习重点

掌握鉴赏影视动画作品的基本方法。

第一节　对动画片的鉴赏

一、动画鉴赏的基本目的与任务

动画鉴赏是一项审美感知与审美评价的活动。如果说影视动画鉴赏需要完整经历感官的审美愉悦、情感的审美体验和理性的审美超越这三个阶段,那么普通观众一般性地作为消遣来观看动画片就只停留在第一阶段即告完成。影视动画鉴赏并非这种止步于表象、停留在浅层的观看。只有当鉴赏主体在动画作品的观看、欣赏、品鉴中获得审美愉悦和审美判断之后,才称其为影视动画鉴赏。

(一)基本目的

在动画鉴赏活动中,鉴赏主体的感知、情感、想象、理解等诸多心理功能都处于积极活跃的状态,此时的观众已不再是一个被动的角色,而是主动参与体验和思考的主体。动画鉴赏顺利进行和圆满完成,也意味着鉴赏主体获得审美愉悦、提高审美能力和表达审美评价这些主观目的的实现。

1．审美愉悦

获得审美愉悦是影视动画鉴赏的首要目的。如果鉴赏主体无法获得审美愉悦,那么动画的鉴赏活动就不会开始。鉴赏主体与鉴赏对象处于分离状态,也无所谓欣赏与品鉴。动画艺术以动画画面和声音为基本要素,以逐格拍摄与剪辑为基本创作手段,夸张地表现了幻想与现实生活中的人和物的时间延续与空间移动,以绘画的或其他三维动画技术形式表现事物的声音和色彩,具有独特的艺术效果。这种视听语言的特性为鉴赏者开辟了一条最为直观也最为形象的途径来获得感官愉悦。丰富的影像元素和声音元素可以同时满足鉴赏主体的视觉与听觉要求。

在获得感官享受之上,更为高级的是获得精神愉悦。从某种角度来看,动画艺术向鉴赏者提供了一个自由的空间与世界。无论是对于历史的追溯,还是对于现在的描述,甚或可以包括对于未来的想象,都可以进入动画影视艺术的题材范围。鉴赏主体通过思维介入和理性把握,在自己的精神王国与动画作品的艺术世界之间架起桥梁,形成对话关系,达到一种精神自由的境界。进而通过对于动画艺术作品深层意蕴的追问和内在思想的求索来获取知识,拓展视野,启迪心智,实现精神愉悦的目的。

2．提高审美能力

动画鉴赏的另一个目的在于提高审美能力,艺术修养和审美经验是审美能力的基础,它们共同帮助鉴赏主体展开鉴赏实践。但在另一方面,修养的提高与经验的获得又来自鉴赏实践。鉴赏者观看品评动画作品的目的之一,也就在于从中提高自己的审美能力。动画艺术综合了其他艺术类型之所长,吸收了各类艺术成果于自身,建立并发展了特有的优势。它从文学那里借鉴了叙事,从绘画、雕塑那里学习了造型、构图,从音乐那里得到了节奏,至于戏剧,则向影视动画艺术提供了更多参考。

在动画的鉴赏中,鉴赏主体不但能够积累影视欣赏的经验,而且能够提升其他艺术门类的修养。鉴赏者在动画作品的抒情意味中,可以体会诗歌和散文的气质;在画面造型中,可以领悟绘画的灵韵;在情节与冲突中,可以感受小说与戏剧的魅力。音乐的节奏感也都包括在动画的作品之中。

3．表达审美评价

表达审美评价也是动画鉴赏的目的之一。鉴赏活动的重要特征之一就是对于鉴赏对象进行再创造与再评价,因而,每一个鉴赏者都是一个潜在的创作者和评论者。动画鉴赏的最终完成,实际上也就是鉴赏主体依据自身的生活经验和审美趣味来认知和理解影视动画艺术作品的过程。一部影视作品,一部分人觉得主题深刻,另一部分人认为思想肤浅。鉴赏者依据自己所掌握的社会发展规律和艺术创作规律,对动画作品做出社会性和艺术性的品鉴,就是为了完成自我的投射,实现表达审美评价的目的。

(二)基本任务

在实现上述主观目的的同时,动画鉴赏也要客观地完成它的任务。如果说动画鉴赏的目的是向内的,针对鉴赏主体发生作用的,那么,动画鉴赏的任务就是向外的,要为鉴赏客体提供服务的。它是动画创作的最后归宿,动画鉴赏任务的完成具有重要的意义。

1．动画鉴赏要为影视作品价值的实现提供途径

作为一种精神产品,动画艺术作品具有满足精神需求的作用和价值。但是,它的认知、教育、审美和娱乐等诸多社会价值的实现都以观众的接受为前提。只有当动画作品被接受、被观赏,通过鉴赏主体的补充和修订之后,它的形象和意义被理解、被领会之后,动画作品的价值才能得以实现。

2．动画鉴赏要为影视动画创作的改进反馈信息

动画艺术创作需要大量资金投入,只有当它投放市场赢得观众之后才能收回成本。因此,观众反馈的信息就成为市场预测的重要参照。即使不考虑市场,仅针对动画艺术创作而言,动画鉴赏提供的意见也是促进创作的动力来源之一。电影理论家巴拉兹曾在《电影美学》一书中说:"艺术提高了群众的趣味,而提高了群众的趣味则又反过来要求并促进艺术的进一步发展。这一规律对电影艺术来说,要比对其他艺术更正确百倍。"

3．动画鉴赏要为影视艺术批评提供基础

尽管动画鉴赏也会有一定的认知和判断结果，但它并不是依据艺术理论而做出的研究性分析和评价。别林斯基曾说，艺术欣赏是直接意识，批评则是哲学意识。影视动画鉴赏的任务就在于为影视动画批评提供感知基础，使影视动画鉴赏深化和升华到理论批评层次。

二、动画鉴赏的意义

长期以来动画艺术鉴赏的策略和方法被人们所忽视，因为在他们看来动画片是娱乐性极强的影视类别，即使没有看过鉴赏方法的书，仍然可以鉴赏。实际上由于每个人的艺术修养、生活阅历、年龄层次、审美经验和运用方法的不同，其鉴赏的水平高低也不一样。

"看热闹"和"看门道"都是在看，但看的结果却大不一样，深入且"内行"的动画鉴赏与掌握恰当的鉴赏方法和策略密切相关。艺术鉴赏策略是指鉴赏者快捷地进入鉴赏影片的过程和步骤，艺术鉴赏方法则侧重指明鉴赏的角度和进入影片的方式。所以，艺术鉴赏方法论不仅可以引导观众观看影片从不同层面加以多角度的审视和评析，同时还可以在对鉴赏客体的感受和超越中获得优良的鉴赏效果。

三、鉴赏的本质

（一）鉴赏是审美创造的完成阶段

鉴赏是创作者创作的最终目的，也是实现其审美价值的关键所在。创作者把对美的认知在影片中得以表现，这是创作者对美的追求和创造，但是如果没有鉴赏者或鉴赏者不能接受这种追求和创造，影片中的美就没能最终完成或是不成功。

（二）审美的过程

动画片的鉴赏和其他影视艺术的鉴赏本质上基本相同，是人们在观看作品时产生的审美认知活动的全过程，它既是对审美创造的接受，也是欣赏者通过经验、感受等因素对艺术作品的再创造活动。

（三）鉴赏包括客体（作品）、主体（欣赏者）两个方面

鉴赏动画作品可以从客体和主体两个方面来分析。动画作品是鉴赏的客观对象，即鉴赏的客体，它贯穿于动画鉴赏的全过程；欣赏者是鉴赏的主观对象，即鉴赏的主体，它主导着动画鉴赏的全过程。动画作品包括多种不同的风格流派，每一个风格流派又可区分为多种样式。不同动画作品的风格依据地域的差异和民族文化的特色以及其自身的独特性，而主体从自身的经验修养等出发去感受这些作品，评价其成败得失。

四、对客体的认识和分析

（一）动画片的审美特征

动画片是现代综合艺术，是在多种传统艺术和不断探索的基础上成长起来的，也是在现代科技成果的物质基础上发展起来的，因此，动画艺术除了其自身的影视元素外，还融合了美术造型艺术元素，形成了独特的审美特

性：造型性与运动性、写实性与假定性、时空性、夸张性与抽象性、综合性。动画片是以绘画的形式进行人物、场景的造型设计来做戏，这些人物角色都是画出来的，但又区别于单纯的绘画作品，是用绘画的形式来表达运动的过程，这就是动画的造型性与运动性。

　　一般的电影都是以写实为主，有声音、有活动，具有真实性，而动画片在写实的基础上做一些非现实、非常规的假设，如造型的设定、故事情节的安排等，构成了动画片的写实性与假定性。电影可以模拟表现时空的跨越，既可以压缩时空，也可以拉长时空，尤其是动画片更能利用时空的转换增强故事的叙事性，利用影视语言丰富时空的变化，这就是动画片的时空性的特殊所在。影视艺术离不开夸张创造，动画片更是把夸张性发挥到极致，夸张的表情和动作给观众带来无穷的欢乐。动画片由于是画出来的，除抽象的表现形式外，还包括抽象的叙事方式等，这就是动画的夸张性与抽象性。动画片是以美术形式为主，综合以上因素形成独特的音画效果，这就是动画的综合性。

　　动画片要具有丰富的想象力与创造力，能把不可能变成可能，把非现实变成现实。动画创作者们用自己的奇思妙想在银幕上把一个简单的故事、情节、动作赋予生命和活力。动画作品是由多种艺术要素组成的多维层面的综合，它包含编剧、导演、造型设计、原画设计、摄影、录音等许多人员的思维和艺术创造，因而动画作品的鉴赏也是多层面的。我们把动画鉴赏宏观地分为文学因素的鉴赏、影视语言和表现手段的鉴赏、影视艺术风格的鉴赏、情节与结构鉴赏。由于鉴赏者的文化知识结构、审美经验、兴趣爱好、欣赏能力等方面的差异，观众所选取的鉴赏角度和审美取向不同，也就形成了动画鉴赏因素选择的多样性和复杂性。

（二）鉴赏中的批评

　　鉴赏一部动画片时，对于导演的分析越来越重要，日本的宫崎骏、大友克洋、今敏等都带有非常强烈的个人色彩，具有一定的研究价值。在认识一位动画导演时，我们要采取既尊重又有反思的态度，才能让我们真正客观地分析影片。我们应遵循作者论的基本观点，从社会观念、电影观念、艺术风格是否独特鲜明等方面来判断一般影片的创作人员（特别是导演）是否具有作者身份。也就是说，要了解大友克洋动画所具有的显著特点才能充分做到尊重作者创作作品的智慧。

　　鉴赏动画片的具体方法：从动画作品的艺术风格了解作者，需要从他的代表作和成名作入手，对作品的内容和形式进行详细的分析。比如，制作上是否有独到之处？作品是否常用某一表现手法？有哪些创新可以作为个人的标记？同时也要把导演放回到他所在的社会历史中，考察促使导演艺术风格形成的社会因素，找到导演形成稳定风格的历程。

　　所谓影片本文批评，就是把影片视为富有含义的表述体，分析它的内在系统，研究可以观察到的一切表意形态。对于本文意义的理解可以与导演无关，甚至相悖。我们可以脱离作品产生的环境和背景，把它与自己所处的环境相结合，突出自己的理解。建立新的意义更重要。也就是说，本文可以有多种可能性，它需要观者将其挖掘，并通过观赏者的感悟使影片的意义建构起来。

（三）鉴赏中动画的视角分析

　　分析学习动画影片的时候，既要从电影的角度，又要从动画的角度，两者都不可偏废。

　　动画作为一门独特的综合艺术形式，也要看到它本身具有的独特性，这样审读影片时才能发现动画电影的卓越艺术魅力。动画艺术是在多种艺术的基础上不断探索成长起来的，它的发展是建立在现代科技成果的基础上，因此，动画除了影视元素外，还融合了美术造型的元素，形成了独特的绘画特性，所以它有别于常规电影，无论是人物、场景、道具等都是通过绘画或计算机逐帧处理而来的。另外，还要从构图、人物造型、场景设计、动作设计等

与绘画相关的方面来考察一部电影的成败。不同的绘画风格呈现不同的审美特征。

一般的电影都追求真实性，而动画片却在做一些非常规、非现实的假设，像人物场景造型的设定、故事的编排等构成了动画片的假定性。尽管动画片中动作的表现是依赖绘画的，但是它仍然是有动作的电影。动画影片运用不同的动作方式来表现人物、刻画事件、展现矛盾。由于动作风格的不同，体现了截然不同的审美取向，如美国动画片动作强调夸张、弹性等，日本动画片动作强调真实、自然等。用绘画来表现运动的过程，就是动画的运动性。

对于动画艺术来讲，无论是外在形象还是内在意义，都具有较强的夸张性特征，通过这种手法能更鲜明地强调或揭示事物的实质，加强动画的艺术效果。动画艺术具有丰富的创造力与想象力，它是创造梦幻的艺术，天马行空的想象被喻为动画片的标志。动画片的故事中充满着荒诞色彩，并且也成为一种独特的审美品质，包含着幻想、怪异、荒诞等多方面，像《大闹天宫》《海底总动员》《猫的报恩》等，无一不是以出色的幻想性赢得了观众。

动画艺术是综合夸张性、假定性、造型性与运动性等因素而形成的具有独特的视听效果的综合性艺术。动画创作者们创作了精彩的动画故事，赋予了无生命的物体以生命和活力，所以动画艺术作品的鉴赏也是多层面的。

(四) 鉴赏中的文化研究分析

电影是一种大众文化，也是世界上最为普及的传播媒介。对于今天的观众，一个跨国的以影院为观看基础的电影文化圈已经形成，所以将电影作为一种广泛的文化来研究的电影理论与批评将不可避免地应运而生。在动画电影方面，我们也应该从文化研究的视角来审读电影。尤其是能够体现出社会文化因素，深入探讨文化现象的动画片。我们熟悉的日本的宫崎骏、大友克洋等导演，他们关注社会、关注人文、关注生命等的立意，都是通过动画电影这个传播媒介来表达的；而迪士尼动画则采用了另一种文化策略，他们利用跨越民族界限和国家界限的题材来赢得世界的认同。从各国的优秀素材中汲取养分，然后应用他们熟悉的世界通行的文化符号和美国思维来包装各种题材，然后推向世界。

所以，在分析鉴赏动画电影的时候，也需要从传统电影理论与现代电影理论构成的批评体系中寻找文化研究理论的重要位置，以便我们更清晰地看待影片本身。

(五) 鉴赏中文学因素及其他层面的分析

影视语言的文学鉴赏方式有两种，即主题与意念。其中主题遵循的法则：①善恶法则（对立）；②英雄法则（在主人公遇难时，有英雄人物的出现与帮助）；③快乐法则或爱情法则（追寻快乐、躲避痛苦）；④幻想法则（喜剧的色彩，逗乐的人物如丑角），内容上设计的快乐，如《白雪公主》中公主打扫小矮人房屋的情节，白雪公主的有些情节比较经典，所以一次性的发明用到现在那是很伟大的发明；⑤时尚法则，如白雪公主的形象和卓别林电影中歌女的形象相似，所以这一法则要形式感强，服饰要反映时代的追求。有的影片没有具体的主题，表现的是一个意念，如坚持不懈的努力、乐观向上的处世态度等。

动画影片叙事层面分析是重要的分析方法，需要更多的专业知识，如叙事学、剧作基础理论等。在每一部电影的创作过程中，电影创作者都会把他要表达的意义渗透在一个个叙事的过程中，动画电影也不例外。动画电影中的叙事也同样在引导观众迅速进入创作者的思路。依靠叙事的逻辑基本控制观众的思维，使观众按照作者设定的意义去理解本文。

传统理论中，电影叙事可以分为常规叙事和非常规叙事。常规叙事有特定的模式，可以比较容易地归纳这些叙事模式，是分析电影的基本功。美国传统的动画就是好莱坞模式的类型影片。我们可以从迪士尼动画影片中

总结归纳其中的特点。叙事结构包括顺叙式、倒叙式、插叙式几种模式,一部动画作品是如何创造性地使用语言的电影,讲述一个独特的、有趣的、与众不同的故事。尤其是商业动画电影,其叙事结构最常用的是顺叙式,如动画影片《天空之城》《阿基拉》《疯狂动物城》《疯狂约会美丽都》等。(见图6-1)

✦ 图6-1　动画影片《阿基拉》《疯狂动物城》《疯狂约会美丽都》海报

顺叙式还有宫崎骏的《幽灵公主》《千与千寻》等;插叙式如大友克洋的《回忆三部曲》的第一部《磁场玫瑰》;倒叙式有高畑勋的《萤火虫之墓》等。(见图6-2)

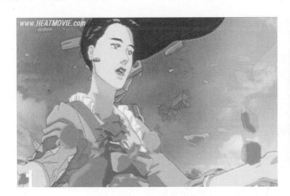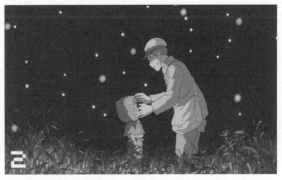

✦ 图6-2　日本动画影片《回忆三部曲》中的《磁场玫瑰》和《萤火虫之墓》

而非常规叙事采取的策略则是颠覆性的,在很多日本动画中,如《浪客剑心》《新世纪福音战士》等类型动画,都已经突破了传统叙事的模式,追求极富电影感和跳跃感的视听方式。让我们对这种叙事的动画影片耳目一新。

所以,叙事是有技巧的,而创作者总是费尽心机地使自己的叙事与众不同,或找到最适合故事内容与主题的叙事形式,来达到预期的效果,这种叙事形式就是叙事策略。我们在鉴赏动画影片的时候不仅要进入剧情,感受创作者的故事编排艺术,同时还要主动跳出,才能真正辨析出影片特殊的叙事策略,找到特定的意义。

(六)动画片的视听方式

1. 视

动画艺术的画面是用绘画的形式逐格拍摄出来的运动画面,动画画面的场景、角色的动作等都是动画师们一

张一张画出来的,因而绘画性较强,这也是影视动画艺术区别于其他影视艺术的主要地方。动画的画面由诸多元素融合构成:①美术风格。包括影片的形式（写实、漫画、卡通）、造型、场景的设定、色彩、色调及光影的处理。②运动。有角色的表演、镜头的运动变化（推、拉、摇、移等）和调度。③构图鉴赏的重点在于影视画面所容纳的表现对象和各种视觉造型因素的分布与配置。经过影视动画创作的长期实践,形成了一定的构图法则,但这并不意味着就是必须遵循的成规。只要能够增加画面的艺术感和表现力,突破程式与常规的构图反而更有意味。构图要有特点和美感,无论是满幅式构图、全景式构图还是其他形式的构图,都要给人以不同的视觉享受。以上这三点元素在影视动画作品中都要有相应的体现。例如,《萤火虫之墓》具有相对的写实性,背景刻画逼真,构图强调摄影机镜头的效果和现实性空间关系,色彩是按照具体时间关系以及光源环境设计色调和明暗变化关系。《白雪公主》里猎人举刀那场戏是依据在下午三点钟阳光下的动态以及阴影的写生来设计人物动作和阴影动作关系。《埃及王子》则具有强烈的装饰风格,图案化的景物设计,图案化的人物造型,构图和色彩具有极其鲜明的埃及绘画风格和装饰性——夸张的视觉效果（剪影效果）,三维空间的场面调度（壁画上的故事）,背景单纯具有强烈的形式美感（宫殿、城堡等）。

2. 听

构成画面的听觉元素,一般是指伴随影像的声音。声音本身由诸多元素交汇融合构成,包括人声、效果（音响）、音乐、无声。

1）人声

对白:剧中人物的对话,起到刻画人物和揭示人物内心世界的作用。对白的口语化、生活化让人感到亲切、自然,具有真实感。

独白:剧中人物对内心活动的自我表述,一种是以自我为交流对象,即自言自语;另一种是大段地演说、祷告,如影片《巴顿将军》。

心声:用画外音形式表现出人物的内心活动,看不见发声体,如影片《精神病患者》。

旁白:画外音形式的第一人称的自述或第三人称的解说、议论,起到画龙点睛的作用。如影片《红高粱》《我的父亲母亲》。

群杂:公众场合作为背景使用,没有台词。

2）效果（音响）

自然音响:非人的行为所产生的声音,如水声、风声等,这些都是自然的效果声。

动作音响:人的行为动作所产生的声音。

机械音响:机械设备运转所发出的声音。

特殊音响（虚拟声）:由于某种特殊需要,将上述三种音响在合成器上进行变形制作处理,多用于科幻片、神话以及恐怖片,属于虚拟的效果声。

3）音乐

听的元素,不同的音乐形式表达出不同的情绪感情。

有声源音乐:看得见发声体,知道音乐来源的音乐。

戏剧性音乐:表现处于矛盾冲突时人物感情和心理状态的音乐。

抒情性音乐:抒发人物思想感情的音乐,刻画人物丰富的思想感情。

气氛音乐:为整个或局部影片创造某种特殊气氛的音乐。

特定音乐:具有特定内容,用于特定场合的音乐,如国歌、军歌、哀乐、婚礼进行曲等。

生活音乐：剧中人物用自然流露的方式唱或演奏出生活中熟悉的音乐。为增强生活情趣，要符合剧中人物的身份。

电影歌曲：主题歌用于表达影片主题思想或概括全片基本内容的歌曲，是全片音乐的中心，一般出现在片头；插曲是为某一场戏、某一场景写的歌曲，抒发某一具体的感情，作用和抒情性音乐相似。

剧作音乐：情节性音乐，直接参与到情节中的音乐，直接影响情节的发展，甚至起到深化主题的音乐。

电视音乐：包括标志音乐和电视广告音乐。标志音乐是各个电视台台标音乐以及栏目片电视音乐；电视广告音乐具有叫卖式（日立牌电视机）、名曲效应（孔府家酒）、画面与音乐相结合、专题片（纪录片）选曲与作曲等特点。

4）无声

无声是为了渲染一种特殊的气氛。

3．蒙太奇

蒙太奇是影视画面，是实现其叙事的一种"语法修辞规则"，是连接上、下镜头的构成手段。影视动画作品之所以成为独立而有魅力的艺术，是与蒙太奇紧密相关的，因此鉴赏影视动画作品时要重点分析本片的形态和功能等问题，辨析蒙太奇与镜头语言的区别和联系，更好地把握影视动画艺术的独特性，进一步了解鉴赏的规律。

4．风格

不同的时代背景、地域文化（民族特性）形成了动画片的不同风格和特征。如美国迪士尼的早期动画以表现动作为主，注重娱乐性，对镜头语言和戏剧结构的运用不太纯熟；而近代迪士尼动画风格由于受到其他各国动画的影响与冲击，在内容和形式上发生了很大的变化。日本动画由于其国家经济、文化等特点，呈现出不同于迪士尼的动画风格，极具个性。中国动画由于受到几千年传统文化的影响，民族化风格强烈，形成了举世瞩目的"中国学派"。

总之，阅读电影的方法很多，我认为还没有能够解读所有影片的"放之四海而皆准"的方法。我们鉴赏完影片都会有自己的见解，只要是在一定的条件下言之有理，观点独特，启发性强烈，每一种都有其价值。艺术本身就是一种感悟，只有鉴赏者的感觉与体验才是值得关注的。

五、对鉴赏者（观众）的认识与分析

观众（鉴赏者）是动画艺术鉴赏的主体，他们观赏动画作品，参与动画艺术活动，反馈动画艺术观赏效果。根据文化程度、年龄、地理区域、社会职业等不同，可以将动画的观众群体划分为不同的观众群。不同的观众群对动画片的观赏有着不同的特点和审美需求。

（一）鉴赏者目的需求

动画艺术鉴赏是仁者见仁、智者见智的领略和发现。从总的审美需求来讲，观众的审美需求体现在娱乐消遣、情感补偿、汲取知识、猎奇览胜、认识社会、人类进步动力等方面。

（二）鉴赏者的基础——经验

鉴赏者的自身素养是鉴赏活动的重要前提，它直接影响到鉴赏效果的程度。不同年龄、文化层次、兴趣智力的欣赏者依据在实践中自己获得直接经验和所听、所看、所汲取的间接经验及从文字和图案中获取的抽象经验构

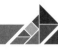

成了欣赏者鉴赏影片的基础。

　　以上几点是从宏观的方面对动画作品鉴赏应遵循的规律进行探索分析，而具体到动画作品中时，鉴赏的层面会更为具体。现将其以图表形式阐述。（见图6-3～图6-5）

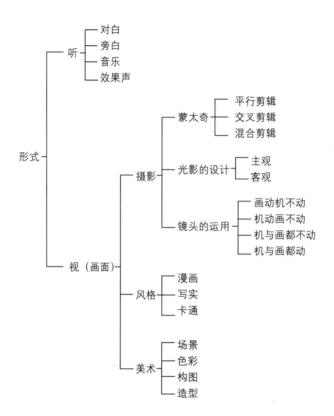

⊕ 图6-3　动画作品的形式

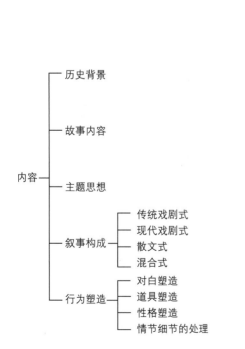

⊕ 图6-4　动画作品的内容

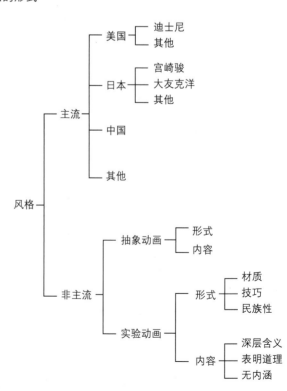

⊕ 图6-5　动画作品的风格

除了以上几种基本方法之外,动画鉴赏实际上还有很多具体的方法。鉴赏者可以从宏观的角度出发,欣赏品鉴影像文本的时代特征和民族风格,也可以基于微观角度,将鉴赏重点放在长镜头与蒙太奇上,或者专注于动画作品的美术风格、场景造型、动作设计、音乐等具体的方面。总而言之,只有依据鉴赏主体自身的动画艺术知识积累、鉴赏经验和审美趣味来选择的鉴赏方法,才是行之有效的鉴赏方法,也是通向动画艺术批评的途径。

第二节　对动画作品的批评

所谓文艺批评,是指艺术批评主体从一定的立场和观点出发,依据一定的标准,对艺术行为主体、客体以及相关内容进行鉴别、评判、讨论。相对于动画鉴赏而言,影视批评更为专业也更为深入,它是观众在全面了解作品的基础上所展开的解读与评析活动。作为理论体系中的一个部分,它有着非常重要的意义与价值。影视批评是鉴赏者在鉴赏过程中对自己能够接受的地方加以肯定、赞扬,不能接受的地方提出自己的意见、主张,是对艺术现象的一种回应。动画作品的批评是影视动画艺术鉴赏的完成形态,一般表现为"个人化"和"社会化"两种。

一、感受形成的反应

当一个动画鉴赏者观赏影片后,依据自身的素养和审美经验,感悟和理解作品中的思想与艺术的精神实质,尤其是感受作品的内在美时,会在思想上产生接受和不接受、赞赏和分歧的反应并对作品产生了明确的态度,形成了自己主观的认知,这种纯属个人化的审美鉴赏活动就算基本完成了。

二、审美创造与审美接受之间的交流

动画鉴赏者通过观赏作品,基本了解了他"个人"对于某一部影视作品的审美鉴赏后并把"自己的审美鉴赏感受"通过思考、对比、总结形成了新的审美经验,或者通过进一步文字表达而成为"动画影视评论"的物质文化形式的时候,实际上就已经进入了审美鉴赏活动的新层次和高级阶段,是鉴赏者的一种认知,表达了自己对作品的思想、意图和最终目的的理解,阐述的是自己的一个观点,带有主观性、探索性,不一定与作品的思想一致,反映了观赏者对作品的审美接受程度,并借此寻求与他人——包括影视作品的创作者、研究者和其他观赏者的交流。审美创造是创作者在作品中把自己对美的认知的一种完全体现。在创作的过程中,尽量把对美的理解通过作品表达出来,希望与观赏者和同行产生共鸣。

三、对分歧的表达

欣赏作品的最后完成阶段的另一结果是欣赏者对创作者或作品提出改进或反对的意见,这是欣赏者对创作者和作品的最终结果的验证,也是欣赏者和创作者在思想与审美上分歧矛盾的表达。这种认知结果来自观众、动画界的同行人士,也可以来自创作者本身的重新认知。正常的文艺批评是欣赏的结果,是消除欣赏者与创作者之间分歧的正确途径,也是欣赏及再创作的推动力。

第三节　动画片实例赏析

一、中国经典动画影片《大闹天宫》赏析

《大闹天宫》分上、下两集,分别于 1961 年、1964 年制作完成,出品于上海美术电影制片厂,是我国第一部彩色动画长片。该片由几十位画家历时 4 年绘制而成,放映时间 117 分钟,导演万籁鸣,美术设计张光宇。影片根据中国古典小说《西游记》前 7 回改编而成,在保留了原作叙事顺序的基础上进行了大刀阔斧的改编,讲述了《西游记》中一段脍炙人口的故事,将孙悟空这个具有猴的特征、神的威力、人的感情的中国式的神话英雄生动地再现于银幕,借助独出心裁的艺术构思和艺术表现手法,使作品的思想性和艺术性得到完美结合,成功地塑造出一个栩栩如生的动画明星——孙悟空。影片公映后,在国际上产生了巨大的轰动,影响非凡。先后荣获第 13 届卡罗维发利（捷克）国际电影节"短片特别奖";第 2 届电影"百花奖";第 22 届伦敦国际电影节最佳影片奖;厄瓜多尔第 5 届基多国际儿童电影节三等奖;葡萄牙第 12 届菲格腊达福兹国际电影节评委奖。被公众认为是"中国动画学派"的代表性作品,为中国动画赢得了世界性荣誉。

（一）文字方式

1. 故事梗概

在花果山带领群猴操练武艺的猴王因无称心的兵器,便去东海龙宫借宝。龙王故意刁难,许诺猴王如果能拔出龙宫的定海神针——如意金箍棒,就奉送给他。当猴王拔走宝物后,龙王反悔,并去天宫告状。玉帝采纳了太白金星的主张,诱骗猴王上天,封他弼马温,将他软禁起来。猴王后来知道受骗,一怒之下返回花果山,竖起"齐天大圣"的旗帜,与天宫对抗。玉帝发怒,命李天王率领天兵天将捉拿猴王,结果大败而归。玉帝又接受太白金星献策,假意封猴王为"齐天大圣",命他在天宫掌管蟠桃园。一日猴王得知王母娘娘设蟠桃宴,请了各路神仙,唯独没有请他。猴王火冒三丈,大闹瑶池,打得杯盘狼藉,他独自开怀畅饮,又偷吃了太白金星的金丹,搜罗了所有的酒菜瓜果,回花果山与众猴摆开了仙酒会。玉帝暴怒,下令捉拿猴王,在交战中猴王中了太上老君的奸计而被捉,太上老君送他进炼丹炉,结果他不但没被烧死,反而更加神力无比。于是猴王奋起反击,把天宫打得落花流水,一片狼藉,吓得玉帝仓皇而逃。

2. 主题内涵

动画片《大闹天宫》以孙悟空两上两下天宫为情节线索,以神话形式反映了压迫者与被压迫者尖锐的冲突与斗争,通过孙悟空闹龙宫、反天庭的故事,集中表现了孙悟空不为传统束缚的天不怕、地不怕的叛逆性格以及敢作敢当、机智勇敢、乐观、大胆的反抗天威神权的无畏精神和斗争性格。同时又强调了他初涉人世、纯真、性本善良的天性,暴露和讽刺了玉帝、龙王、天神天将们的飞扬跋扈、专横残暴和昏庸无能。该片主题鲜明、深刻,基调明朗、昂扬。

3. 叙事结构

《大闹天宫》采用了传统的戏剧式结构,保留了原著的章回小说形式。通过孙悟空两上两下天宫把故事发展推向高潮,在结局的处理上,推翻了原著中孙悟空被玉帝请来的如来佛镇压在五指山下的悲剧式安排,改为让孙悟空踢翻八卦炉,拿起金箍棒,打上灵霄宝殿,几乎使玉帝坐不成宝座,使孙悟空的形象格外丰满和完整,让观众

的感情得到释放,有了一个"大圆满"的结局。

4．鲜明人物形象的塑造

人物造型的独特性为动画片的特点之一。平面的动画只有在准确生动和优美的造型中才能赋予人物以各种不同的性格和气质,从而使他们成为鲜活的形象。《大闹天宫》的人物在传统的神佛造型的基础上做了极大的夸张处理,着重于形象的装饰性和性格的典型性。因此,无论是总的造型刻画,或一举手、一投足的设计都是独具匠心、深思熟虑的。影片想象力丰富,手法大胆夸张,做到了寄深意于幻想的形式之中,寓褒贬于形象的刻画之中。

谈到对人物的刻画,用万籁鸣导演的话说:拙朴、古趣、厚重、有美感、有性格、有股活的力量。加上片中主人公孙悟空从整体的形象来看是十分惹人喜爱的,具有猴的机灵、神的法术、人的情感,即集"猴、神、人"于一体的特性。他的面貌、衣着、动作和性格也是和人们心目中形象不谋而合,孙悟空的外形和内在品质合二为一。孙悟空是猴,有着明显的猴的机灵活泼特征;他又是神,具有变幻身形、遨游于天地之间的本领;而他的思想感情却又具有现实生活中正直的人们的高贵品质。在这三种情况的融合下,孙悟空光明磊落、英勇无比。在一些细节的处理上,更让人感觉到他像一个童心未泯、无拘无束的顽童,让人感到可亲、可爱。如孙悟空见到哪吒时哈哈大笑,说:"胎毛未干……俺齐天大圣舍不得找你。"

对同伴小猴子们的和蔼可亲,对统治者的神威英勇不惧,孙悟空带着花果山水帘洞的自由快乐的气息闯进了貌似庄严实则昏暗腐朽的天宫,他与天帝尊神之间的那种引人发笑的冲突,绝不给人以无理取闹的观感,而是较深刻地展示了性格与环境的矛盾。如在影片中孙悟空随太白金星去见玉帝,太白金星回禀玉帝孙悟空已经来到,可是回头却找不到孙悟空去了哪里,原来孙悟空并没有把玉帝放在心上,跑去和那些站在宝殿两旁的天神元帅开玩笑去了。他一会儿碰碰那个人的衣盔,时而又摸摸那个人的兵器,弄得那些假装正经的天神们哭笑不得。又如,玉帝封孙悟空为弼马温后,他穿上红袍,戴上官帽,摇来摇去十分得意,得意之中又透着些许滑稽,他又把帽翅拔下来插在太白金星头上;在与天兵天将的大战中,灵巧自如、悠然自得的孙悟空把巨灵神和哪吒打得落花流水、狼狈溃逃。像这样尽显猴王本色的片段还有很多,这些情节的设计不仅表现了孙悟空对天庭的尊严和秩序极大的嘲笑,也表现了对玉帝"恩赐"的绝妙讽刺,更生动地突出了这个具有人的性格、猴的机灵和神的威力的形象特征,收到了很好的艺术效果。(见图6-6)

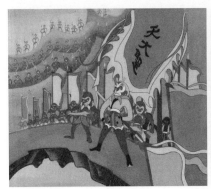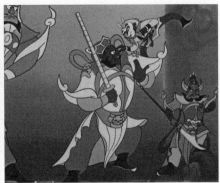

⬆ 图6-6　中国动画影片《大闹天宫》

除了主人公孙悟空外,其他几个反面人物的造型和动作设计也别具特色。例如,玉帝的形象被设计者构思得极其巧妙,胖胖的脸庞、下垂的眼皮、修长的手指、鼻梁上一堆淡淡的脂粉,使人一看便知他是养尊处优、无所用心之人,外表慈祥,激动时眉梢便显露凶恶的本性。可以说,造型、动作惟妙惟肖地刻画了人物的伪善和刁钻的性格。

而透视关系的把握,则始终把玉帝置于俨然不可一世的地位。太白金星的造型,乍看起来是忠厚长者,但他两次去花果山招安孙悟空的行为和谈话时的语气、神情,则又活灵活现地揭示了这个人物心怀叵测、狡猾奸诈的丑恶本质。设计者别具匠心地在太白金星帽子上画了两条带子,对影片在艺术处理上有很大的启发。描写他得意的时候,带子随风而动;不高兴时,就让带子垂落,貌似简单的带子却表现出这个玉帝爪牙的性格。自称三太子的哪吒,蛮横无理、仗势欺人、目中无人,形象非常有特点。虽然长着一副娃娃脸,但配上两只三角眼、一张血口、眼带邪气、腰系红肚兜、背挂乾坤圈、脚踏风火轮,好不威风,寥寥几笔就把人物的骄横、暴戾勾勒出来了。又如,手托宝塔的李天王,一脸凶气,好像很威严,实际上却是空架子。其他还有老奸巨猾、言而无信的龙王,官气十足的马天君和外强中干的巨灵神,这样的造型设计加强了人物性格的塑造。

5．故事情节及细节的组织处理

在叙述故事的过程中,精彩的戏是孙悟空返下天宫,玉帝派天兵天将到花果山"围剿"前后的两场大战,场面宏阔,气势夺人。影片充分发挥了动画电影的强势,在神奇幻化上做足了文章。前一战,孙悟空与哪吒对阵,哪吒生出三头六臂,孙悟空拔下三根毫毛,变出三个孙悟空,把哪吒打得丢盔弃甲,狼狈而归;后一战,孙悟空与二郎神杨戬决战,双方使出浑身解数:孙悟空变成雀飞上天,杨戬变成鹰;孙悟空变成鱼水下游,杨戬变成鸬鹚(鱼鹰);孙悟空变成狸猫上了树,杨戬变成毒蛇;孙悟空变成仙鹤来啄蛇,杨戬则变成恶狼扑仙鹤;孙悟空变成黑豹斗恶狼,杨戬变成老虎追黑豹;最后孙悟空只好变成集众兽之长大麒麟,这才把杨戬逼到一个奈何不得的境地。道高一尺,魔高一丈,在情节处理上,影片注意配合剧情发展,节奏明快,不拖泥带水,只有动画才能表现得如此淋漓尽致,让观众心驰神往,叹为观止。

（二）视听方式

1．造型

在造型艺术上,影片《大闹天宫》以"古雅"和"神奇"制胜,这是美术家从古典绘画中提炼和升华而进行再创作的结果,是追求一种超凡出世的"奇崛"风格。《大闹天宫》从我国商代铜器、汉代画像石、元代造像以及民间皮影、玩具等方面汲取营养,古今中外,兼收并蓄,融会贯通,进而突破,创造出自己的造型法则,在人物形象处理上运用装饰化单线平涂的方法,呈平面化的形象。正如设计者张光宇所说:"不要做吸墨水纸,光吸而不化,学而不用,成无用矣。"孙悟空的造型设计以《西游记》里漫画孙悟空、戏剧脸谱、民间版画和年画上孙悟空的造型作为参考,创造出一个头戴软帽、腰围虎皮、长腿蜂腰、细胳膊大手的孙悟空。在线条和色彩设计上,借鉴了民间绘画和木刻的特点,线条简练,以红、黄、绿这样浓重鲜明并富有装饰性的颜色作为孙悟空形象设计的主体成分。在设计其他角色的形象时,也是按照以上的原则,借鉴了民间艺术中的艺术形象与形式风格,如玉帝取自民间天神、财神、灶王等形象加以变化而来,将白胖、臃肿作为他的形象的主要特征,突出人物外表严肃、祥和,而实则空虚、昏庸的本质。塑造太白金星形象时,重点在于他的白色长须和一对三角眼,这正是温和长者外表和谄媚、奸猾品质的统一。而哪吒三太子是一个粉嫩圆润的孩子,脸上洋溢出赖气和傲气,活脱脱的仗势欺人的小无赖形象。(见图6-7)

2．表演和声效

在表演风格上,《大闹天宫》主要运用程式化风格,强调夸张性和规范性;在人物动作表演上主要吸取了京剧的程式动作,在人物对白上吸取了京剧对白的韵味,既不完全像京剧的对白,也不像话剧的对白,有时将尾音拉长,听起来韵味十足;在音乐上采取具有民族色彩的乐调,运用了戏曲的锣鼓打击乐来加强音乐的效果,使锣鼓点同人物动作和镜头的衔接、转换相得益彰,又使人物动作具有较强的节奏感,浑然一体,民族风格十分浓厚。

✦ 图 6-7　中国动画影片《大闹天宫》造型设计图

3．背景设计和色彩的运用

《大闹天宫》在背景设计和色彩的运用方面也有着卓越的创新,为了避免人物形象处理运用装饰化单线平涂的方法导致皮影戏的感觉,在绘制背景时,以中国青山绿水和界画的表现形式为基础,融入了风景画中对三维概念的模拟。在场景处理上,背景、气氛必须为开展人物性格服务,背景的风格要与人物的性格相统一,它既要吸收民间艺术上的优良传统,又要发挥想象的造型能力;要有装饰味,但又不同于一般人间的东西。造型要求简练而有变化,色彩要求统一中求丰富,以构成这一神话剧的幻想气氛。因此表现天庭时,云雾朦胧、灰暗深沉,看起来虚无缥缈、光怪陆离,虽然建筑富丽堂皇,但死气沉沉,有阴森压抑的感觉;反之,花果山则是欢乐明朗、不是仙境却胜似仙境的乐园,给人以生机勃勃、赏心悦目的感觉。在景物处理上,采用有虚有实的装饰设计,强烈地突出了神话中的幻境,使整个影片妙趣横生。如孙悟空去"弼马温"上任和后来闯进蟠桃园,沿途景物的描写不是一般地过多介绍天际实物,而是运用画面的虚实变化,时而云彩游移,时而玉桥翠栏,时隐时现,烘托出人物和宫殿虚实相映的关系,加强了画面的纵深感与立体感。同时,设计者在用色方面能够符合中国人的爱好,大多采用红、绿、蓝的颜色来为笔下的人物添加光彩。既维护了背景的装饰效果,又和表现形式是单线平涂的人物造型取得呼应统一,最终使画面传达出与故事内容、情节发展相吻合的"神话剧的幻想气势"。(见图 6-8)

✦ 图 6-8　中国动画影片《大闹天宫》场景图

4．摄影经验

利用镜头来创造环境气氛:影片中有仰视、有鸟瞰、有全景、有特写;有动有静、有虚有实、有明有暗,并且尽量避免雷同镜头出现,但又不是故弄玄虚,而是与离奇的、变化复杂的内容,以及与面貌不同、性格各异的人物结合在一起。像孙悟空纵身海底,钻入碧波深渊,动作敏捷而优美;刀枪挥舞起来,顷刻间只见金光不见人,成为一片风雨难透的刀光剑影。影片中展现出的奇花异果,巨瀑飞流的花果山圣境,晶莹阴冷的碧海龙宫,奇妙的海底

世界和烟雾缭绕、金碧辉煌的守卫森严的天上世界等，都利用镜头的不同角度和变化来渲染环境，加强了画面的纵深感和立体感，产生了"先声夺人"的效果。

利用摄影技术加强画面的纵深感：影片中，在摄影技术方面采用了许多纵深调度的拍摄方法，以往的动画绘制因是在平面上绘制，在人物和镜头的运动上一般都是左右移动和对角移动，常常忽视了纵深调度的摄制方法，使人感到动画片的造型设计缺少空间感和层次感。而《大闹天宫》在拍摄方法上与以往有所不同，突破了阵法，比较注意电影画面的造型和场景上的特点，使人观感一新，收到了良好的艺术效果。

（三）特有风格

《大闹天宫》是一部民族风格鲜明而成熟的杰作，1983年在法国公映时，《世界报》介绍说："《大闹天宫》不但具有一般美国迪士尼作品的美感，而且造型艺术又是迪士尼艺术所做不到的，即它完美地表达了中国传统的艺术风格。"《大闹天宫》是一种浓重、华美格调的民族风格，就像中国民间的喜庆乐曲一样，给人以欢快、热烈的情绪。宏伟的场面、奇特的形象、绚丽的色彩等，都给观众一种强烈的形式美，这种美主要表现为造型的装饰美。（见图6-9）

✛ 图6-9　中国动画影片《大闹天宫》

影片中的主配角及场景道具等元素都脱胎于中国传统艺术。该片从中国古代铜器、漆器等出土文物，以及敦煌壁画、民间年画、庙堂艺术、戏剧人物脸谱、舞台布景等方面汲取营养，推陈出新，创造出一种既是民族传统的，又是新颖的艺术风格；音乐学习了民族戏曲音乐的精华，突出京剧音乐的特色；影片中的武打动作和舞蹈动作采用了京剧等舞台艺术中具有表演性的程式化动作，同时夸张、强调的手法给《大闹天宫》涂上一层浪漫色彩，使影片的内容和形式产生强烈效果。

《大闹天宫》这部动画影片是"中国学派"的扛鼎之作，为中国电影带来众多荣誉，但它也不是完美无缺的。该片对于中国传统戏剧艺术的过分依赖，给中外观众造成的一种错觉是"花脸人物、戏剧化动作和锣鼓点"就是全部中国特色。

二、美国动画影片《超能陆战队》赏析

第87届奥斯卡最佳动画影片《超能陆战队》是2015年最成功的动画作品，素材来源于漫画 *Big Hero 6*。迪士尼公司俨然早已预料到新科技革命所带来的巨大财富和影响力。在2009年年底迪士尼以42.2亿美元收购了漫威漫画，并获得了绝大多数漫画的所有权，这其中就包括《超能陆战队》（见图6-10）。整部电影有迪士尼倡导的"爱"的文化与精神，又有漫威炫酷的科技创新和动作场面，这是迪士尼与漫威的一次成功的资源整合，这部电影更多的是向我们呈现迪士尼动画公司不断创新的理念。

与迪士尼开创美国动画片先河的历史不同，漫威可称得上是动漫界的后起之秀：2006年成立了专属电影工作室，2008年的《黑暗骑士》获得全球票房总冠军，随后2012年的《复仇者联盟》、2013年的《钢铁侠3》都为其带来了不俗的成绩和丰厚的利润。漫威的漫画系列满足了青年人的观影品位。主人公拥有英雄情怀，成

✪ 图 6-10　漫画 *Big Hero 6* 中的插画

长在科技的大潮中。

　　漫画作为独立的艺术形式,其发展与动画的发展有巨大的关联性,所以联合漫画来创作动画是迪士尼的重大战略变革,《超能陆战队》的跨行业横向联合也成为迪士尼动画创新的成功尝试。迪士尼收购漫威的同时获得了绿巨人、钢铁侠等近 5000 个漫画角色的所有权,为未来的创作提供了源泉。在宣传及发行阶段利用影片的名字及对动画版超能英雄角色形成的观众期待,赢得了漫画粉丝的票房拉动,实现了迪士尼、漫威的内部资源共享,使迪士尼的"全龄模式"更具有扩张性。下面将对迪士尼动画电影的本质属性与创新方面进行分析解读,从主人公"原型"建构、在制作方面的经验进行分析,以总结出这部动画电影背后的成功之道。

(一) 电影梗概

　　影片的背景设置在一个名叫"旧京山"的城市里。生活在这个虚构的大都市里的小宏是一名 14 岁的机器人天才少年,为了成功地拿到大学的录取通知书,小宏在哥哥及伙伴们的陪伴下,在机器人展览会上向卡拉汉教授(学校机器人项目的负责人)展示了他发明创造的微型机器人。在传感器的控制下,成千上万的小机器人能够联合在一起,组成任何想象的形状。小宏的微型机器人的展示让现场所有人大为惊叹,成功地打动了卡拉汉教授,顺利地拿到了大学录取通知。当小宏、哥哥、姨妈还有伙伴们走出展览中心打算去庆祝胜利的时候,一场大火爆发了。哥哥不顾小宏的阻拦冲进火场营救卡拉汉教授,不幸的是哥哥和卡拉汉教授都命丧火海。

　　一天,小宏和大白跟着一个微型机器人来到了一个废弃的仓库里。在那里他俩发现有人在大批量地生产小宏设计的微型机器人,并且遭到了一个蒙面人的攻击。在逃脱危险之后,小宏突然意识到那场夺取他哥哥生命的大火不是意外,而是有人蓄谋偷走他的微型机器人,蓄意纵火来销毁现场证据,于是他升级了大白一起查明真相。在又一次遭遇蒙面人以及操控的微型机器人的疯狂袭击而死里逃生后,小宏把大白改造成手戴火箭拳套,具有超强力量的大将;小伙伴弗雷德、神行御姐、哈妮柠檬和芥末无姜也根据他们自己的专业特长升级为超级英雄,他们组成"超能陆战队"联盟,共同作战,拆穿阴谋。

　　他们在一个岛屿上发现了克雷科技废弃的实验室。他们在做电子传输技术的试飞,一个女飞行员在测试中消失了。超能陆战队惊讶地发现这个女飞行员就是卡拉汉教授的女儿,那个操纵微型机器人的就是卡拉汉教授。

卡拉汉教授失去女儿悲痛不已，于是在机器人会展中心偷了小宏的微型机器人逃离火海，寻找克雷报仇。"超能陆战队"破坏了微型机器人，救了克雷，卡拉汉教授被捕。大白和小宏冒着生命危险在传输器里救出了卡拉汉教授的女儿。从此之后，"超能陆战队"继续在城市里伸张正义。（见图 6-11）

⊕ 图 6-11　美国动画影片《超能陆战队》剧照（1）

（二）影片主题

1．寻找生命存在的意义——成长

迪士尼动画影片令人印象深刻的原因就是"每个角色经历冒险后，认识自己，迅速成长，观众也在观影过程中陪伴角色进行了一次成长"。《超能陆战队》中最具成长代表性的无疑是小宏。影片开始小宏出现在地下赌博场所，对大学的厌恶和对杀害哥哥仇人的憎恨等都表现出小宏最初的心理状态：不成熟、孩子气等。当哥哥葬身火海的时候，原本已经失去父母的他陷入深深的痛苦之中，对未来生活的迷茫和不确定，让他更渴望稳定、温暖的归宿，而大白的出现充分弥补了小宏的心灵空缺，让小宏明白了如何去爱，如何去理解和宽容别人。

影片中卡拉汉教授的塑造由正面的教授到受到女儿发生意外的打击，直至报复社会盗窃、纵火，经历了"由善到恶"的转变。在激烈的冲突中大白感化了小宏的仇恨，选择了用正确的方式去处理卡拉汉教授所犯的错误，并做出营救卡拉汉教授女儿的举动，小宏本身实现了从困顿挣扎到自我认知的改变，在汲取正义与担当时完成了"成长"的形象重塑。小宏的"成长"也反映了影片对当前每个人成长的期望，他打破自以为是的思维局限，拥有更加广阔的胸怀。

人们在存在的道路上不断寻找着生命完满和存在的意义，而成长则必不可少。成长不仅仅是成年的心路发展历程，也是青少年的必经之路，是个人在精神境遇中艰难探索的过程。（见图 6-12）

⊕ 图 6-12　美国动画影片《超能陆战队》中小宏与大白营救卡拉汉教授女儿

2．爱与宽恕

迪士尼动画是由于其宣扬的爱、勇气等价值观念才能经得住时间的推敲和观众的认可,在《超能陆战队》中继续得到延续,把原本的故事内容改编成了具有浓厚人情味的叙事情节。

这个世界的问题归根结底还是要靠爱与宽恕来解决,而不是靠仇恨与暴力来解决。影片也正是围绕着这个主题而展开情节的。最正面的人物是阿正,他代表了纯粹的爱的原则,他对弟弟、朋友、老师及所有其他人都充满了爱。他设计大白及其健康护理程序的芯片就是为了更好地关爱人。他虽然在影片中很早就死去,但他制造的护理程序芯片和大白无疑代表着他的继续存在。最反面的人物是卡拉汉教授,他因为失去女儿而被仇恨所控制,为了报仇不惜一切代价,哪怕是牺牲掉无辜人的生命。

小宏和大白则是处在阿正与卡拉汉教授之间的角色。当他被复仇的情感所控制而充满杀气时,他实际上变成了与卡拉汉教授一样的人。但是他很幸运,大白(护理程序芯片)和朋友们的关爱使他又恢复了爱的本性。这爱与恨的冲突在大白身上则体现在两块芯片上,一块是阿正所制造的装有 10000 多种医疗护理程序的芯片,另一块是小宏为复仇而制造的有骷髅头标志的攻击程序芯片。前者代表爱心与帮助,后者代表仇恨与暴力。当大白插上护理程序芯片时,他是一个天使;而当他只插入小宏的攻击程序时,他就变成一个杀人狂了。幸亏朋友们在关键时刻拔出了攻击程序芯片,换上了护理程序芯片,才让小宏和大白都没有做出不可挽回的错事。

面对失去理智的小宏或卡拉汉教授,影片也一次次通过人物之口反问,杀了他能让你好过吗?你爱的人希望你这么做吗?影片通过情节不断强调,仇恨不会改善任何事情,相反会让人变得疯狂与邪恶,而朋友和爱你的人的关心是让人心远离仇恨与疯狂的良药。最后,也正是小宏和大白用爱所激发的勇气和牺牲精神救出了卡拉汉教授的女儿,并让卡拉汉教授为自己的行为感到懊悔。这是一部以爱战胜仇恨与暴力为主题的具有正能量的影片。(见图 6-13)

✛ 图 6-13　美国动画影片《超能陆战队》剧照（2）

编剧贝尔德说,《超能陆战队》要讲述的是人在生命中的经历——需要有家族成员纽带的形成,有亲情在身边。对于动画的主角,失去亲人的悲痛让他开始思考这个问题,或者说觉醒意识到这个问题,然后在与不那么邪恶的反派战斗的过程中,在其他伙伴的关爱中寻找答案。

3．团结与信任

美式个人英雄主义在影片中也得到了新的诠释,此外在该影片中,弗雷德、神行御姐、哈妮柠檬和芥末无姜 4 个人被卡拉汉教授的微型机器人控制住时,小宏鼓励他们换个角度思考问题,也让观众重新思考固有的思维模式。影片对原作中的英雄运用超能力打击犯罪的剧情进行了大幅改编,形成超能英雄各自发挥能力并合作御敌的格局,团结与信任成为新的美式英雄观,影片中多次提到"换一个角度看",这句话也开启了超级英雄的新纪元。(见图 6-14)

✪ 图 6-14　美国动画影片《超能陆战队》团队成员突破困境

（三）叙事张力与情节设置

1．叙事张力

漫威和迪士尼都继续秉承着各自熟悉的路线，从影片名称就可以显著看出漫威漫画的"超级英雄"风格。影片遵循了迪士尼传统的故事模式，如清晰的善恶对立、成长主题色彩、可爱有趣的人物形象以及故事背后鲜明的教化意义等。在叙事层面上采用经典的戏剧式线性结构，主线逻辑清晰，环环相扣。开端处以打破平衡、遭遇危机为起因，以英雄落难得到帮助为叙事发展，以战胜反派实现成长为影片高潮，并最终以恢复平衡、解决矛盾的大团圆结局来满足观众的心理诉求。弟弟小宏发明了磁力机器人，欲进入哥哥的高校学习（平衡）；哥哥为救卡拉汉教授在火灾中去世，磁力机器人丢失（打破平衡）；小宏因失去亲人而痛苦（铺垫）；大白无意间发现机器人的线索（突转）；追踪发现原来坏人是诈死的卡拉汉教授，并得到哥哥朋友们的帮助（协助者），共同展开复仇计划（高潮），并成功战胜坏人（回归平衡）。影片的情节线和感情线也交叉并行，其情节进展是戏剧冲突建构与解决的过程，也是情感由矛盾到和解的发展过程。影片依旧延续经典的迪士尼模式：小人物背景设定→曲折经历→战胜不可能完成的困难。其中，喜剧、冒险、家庭、友情元素编织动人。

《超能陆战队》就叙事张力而言，更深层本质是小宏个人的成长。虽然整部影片在不断地展现技术创新和炫酷动作，但是人物内心的挣扎与抉择才真正彰显了"成长"的意义和价值。作为叙事重点的情感在《超能陆战队》中也显得极为自然。小宏与哥哥的情感深厚且相互依靠。哥哥对于小宏而言是导师也是伙伴，有了哥哥的引导，小宏才走上真正的科学之路。然而小宏却在意外中失去了哥哥。电影讲到这里并没有使用过多的煽情，而是重点展现作为一个小男孩的小宏在这时的迷茫与难过，恰巧这时大白的出现弥补了哥哥逝去后的角色空白，也同样将故事的发展带向了另一个角度。而结尾处小宏再次与人生依靠分离时，相比之前的一蹶不振，他成长了许多。电影用这样的叙事方式为我们展现了人物的情感，同时观众在看到角色变化的同时也能够有所感悟。（见图 6-15）

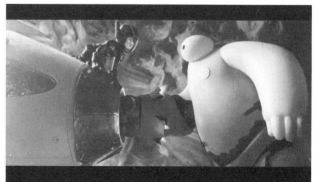

✪ 图 6-15　美国动画影片《超能陆战队》中小宏经历的两次生离死别

故事的成功点得益于其站在好莱坞成熟的市场体制之上，以亲情作为主线为观众展现主人公的成长。尽

管电影叙事方面显得中规中矩,但是依旧有着足够吸引观众的逻辑,恰当的节奏加上适时的煽情,在一个将日美文化杂糅的环境中,逐步为观众拨开事实的真相,在变化的情节中加入适当的情绪,最终在结尾高潮处达到爆发。

2.情节设置

《超能陆战队》虽然叙述了一个传统的正邪交锋的故事,最终的结果也是正义战胜了邪恶。但是与传统的绝对的邪恶之间存在区别。它打破了漫威漫画中超级英雄惩治坏人的套路。这部电影其实没有真正意义上的反派,电影中的人物皆是两面性的,其充分体现了当前主流电影对人性的深刻认知与反思。在影片中,主人公小宏和卡拉汉教授都具有正义与邪恶的一面,原本善良的小宏因给哥哥报仇而失去心智,甚至拿走大白的健康助手软件让其杀死卡拉汉教授,而可爱呆萌的大白被暴力软件控制,为了完成目标不惜一切代价,甚至伤害其他几个伙伴;同样失去心智的卡拉汉教授,他是教书育人的博士,是一个极具关怀力的父亲,为爱女报仇的冲动行为虽然过激但也并非不可饶恕。小宏哥哥的牺牲是个意外。伙伴们和大白阻止了小宏对卡汉拉教授的杀害。没有人为地界定好与坏,模糊了"敌我的界限",在一场争斗之后,卡拉汉教授被警车带走,但没有过多地书写他受到了怎样的惩罚。社会的秩序是不容许任何人逾越的,犯错需要受到制裁,但并不是每一个犯了错的人都十恶不赦。阿比盖尔被推上救护车,大白牺牲又被再造,情节设置注定了美好结局。

在情节的巧妙返转和整体布局上还是掀起了些许波澜。比如,那个盗取了小宏的机器人发明并试图用以作恶的蒙面人,当他第一次出场,观众很容易以为他是试图买断小宏的发明不成而蓄意报复的奸商;可当大白和小伙伴们奋力夺下面具时才发现,蒙面人竟然是大家一直认为已经死于火灾的卡拉汉教授,而他做这一切的目的是为被奸商的一次失误而害死的女儿报仇。当小宏、大白和小伙伴们费尽心力制服了卡拉汉教授,观众本以为影片高潮已过,将走向完结,却没想到影片紧接着上演了一幕大白舍身救人的惊心动魄又感人肺腑的情景,给观众惊喜的同时,也赚了不少眼泪。

《超能陆战队》的脱俗之处更在于对细节的刻画,譬如小宏与受伤的大白到警察局报案时,大白借用警察局的透明胶一截截撕下来粘住自己的伤口。警察被这个莫名其妙的白胖子搞得一头雾水,但还是为了方便大白取用而把胶带向大白推了推。这些细节其实与影片总体故事演进并无太大关系,但是对塑造大白的可爱形象以及为影片营造温暖的情调来说则至关重要。(见图6-16)

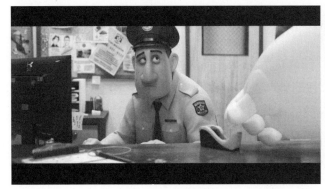
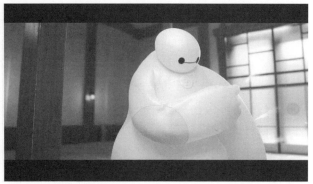

⊕ 图6-16 美国动画影片《超能陆战队》剧照(3)

还有一些细节看似只为卖萌,其实在情节发展的关键时刻发挥了作用。譬如,大白学会了与人撞拳表示友好,撞拳后还要张开手掌打个招呼。这一细节前两次出现都是为了突出大白的可爱;而到了影片结尾,大白为了挽救卡拉汉教授的女儿而牺牲,只留下半条机械手臂给小宏,小宏与这半条机械手臂撞了撞拳,不胜伤感,却意外地

发现了支撑大白活动的芯片正握在这半条手臂的掌心里，一个新的大白靠着这块芯片而获得生命。毕竟对观众尤其是小朋友来说，接受可爱的大白的死去太过残酷，我们需要大白永远陪在小宏身边。悲剧不一定就比喜剧深刻，考虑观众的欣赏期待、照顾观众的心理感受，其实是另一种高明。撞拳打招呼的细节在影片结尾派上了大用场。（见图6-17）

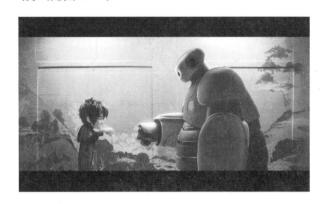

❶ 图6-17 美国动画影片《超能陆战队》中小宏与大白撞拳细节的表现

（四）剧本改编与创新

迪士尼因为有传统二维动画的优秀历史和传承，所以迪士尼的动画风格方针是发扬过去优秀的传统，结合过去经典的创新。虽然《无敌破坏王》《冰雪奇缘》《超能陆战队》看似大大突破了迪士尼风格，不像迪士尼传统动画，其实还是在"传统"根上的反传统。无论是怀旧的影片，还是公主与王子的故事，还是漫威漫画改编，其实都是符合"把传统改编成现代"这一路线的。迪士尼凭借着温暖的故事和超级英雄形象，轻而易举地抚平了观影人群的差异性，以极强的感染力较好地实现了观影者与制作者之间的共通性。

唐·霍尔这位迪士尼著名导演其实还是漫威的忠实粉丝，所以当迪士尼完成了对漫威的收购之后，唐·霍尔就动了心思要从漫威作品里选材，他把这个想法告诉约翰·拉塞特之后，得到了后者的极大支持。于是唐·霍尔就开始在浩如烟海的漫威的作品中搜寻目标。当《超能陆战队》进入视线的时候，唐·霍尔说："它的气质和格调都非常适合改编成动画。虽然有一些黑暗面，但更多的是光明的部分。"

尽管影片是根据漫威同名漫画改编，但从角色的名称、背景、性格到故事情节都被大刀阔斧地增删和改编，文化的冲突性、接受度以及不同国家的文化矛盾，都是迪士尼在改编时需要考量的内容。一部能够将不同的文化和谐地融合在一起的电影，才是符合时代发展的。

影片改编自漫威从1998年开始连载的同名漫画作品，这部漫画是以日本为背景的动作科幻类漫画，有着浓厚的日本SF类科幻电影的艺术风格，同时又有着美国漫画迷钟爱的超级英雄的科幻元素。但是，如何能够将这样一部连载漫画改编为动画电影作品，电影创作者不仅要考虑影片的美术设计、形象塑造等，更要考虑片中蕴含的思想意识在不同国家观众中的接受度。

1. 叙事空间的重构

影片的创新点最为直观地体现在叙事空间的重构上。在《超能陆战队》的原著漫画当中，故事是发生在日本东京的，东方文化元素在其中占有大部分比例，电影的导演唐·霍尔利用原著中的元素加入自己的想象将地点构建在一个虚构的世界里。

旧金山在1906年大地震后几乎被毁灭，而在这时大量的日本移民带着其独特的建筑技巧和科学技术来到了一座新的城市，与当地人一起重新建设这座城市，这座城市后来便被称为旧京山。这座城市融合了旧金山与东

京的城市特征,电影制作者们选择这两座城市创作不仅能够遵循原作,同时展现出迪士尼动画电影的创新。让影片实现了文化的融合式艺术创作,东京代表的东方文化与旧金山代表的西方文化被直接糅合在一起,无论是城市的名称还是街道的景观,都模糊了叙事空间的地域标志,体现出东西文化交融的场景特色。

　　富有想象力的场景设置可以超越一般电影的视觉表现局限,展示出一个源于现实又高于现实的超现实世界。开篇镜头大桥的设计上采用了东方日式建筑的"鸟居"与金门大桥的组合(金门大桥的顶部被设计成了日式楼阁的形式),遍地樱花、日本的神社与现代广厦相互依存,超现实的鲤鱼旗穿插其中,既让人熟悉又使人惊奇。相扑、艺伎、面条店、满是樱花的街道、空手道、木式阁楼等元素的组合,我们可以看到路标、广告牌、霓虹灯,诸如"空手道馆""铃木齿科"这样日式元素的广告牌,渲染了东京的文化氛围。这种东西方截然不同的文化形式,在旧京山这座城市中被完美地融合在了一起,构建了一幅传统与现代相融合的城市画面,没有丝毫文化上的违和感,传统文化与现代科技在这里也被充分地利用,不仅没有价值观不同的违和感,反而令观众看到后都会被其中的美感所吸引。《超能陆战队》将故事放在这样一个复杂的、文化杂糅的叙事空间中,这种独特的架空世界让不同国家的观众都能够寻找到情感共鸣。(见图 6-18)

　⊕　图 6-18　美国动画影片《超能陆战队》中的场景设计

2．人物的择取与塑造

　　动画影片《超能陆战队》改编成温情暖心路线也是针对现代社会文化做出的选择。一个贴心暖男的大白形象更具有普适性,让不同国家的观众都能体会到其中蕴含的温度,也满足了观众观影的心理需求。片子中在大白的人物塑造上下足了功夫,这也是迪士尼动画电影的创新点。

　　1）大白的塑造

　　原著中大白的全名是 Monster Baymax。原本的大白是一个凶残嗜杀的机器怪兽,身穿机甲,身材魁梧,它是被小宏哥哥发明出来的,一方面是代替去世的父亲;另一方面也是给自己当保镖。大白日常的状态是穿黑色西装的魁梧男人,在战斗时变身为重型机器人。大白被制造的目的主要就是战斗,充满了机械科技感。(见图 6-19)

　　而剧组花了三年多的时间把原著中那个吓人的"大怪兽"改编成一个由气体填充的聚乙烯机器人,同时也从战斗机器人转变为医疗机器人。与以往冷、酷、炫的超级英雄不同,大白是个医疗机器人,它装载有超过 10000 种医疗程序,人们只要表现出任何不适,就能得到周到细致的诊断和护理。它将人们拥入鼓鼓囊囊的肚子里,用温暖、舒适来安慰和治愈人们的不适。大白并不是一个八面玲珑的英雄,它反应迟钝,行动缓慢,穿不过狭窄的过道,漏气以后还会发出尴尬的噪声,但在人们遇到危险时,它会不惜一切代价用身体来保护他们,软软呆萌的模样、无辜的眼神,是个不折不扣的"暖男",一下子就俘获了观众的心。可以说,电影中的大白已和原著没有任何联系,连名字都不同,几乎是一个原创角色。这种改编让观众更容易接受这个角色,进而吸引更多的女性观众与儿童观众的喜爱。影片在各国上映时,拥抱影院里的模型大白成了观众踊跃参加的热门活动,甚至该片在日本的标题索

性就叫《大白》。

事实上，大白那让人油然而生拥抱欲望的柔软外壳，并不是什么高深的科幻构想。为了从无到有创造崭新的大白，剧组找出大量经典机器人电影——从《星球大战》《终结者》到《瓦力》，逐个观摩，都无法得到满意的构思。直到负责前期草图的动画师丽莎·基恩一语道破真谛："要让机器人显得亲切，必须让人放心拥抱它。"于是，导演立刻出发奔向全球的机器人实验室。功夫不负有心人，在卡耐基·梅隆大学，导演发现那里正在研制的一种医用机器人使用了充气技术，触感极佳，可以给病人梳洗和喂食。该校的科学家介绍，机器人要取得病患的信任，必须有安全柔软的质感，这与大白的创作理念不谋而合。它健康的护工身份设定、安全无害的呆萌外形，都足以替补小宏痛失的家庭成员。在外形的设计方面，设计师以一种日本铃铛作为原型。（见图6-20）

🔂 图6-19　美国动画影片《超能陆战队》中大白的角色设计（1）

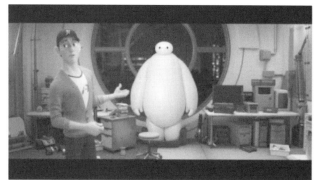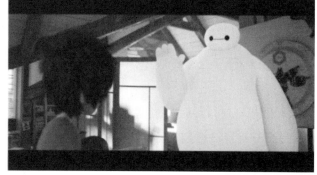

🔂 图6-20　美国动画影片《超能陆战队》中大白的角色设计（2）

剧组的另一大困扰是大白的脸部设计，主创时刻秉持着高度简化的理念，摒弃了迪士尼打造虚拟人物的传统——高质量的细腻动画、逼真的面部表情，将关于大白的一切简化到本质。在长达数月的头脑风暴中，最常听到的是"把这个拿掉""那个也不要""只剩眨眼就够了"……起初大白还有一张嘴，直到唐·霍尔拜访日本的寺庙时看到一种风铃，一条线串联起两个点，给人和平愉悦的意象，他意识到自己找到了大白的脸。迪士尼掌门

人约翰·拉塞特亲自拍板把它去掉,最初为大白定做的 5 种表情也被统统删除。

在动作上,迪士尼的动画师绞尽脑汁,筛选出三种最萌走姿——婴儿走路、穿尿布的婴儿走路以及企鹅宝宝走路,最终大白迟缓移动的小短腿以企鹅宝宝为灵感,设计出了大白走路像移动的胖企鹅的形象。大白步距很短,移动方式笨拙迟钝。企鹅在走动中很少运动双翼,动物尚且如此,讲究效率的机器人更没必要像人一样摆动手臂来保持平衡。由于动作幅度有限,大白只需用细微的动作表达丰富的内心活动,比如微微一侧头,就能让人感受到它强烈的好奇。

在不断地测试环节中,主创人员发现一个奇怪的现象:大白做的事情越少,观众就越喜欢他。这暗合了电影艺术的心理学原理:由于大白的情绪机制极其有限,一个简单的眨眼,可以蕴含无数种意思,每个观众可以做出不同的理解,感觉自己和大白心意相通。动作越简单,观众就越投入,他们被邀请将感情投射到大白身上,而不是被动接受视觉暗示,他们被给予一个机会,在那一刹那成了大白。而其他表情丰富的角色由于被人们主观定义了太多特征,则无法唤起人们同样的体验。

在一切从简的同时,主创不断强化技术的精度,他们一遍遍跟踪大白的活动轨迹——眨眼的时机,身体的小动作——所有能传达它微妙心理活动的细节。大白刚被激活时,它的反应通常是先转身,看清环境,然后行走。因为它遵循着既定的程序,还不能把这些动作重叠起来。通过不断地学习和吸收,这些刻板的流程变得越来越短,它的动作越来越灵活流畅,观众能够欣喜地见证它的成长及它对世界的新了解。为了清晰地表达这种变化,动画师花了很多心思来掌控时机,制作后期经常有诸如"给这个动作加两帧""让大白在这里多停留四帧"等修改。剧组几乎是在按照设计真实机器人的标准打造银幕形象,在艺术和技术上都臻于完美。

最后,由内到外已无懈可击的大白还需要一个合适的配音演员来赋予它灵魂。导演看中的是活跃在美剧圈的斯考特·安第斯那毫无威胁的嗓音。安第斯在录音时,时刻交叉着双臂,尽可能地保持肢体平稳,以维持声音平和,不掺杂其他情绪。尽管从头至尾声调如一,事实上,大白仍表现出细微的性格变化和情绪起伏,那些关键的节点都被标注在配音稿中,供安第斯通过技巧渗入,以润物细无声的手法赋予大白生命。最终,擅长拥抱的机器人就这样诞生了。(见图 6-21)

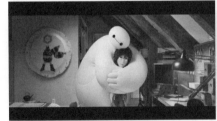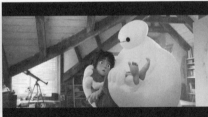

🅝 图 6-21　美国动画影片《超能陆战队》中大白的拥抱

大白的可贵之处不在于具有无坚不摧的超能力,而在于为主人提供无微不至的服务,机器人的程序化让它变得十分天真可爱。作为医疗机器人,不仅看得出男主角小宏的外伤,更能看到他的心病,还能时不时地给人一个温馨的拥抱。大白还具有高度自主的人工智能以及强大的自然语义理解能力,它不仅能与人类交流,还能感知人类的情绪,最重要的是它甚至具备自我牺牲精神。另外,通过智能芯片的升级以及相应的编程,大白可以自我学习,模拟并学习动作,成为空手道高手;而在全副武装之后,大白更是摇身一变,从医疗机器人变身为胖版"钢铁侠"。

另外,作为一个医疗辅助机器人,大白更是拥有无比强大的诊断和治疗能力,它的双眼具备超光谱扫描功能,可扫描目标的健康体征甚至内在情绪;胸口屏幕可显示表情诊断等级;双手可作为除颤器;身体可以用作调温器。它没有任何的侵略性,只有在听到人类需要帮助时,才会膨胀并慢慢地走出来,它的特征也正是人类需要的

品质，它甚至不需要维护和陪伴，丝毫不占用人的情感和地理空间，它是人类最好的伴侣和健康医生。

就是这样一个大肚子小短腿全身充气的形象设计却铸就了迪士尼动画最萌的人物，这是一次颇为成功的迪士尼动画形象突破，《超能陆战队》则是迪士尼如漫威般树立自己动画英雄形象的开始。（见图6-22）

➊ 图6-22　美国动画影片《超能陆战队》中战斗中的大白

2)《超能陆战队》成员设计

《超能陆战队》成员设计也在原著的基础上有大的改编，成员的组成兼顾了角色的民族性和地域性，既迎合了主流市场，又吸引了亚洲观众。14岁的小宏是日本学生，芥末无姜是典型的黑人形象，白人"富二代"弗雷德极具喜感，加上美式金发美女哈妮柠檬和以女汉子形象出现的神行御姐，众多角色性格上的差异形成了彼此互补，在增加了戏剧冲突的同时，也吸引了大批女性及儿童受众，增强了观众的观影代入感。

片中伙伴们团结在一起才得以完成"英雄"的书写。芥末无姜的整洁性与规范性，神行御姐的敢于突破和大胆作为，弗雷德的幻想，哈妮柠檬的热情乐观，他们各自独特看待世界的方法以及性格特征，恰如其分地展示了每个人在处世时的不同态度。他们使用的超能技术投影键盘、磁悬浮技术、激光切割等，都体现了人们对于未来科技的无限想象。（见图6-23）

➊ 图6-23　美国动画影片《超能陆战队》中的成员设计

不过影片的最大特点还是资源整合。将理科宅男与超级英雄整合在一起就是一个全新的人物形象,突出的人物性格外加一些超级英雄装备,所以说迪士尼与漫威的组合无疑是成功的。具有日本文化的特点,让这部电影自然成为一个文化融合的产物,在好莱坞电影创作技能与美国文化共同作用下,较好地调和了东、西方的审美趣味。如今,《超能陆战队》无论从艺术审美还是内容表达和主题建构,都能被不同国家的具有不同文化背景的观众进行不同的解读。

3. 炫酷的视觉设计

整部影片具有炫酷的视觉设计,无论是小宏设计的微型机器人,还是后来大白和弗雷德、神行御姐、哈妮柠檬和芥末无姜 4 个人升级的装备,都充分体现出影片制作人丰富的想象力。而在与卡拉汉教授的多次较量中,打斗场面也成为本影片十分重要的看点。弗雷德的三眼小怪兽看起来十分凶恶,而且会喷火,还有能够自我完善的爪子和极强的弹跳能力;神行御姐在与卡拉汉教授的较量中频繁地使用磁悬浮车轮、盾牌和投掷武器;芥末无姜的等离子刃武器;哈妮柠檬的彩色球的爆炸功能十分抢眼;尤为突出的是大白,被小宏改造为超级英雄,超强度的火箭推进器让它如同飞人一般,可以带着小宏任意遨游天空;神秘人(卡拉汉教授)对小宏和大白等人的攻击被设计得更精彩。影片让观众在视觉感官上获得了极大的满足。(见图 6-24)

➊ 图 6-24　美国动画影片《超能陆战队》中炫酷的视觉设计

(五) 分析小结

《超能陆战队》作为迪士尼和漫威漫画首次联手的作品,融合了迪士尼般浪漫的叙事构架,喜剧、冒险、亲情,比传统的迪士尼作品增加了很多超级英雄战斗元素,比漫威宇宙的故事又多了各种温情,有亲情,有兄弟与机器人的情谊,有团队之爱,有稳定而持续的笑点,还有个温馨的结局:虚张声势的大反派不是真心反派,而是一个无助的父亲,被主角的团队拯救而不是消灭,超能陆战队将继续守护地球。

该片以接地气的小人物的视角铺陈,囊括了科技对于现今社会的指导元素,充分呈现出好莱坞的叙事法则——缜密、不拖沓以及恰到好处的情绪刺激。而且场景具备日系和美式的杂糅风格,情绪点也是层层递进,终极之战也铺垫得很有节奏。从一部商业电影制作的层面来说,《超能陆战队》没有什么可以挑剔的地方,成熟的工业体系和创作力量保证了这部动画电影的质量。(见图 6-25)

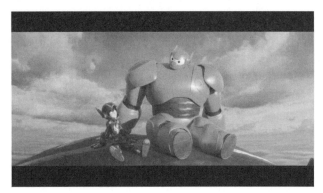 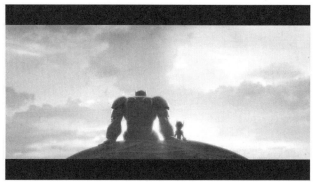

图 6-25　美国动画影片《超能陆战队》剧照（4）

（六）背景资料

1）制作方面

导演唐·霍尔当时完成了《小熊维尼》的拍摄,正在寻找下一个项目,迪士尼动画工作室首席创意官约翰·拉塞特（John Lasseter）就建议他去漫威的作品中寻求灵感。唐·霍尔最初被这部漫威宇宙中三线漫画的名字所吸引——《六大英雄》（Big Hero 6）,看过之后他意识到漫画的两个关键点：第一是日本文化元素,第二是描绘了一个少年与机器人之间很强烈的情感。这符合迪士尼动画常用的设定,有欢笑也有泪点,有热血也有萌点。于是他决定围绕这一故事制作电影,项目于 2012 年 6 月正式通过并开始筹备。

不过,唐·霍尔与《超能陆战队》联合导演克里斯·威廉姆斯（Chris Williams）表示,影片也受到日本动画非常大的启发。相比于漫画,影片中有 90% 的内容是原创。唐·霍尔将大白与龙猫做类比。在西方文化中科技常常扮演坏人或敌人,或者要统治这个世界,比如《终结者》,但在日本就是另一番景象。唐·霍尔他们相信,科技要让生活更美好。

从《超能陆战队》的制作班底来看,依旧沿用了迪士尼最出色的团队。曾经的皮克斯工作室的核心人物约翰·拉塞特作为本片的制片人,成为电影成功最大的底牌。而本片的幕后班底也是之前打造了《冰雪奇缘》的原班人马,两位导演唐·霍尔和克里斯·威廉姆斯也都是导演过经典动画电影的优秀导演,最终这部《超能陆战队》成为迪士尼较为优秀的作品之一。而原著漫画中的诸多元素也通过创作者们的悉心改编,成为一个更有创意且更容易被人接受的故事。

迪士尼动画工作室在正式拍摄三年半以前就开始筹备这部电影,他们不仅在故事情节上下功夫,而且技术部门也埋头苦干,专门为《超能陆战队》研发了新技术,仅仅是新软件他们就开发了 50 多种。迪士尼还为大白的身体研发了新的技术 Hyperion,这款新的渲染工具耗时近两年时间才完成。因为大白与以往的所有动画形象都不同,它是半透明的,而且还是个半透明的胖子。当光线投射到大白身上之后,它的身体不同部位会发生不同角度的反射;同时还会有一些光穿透进体内,再从另一面散射出来,散发出柔和光线,最大限度还原复杂而真实的光影效果。如此复杂的光影效果是原有的软件满足不了的。早在皮克斯时期,约翰·拉塞特就总结出了这样的至理名言："艺术挑战技术,技术启发艺术。"这句话在《超能陆战队》里体现得淋漓尽致。制片人康利认为最让他骄傲的地方是对极简与极繁关系的处理,画师和技术团队付出许多心血,却是想办法让动作变慢和减少,让一个再也简单不过的大白站在那里,但又有诸多可品味细节来打动人心。

除了激发设计灵感,在实地调研之外,唐·霍尔团队还把工作室的一部分布置成设想中的城市旧京山一角的模样,把一些假的海报和活动告示贴在墙上,放置日式自动售货机,甚至还摆上一个水果摊,他们将制作中的动画中的场景搬到工作环境中,让团队仿佛就像生活在其中。这次他们要打造一个无比精准且庞大的现代城市。旧

京山到底有多大,用技术总监 Hank Driskill 的话说:"你可以把《魔发奇缘》和《冰雪奇缘》这两个世界的建模都放进去,还是放不满。"官方有一组数字可以证明:这座城市里有 8.3 万个建筑物,26 万棵树,21.5 万盏街灯,10 万个交通工具。其余那些花花草草、猫猫狗狗之类的还没有算在内。

2）票房成绩

影片于 2014 年 11 月在北美上映,于当年 12 月底在日本开播之后就迅速积累到 7500 万美元票房,成为日本电影史上票房热度第二的迪士尼动画。《超能陆战队》在好莱坞准确地抓住一般家庭的消费观念和结构,在发片档期的旺季发行,赚足票房。影片在 2015 年 2 月获得第 87 届奥斯卡最佳动画长片奖之后,该片迅速开拓国际市场,抓准时机在中国放映,创造了迪士尼动画在中国内地票房收入新纪录,上映两周之后便揽入 3.41 亿元人民币,迅速打破了《驯龙高手 2》的票房纪录。

3）主要奖项

荣获第 87 届奥斯卡最佳动画长片奖。

思考与练习

1. 运用所学影视动画鉴赏的知识分析一部影片。

2. 动画片欣赏的客体是什么？主体是什么？

3. 动画片独特的审美特性是什么？

4. 影视语言的鉴赏中文学因素与鉴赏方式有哪些？

5. 影视语言文学鉴赏中主题遵循的四大法则有哪些？

6. 动画片的视听方式有哪些？

7. 一般鉴赏者审美目的需求体现在哪里？

8. 一般欣赏者鉴赏影片的基础来自哪里？

第七章 动画产业

学习目标

通过本章的学习,掌握动画产业的内涵与外延;了解世界动画产业的发展概况;明确美国、日本、中国动画产业的总体发展、总体规模、运作模式、利润链条等情况。

学习重点

了解中国动画产业的发展历程、现状及发展趋势。

第一节 认识动画产业

一、动画产业概述

动画产业有广义和狭义之分。狭义的动画产业是指生产、营销和传输动画内容为主的企业组织,以及其在市场上相互关系的集合;而广义的动画产业除狭义的动画产业的内容外,还包括与其相关的研发、制作、销售、播出和运营等一系列相关企业及其相关的市场。按照不同的标准,动画产业可以给出不同的定义。

(一)从文化产业的角度

根据范格兰斯特克博士对文化产业的"软硬件"之分,动画产业可以描述为由各种动画器材(硬件)及其所生产的商品(软件)组成。后者主要是指 Animation(卡通动画)、Comic(漫画)、Game(游戏),即所谓的 ACG。当今世界的动画产业正以这三位一体构建出一个全新时代的产业市场。

(二)从产业链的角度

动画产业就是围绕动画产品的融资原创研发、制作、发行、播出、衍生产品开发等活动组成的相互依存的产业链。

(1)融资原创研发。融资活动是动画产业运作的第一步,也是非常关键的一步。动画企业除了自行投资外,还可以通过银行、投资商、出售版权等办法进行融资。

(2)制作。制作活动是动画产业链的核心环节。制作水平的高低直接决定动画作品的发行、购买市场的兴衰。

(3)发行。发行活动就是动画作品完成后,到被观众消费(在各种可能的消费平台)的过程及诸多事项的

总称。发行是动画企业收回投资、将产品推向市场的第一步。

（4）播出。播出活动是检验动画产品是否能赢得市场的关键。动画的播映渠道包括电影院、无线电视、有线电视、卫星电视、录像带、DVD 光盘、计算机网络、手机、游戏机及主题公园等。

（5）衍生产品开发。衍生产品是动画产业链的最后一环，也是产业实现其市场价值最重要的部分。

（三）从内容传播的角度

动画产业是技术含量高的产业，它的诞生和发展与技术的发展密不可分，在动画的内容日益丰富多彩的同时，动画相关内容的传播方式也越来越多样化。

（1）漫画杂志。漫画杂志与漫画单行本是漫画的两个支柱。

（2）电视动画产业。无线电视、有线电视和卫星电视构成了卡通动画的电视传输平台。无线电视是历史较悠久、普及率较高的一种电视传输方式，但其最大的局限是频道资源有限。卡通动画片作为其中的一种形式，大多数情况下只能在非黄金时段以栏目的形式出现，电视台购买和贴片广告是其主要的盈利模式。有线电视的最大优点是频道资源丰富，节目内容趋向专业化，众多的动画频道应运而生，但动画制作供不应求。卫星电视的最大特点是覆盖面广，传送节目多，频道可以在全球范围内播出，但其接收成本与使用成本高，因此只是在经济发达的欧美国家使用比较多；而发展中国家虽然有使用的需求，但"有行无市"，基本上很多是不交或者交不起使用费的"黑户"。

（3）动画电影。电影放映产业与以前相比，已经发生了根本的变化，电影院线已经取代了传统模式的影院而成为世界影院发展的统治力量，数字影院技术在全球范围内广泛使用。美国通过卫星可使一部电影在全球影院实现同步上映，这标志着电影放映的全球同步已经成为现实。从手绘动画到 3G 技术制作的动画电影，使观众更能从影院技术所带来的数字电影中感受到视觉的震撼。

（4）计算机游戏。计算机游戏分网络游戏和单机游戏。单机游戏是指在计算机上运行但不需要连接网络的游戏，而网络游戏是必须连接互联网而进行的计算机游戏。网络游戏的玩家在游戏中通过自己的努力建设一个虚拟世界，同时可与所有在线玩家进行互动，从而达到交流、娱乐和休闲的目的。

网络游戏与单机游戏比较，明显的特点是从根本上提高了游戏的互动性、自由度和竞技性。游戏玩家在虚拟的环境里实现了在现实世界无法展现的能力，这样富有挑战性的互动角色扮演的"经验"，使得游戏玩家可以通过网络达到沟通、交流与合作、竞争的目的。

（5）电视游戏和掌上游戏。所谓电视游戏，就是指需要各类游戏机器接到电视机后才可以玩的游戏，此类游戏有专门的游戏格式光盘、手柄、记忆卡。

二、动画产业的特点

动画产业是一个正在蓬勃发展的产业，是产业分类中的新范畴，也是未来产业发展的新趋势之一。动画产业具有以下特点。

（一）高固定成本、低转化成本及高风险

动画产业是高投入与高风险并存的高端产业。据调查，一部动画电影的制作成本一般为 1000 万美元左右，动画大片则一般都在几亿美元或者更高；电视动画每集的制作成本要 25 万美元，高的每集 150 万美元。与一般的制造业相比，动画产业的特殊性在于它的费用结构。例如，对于人力昂贵的英国动画产业，三维计算机动画

的耗资耗时尤为明显，30分钟的三维动画要花费两年的时间来完成。动画制作的固定成本很高，但转化成本很低。这种费用结构形成一种规模经济，作品大量复制就会使平均成本降低，并且潜在的供给能力是无限的。从这个特点考虑，如果一部作品的需求量大，即使它的单价很低也可获利。而游戏硬件市场需要大量的资金投入和先进的技术研发支持，随着硬件平台的不断更替，硬件机能的进一步提升，游戏软件的开发人员和研发、宣传费用也正以几何级数的速度攀升。

动画产业的制作费用很大，如果一个作品没有完成就不能带来效益；不完整的作品无法成为商品，制作时间越长，就有成本回收越迟的风险。所有这些特点便会造成动画制作资金回转困难；因需求未知导致高度投资风险，在产品完成并销售之前，包括创作者与消费者都无法事先知道需求与市场情况。因此，动画制作本质上是一种高风险的商业。

（二）投资回报高、利润高

动画产业是高投入、高附加值与高风险并存的高端产业。一部动画影片连带大量的衍生产品，如书籍、玩具和服装等，其世界范围的回收可以大大超过起初的消耗。

它的盈利模式可以总结为动画生产→播出→衍生产品开发→收益→再生产，好产品的回报率达200%～5000%。比如，《狮子王》的投资为4500万美元，全球票房收入达到7.83亿美元，衍生产品的收入达20亿美元；至今排名全球电影票房销售第八名的《怪物史莱克2》，成本为1.5亿美元，全球票房收入达到9.19亿美元，但这仅仅是收入的一部分，相关衍生产品的收入更是惊人。

（三）产业关联度大、成长速度快

动画产业是具有自主知识产权的高附加值产业，动画产品是新创意、新技术、新内容的物化形式，特别是数字技术和文化、艺术交融和升华，技术产业化和文化产业化交互发展的结果，可以渗透到许多产业部门。

完整的动画产业链一般从动画的研发、制作和销售到图书和音像制品发行、教育软件的开发与传播，再到玩具、文具、服装等衍生产品的开发、经营与销售，以及主题公园的建立等。通过开发动画形象的品牌价值，可提升授权产品的市场价值，使边际效益递增。从国际经验看，衍生产品创造的周边业务收益大大高于动画影片产品本身的核心业务收益，给产业发展带来巨大的效益增长空间。在日本，ACG的发展已融为一体；在美国，游戏与电影工业发展也已形成良性互动机制。

（四）制作国际化、项目分散化和集约化

一个作品的完成不是单靠一个制作公司，而是由多家企业共同合作的结果。制作动画时，有的项目制片人的现场指导很重要，而有的项目只需对给定的课题进行简单的操作。因此，美国、英国、日本等国家的动画制作公司出于降低制作成本的考虑，根据技术要求的不同将一部分留在本土，另外则迁至中国、韩国、印度等国家以削减成本。

（五）强调创意性

文化产品的生产与传播必须具有很强的创意性。这种创意性的最终来源往往是个人或普通民众的广泛参与及其聪明才智的充分发挥，这是文化创意产业产生发展的基本动力。

在发达国家，随着工业化的发展和后工业化社会的进步，教育和研发、文化、金融等众多领域的创意人群在人口中所占的比重正在增加。

（六）动画企业组织呈现小型化、扁平化、个体化、灵活化

如今，动画产业已不再仅仅是个体艺术家灵感突发产物，而是知识和社会文化传播构成与产业发展形态及社会运作方式的创新。创意产业的企业则显现出小型化、扁平化、个体化、灵活化的特点，"少量的大企业，大量的小企业"成为普遍现象。一个小的设计公司虽然只有几个人到十几个人，但其设计创意人员占据主导地位，处于产业价值链的高端，对周边制造业能起到重要的带动作用。

随着网络和数字技术的发展，动画产业现已经成为以动画卡通、网络游戏、手机游戏、多媒体产品为代表的新兴产业，并被视为 21 世纪创意经济中最有希望的朝阳产业，它涵盖动画、漫画、制造业、授权业等诸多行业，目前欧、美、日、韩的动画产业已经在迅速发展。

第二节　动画产业的基本模式

按照动画产业的基本模式，可以将其分为 4 个部分：原创研发、生产制作、销售发行播出以及衍生产品开发。在此框架下，各个国家根据自身的发展条件又都有着自己的模式及特色。

一、动画的原创研发

在动画研发中，原创故事越来越受到观众的欢迎，尤其是具有创新意识和反主流思想的创作理念的公司更受欢迎，比如，推出了《海底总动员》《怪物公司》《寻梦环游记》等佳作的美国皮克斯动画公司。

此外，挖掘和改编高知名度的童话故事、民间故事以及一些传统剧目，也都可以为动画创作提供宝贵的素材资源，例如，美国动画片《狮子王》《花木兰》，中国动画片《大闹天宫》等。

依赖原创漫画市场提供素材进行动画研发是各漫画发达国家发展动画文化产业的共同之处。由于许多卡通形象在漫画推出后已经形成了一定规模的受众群，因此从漫画市场选择优秀素材作为动画原创内容，既可以降低制作失败的风险，也为塑造有吸引力的卡通形象打下坚实的基础。例如，日本的《阿基拉》由大友克洋的原作漫画改编，并从 1984 年开始以每年一卷的速度发行，各卷都在业界和读者中引起轰动。该作品被翻译成 6 种语言发行到海外，并于 1988 年由大友克洋亲自执导改编成动画影片。

二、动画的生产制作

（1）选题开发阶段：也称创意开发阶段。选题是成功的关键所在，从原始题材的选择到文化内涵都决定着制作的成败。

（2）前制作阶段：这是有了故事创意之后需要进行的预制作阶段，这一阶段的主要任务是角色塑造。导演、动画师、制片人等集体商讨角色的性格、情感和角色间的关系，确定最真实、最能体现角色个性的版本。

（3）制作阶段：就是依照已经完成的动画制作部分进行动作与特效、场景的绘制，并进行着色与渲染。

（4）后制作阶段：包括录音（音效、配音）剪辑到完成阶段的过程。

动画制作是一项投入极大的工作，高昂的成本是动画制作最显著的特点。与高昂的成本相伴的必然是高回报和高风险。从行业角度来说，正是动画的这一与生俱来的属性从根本上决定了动画制作业的运行规律，乃至整

个动画产业的运行规律。动画产业化的生产制作通常都具备相当的规模。在美国，一部动画影片的投资额往往高达 0.8 亿～ 1 亿美元，超过故事电影的数倍。迪士尼在制作《寻梦环游记》时耗资 2.25 亿美元，制作周期也长达 5 年之久。（见图 7-1）

✛ 图 7-1 　美国动画影片《寻梦环游记》剧照

此外，对于某一个成熟的受欢迎的卡通形象，动画制作者们也往往会千方百计地将其商业价值的利用率发挥到极致。例如，日本漫画《机器猫》的卡通形象曾被拍成多部电影、600 集电视，规模非常大，影响广泛。

三、动画的销售发行播出

动画的销售与发行能否成功是发展动画文化产业的重要环节，而多元化协同战略是诸多动画公司采用的销售发行方式。

从某种程度上说，美国迪士尼公司的销售方式是协同战略的实践范例。20 世纪中叶华特·迪士尼创造出了米老鼠这一活泼有趣的卡通形象，并大获成功。在这一基础上，1955 年迪士尼公司以自己漫画中的人物、故事为中心，建立了属于自己的卡通王国——洛杉矶迪士尼乐园。它的建成，不仅实现了迪士尼公司将欢乐变为产业的梦想，也提供给全世界一种全新的经营理念：将动画创作、发行与销售相关产品、打造相关娱乐业相结合，形成一条完整的动画产业链。

四、动画的衍生产品开发

动画衍生产品是指使用动画作品中的某些元素，例如，形象、故事情节、道具、场景等，生产出的一系列除动画以外的各种类型的产品。通常衍生产品是以某一个卡通形象为基础开发并形成品牌，再从产品品牌向企业

品牌过渡。广义的动画衍产生品包括音像制品、图书、玩具等,狭义的动画衍生产品概念将音像制品和图书排除在外,特指品牌玩具书包、食品、服装等那些使用了动画作品中的某些元素生产出的各种非文化类的产品。需要注意的是,并非所有的动画作品都适合开发衍生产品。美国、日本等动画产业发达的国家,也只有少数的作品能够有效地开发衍生产品。这些作品通常都有大制作、篇幅长的特点,还受到题材和故事内容的影响。现在伴随科技进步,原本仅限于漫画和影视的动画造型,正在逐步扩大到游戏、玩具、音乐等各领域,其影响力更是与日俱增。

动画衍生产品的开发为动画业带来了巨大的财富。在动画产业发展中,衍生产品的开发和销售发行往往是紧密相连的一体化操作程序。

第三节　世界动画产业的发展概况

在世界动画产业的发展过程中,美国的动画产业堪称是世界上规模最大的,引领着世界的潮流。而加拿大的动画产业因一直鼓励原创、强调个人风格的发挥,形成了别具一格的制作风格,其动画产业很大程度上依赖于美国。由于欧洲各国政府对动画产业的支持力度的差异,以及其本身基础的不同,各国动画产业的市场也相差悬殊。法国、英国、德国引领着欧洲动画产业的发展速度和规模,曾经辉煌一时的俄罗斯动画产业也在慢慢地复苏。亚洲的日本素有"动画王国"之称,是世界上最大的动画制作国和输出国之一。韩国虽起步较晚,但由于政府强大的支持力度,产业成长迅速,其网游产业的市场更是在短短 10 年内跃居到世界第一。中国的内地和香港地区的动画产业也在政府的支持下,走上快速发展的轨道。

一、美国动画产业的发展

美国是全世界公认的动画产业链最完整、形成最早和最发达的国家。美国动画发展的骄人业绩得益于不断创新的动画原创理念,以及拥有一套从制作到输出的良性循环的产业链。

(一)动画选材全球化

美国动画片在选材上将世界优秀文学故事作为自己取之不尽、用之不竭的题材宝库。迪士尼 1937 年推出的第一部动画长片《白雪公主》是根据德国小说《格林童话》改编。1998 年,美国梦工厂工作室出品的《埃及王子》取自《圣经》故事《出埃及记》,其主题深沉,场面恢宏。1998 年,迪士尼推出了《花木兰》,该片是根据中国古典民歌《木兰辞》及相关的传说改编而来。

(二)高投资打造动画大片

高投资打造动画大片,然后得到更高的回报,这是美国动画业创造的事实。美国的动画电影在投资、创作、制作、媒体宣传、市场运作、衍生产品方面有着成熟的产业链,这样的产业链使动画影片的巨大投资可以将风险降到最低。

任何一个原创作品,选择最独到、最具特色的创意是保证作品能经久不衰的关键一步,为此美国动画创作留有充分的前期准备时间。一部动画大片前期准备要达两年之久,其中包括了剧作者的集体智慧和摄制组的各个实地考察活动。在制作动画的同时,相关动画销售人员便开始实施和运作推销动画作品,同步运转本国市场及

全球的宣传发行系统等,正是在这庞大、完善、有序的良性循环的产业机制运作下,美国动画人得以一步一步迈向成功。

（三）动画电影的技术革命

美国动画电影不断尝试技术革命,发展成为一个利润丰厚的全新产业。美国皮克斯动画公司一直致力于制作优秀的计算机动画作品,1955 年皮克斯动画公司凭借《玩具总动员》成为计算机生成技术的开路先锋,创造出一连串票房佳绩。皮克斯动画公司已成为首屈一指的动画工作室,公司的作品多次获得奥斯卡最佳动画短片奖、最佳动画长片奖及其他技术类奖项。2006 年 6 月 5 日皮克斯动画公司被迪士尼公司以 74 亿美元收购。皮克斯动画公司的技术一直领先于业界,其自行开发的 RendenMan 在许多电影中出尽了风头。

继迪士尼创造了动画奇迹并形成其动画王国之后,皮克斯、梦工厂等在 20 世纪 90 年代中期率先推出三维动画制作电影,随后数家大的电影公司都先后投身于动画,如时代华纳、米高梅、福克斯等。2002 年梦工厂出品的《怪物史莱克》获奥斯卡最佳动画片奖。(见图 7-2)

图 7-2　美国 3D 动画影片《玩具总动员》《怪物史莱克》

（四）一体化的宣传战略

美国动画产业有着完备的市场调研体系、制作体系、宣传体系和播出体系,发达的衍生产品、授权业和强大的终端销售能力。美国动画制作十分注重将动画的前期创作与后期推销紧密结合起来,注重有效地协调上百人的制作与发行精英梯队,以形成有序而又高效率的运作程序。以迪士尼为代表的美国动画,实行的都是从宣传到推

销的一体化战略。迪士尼的一体化战略大体分为以下几个方面。

（1）开拓播放市场。例如，迪士尼推出每一部动画影片后都要大力宣传去提高票房，并发行拷贝和录像带。同时还不断地收购电视频道，即使有了卡通电影频道、家庭娱乐频道仍不满足，甚至还买了新闻频道，布下播放的天罗地网。

（2）开拓商品市场。在推出每一部动画片的同时，也都推出一批深受观众喜爱的动画明星，从米老鼠、狮子王到冰雪女王等。为此迪士尼在美国本土和全球各地建立了大量的迪士尼商店，让大人孩子出门就能看到迪士尼所塑造的明星品牌，使动画明星深入人心。

（3）开拓游乐市场。为了营造真正的动画世界，迪士尼公司建造了 4 个主题乐园。这些乐园为迪士尼公司创造了丰厚的利润。迪士尼公司管理理念的精髓在迪士尼乐园也得到了充分体现。

迪士尼公司作为美国最具代表性的动画企业，提供给全世界一种全新的经营理念，即以动画作品为基点，销售相关产品，两方面相结合，形成了完整的动画产业链。现在美国最大的动画企业论规模仍当属迪士尼公司，但迪士尼已不再是严格意义上的动画公司了，现在它已经是跨多个行业经营的综合性公司。

美国动画产业成熟，目前已经步入了良性循环的发展模式，在形成产业链的过程中不但积累了丰厚的动画技术和资金资本，而且抢占了全球许多动画市场。美国的资本市场在美国动画的发展、振兴中的作用是不容低估的。可以说，有序的产业链循环运作是美国动画业走向成功的秘诀。

总的来说，美国可以算是世界动画产业的"开山鼻祖"，不但在动画艺术上取得了辉煌的成就，而且一直引领着世界动画技术的潮流。它也是最初把动画片推向市场，并且形成产业规模的国家。

二、日本动画产业的发展

日本素有"动画王国"之称，是世界上最大的动画制作国和输出国之一。在日本的各种文化产业中，动画产业的发展早已超出杂志和电视的范畴，渗透到社会的各个角落。

广义上的动画产业占日本 GDP 的 10%，已经成为日本第三大产业。

（一）政府大力扶持动画产业的发展

为加大日本动画产业在全球市场的销量，扩大日本文化在海外的传播与影响。日本政府对日本的动画产业实施大力支持和扶持，在组织和资金上都给予了极大的帮助。1996 年，日本就将动画定为国家重点产业。而且为了尽快增强动画产业的竞争力，日本还设立了动画产业研究会，全面收集、研究产业相关资料，探究适合日本动画产业运营模式。

日本政府近年来还通过成立产业基金的形式来增加投资力度，扶持动画产业。银行也开始改变原先相对保守的态度，以积极的、进取性的姿态投入动画产业。

（二）形成具有自身特色的文化产业模式

日本动画融资多元化，投资公司更注重眼前的经济效益、市场互动和快速创收。以尽可能小的投资、尽可能少的人力，获得尽可能快的制作和尽可能大的创收，是日本动画人创业的特点。

在日本除了东映之外，基本上都是小作坊式的公司。日本动画《人狼》就是由一个十几人的小公司制作完成的，而在这样的公司中又有一半人是专门从事前期策划和市场运作的，有些公司甚至做策划和市场的人要多于制作人员。许多中小型动画企业通过出售版权进行融资，这在日本比较常见。但这样做的弊端也是显而易见的，

作品成功后,利益受益方是投资商、电视台、广告商和其他有关机构,而制作公司则沦为廉价的加工承包商,日本的动画产业通过组成投资联盟的形式来进行融资。这个投资联盟由动画制作公司、电视台或者电影公司、广告代理商、玩具公司组成。这中间,每个成员都是动画产业价值链中相互依存的不可或缺的一员,因而融资的合作风险共担,利益共享。这种融资的方式在动画日益成功的过程中起到了关键作用。如《千与千寻》就运用了这种融资方式并行之有效。《千与千寻》是由 Tokuma Shoten 出版社、Nippon 电视网、Dentsu 公司（日本最大的广告公司）、Tohokushinsha 电影公司和其他一些机构组成的投资联盟制作的,制作费用将近 25 亿日元。该片包括票房收入、录像影碟和电视收入三部分,其中日本国内票房收入超过了 30 亿日元,全球票房达到275 万美元。投资各方按投资比例分成,都取得了高回报。由于动画产业的繁荣,日本银行也开始改变原来保守的做法,以积极的姿态投入。

（三）动画制作坚持原创,立足本土

日本动画坚持原创,立足本土文化。日本全国共有 430 多家动画制作公司,拥有一批国际顶尖级的漫画大师和导演及大量工作在一线的动画绘制者。动画大师宫崎骏以自己超凡的才华打造了《千与千寻》《风之谷》《天空之城》等一系列经典作品。《千与千寻》赢得了第 52 届柏林电影节金熊奖（这是小金熊第一次给予一位动画人和一部动画电影）、第 75 届奥斯卡最佳长篇动画片电影奖等 10 多项国际大奖。（见图 7-3）

⊕ 图 7-3　动画大师宫崎骏作品《千与千寻》《风之谷》《天空之城》

制作上日本动画选择了将动画的表现技术更多地放在"走电影路线"上,并将故事电影的蒙太奇语言和各种叙事方式得心应手地运用在动画电影之中,充分调动电影语言,全方位变换镜头角度,加快场面切换速度,频繁移动背景,增添示意线,强化光影效果和音响效果,等等,以此造成对观众视觉神经的猛烈冲击。抛开故事情节原因,上述制作手段的运用是日本动画片吸引观众的重要原因。

（四）动画与漫画交叉发展

日本的漫画是动画、游戏及版权相关产业的内容源泉,可以这样说,没有漫画产业的强盛,也就没有今天日本的动画,尤其是电视动画在世界上如此强大的市场规模和影响力。日本的漫画产业有着自己鲜明的特点。

从 20 世纪 60 年代初,日本出版行业就富有远见地将漫画作为一个大的种类进行单独规划和统计,历经

40 多年的发展,漫画杂志和漫画单行本成了漫画产业的两大支柱。

日本有分工细致、非常高效的漫画工作室体制。在漫画工作室,文字作者负责提供脚本,漫画家根据故事构思绘画,一部分助手进行辅助绘画;另一部分助手负责联系杂志社、出版漫画单行本、将漫画制作成动画、借漫画开发游戏娱乐软件等工作;还有一部分助手负责漫画的宣传推广、漫画的版权交易;职业经理人则负责日常的生产和经营活动。这样的体制,分工明确,既能发挥各种优势,又能聚集漫画人才,促进和保证漫画产业的持续发展。

可以说,丰富多彩的漫画成为日本影视动画原创取之不尽的题材资源,漫画与动画的完美结合,成就了日本动画大国的梦想,也成就了一批享誉世界的动画大师,手冢治虫、宫崎骏、大友克洋等是其中最有分量的代表。

(五) 开拓衍生产品市场

大力对动画作品进行二度开发利用,提升其附加价值,是日本动画产业成功运作的重要举措。由动画、漫画等衍生出的人物、玩具、游戏软件和服装等已经在全球形成一个巨大的动画产业链。日本国内与动画有关的市场规模已经超过 2 万亿日元。动画的发展带动了音乐、出版、广告、主题公园和旅游等相关行业的发展,不断创造出新的商机。

(六) 发行向海外市场拓展

日本动画在 20 世纪 80 年代初打入世界市场,至此稳步建立了它的领先地位。日本动画在日本国内已经是良性发展且盈利无忧的状态,国际市场的开发则显得从容。日本的动画文化输出战略从一开始就带有强烈的商业色彩。1963 年日本播放首部动画连续剧《铁臂阿童木》,8 个月后就将其出口到北美市场。那时阿童木几乎就是日立公司的形象代言人,所到之处很快会掀起日立产品的推销狂潮。

《聪明的一休》《机器猫》及《宠物小精灵》便是其中的代表作,这些形象很快打动各国观众,到 20 世纪 70 年代后期,日本动画片《高达战士》开始在法国播出,日本动画成功登陆欧洲市场。在此基础上,日本开始尝试输出更深层次的日本文化理念即日本人的历史观、价值观和审美情趣。《灌篮高手》《名侦探柯南》等一部部风格各异、色彩纷纭的连载动画片,日积月累、一点一滴地把从江户时代直到秋叶原一族的日本文化和这个岛国的众多侧面,在精美的包装和粉饰后,真实地展现在世界各国观众面前。

三、韩国动画产业的发展

韩国目前已经成为世界三大动画生产国之一。

韩国的发展模式是以数码动画技术为重点,提高三维以及三维和二维合成技术方面的能力,以计算机及其网络为基础,发展动画产业特别化战略。韩国成功地横向扩展了传统的动画产业链上各个环节的内容,首先在动画制作环节利用新型的计算机技术大大降低了动画制作成本,将动画衍生产品的开发主要集中在动画游戏上。

韩国的网络动画产业模式的成功,关键跟韩国政府对发展动画产业的支持是分不开的。首先,韩国政府对从事网络动画的企业给予优惠的税收政策;其次,韩国政府建立了基金,对合适的动画项目提供风险投资,经营成功则政府与企业分享收益,失败则由韩国政府承担。在 1998 年,韩国政府就规定电视动画节目至少要播出 100 分钟本国动画（包括重播）,并要求从 2005 年 8 月起,韩国大部分的电视台每周要播放大约 70 分钟的本土动画节目。另外还有一个重要原因,就是韩国一直非常重视动漫画开发人才的培养。据悉,到目前为止,韩国的大学已设立了包括网络动画在内的共计 114 个动画学科,每年培养 5000 多名专业人才,为动画产业不断

地注入新的活力。

韩国产业链构造的成功之处还在于，在衍生产品环节抓住了网络游戏和动画之间存在着的紧密的联系。将动画改编成网络游戏，网络游戏的走红，进一步带动了动画本身的发展。动画和网络游戏关系紧密，任何一方走红之后，都会带动另一方进一步的发展。很多网络游戏的人物造型、服饰和动画极其相似，网络游戏的开发过程和动画的制作过程很相似，都需要首先进行人物的设计；动画迷和网络游戏玩家存在着很大的重合性，因此，韩国将衍生产品开发重点放在网络游戏上，为世界动画产业链的衍生产品开发赋予了新的内容。

韩国动画产业的特点：重视动画技术的开发。韩国在动画产业的发展过程中十分重视动画制作技术的开发与应用，特别是网络动画技术的开发与应用。

四、中国动画产业的发展

中国动画业要实现突围，创造本土动画形象，就必须走产业化道路，打造出一条"艺术形象—生产供应—整合营销"的产业链。近几年中国动画产业取得了飞速的发展，但目前我国的动画产业链尚存在着许多断点，如原创性的缺乏、资金相对短缺、播出的瓶颈、缺乏有效的盈利模式等，使得动画产业未能完全形成可持续发展的模式。这条产业链最终需要从企业自身到传媒和国家的整体努力，企业要苦练内功，克服急功近利思想，增强原创能力。就传媒业来说，应当将媒体的引导责任统一起来，调动传媒业的整体力量。同时，相关政策应向从事动画原创的企业倾斜，政府不仅要在宏观上制定产业政策和相关的法律法规保护动画版权，还要在微观层面上给予动画企业以税收优惠，大力发展动画高等教育和培训事业，鼓励民营资本和外资进入动画产业，为国产动画营造一个良好的发展平台。中国动画产业需要各方的支持，发挥各自的优势，齐心协力，共同构建本土动画新形象。

1. 完善产业政策

保护知识产权，产业化更重要的标志是产业链条的延伸。我国知识产权的保护，需要一种"体系"意识。动画形象承载的是一种文化品质，作为一种媒介，必须把握形象的内核，并将之转化到产品中进行衍生，知识产权的保护也要延伸到相应的产业链中。在动画知识产权保护方面，要对现有政策进行细化和更新，以保障从业者的合法利益；国家要尽快将动画产业的立法提上议事日程，为我国动画产业提供长期有效的法律依据和保障。

2. 鼓励原创及创作机制

艺术创新是根本。一部吸引人的动画片，关键还是在剧本。我国的脚本原创的数量和质量严重不足。国产动画作品的创造与生产在整个动画产业链条中起着基础性的重要作用。

3. 理顺管理体制

应打破行业、部门等所属界限，建立有利于提高效率和调动各方面积极性的管理协调机构，使动画的出版、制作、发行等审批、审核工作更加快速和有效。

4. 良性的市场运作机制

构建有效的频道运作机制，并进一步探索频道的良性市场运行机制，需要实现两个重点突破：一是进一步突破动画受众定位低幼化的习惯性思维，下力气打造不同年龄层受众的收视定位；二是进一步突破国产片收视率不如引进动画片这样一种习惯性思维。可以说收视率的高低关键在于节目的质量，国产动画片的精品之路势在必行。

探索可行的产品盈利机制。国内外的经验表明,现在孤立地、单纯地通过动画片的销售和播出已经普遍不能立足,而延伸产品的开发可以说至关重要。成熟的运作模式应当包括一系列环节,即动画片、电视、电影、图书、音像制品、玩具,以及进一步延伸到出版公司、玩具厂商等知识产权的转让和特许经营等。我们还必须看到,现代动画产业结合网络游戏、互联网、个人数字处理系统、移动通信等高科技手段使动画的角色已经进入了一些新的领域。目前,动画片已经从动画电视片、电影片向动画短片、网络动画、动画广告、动画歌曲、手机动画彩信、手机动画片等新型互动领域拓展,这也是我们必须进一步需要拓宽的地方。

5．培育本土动画明星

培育本土动画明星是产业化的核心。中国动画企业要加强市场研发,鼓励动画题材和形象创新,细化制作流程及联合制片,在合作中提高制作水平。如果中国有了富有号召力的动画明星,就可以围绕动画明星进行商品开发、形象授权等,从而发展并壮大国产动画产业。

6．大力培养专业人才

动画产业的成功必须建立在非常成熟的动画策划、情节编制、市场营销的基础上,但是目前我国在这三个方面的人才供应尤其不足。因此,在中国动画的振兴道路上,应发现、培养、使用一大批优秀的动画人,以便加快扭转中国动画产业的发展现状。

7．营造动画氛围,培养成熟的动画市场

要有成熟的动画市场,首先,必须大力培育动画文化,为动画产业积聚人气。针对国内普遍认为动画是"小儿科"这一误解,除了举办各类动画节外,还建议在国内各大电影节、电视节上单独增加动画单元,这不仅可以增加动画的渗透力,也可以让社会成员尤其是成年人充分感受到动画的独特魅力。其次,兴建动画中心,中心选址与社会大型娱乐设施靠近,可以吸引更多的社会群体了解动画,培养动画市场。

总之,在动画产业已经成为发达国家的支柱产业的今天,我国的动画还处在起步阶段,从动画作品和形象的创作到动画形象的传播,再到开发、销售衍生产品,整个产业链的运作和单个环节都存在着很多的问题。我们只有抓住机遇,找准方向,找出存在的问题且各个击破,才能够创造出我们自己的动画形象和动画品牌,使我们的动画产业发展起来。

第四节 新媒体与动画

一、新媒体的概念

什么是新媒体?最早应该是由美国人戈尔德·马克在 1967 年提出的。相对于传统媒体而言,新媒体是利用数字技术、网络技术,通过互联网、无线通信网、卫星等渠道,以及数字电视、手机、计算机等终端设备,向用户提供信息和娱乐服务的传播形态。也可以说,新媒体就是数字化媒体,也可以称为"第四媒体"。因为新媒体的概念是随着信息科学技术的发展而出现的,所以在不同的时代,新媒体都有不同的界定,今天的新媒体在未来同样会被归为旧媒体的范畴。

数字媒体用计算机记录和传播信息,可以用来展现文字、图像、动画、影视、语音及音乐等多媒体信息形式,将

其快速传播和重复使用，并且能够在不同媒体之间相互融合，适合人类交换信息的媒体多样化特性，其涉及范围十分广泛。与传统媒体相比，新媒体最大的不同点就在于它的数字技术与网络技术的运用，这些技术使人们能够更方便、更及时、更全面地了解我们所需要的信息。

二、新媒体与动画的共性

与传统媒体相比，新媒体具有交互性、虚拟性、及时性、个性化、海量性以及多媒体化等特征，这也是一个新网络时代发展的特征。新媒体与动画艺术有着许多共性，当然，最主要的还是体现在交互性和虚拟性这两个方面。

（一）交互性

从信息交流的特性来看，交互具有双向性，交互两者的身份能够彼此替换并没有主客之分。以往广播、电视等传统媒体的信息传播方式是线性传播、单向传播，这就使受众对信息的反馈大部分都是事后的，缺乏及时性。而新媒体的出现，则彻底改变了受众在信息传播中的被动地位，基于互联网、移动网络以及数字电视网络的广泛运用，新媒体在媒体与受众之间、受众与受众之间建立了一种多元化的互动交流关系。例如，网上聊天、网上购物等就是典型的交互式信息传播模式。新媒体的交互叙事不只包括文字交互，还包括人人交互，像社交网络通过人机交互。

交互性也是交互动画的基本特征。相对于传统媒体而言，新媒体特有的交互性为动画提供了一条新形式的生存和发展途径。人机交互是在设计实现某一功能程序时，可以让参与者进行选择并参与其中的一个角色，在动画内容的某些关键处设置一些选项，在观众参与的同时也可以按照自己的意愿来进行相应的选择，每一种选择都将导致不同的情节发展，增添了观众的兴趣与动画结局的神秘感，使动画的参与者可以根据自己的想法来对动画的发展进行控制，这也间接地提升了参与者的兴趣以及动画的趣味性。

这种交互性被广泛地应用在网站建设和网络游戏中，观众对于传统的动画片只能被动地接受，在影片播放的过程中无法产生任何形式的互动，新媒体重要的一个特征就是具有互动性，新媒体时代的动画必须重视这一需求。网络游戏是最能表现出动画结合新媒体进行互动的例子，它是动画形式在互动功能上的拓展，能够满足人与人之间、人与机器之间、人与虚拟世界之间互动的需求。

（二）虚拟性

由于新媒体是基于网络技术的发展而产生的，致使网络的虚拟性在新媒体上也得以体现。网络自诞生以来就具备了虚拟性，但它本身是产生于现实社会也是为了服务于人们的现实生活而构建的虚拟平台。它是人们信息交流的一个工具，网络世界中的各种信息如文本、图片、音频、视频等都是以数字信号的形式被传输、记录和存储的。这就表示，网上传播的信息仅仅是一串串虚拟的符号。在网络这个虚拟的世界中，传播者和受众的角色大多是虚拟的，信息交流的双方均由抽象的符号代替。

动画作为电影视听语言的一个分支，虚拟性是区别动画艺术与电影艺术的最大特性。虚拟性不代表动画里的形象都是虚假、毫无意义的。从精神层面来讲，动画里的视觉符号同样能够表现出现实社会中的不同现象，只是从表现形式上可以无限自由化、夸张化，这也是动画艺术的特质。如今，随着 3D 动画电影的流行，使动画的虚拟性以一种更真实的感觉出现在人们的面前，这也是动画与数字网络技术的完美结合。这种虚拟艺术与现实技术的结合必然会成为动画新的发展方向。

三、新媒体带给动画的变革

动画这种艺术形式是通过视听进行传播的，传统媒体时期的动画完全是依附电影和电视这两大媒体而存在的，一旦脱离这两种媒体则无法进行传播。而当媒体发展到了今天，新形式的媒体同样能够承载影像内容进行传播。动画必须紧密配合新媒体时代的步伐，结合新媒体的特性才能争取更多的生存发展空间。新媒体技术使动画技术的开发与发展今非昔比，不仅在技术层面上为动画的生产奠定坚实的基础，也彻底改变了传统动画的传播模式，使其在艺术风格方面也发生了变化，而且带来了全新的产业模式，促使动画产业在制作生产、传播发行、商业开发、鉴赏消费等诸多层面发生改变。

（一）新媒体对动画生产技术的变革

动画创作和生产随着计算机图形技术向着无纸化方向发展，二维动画软件中的绘制功能和分层功能使动画制作变得相对简单了很多，3ds Max、Maya 等三维动画软件的使用使动画更具有真实性和立体感。与传统动画的逐帧绘制和定格拍摄相比，计算机的应用能够使画面和动作控制得更加精确。计算机动态分镜的运用可以使动画规律、角色动画关键帧、背景音乐和台词等在故事板阶段达到精确定位，提高了动画的制作效率。数字扫描技术、数字合成技术、数字渲染技术的出现和应用，给传统的动画制作模式扭转了方向，开辟出了一条数字动画生产与创作的新道路。

动画生产技术的发展带来了不同的生产方式，现在动画作品的生产也有以专业、非专业的小型机构或个人的分散化生产模式。在新媒体传播中，个人化的生产方式就是用户生成内容，网友将自己的内容通过互联网平台进行展示或者提供给其他用户。由于创作技术的发展使独立的制作形态成为可能。无纸化操作削减了很多重复而繁重的劳动，动画软件的低价和普及降低了动画创作的门槛，普通人在掌握基本的入门技术之后就可以从事动画生产。不懂传统动画技术或没有美术专业背景的普通人，可以通过动画制作软件来实现动画创作梦想。另外，新媒体中的传播形态降低了动画作品传播的门槛与风险，各类互联网视频分享平台使受众本身成为营销网络。以上这些都使个人化生产成为可能。

在新媒体不断发展下，动画从最初的独立创作到集体创作，从量产式流水线创作到现今的远程协作，使动画的生产模式更加多样化。远程协作中动画艺术家在现代通信技术的支持下，超越时间和组织来开展合作。不同地域的团队成员因共同的目标走到一起，任务被分解成相对独立的模块，由拥有对应资质的人来担当。数字化形式的存储和传输使动画的交互和生成更加便捷，涉及内容更加广泛，制作者之间无论在距离、时间、空间的限制上都能及时交流和做出回应，沟通无阻。通过这种方式大幅度提高动画作品的制作效率，可以更容易地把动画生产推广到更低成本的地方。在荷兰电影节上，开源软件 Blender 的基金会赞助的 3D 开源动画电影 *Sintel*（见图 7-4）上映后，再次引发了开源动画的热潮。

✛ 图 7-4　3D 开源动画电影 *Sintel*

随着新媒体时代动画传播速度及其规模的扩大和市场需求的增加,动画的创作者需要增加作品量,才能使动画的创作和生产方式逐步实现个人化生产与互联网协作的结合。

（二）新技术支撑下的虚拟现实

随着新媒体技术和三维动画技术的结合日趋成熟,三维动画逐渐走向虚拟现实方向。虚拟现实（virtual reality, VR）是一种由计算机辅助生成的高科技模拟系统,利用计算机创建、模拟、体验虚拟世界。这里的"虚拟世界"又被称为虚拟环境,是指具有真实感的立体图形,提供给使用者有关听觉、视觉、触觉等多感官的模拟体验。这种虚拟的世界可以是对现实世界或是某种特定世界的一种真实的再现,也可以是一种纯粹幻想构造出的世界。

当操作者在使用的时候,通过借助一些特定的设备来与模拟世界产生交互,从而产生身临其境的感觉。虚拟现实技术是新媒体技术持续发展到达的新高度,通过计算机图形技术、人工智能、传感技术、网络技术、显示科技等高层次的集成和渗透带给使用者趋于逼真的用户体验。在我们生活的现实世界里,由于时间或是空间之间难以逾越,现实或是抽象内容难以理解,人们无法跨越这些因素去理解和感受某些环境或内容。而虚拟现实可以突破这些因素,将一些难以亲临感受的现场、无法展示的内部构造、难以理解的抽象概念通过虚拟现实技术展现在人们面前,为人们解决各种跨环境、跨空间、跨时间、跨现实而导致的理解障碍。

（三）新媒体对动画内容方面的影响

在新媒体语境下动画艺术的存在方式大致可以分为两种:第一种是单纯意义上的移植,就是动画艺术作为媒体的内容产品,在本体不发生变化的前提下,原封不动地平移到新媒体平台上进行播出;第二种是根据新媒体的特质为其量身打造具有新媒体特质的动画产品,它是传统动画内容形式与新媒体相互交融的产物。

数字技术的发展促进了内容的融合,可运用先进的数字工具和软件直接进行作品的创作,或将传统媒介中的文字、图片、声音和图像等资料运用数字转换技术转换成相应的数字模式。数字化后的动画素材和内容可以进行多种方式的加工,并且进行跨媒体传播。计算机的交互性媒体兴起之后,动画与虚拟现实相结合,人们得以全身心地投入其中。新媒体语境下的动画意味着更先进的技术设备,作为技术的动画与作为内容的动画相互激励,共同发展。

在传统动画理论框架下,动画形象的塑造是建立在相对完整的故事情节中的,使受众逐步熟悉角色造型。但新媒体时代信息传播具有内容多、更新速度快的特点,原来那种动画形象建立和表达方式正在发生改变。也由于网络传输的带宽问题,动画形象造型一般力求简单,动作运动方式也尽量符合程序控制,这样可以缩小文件体积,方便数据传输。这就使得新媒体动画形象具有造型突出、简洁、夸张等特点。这样很容易被人们记住,继而传播开来,获得庞大的访问量。

（四）新媒体引发动画传播特点的改变

1. 动画创作者及受众的需求提高

动画创作者审美取向的改变,早期的漫画与动画作品由于技术的限制,其题材、艺术风格和媒介形式较为单一。而通过新媒体技术可以使动画作品展现出更多的艺术风格和媒介形式。由于新媒体技术的发展,漫画与动画的制作技术门槛越来越低,使越来越多的人可以参与到动画创作当中。新媒体丰富的传播渠道打破了传统动画的传播方式,致使动画有了更多的发展空间,很多独立的动画作品也开始出现在大众的视野之内,吸引了更多类型的受众群体,使动画作品受众的年龄层次变得越来越高。

2．新媒体传播模式比传统媒体更具有优势

传统的动画属于纸媒、电影、电视媒体。这种传播的模式相比新媒体来说是比较单一的一种模式。所有的电影和电视节目都是在固定时间播放的，这种由一对多的传统媒体的局限性在于，受众只能配合这两种媒体变成被动的一方。而在新媒体出现之后，上述一对多的模式就会被打破。从而变成以多对多的新型的新媒体传播形式。由于在新媒体环境下，动画作品载体的多元化发展，使受众可以自由地选择，既可以选择在 4D 电影院选择震撼的观赏方式，也可以选择躺在床上观赏动画的方式。国际互联网的海量资源以及及时性的更新速度，可以让受众随时随地分享动画资源。同时人机交互方式也会让受众拥有更加人性化的体验。

3．动画的立体化传播和应用性的扩展

新媒体让大众摆脱了单向的传播模式，形成点对点、点对面或面对面的互动。新媒体技术为动画产业开拓了更多传播渠道，由原有的传统传播媒介扩展到互联网、手机等新型媒介，使其传播方式由单一性变为全方位立体传播。随着技术的发展，数字动画将与人有着更加全方位的结合，越来越多形式的多媒体艺术创作都标志着数字动画时代的到来。

由于新媒体的广泛应用，动画生产者与动画消费者之间的中间环节已经大为减少，角色转化与彼此互动更为便利和容易。社会各界都可以用动画形式来展现自我、彼此沟通及开展业务活动。新媒体动画几乎可以满足一般商业企业在广告宣传、形象推广、游戏开发、音乐包装等方面的要求。动画形态在新媒体中呈现多样化的传播形式，动画形象和作品在新媒体中可以随意以音频、图片、视频、文本等各种形式传播，门户、综合、游戏、娱乐等各类网站不断设置动画等相关频道，还有专业的动画网站的建立，为用户提供资讯报道、影片观看、资源下载等功能服务。动画的新媒体传播形式一般有以下类型。

- 动画作品欣赏和交流。网站上会提供中外热门的数字漫画作品的电子版、动画片等，创作者个人也可以将自己创作的作品传到网站上。
- 动画下载。现在较大规模的网站一般都会提供动画下载服务，包括漫画书电子版、热门动画片。
- 动画新闻。通过网站报道国内外最新的业界新闻，包括产业动态、新作快讯和各种动画活动报道。
- 网上交易。由于动画产品在销售渠道和通路上的地区限制，很多的动画迷无法得到需要的产品，网上交易快速便捷，能够吸引很多淘宝者的目光。
- 动画论坛。在论坛上可以公开地交流意见和感受，进而形成了一种虚拟的人际关系网络。
- 动画学习。网站上的动画教室，提供各种创作的基本技法、名家人物介绍、业界的基本常识等，为广大动画爱好者提供了便捷的学习渠道。
- 动画文学。动画评论或在动画基础上创作的文学作品。

随着新媒体快速发展，动画的创作从传统的个人、团队或机构内部运行，扩展到开源网络环境下的全球性参与，世界各地和各界的动画人都可以通过互联网来进行创作交流和合作活动，例如，动画片 *Elephant's Dream* 前后制作了一年，片长将近 11 分钟。影片看上去更像是一部奇幻电影，有着科幻的场景和丰富的想象力。该片用时 7 个月的时间，使用免费的开源软件制作，通过网络开放源代码，号召全世界 6 位富有经验的动画师参与制作和修改，并始终在其官网上公布进展，其做法非常具有国际性、时效性和当代传媒特征。（见图 7-5）

随着传统的电视、电影媒体快速地向数字方向多元化发展，动画的应用范围触及更多的领域，军事、医疗、教育、传媒、广告、科技等方面均有动画的参与，成为一种新的产业或文化的载体。在这个新媒体的时代，动画能够通过网络、手机等各种新媒体和移动媒体进行传播，大大增加了其传播的灵活性与广泛性。

✤ 图 7-5 *Elephant's Dream* 剧照

（五）新媒体对动画商业运作的影响

凭借新媒体互动性和点对点的传播特性，在动画的创作前期，创作者可以通过与媒体的互动方式来论证作品与市场需求的差距，并及时做出修正，降低作品投放到市场上不易被接受的风险。当动画作品被上传到网络等新媒体时，任何受众都可以对其做出评价并提出建议。新媒体的特点在动画产品从策划、制作、发行、播映到授权开发与销售等各环节得以展现，使得动画设计更加符合市场规律。

对于动画产品来说，高投入与回收周期的漫长是限制资金流入的重要因素。新媒体可以让每个人都有机会将自己的作品公之于众。公众接受度高的作品会立刻被飞速传播，在很短的时间内获得较高知名度，从而进一步吸引资金加入，逐步做大。动画作品和形象通过新媒体有机会接触大量受众，接受市场甄选并积累人气，这就为投资方提供了具有一定市场潜力的动画作品和形象，极大地降低了投资风险。新媒体可提供多种发行方式供动画公司选择，这就在一定程度上突破了动画作品播出难、发表难和面世难的瓶颈，改变作品收购价格被电视界压低，导致动画公司在发行环节只能收回小部分成本的情况。新媒体推动动画产业从传统的文具、服装等产品开发，逐渐转向无线内容增值、互动游戏等多个拓展领域。

当今动画与新媒体的高度融合，已成为现阶段明显的一种发展态势。动画涉及的范围不断扩大，制作手段不断增多，已经成为各行各业进行信息传播和演示的重要手段。

思考与练习

1. 动画产业循环链的盈利模式有哪些？
2. 我国目前动画制作回报的渠道有哪些？
3. 动画产品策划案主要包括哪些内容？

第八章
动画创作者的基本修养

学习目标

通过本章的学习,了解作为动画创作者的知识结构以及动画创作者应具备的艺术修养与综合素质。

学习重点

掌握动画创作中的知识结构。

作为动画创作者,对动画艺术进行深层次的理解,研究动画片的语言及其艺术的表现潜力,也是非常必要的。尤其对于动画主创人员来说,除了需要掌握美术、动画基础知识和技能以外,还需具备丰富的想象能力和创新能力、动画形象造型能力、视听艺术语言的把握和电影思维能力,以及热爱生活、有幽默感等较高、较全面的素质和专长,才能成为一名符合新时代要求的、出色的动画工作者。

根据动画对动画创作者知识结构与艺术修养方面的要求,一名优秀的动画创作者应该具备多个方面的能力。

第一节　基础专业技能

因为画面是影片展示给观众的最基本、最直接的媒介,所以动画创作者必须具备将抽象的创意构思形象化、视觉化的画面语言表达基础,这就是我们常说的美术基础。

一、美术造型能力

造型能力可以使创作者能够将看到的、想到的形象在纸面上用画笔再现出来,是一种将抽象思维转化为具体形象的表达能力。

一名合格的动画创作者必须具备坚实的绘画基本功,善于描绘不同物象的外在形体与内在结构,对影响动画片直接呈现的角色造型,空间环境的光、影、形、色基础造型元素,还有诸如动态、透视、空间、节奏等画面涉及的绘画语言,都能熟练掌握并自如运用。(见图 8-1)

但动画造型又不同于一般纯美术的创作模式,要求创作者对现实题材的把握驾轻就熟,对客观世界细致观察、准确认知,用最短的时间、最精简的线条来表现物象最准确生动的基本特征,还要求创作者更要擅长基于物象写实的造型规律加以想象夸张,创造出具有"动画感"的、适合后期动画制作的非现实形象和与剧情相配的非现

实时空背景。（见图 8-2 和图 8-3）

✛ 图 8-1　动画速写

✛ 图 8-2　美国动画片人物造型（1）

⊕ 图 8-3　美国动画片人物造型（2）

二、色彩感觉

色彩作为影片构成的一个重要因素,对整部影片的情绪表达、风格基调、气氛渲染都有着重要作用,色彩感觉是动画创作者必不可少的色彩感应与调控能力。色彩对于人的心理有一种基本的效应,其实就是色彩对视知觉产生的作用,从而感染观众的情绪。如在人们高兴、喜庆时,色彩效应多是明快、亮丽的颜色;而在人们悲伤、忧虑时,色彩效应多是沉闷、阴暗的颜色。

"形""色"是构成画面的两大元素,同时也是形成影片视觉基调风格的重要符号。色彩更是视觉冲击力最强、心理效应最深刻的影片构成因素。动画创作者的色彩感觉不同于一般的美术工作者的色彩感觉,它更讲究依据物象色彩规律并结合对影片内容的理解而产生更为主观的色彩倾向(因为创作者在画面中所创造的一切都是由自己来指定的颜色),而不像故事片电影拍摄中主观色彩都受被拍摄物体本身的色彩所影响,因此动画片中的色彩是最丰富的,表现得更主观、更有创造力。一般通过对色彩明度、纯度的夸张变化组合,冷暖色调的联系对比,来渲染气氛、烘托剧情。可以说,动画色彩是一种高度概括、高度夸张、高度写意的高级色彩样式。动画片《凯尔经的秘密》是由汤姆·摩尔和诺拉·托梅执导的来自爱尔兰的充满欧洲风情地方风格的动画影片,色彩的运用就独具特色。(见图 8-4 和图 8-5)

🔅 图 8-4　爱尔兰、法国合拍的动画影片《凯尔经的秘密》中的颜色设定（1）

🔅 图 8-5　爱尔兰、法国合拍的动画影片《凯尔经的秘密》中的颜色设定（2）

三、设计思维

从某种特定角度上讲,动画是虚幻的,这种虚幻通常被称为"假定性"。所谓假定,其实就是被设计出来的。在影片中,呈现给观众的一切都是非现实的,虽然需要有自然的、可见的物象、事理作为参照,但无论是情节、画面、人物、时空、声音等,我们能够通过视觉、听觉与思维感知到的全部,所有都是动画创作者在心中提前设计好的。

掌握系统的设计知识,要在具备坚实的造型能力与良好的色彩感觉的同时,对平面构成、立体构成、色彩构成、运动构成、光学构成等影响画面构成的因素作进一步的系统研究,另外,对平面设计、服装设计、工业造型设计、空间设计、建筑设计也要有一定的了解。动画美术设计比其他学科的专业设计所涉及的知识范围大得多,无论是功能的、美学的、心理的还是社会形态的方方面面,都要做专门的研究,而动画作品所反映的从古至今甚至未来的人类不可探知的奇幻世界等各种不同时空的时代背景、人文意趣以及相关的服饰、道具、场景、社会经济状况等,都是美术设计人员要考虑并要加以设计的。(见图 8-6 ～图 8-8)

✤ 图 8-6 动画片中的人物(1)

⊕ 图 8-7　动画片中的人物（2）

⊕ 图 8-8　日本动画片《红猪》的场景设计

快速准确的造型能力与良好的色彩感觉是表现设计思维最基本的前提,整体恰当到位的设计理念是影片风格样式在视觉上的既定标准,在把握这个标准的基础上还要敢于加以变化,把想象力、创造性与基础造型能力相结合,归纳整合,夸张变形。并以整体的设计思维对剧本中逐个角色的个性化、卡通化进行理解,就能创作出理想的、符合影片既定美学要求的作品。(见图 8-9)

⊕ 图 8-9　动画人物设定

四、计算机技术

随着社会的进步,现在的动画创作已不仅仅是针对动画影片和动画电视系列的创作,随着新媒体和视听传达手段的不断翻新,动画的创作领域已经扩展到电视广告、游戏制作、网络动画、多媒体视听等受众接受量大且喜闻乐见的方面,这样传统的制作方法很难适应现在对动画创作的大量需要。

动画创作者也不再满足动画固有的创作模式,在经历了很长时间的艺术发展与技术革新后,动画的表现形式和创作手段不断丰富,科技含量开始逐步融入动画的创作中。CG 是 Computer Graphics 的缩写,意思是计算机图像,泛指二维、三维计算机图像技术。现今流行的计算机图像制作、处理、编辑软件有很多,因为软件的特殊

功能,将传统动画的过程整合,减少了繁杂的劳动,降低了制作成本。许多软件具有特殊的视觉符号、鲜明的个性特色,因此计算机技术成为动画创作者必须掌握的新技能。比较流行的大型二维动画软件,如 Animo、Animation、Retas Pro 等,都是一个完整庞大的动画制作平台,整个流程同传统二维动画一样,制作也差不多,只是很多工序都在计算机中完成。例如,传统动画流程中的描线、加中间画等耗费巨大工作量的步骤可以在计算机中简洁准确地自动生成,非常方便。在技术含量更高、技术手段发展更快的三维动画软件出现后,如 Maya、3ds Max,在传统手绘的动画创作方式不易表现的领域中显示了科技的力量。

无论是何种角度的机位,都可以在软件中模拟,尤其是对镜头运动的表现,使得动画艺术创作的观念有了翻天覆地的改变。很多摄人心魄的视觉效果在先前固有的创作模式中根本无法表现,但是在三维动画软件里可以直接通过计算机运算来呈现。这类由于技术条件的优越性造成的对传统电影视听元素功能的扩张,使得动画的假定性得到更大程度上的发挥,进而对诸如灯光、运动、景别等视听元素的美学含义产生革命性的变化。

所以,作为一名优秀的动画创作者,在认真系统地学习前面提到的传统的动画艺术表达创作方式的同时,不能拘泥于一种固有视听创作模式,也应该时刻留意先进的尖端技术因素,来不断地丰富自身的动画创作理念,不断地追求动画艺术创作的完美效果以及深奥的内涵。

第二节　动画创作与制作

一、表演

动画创作者应该具有一颗孩子般的心,恢复儿童般的好奇心与直观的发现能力,应善于观察生活,捕捉各种物象的形态特征、神态特征、动作特征,且有模仿的冲动、表现的欲望,再加以卡通感的引导,使自身想象力得到较好的发挥,仿佛眼前的物象都具有生命一般。通过学习专业表演课程,可以让动画创作者具有模仿、揣摩人物动作的能力,并且理解人类的肢体语言、情绪表达方式。学习表演可以培养我们观察周围人与事物的能力。

生活是艺术的源泉,再富有创造力的人,其灵感也是来自对生活的观察、提炼和发挥。动画片中的角色离不开人类的生活,只是在动画世界中,自然的或物理的一切无不作为创作元素,被创作者所随心而又恰当地运用,从而使观众对影片中的世界产生超脱现实却胜似现实的体验。动画创作者除了要在平时生活中仔细观察包括人物一颦一笑的情绪,飞禽、走兽甚至爬虫、微生物的习性以及山川与气候等周围事物外,还应学会分析自然界中各种力与力的关系等物理现象和规律(如车的重量对推车人动态的影响,抛出的物体受空气阻力和地球引力的作用,运动路线与速度的变化等)。动画片中角色的喜、怒、哀、乐让观众感到自然贴切,就是因为它们的一切举动都是源于其创造者的"观察"。动画创作人员应养成善于对生活中的人物、事物、环境进行仔细入微的观察习惯,达到信手拈来的效果,就能把生活的元素自如地运用于动画创作之中。观察生活是长期的,关键在于能够坚持,使它如影随形,成为动画工作者的职业习惯。

动画是一种极富幻想的艺术形式,它要求动画创作者们在动画创作与制作过程中应把丰富的想象力始终贯穿于从编剧、造型、场景设计到台本制作、原画设计、合成特效、音乐、配音等各个工作环节。尤其是对于从事"原画师"的人来说,提升表演的能力是非常重要的。动画的角色是虚拟出来的,要让观众相信它们是真实的,就要靠"表演"。原画师要充当电影、电视中演员的角色,以自己的想象和双手完成各种现实生活中往往不存在而又

千奇百怪的卡通表演,这些对于动画设计者来说无疑是一种极具创造性和挑战性的工作。动画表演必须将真人的情绪、动作加以提炼,并以夸张、类型化或风格化的表现手段设计出来。动画创作者应该以写实的动态为基础进行夸张与简化等艺术加工,进而创作出具有特色的角色动作设计。

由此可见,想象力和表演才能是设计者运用动画这一艺术形式,通过形象、形体准确并生动地塑造和赋予虚拟角色以生命力所必不可少的。

二、运动规律

动画创作者需要深入了解人和各种生物及自然现象的不同方式的运动规律,依照角色性格特征,赋予其恰当的肢体语言,进行动作分析,做出合理的角色动作设计。对一组连续动作根据起止转折分解为预备动作、起始动作、过程动作、结束动作。这里要涉及力学原理、人机工学原理等知识,并且要联系实际,保证动作的合理性与趣味性。在此基础上,联系剧本中角色的特征,在动作上夸张想象形体运动的幅度或力度,使角色动作非常规,使其形象、动作、性格统一化。我们要经常注意观察、研究、分析惯性在物体运动中的作用,掌握相应的规律,作为我们设计动作的依据。(见图 8-10 和图 8-11)

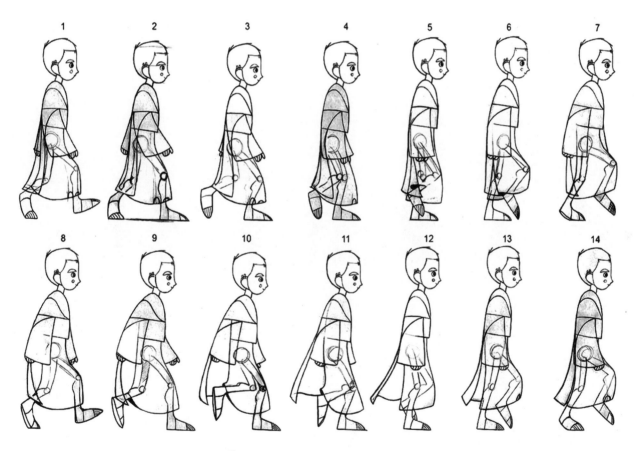

☝ 图 8-10 人物走路的运动规律图例

弹性运动、惯性运动、曲线运动就是在人们日常生活中大量实践的基础上总结出来的动画运动语言。(见图 8-12)

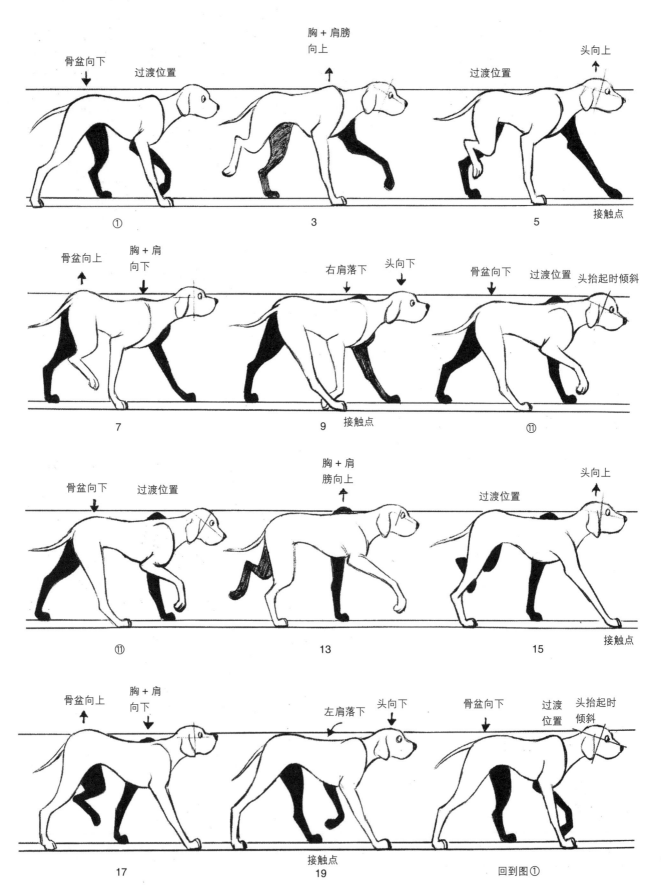

图 8-11　动物走路的运动规律图例

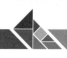

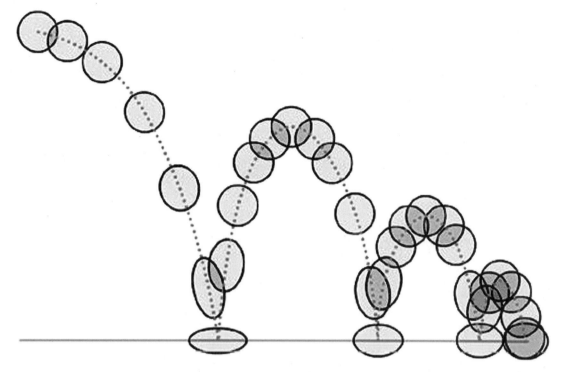

⊕ 图 8-12　弹性运动规律图例

三、时间节奏

　　动画是表现运动的,在这个领域里对时间与节奏的把握细到分毫。影片中的动作速度在动画作品创作中具体表现为创作者对时间、距离、张数之间关系的抽象理解。

　　整部影片的节奏是由剧情发展的快慢、蒙太奇各种手法的运用以及动作的不同处理等多种因素造成的。一般来说,动画片的节奏比其他类型影片的节奏要快一些,动画片动作的节奏也要求比生活中动作的节奏要夸张一些。在日常生活中,一切物体的运动(包括人物的动作)都是充满节奏感的。造成节奏感的主要因素是速度的变化,即"快速""慢速"以及"停顿"的交替使用,不同的速度变化会产生不同的节奏感,由于动画片动作的速度是由时间、距离及张数三种因素造成的,而这三种因素中,距离(即动作幅度)又是最关键的,因此,关键动作的动态和动作的幅度往往构成动作节奏的基础。同时还要兼顾时间和张数对动作的力度、幅度所起的强调作用。

　　人物的运动节奏对动画具有决定性的影响。一般情况下,人物动作的起动较慢,随后进入加速到正常速度。在动作停下来之前,也有一个逐渐缓慢的过程,这在时间上有所区别,造成动作的节奏给观众一种柔顺舒服感。另外,在动作之间需要一些停顿,这也是节奏的需要,停顿好像是文章的逗号一样,使动作有舒张顿挫的感觉。一般情况下,在改变动作目的时,可以适当停顿多些,但要视实际情况而定,以动作舒服为主。起动与停顿又往往与惯性运动和追随动作等有关,特别是与动画的时间掌握有直接关系。每一动作需要多长时间,这同动画张数有关,同动作幅度大小有关,更重要的是同动作节奏有关。

　　动作节奏是为体现剧情和塑造任务服务的,因此,在处理动作节奏时,不能脱离每个镜头的剧情和人物在特定情景下的特定动作要求,也不能脱离具体角色的身份和性格,同时还要考虑电影的整体风格。(见图 8-13 和图 8-14)

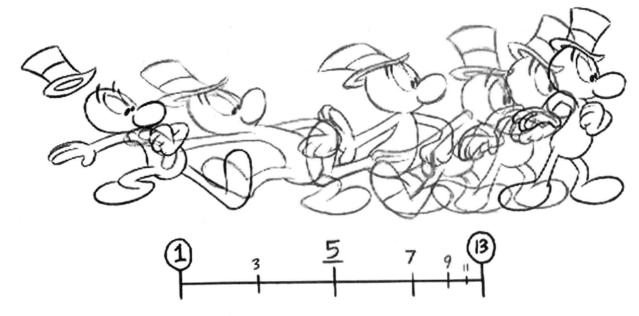

⊕ 图 8-13　人物从运动到停止的时间节奏设计

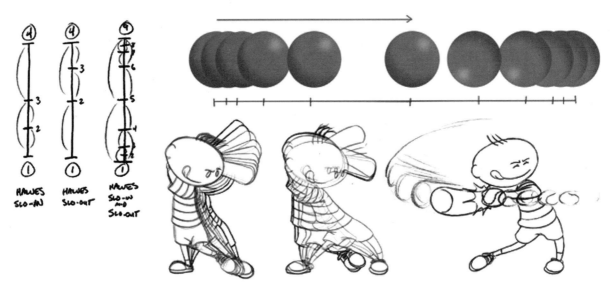

⊕ 图 8-14　人物击球动作的时间节奏设计

四、动画艺术特有的制作方式

（一）循环

　　许多物体的变化都可以分解为连续重复而有规律的变化。因此在动画制作中，可以只制作几幅画面，然后像走马灯一样重复循环使用，长时间播放，这就是动画创作者必须掌握的循环动画技法。循环动画由几幅画面构成，要根据动作的循环规律确定。但是，要有三张以上的画面才能产生循环变化效果，两幅画面只能起到晃动的效果。在循环动画中有一种特殊情况，就是反向循环。比如鞠躬的过程，可以只制作弯腰动作的画面，因为用相反的循序播放这些画面就是抬起的动作。掌握循环动画制作方法，可以减轻工作量，大大提高工作效率。因此，在动画制作中要养成使用循环动画的习惯。

（二）分层

在同一镜头中，根据运动节奏的差别，将角色的不同部位或众多动体分成几层画面，这是化繁为简、省时省力的一种处理技巧。由于同一镜头的景别、角色彼此的规格、构图、比例、透视等因素的牵制关系，创作者需要灵活协调地掌握分层设计。

（三）摄影表

镜头的景别变化、表演的节奏变化，都通过创作者对时间的计算在摄影表上反映出来，是动画制作特有的一种方式。

（四）先期录音

在一些动画作品中，根据导演的艺术处理和剧情的需要，多采用先期录音的办法，包括先期音乐和先期对白。可以使导演对动画影片气氛、节奏、动作、节拍的意图明确地呈现在摄影表上，原画、动画以及剪辑师则根据先期录音的节奏与旋律，使声音与画面协调吻合。

另外，在动画摄制过程中还有多种不同于常规影视制作的特殊技巧，营造出对光影效果的控制，如多次曝光等；模拟机位的变化，如人景同移等。

总的来说，无论在当下还是未来的创作中，动画创作原理将一直是我们不断学习和研究的重要课题，而且它并不是固定不变的，随着相关技术或其他理论的发展，相应的观念也会不断地产生变化和更新，需要我们不停地对它注入新的血液。而对于我们来说，重要的是学以致用，注重掌握一种技能的实用性，但这些技术性的东西还是同样要求创作者自身能够提高其他方面的素质来对它进行补充。

第三节　视听语言

动画艺术是运用特殊的视觉原理结合美术并利用电影语言进行表现的一种艺术形式。动画在具体表现时使用一幅幅画面的改变来表现，通过逐幅拍摄或计算机输入，再连接起来播放而形成视觉上的模仿摄影机镜头捕捉画面的实际效果。动画片的图像、造型、色彩等美术范畴的视觉元素与声响、音乐等听觉元素是仅仅存在于动画片的外在形式上的构成元素，而这些元素的构成法则就是电影语言。电影语言不仅决定了观众凭认知感官接受的外在形式，还决定了动画片的内在结构。电影工作者可以按自己的意图重新组接时间、空间和事物的发展运动，相比常规故事片而言，动画创作者可以更加自由地依照这个叙事法则操纵影片的情节发展节奏。故了解和研究分析电影语言是动画创作者一门不可缺少的必修课。

研究动画片的电影语言是对动画艺术美的含义的深层次解读，也是对动画艺术表现潜力的重新发掘。经过多年的发展更新，动画片电影语言的系统构成已经是动画理论甚至动画史论的核心和基础，通过利用电影语言元素创作形成崭新的动画观念，进而说明动画品格的形成，表达诸多常规故事片无法企及的剪辑观念和影像形态，最大限度地发挥动画的特性。

一、镜头设计

镜头设计可用来控制动画片整体的动感节奏。动画片的世界是虚拟的世界，镜头设计都是通过画出来的。

一切创作者能够想象到的实拍手法、摄影运动、场面调度都能在动画镜头中设计出来。动画片中的镜头设计所包含的元素很多,如构图、节奏、景深、色彩等。如何调节并安排设计好其中的各元素,对影片的风格样式、叙事手法有着重要的作用。

镜头设计是电影性与绘画性的统一,这也是我们动画设计者对动画进行镜头画面设计所要追求的目的所在。镜头设计不仅仅是讲述故事的手段,还是影片风格的一种体现。画面设计和镜头设计两者是相互影响、相互制约的,作为镜头画面设计,自然是镜头与画面有机的结合。由于动画与绘画、电影的渊源,动画片具有了绘画性和电影性。作为动画片视觉流程中最基本的单位,镜头画面设计不但需要有深厚的美术绘画功底,而且需要运用各种电影语言的技巧。

（一）镜头语言

镜头是构成动画片的最小单位,电影艺术中的镜头是指摄影机摄取的胶片片段上所显现的影像内容。在动画片中虽然这样的摄影机并非真实存在,但是在导演心里都会有一个虚拟的镜头来引导自己完成画面的连贯表现。一方面以实拍片的镜头作为参考;另一方面发挥动画艺术的假定虚拟性,更灵活和创造性地运用镜头。动画片比实拍电影减少了客观条件上的阻碍。镜头包括景别、角度、运动方式、焦距以及镜头速度等因素的综合运用。

（二）画面构成

1. 构图形式

动画片的画面构图就是在一定比例的银幕画框中对镜头画面的视觉元素进行综合编排,有效地建立视觉美感的画面形式。

静态画面构图可运用的基本视觉元素有主体、陪体、前景、后景、背景。动态画面构图则需要综合调配角色、背景、镜头运动方式等。

2. 光线

光线是影像艺术中主要的造型手段。它可以表现被摄对象的色阶层次,体现质感、空间关系,营造不同的画面气氛,也可以通过不同的照射角度表现心理情绪。

光线的运用有时能够表现一部影片总的主题,突出主题,并且通过有意识地调度塑造角色形象来表现情绪,展现角色的性格特征。而二维动画中简化的光线效果则是现在很多动画的追求,简单的层次通过处理同样能够表现丰富的层次和气氛。影调是由总体光线调度而形成的最终画面的总体明暗层次效果,就画面明亮程度而言有明调、暗调和中间调之分;根据画面内部明暗对比,则有硬调、软调和中间调之分。

3. 色彩

色彩在动画片中是导演的视觉语言中不可或缺的一部分。它与画面构图相结合,与光影相结合,能极大地控制动画片的风格和基调。

色彩的造型功能能确立画面基调,平衡画面构图,营造镜头空间感,并且能够突出主题,赋予画面美感。

色彩还有特定的表意功能。通过对表意功能的运用,可以营造剧情基调,表现角色的心理活动,借用象征的意义,表现时间和空间的交错等。

二、蒙太奇

蒙太奇原为建筑学术语,意为构成、装配,借用到电影艺术中有剪辑和组合之意,表示镜头的组接。它既指影片的总体结构安排,包括时空结构、段落布局、叙述方式等,也指镜头的分切组合、镜头的运用、声画组合等技巧。在动画电影的制作中,动画的镜头是绘制出来的。作为动画创作者必须运用蒙太奇在视觉上,还有它内在"思维"的方式和规律等方面,应有意识、有目的地进行指导和运用,并在此基础上制作组合动画画面,按照实拍电影规律去建构影片,才能创作出优秀的影视作品。

蒙太奇产生的心理依据是人类喜欢联想的天性,或者说是因为人天生有一种在画面与画面之间寻找联系和逻辑关系的能力,因此,苏联的蒙太奇大师们认为:"蒙太奇不仅仅是将各个拍摄下来的片段加以连接从而使观众对连接发展着的动作获得完整印象的表现手段,还是将各种现象的隐蔽的内在联系变得明显可见,不言自明的最重要的艺术方法。"根据这一论述,我们可以得知电影中蒙太奇有保证连续、完整的叙事和使镜头产生新的含义两种功能。由于蒙太奇的功能,我们可以将其分为叙事蒙太奇和表现蒙太奇两类。

前一类是叙事手段,后一类主要用于表意。在此基础上还可以进行第二级划分,又可细分为心理蒙太奇、抒情蒙太奇、平行蒙太奇、交叉蒙太奇、重复蒙太奇等。

影视动画的假定性和制作的非实拍性为它的蒙太奇叙事提供了无限的自由元素,很多实拍影视无法表达的故事、情节、场景和镜头,在动画片中却被表现得淋漓尽致,挥洒自如。镜头无须因为拍摄物理条件的限制而改变,它可以依照情节的需要让镜头保持最初创作时的意图,也因为动画艺术在观众心中形成的天马行空般的画面定式,在观影时带来不同以往的视觉感受。正是这样一些原因,才使得动画在画面组接中更能突破以往的模式,发挥更大的空间。

三、场面调度

场面调度这个术语源于戏剧术语,它的本意是"摆放在适当的位置"。场面调度被引用到电影艺术创作中来,其内容和性质与舞台上的不同,它不仅关系到演员的调度,还涉及摄影机调度(或称镜头调度),是指镜头画框内的创作实践(对事物的安排)。

在电影艺术中,调度包括演员调度和摄影机调度两个方面。构思和运用电影场面调度须以电影剧本即剧本提供的剧情和人物性格、人物关系为依据。动画片虽然是"画"出来的电影,但也要遵循电影的艺术规律创作。动画调度与其他场面调度(电影、戏剧)相比,动画调度有高度的假定性,可以运用夸张等艺术手法突出剧情、主题,所以有巨大的表现空间和更为丰富的表现力。

动画是由虚拟镜头代替观众的眼睛把制作的立体空间在二维的银幕上展现出来,作为动画镜头中的虚拟摄影机,机位当然也是虚拟的,在绘制时,就要以实拍的效果去构建画面的场面调度。虽然摄影机、演员、场景都是虚拟的、绘制的,但作为动画导演,脑海里要有这样的画面与镜头设计。场面调度体现了导演对于视觉素材的理解、构建、表现和阐释。动画由于虚拟镜头视角的多变、剪接技巧的运用,它的场面调度突破了真实空间的限制,海阔天空任驰骋。动画可以在更为广阔的场景中进行调度。

当一个虚拟的机位被导演确定之后,动画创作者应该知道这个角度拍摄的画面,让观众注意什么,或吸引观众的是什么东西,然后是表现拍摄对象的影调是怎样的,是冷色调还是暖色调,对比是否强烈;拍摄的距离是远是近,多大的景别,以什么样的角度拍摄,平视拍摄、仰拍、俯拍;色彩也是其考虑的内容,影片的整体基调色是什

么；构图设计是否考虑到一种深的关系及隐喻的象征作用。另外,要设计好各种镜头组合及画面中人物与人物之间的位置关系等。

四、剪辑

由于动画自身创作方式的独特性,动画剪辑要求创作者在动画前期创意与绘制分镜头阶段就要严谨、细致地考虑相关问题。

一部动画片的蒙太奇结构早在导演创作的构思阶段分镜头时就已基本形成,动画镜头毕竟是绘制或虚拟出来的,在中后期制作当中不可能做过多的改动,否则会造成很多不必要的麻烦。这一带有强烈预见性的"先剪后接"工作意识,要求动画创作者前期必须具有精巧的构思,估算镜头长度,处理各种动作,达到最小的镜头误差和最少的额外浪费。动画片要求创作者在绘制详尽的导演台本、电子分镜头等时就确定好影片的整体结构,对剪辑的许多因素进行充分的考虑,这样动画的剪辑在分镜头中就能够很好地得以体现,因此动画片创作者前期做的大量工作大大方便了后期剪辑。二维动画的中期原画绘制人员在绘制镜头时将动作多画几格,保证后期剪辑的需要。因此,也有人称剪辑为"分镜头的后期工作"。从后期剪辑的角度考虑,动画剪辑主要处理镜头和场景之间的连接技巧,调整镜头的时间,处理声画的关系,调整影片的节奏,而不进行影片大的结构调整。但并不意味着后期制作只是单纯的工艺操作,它是一个更富有创造性劳动的阶段。另外,镜头组接得是否恰当,直接影响到银幕形象的完整性和感染力,决定着影片的质量。

导演对剪辑的依赖程度会因人而异。剪辑师除了较完整地体现导演创作意图外,还可以在导演分镜头剧本的基础上提出新的剪辑构思,比如,建议导演增加某些镜头或删减某些镜头,重新调整和补充原来的分镜头设计,以使影片的某个段落、某个情节的脉络更清楚,含义更明确,节奏更鲜明。因此,可以说动画片的剪辑是镜头动作分解与组合的再创作。

五、声音设置

声音是由人声、音响、音乐组成的。声音对于动画片的意义重大,动画片与真人演出的电影不同,它的动画角色在现实生活中并不存在,完全是人工绘制出来的,而声音的加入则为这些虚拟存在的动画角色注入了生命和活力,使观众相信它的真实,认同它的存在。

动画影片作为电影艺术的独特门类,向来被认为是最具有想象力的影片种类,它是一种极端假定性的艺术,不受任何物理性质的约束,也不受任何物质现实的制约。

在音乐的运用中,一般要考虑画面构成与音乐美感的吻合,更要顾及音乐与画面运动节奏相匹配。声与画的完美结合使这部动画非常受欢迎,让人们充分地认识到声音设置对于动画片的重要意义。在后来不断的发展中,声音元素逐渐体系化,同时形成了自己独特的表现手法和艺术价值。现代动画片的创作过程当中,声音创作与视觉造型创作相结合,不断带来更广阔的表现空间和更真实的环境,并不断丰富着动画影片。

六、影视美学

影视美学是统领动画作品中剧情、画面、镜头、声音等美学元素的精神内核,是动画创作者必须深入研究的美学样式。

影视美学把影视艺术作为自己的研究对象,通过对影视艺术进行深入具体的美学研究,把美学理论和影视艺术创作与鉴赏的实践结合起来。影视美学是整个影视艺术活动的大系统,它包括影视艺术创作、作品、鉴赏三个子系统,也就是说,影视美学是围绕影视艺术这个独特系统的三个方面展开的:影视艺术创作美学、影视艺术作品美学、影视艺术鉴赏美学(影视艺术鉴赏学或影视艺术审美学)。影视艺术创作美学主要研究在创作中是如何"按照美的规律"创造的;影视艺术作品美学重在揭示作品(本体)的特殊价值、特殊功能与特殊结构;影视艺术鉴赏美学则是侧重研究影视艺术作品如何被观众所接受。这三者的关系既相互独立、各有侧重,又互为联系。影视美学包含在影视作品创作、观赏的全过程中,既包括创作者在创作过程中对作品从画面、声音、镜头构成等各个构成因素中美的理解与表现,同时也从观众的欣赏角度方面对影视作品的认知有了一定的美学要求。

第四节 综合人文修养

动画影片作为创作者与观众交流的媒介,随着科技的进步,没有什么效果是动画无法实现与表达的,其所反映的内容跨度巨大,包罗万象。面对动画这门综合的、具有无限可能的艺术,要求动画创作者应具备除技术应用能力、电影知识之外的多重学科的综合人义素养。综合人文修养包括了作为一个人所应具备的一切美好特质,对于美的事物的追求,对于世间万物的好奇,对于弱势群体的关切;还有作为一个艺术家所应具备的特质——对于人生意义的探索与追求,对于这个我们所处的世界独特而深入的思考。

只有深厚的文化底蕴、广博的文化知识、丰富的艺术修养和科学技术的才华,才能使得动画作品表面视觉元素与听觉元素构成影片的内核,使得影片加上更多的思想性、文学性、观念性的东西。

一部优秀的动画片在其紧张曲折的故事情节、生动可信的人物形象背后,是创作者在影片所处的历史时代背景下对当时的建筑、服装、宗教、艺术、语言、风俗、音乐、政治、经济的描绘,同时也蕴含美学、哲学、道德伦理的体现,所以,一名优秀的动画创作者除了系统地掌握美术基础、影视语言、动画原理之外,更要在创作之余不断地提高自身修养,注重多层面、多角度的知识积淀。

一、哲学

对世界和事物深刻而独特的见解是艺术家创作的指南,好的艺术家必须是好的思想家。动画创作者要对动画作品负责,其实就是对影片所蕴含的哲学理念要有较高的标准。在讲一个故事的同时,说明一个道理,从而在创作的过程中不断地提高自身对世界的认知。

二、文学

与所有的电影一样,动画艺术与文学基础有着直接的关系。动画片是以文学剧本为基础,并根据剧本提供的故事内容进行动画美术风格定位,其对剧本内容的理解会直接关系到动画片艺术风格的设定是否贴切、准确。良好的文学素养、对文字的领悟以及电影导演般的统筹规划能力,对动画创作者来说是不可或缺的。

创作者可以通过一些手段潜移默化地培养自身修养:广泛地涉猎不同类型、不同内容的文学作品,研究其文学表现的规律,可以增加对于文字的领悟能力与逻辑思考能力,并且接触各种不同的叙事风格,加强说故事的能力;可以从文学作品所塑造的丰富人物形象中得到创作的灵感,还可以通过欣赏各种绘画、摄影、雕塑作品来提

高美术鉴赏能力；通过观摩大量的电影、动画片，加强对于叙事、镜头设计的直觉与创造力。良好的文学素养与专业的技能相互补充，会使创作者在动画创作过程中对作品的把握更加细腻丰富。

三、音乐

影片应视听兼备。在听觉因素里，创作者的音乐修养是很重要的一环。平时要广泛地听一些不同类型的音乐作品，使自己具备一定的音乐素养。对音乐的表达应具有一定的领悟力。音乐可以在视觉因素无法表现的方面起到锦上添花及推波助澜的作用。

四、观众心理学

影片被创作出来的目的是为了让观众所观赏认可，所以影片的美学价值、艺术取向的定位，除了动画的创作者外，观众也在无形中参与进来。对观众的心理研究就成为动画创作过程中必不可少的一个环节，了解人类共通的心理需求，这个环节首先是影片创作的出发点，因为观众群的欣赏水准与艺术品位对影片叙事方式、风格定位等具有导向作用，因为观众的多层次、多等级，以及审美标准、艺术趋向的多元化，所以研究观众欣赏心理的同时，也是动画创作者提高自身艺术素养的过程。

五、其他能力

（一）持久的创作热情和耐心

一部动画片的制作周期往往很长，不但绘制工作量巨大，质量要求高，而且工作细致精确，环节繁多。由于动画创作与工艺的这些特殊性，没有持久的创作热情和耐心是难以胜任这项工作的。动画行业的这种特有素质和敬业精神是基于动画工作者对本职的热爱。持久和耐心是在动画的学习和实际工作中锻炼与积累的，它是动画工作者所特有的品质，也是动画工作者成长、成熟所必需的。

（二）集体合作精神

动画影片是一种集体创造的艺术，不同于一般绘画作品，可以由个人独立完成。尤其是现今的动画片，设计细致、科技含量高，无论从编剧、台本、设计到动画或是从建模到渲染都会涉及许多工作人员与多项专门技术。所有参与制作的部门环环相扣，都要严格按照导演要求设计稿本和工作流程行事，人员和工作之间需要绝对协调。动画是一种特殊的流水线式的艺术创作，合作精神尤为重要，设计者既要生动地表现角色，又要按照指定要求来把握表演。所有工作人员在制作的各环节中不允许有任何不协调和不合作的情况发生。步调一致和严谨的合作是在最短的时间周期内共同创作出精美动画影片的保证。

动画作为一门综合性学科，它有着文学的内涵、造型艺术的形象、戏剧的叙事、电影的语言结构和音乐的灵魂，而且表现形式极为自由，充满着个性与创意。正是这些不同艺术门类的特性最大限度地集中并建立在现代科学简述基础之上，构成了动画这一非常特殊的综合艺术样式。它的高度假定性，加之题材繁多、情节离奇、人物夸张、充满幽默和具有漫画意味的视听艺术特性，改写、扩展和延伸了常规电影语言诸构成元素的功能。随着科技和时代的发展，如今，在观念上同时汲取高雅艺术及通俗文化两极特性，以电影视觉思维方式为基础内容、以美术造型规律为手段营造情景，借助日新月异高速发展的现代科学技术，使具有时代精神和极具幻想而幽默的动画艺

术走得越来越有活力,影响越来越深远。

　　本章所介绍的各项专业技能和修养涉及动画制作流程的各个层面,很少有人能全部精通。作为动画的创造者,先奠定一个坚实的知识基础是非常重要的。由于动画的跨学科性、可变性与包容性,上面所说构成的表面与内质的任何一个元素在各自领域的发展与变化,都会对动画的发展产生巨大的影响,因此动画的创作者也不能局限于现有的创作知识,停留在固有的艺术定位上,应该与时俱进,紧跟时代潮流,不断学习、不断实践,感受新的文化,了解观众新的欣赏趣味,才能开创新的动画世界。

思考与练习

　　1. 在了解了动画制作流程后,你觉得最能发挥你特长的是哪一个环节?

　　2. 如果想胜任未来的动画创作工作,一名动画设计师应该具备怎样的专业技能与人文修养?

参考文献

[1] 贾否. 动画概论 [M]. 北京：中国传媒大学出版社，2010.

[2] 薛燕平. 世界动画电影大师 [M]. 北京：中国传媒大学出版社，2006.

[3] 冯文,孙立军. 动画艺术概论 [M]. 北京：海洋出版社，2007.

[4] 祝普文. 世界动画史 [M]. 北京：中国摄影出版社，2003.

[5] 段佳. 世界动画电影史 [M]. 武汉：湖北美术出版社，2008.

[6] 彭玲. 动画导论 [M]. 上海：上海交通大学出版社，2007.

[7] 邓林. 世界动漫产业发展概论 [M]. 上海：上海交通大学出版社，2008.

[8] 张慧临. 20 世纪中国动画史 [M]. 西安：陕西人民美术出版社，2002.

[9] 周鲒. 动画导演 [M]. 广州：暨南大学出版社，2009.

[10] 丁言昭. 中国木偶史 [M]. 上海：学林出版社，1991.

[11] 刘小林,钱博弘. 动画概论 [M]. 武汉：武汉理工大学出版社，2004.

[12] 彭玲. 动画的创作与创意 [M]. 上海：复旦大学出版社，2007.

[13] 马塞尔·马尔丹. 电影语言 [M]. 何振淦,译. 北京：中国电影出版社，1980.

[14] 斯坦利·梭罗门. 电影的观念 [M]. 齐宇,译. 北京：中国电影出版社，1983.

[15] 刘建. 映画传奇——当代日本卡通纵览 [M]. 天津：百花文艺出版社，2003.

[16] 许南明. 电影艺术词典 [M]. 北京：中国电影出版社，1986.

[17] 安德烈·巴赞. 电影是什么 [M]. 崔君衍,译. 南京：江苏教育出版社，2005.

[18] 孙立军,马华. 影视动画影片分析 [M]. 北京：中国宇航出版社，2003.

[19] 聂欣如. 动画概论 [M]. 上海：复旦大学出版社，2009.

[20] 聂欣如. 动画剪辑 [M]. 上海：上海人民美术出版社，2006.

[21] 赵前,何嵘. 动画片场景设计与镜头运用 [M]. 北京：中国人民大学出版社，2009.

[22] 张凤铸. 影视声画艺术 [M]. 北京：中国传媒大学出版社，1997.

[23] 秦刚. 感受宫崎骏 [M]. 北京：文化艺术出版社，2004.

[24] 万籁鸣. 我与孙悟空 [M]. 太原：北岳文艺出版社，1988.

[25] 赵前. 动画影片视听语言 [M]. 重庆：重庆大学出版社，2007.

[26] 钟鼎. 动画导演艺术基础 [M]. 武汉：武汉大学出版社，2010.

[27] 程雯慧. 动画的影像叙事研究 [D]. 武汉：武汉理工大学，2011.

[28] 詹姆斯·B.斯图尔特. 迪士尼战争 [M]. 赵恒,译. 北京：中信出版社，2006.

[29] 汪瓔. 动画导演 [M]. 上海：东方出版中心，2008.

[30] 朱贤松. 新媒体时代二维数字动画创作探究 [D]. 武汉：湖北工业大学，2011.

[31] 肖永亮. 影视动画视听语言 [M]. 北京：电子工业出版社，2009.

[32] 龚应军，王谨. 动画概论 [M]. 南京：南京大学出版社，2013.

[33] 颜慧，索亚斌. 中国动画电影史 [M]. 北京：中国电影出版社，2005.

[34] 王川，武寒青. 动画前期创意 [M]. 北京：高等教育出版社，2003.

[35] 虞哲光. 皮影戏艺术 [M]. 上海：上海文化出版社，1958.

[36] 艾伦·布里曼. 迪士尼风暴 [M]. 乔江涛，译. 北京：中信出版社，2006.

[37] 哈罗德·威特克，约翰·哈拉斯. 动画的时间掌握 [M]. 陈士宏，汪惟馨，王启中，译. 北京：中国电影出版社，
 1991.

[38] 汤晓颖，吴羚翎. 动画前期创意创作思维与表达 [M]. 武汉：武汉大学出版社，2003.

[39] 周星. 影视艺术概论 [M]. 北京：高等教育出版社，2007.

[40] 黄木村. 现代动画艺术 [M]. 北京：北京师范大学出版社，2001.

[41] 黄玉珊，余为政. 动画电影探索 [M]. 台北：台北远流出版事业股份有限公司，1997.

[42] 彭玲. 影视心理学 [M]. 上海：上海交通大学出版社，2006.

[43] 彭玲. 关于中国动画文化发展的思考 [J]. 上海交通大学学报（哲学社会科学版），2005.

[44] 彭玲. 文化心理学研究对动画文化发展的深刻影响 [J]. 上海社会科学，2006.

[45] 彭玲. 耗散结构视野下的影视文化传播 [J]. 电影艺术，2006.

[46] 刘颖. 我国动画产业发展模式研究 [D]. 成都：电子科技大学，2005.

[47] 张冬瑾. 新媒体语境下动画的嬗变与升华——论当代动画的应用性拓展与生存特征 [D]. 武汉：武汉纺织大学，2012.

[48] 王高行. 新媒体环境下动画特性的分析 [D]. 南京：南京艺术学院，2013.

附录

动画专用术语（中英文对照表）

ACTION	动作	CEL（CELLULOID）	化学板
ANIMATOR	原画者,动画设计	CYCLE	循环
ASSISTANT	动画者	CW（CLOCK-WISE）	顺时针转动
ANTIC	预备动作	CCW（COUNTER CLOCK-WISE）	逆时针转动
AIR BRUSHING	喷效	CONTINUE（CONT，CON'D）	继续
ANGLE	角度	CAM（CAMERA）	摄影机
ANIMATED ZOOM	画面扩大或缩小	CUSH（CUSHION）	缓冲
ANIMATION FILM	动画片	C（CENTER）	中心点
ANIMATION COMPUTER	计算机控制动画摄影	CAMERA SHAKE	镜头振动
ATMOSPHERE SKETCH	气氛草图	CHECKER	检查员
B.P.（BOT PEGS）	下定位	CONSTANT	等速持续
BG（BACKGROUND）	背景	COLOR KEYS=COLOR MARK-UPS	色指定
BLURS	模糊	COLOR MODEL	彩色造型
BLK（BLINK）	眨眼	COLOR FLASH（PAINT FLASH）	跳色
BRK DN（B.D.）（BREAK-DOWN）	中割	CAMERA ANIMATION	动画摄影机
BG LAYOUT	背景设计稿	CEL LEVEL	化学板层次
BACKGROUND KEYS	背景样本	CHARACTER	人物造型
BACKGROUND HOOK UP	衔接背景	DIALOG（DIALOGUE）	对白及口形
BACKGROUND PAN	长背景	DUBLE EXPOSURE	双重曝光
BACKGROUND STILL	短背景	MULTI RUNS	多重曝光
BAR SHEETS	音节表	1st RUN	第一次曝光
BEAT	节拍	2nd RUN	第二次曝光
BLANK	空白	DRY BRUSHING	干刷
BLOOM	闪光	DIAG PAN（DIAGONAL）	斜移
BLOW UP	放大	DWF（DRAWING）	画,动画纸
CAMERA NOTES	摄影注意事项	DOUBLE IMAGE	双重影像
C.U.（CLOSE-UP）	特写	DAILIES（RUSHES）	样片
CLEAN UP	清稿,修形,作监	DIRECTOR	导演
CUT	镜头结束	DISSOLVE（X.D）	溶景,叠化

DISTORTION	变形	JIGGLE	摇动
DOUBLE FRAME	双（画）格	JUMP	跳
DRAWING DISC	动画圆盘	JITTER	跳动
E.C.U.（EXTREME CLOSE UP）	大特写	LIP SYNC（SYNCHRONIZATION）	口形
EXT（EXTERIOR）	外面；室外景	LEVEL	层
EFT（EFFECT）	特效	LOOK	看
EDITING	剪辑	LISTEN	听
EXIT（MOVES OUT,O.S.）	出去	LAYOUT	设计稿；构图
ENTER（IN）	入画	LAUGHS（LAFFS）	笑
EASE-IN	渐快	L/S（LIGHT SOURCE）	光源
EASE-OUT	渐慢	LINE TEST（PENCIL TEST）	铅笔稿试拍；线拍
EDITOR	剪辑师	M.S.（MEDIUM SHOT）	中景
EPISODE	片集	M.C.U.（MEDIUM CLOSE UP）	近景
FIELD（FLD）	安全框	MOVES OUT（EXIT;O.S.）	出去
FADE（IN/ON）	画面淡入	MOVES IN	进入
FADE（OUT/OFF）	画面淡出	MATCH LINE	组合线
FIN（FINISH）	完成	MULTI RUNS	多重拍摄
FOLOS（FOLLOWS）	跟随；跟着	MOUTH	嘴
FAST;QUICKLY	快速	MOUTH CHARTS	口形图
FIELD GUIDE	安全框指示	MAG TRACK（MAGNETIC SOUND TRACK）	音轨
FINIAL CHECK	总检	MULTICEL LEVELS	多层次化学板
FOOTAGE	片段	MULTIPLANE	多层设计
F.G.（FOREGROUND）	前景	N/S PEGS	南北定位器
FOCAL LENGTH	焦距	N.G.（NO GOOD）	不好的；作废
FRAME	格数	NARRATION	旁白叙述
FREEZE FRAME	停格	OL（OVERLAY）	前层景
GAIN IN	移入	OUT OF SCENE	到画外面
HEAD UP	抬头	O.S.（OFF STAGE OFF SCENE）	出景
HOOK UP	接景；衔接	OFF MODEL	走型
HOLD	画面停格	OL/UL（UNDERLAY）	前层与中层间的景
HALO	光圈	OVERL APACTION	重叠动作
INT（INTERIOR）	里面；室内景	ONES	一格；单格
INB（INBETWEEN）	动画	POSE	姿势
IN-BETWEENER	动画员	POS（POSITION）	位置；定点
I&P（INK & PAINT）	描线和着色	PAN	移动
INKING	描线	POPS IN/ON	突然出现
IN SYNC	同步	PAUSE	停顿；暂停
INTERMITTENT	间歇	PERSPECTIVE	透视
IRIS OUT	画面旋逝	PEG BAR	定位尺

P.T.（PAINTING）	着色	SPRITE ANIMATION	像素动画
PAINT FLASHES（COLOR FLASHES）	跳色	STAGGER	画面抖动
PAPERCUT	剪纸片	STEINBECK	声画同步看片台
PENCIL TEST	铅笔稿试拍	STORYLINE	故事梗概
PERSISTENCE OF VISION	视觉暂留	SUPERIMPOSITION（ANIMATION）	叠印（动画）
POST-SYNCHRONIZED SOUND	后期同步录音	SYNC（LIP SYNC）	口形同步
PUPPET	木偶片	T.A.（TOP AUX）	上辅助定位
PRODUCTION FOIDERS	镜头文件夹	T.P.（TOP PEGS）	上定位
RIPPLE GLASS	水纹玻璃	T.R.（TRACE）	同描
RE-PEG	重新定位	TAKE	拍摄（一般是指顺序拍摄）
RUFF（ROUGH-DRAWING）	草稿	TIGHT FIELD	小安全框
RUN	跑	TITLE	片名；字幕
REG（REGISTER）	组合	TWOS	两格；双格
RPT（REPEAT）	重复	THREE-DIMENSIONAL ANIMATION（3D）	
RETAKES	重拍；修改		定格动画
REGISTER PINS	定位尺	TRACER	描线
REGISTRATION PEG/REGISTRATION	定位器	TREATMENT	故事大纲
RELEASE PRINT	发行影片；拷贝发行	TRUCK-IN	推
RE-PEG	重新定位	TRUCK-OUT	拉
ROUGH CUT	初步剪辑	TV CUT-OFF	电视画面切边框
RUFF（ROUGH-DRAWING）	草稿	TWO-DIMENSIONAL ANIMATION（2D）	二维动画
RECORDING SESSION	录音	UL（UNDERLAY）	中景；后景
ROSTRUM CAMERA	动画摄影机	V.O.（VOICE OVER）	旁白；景外声
REDS	红铅笔绘制的动画	VERT UP	垂直上移
ROUGH ANIMATION	动画草稿	VOICE-OVER	画外音
RUSHES	工作样片	VOICE TALENT	配音演员
STANDARD ASPECT RATION	标准画幅长宽比	WORK PRINT	工作样片
STEREOSCOPIC（ANIMATION）	立体动画电影	WEDGE TEST	曝光测试
STORYBOARD（S/B）	故事板；分镜头台本	WEIGHT	重量感
SAFE TITLING	文字安全框	WIDE-SCREEN	宽银幕
SCENE SIATE	打板画面	WOODEN	动作僵硬
SCENE	场景	X（X-DISS）（X.D.）	两景交融
SCENE PLANNING	场面调度	XEROX DOWN	缩小
SCREENPLAY（SCRIPT）	剧本	XEROX UP	放大
SHADOW	阴影	ZOOM CHART	镜头推拉轨迹
SHADOW RUN	阴影合成	ZOOM IN	推进
SHOWREEL	作品样片	ZOOM LENS	变焦距镜头
SLASH ANIMATION	挖孔动画制作	ZOOM OUT	拉出
SOUND BENCH	音频剪辑	ZOOM	变焦